# BORDEAUX

## LEGENDÄRE CHÂTEAUX UND IHRE WEINE

## THE GRAND CHÂTEAUX OF
# BORDEAUX

## BORDELAIS LÉGENDAIRE
### LES CHÂTEAUX ET LES VINS

# VORWORT

Bordeaux ist mehr als nur Wein. Bordeaux ist ein Versprechen, ein Stil, ein Selbstverständnis. Die Bordeaux-Weine gehören nicht umsonst zu den besten Weinen der Welt. In den vergangenen 100 Jahren gab es im Bordelais aber auch viele prekäre Situationen, ausgelöst durch allgemeine Wirtschaftskrisen oder schlechte Wetterbedingungen. Doch wie kein anderes Weinbaugebiet der Welt hat es seine Krisen bewältigt und ist wie Phönix aus der Asche wieder auferstanden. Mit dem Jahrhundertjahrgang 1982 begann eine neue Zeitrechnung, die geprägt war von Erneuerern, Persönlichkeiten wie den Weinmachern Michel Rolland und Stéphane Derenoncourt und dem Kritiker Robert Parker, von innovativen Winzern wie Stephan Graf Neipperg und Konzepten wie Garagen-Weingütern.

Auch vor der Architektur hat die Erneuerung nicht haltgemacht. Die altehrwürdigen Châteaux mit ihren weitläufigen Parkanlagen prägen zwar bis heute das Bild des Bordelais. Doch damals wie heute ist die repräsentative Architektur der Weingüter elementarer Bestandteil ihres Images und Selbstverständnisses. Es ist also kaum verwunderlich, wenn sich zwischen den historischen Gebäuden im Stil des Klassizismus oder der Tudors, der Renaissance und sogar des Mittelalters inzwischen topmoderne, funktionale und ebenso repräsentative Kellergebäude und Empfangsräume von international bekannten Architekten wie Norman Foster, Mario Botta oder Jean Nouvel finden. Sie haben den Weg des Bordelais in die Moderne begleitet und das zeitgenössische Antlitz der Region mit Würde und Stil bereichert.

*Bordeaux – Legendäre Châteaux und ihre Weine* ist ein Bildband zu den architektonisch interessantesten und den bekanntesten Weingütern des Bordelais. Gleichzeitig ist das Buch aber mehr als nur ein Bildband, denn es erzählt auch von den Persönlichkeiten und Weinen, die diese Weingüter und damit die ganze Region berühmt gemacht haben. Wir wünschen Ihnen viel Spaß bei Ihrer Entdeckungsreise durch eine der spannendsten und wichtigsten Weinregionen der Welt.

# FOREWORD

Bordeaux is more than just wine. Bordeaux is a promise, a style, an attitude. There is good reason why Bordeaux is one of the best wines in the world. However, in the past 100 years the Bordeaux region has also experienced many precarious situations triggered by general economic crises or poor weather conditions, but like no other wine growing region in the world it has overcome its crises and risen like the phoenix from the ashes. The 1982 vintage, which is considered by many to be the vintage of the century, heralded a new era characterized by renovation, personalities such as winemakers Michel Rolland and Stéphane Derenoncourt and wine critic Robert Parker, innovative vintners such like Count Stephan von Neipperg, and ideas like garage wineries.

The renovations have also included the architecture. The time-honored châteaux with their expansive gardens still dominate the Bordeaux region even today. However, as it was back then as it is today, the wineries' representative architecture is an integral component of their image and corporate identity. It therefore does not come as a surprise that modern, functional, and equally representative cellar buildings and reception rooms by internationally renowned architects like Norman Foster, Mario Botta, or Jean Nouvel are mixed in with the historic buildings built in the neo-classical, Tudor, Renaissance, or even Medieval styles. They have accompanied the Bordeaux region's journey into the modern age and enriched its contemporary image with style and dignity.

*The Grand Châteaux of Bordeaux* is a coffee table book featuring the most architecturally interesting and well-known Bordeaux wineries. But at the same time it is more than just a coffee table book, because it also talks about the people and wines that have make these wineries and the entire region famous. We hope you enjoy reading about one of the most interesting and important wine regions in the world.

# PRÉFACE

Le bordeaux est plus que simplement du vin. C'est une promesse, un style, une attitude. Ce n'est pas sans raison que le bordeaux compte parmi les meilleurs vins au monde. Au cours des cent dernières années, le Bordelais a cependant connu lui aussi des situations difficiles, liées à la conjoncture économique générale ou une météo défavorable. Mais comme nul autre vignoble du monde il a surmonté ses crises, tel le Phénix qui renaît de ses cendres. 1982, le millésime du siècle, a marqué l'avènement d'une ère nouvelle, avec des rénovateurs, des personnalités comme les œnologues Michel Rolland et Stéphane Derenoncourt ou encore le critique Robert Parker, avec des viticulteurs novateurs, parmi lesquels le comte Stephan von Neipperg, et avec de nouveaux concepts comme la production de « vins de garage ».

Le vent du renouveau a aussi soufflé sur l'architecture. Si les vénérables châteaux entourés de vastes parcs continuent de façonner le visage du Bordelais, l'architecture représentative demeure, sous des formes nouvelles, un composant primordial de l'image que les domaines vinicoles renvoient et ont d'eux-mêmes. On ne s'étonnera donc guère de trouver désormais entre les édifices anciens d'inspiration néoclassique, Tudor, Renaissance ou même médiévale des chais et salles de dégustation ultramodernes, fonctionnels et tout aussi représentatifs conçus par des architectes de renommée internationale, parmi lesquels Jean Nouvel, Norman Foster ou Mario Botta. Ils ont accompagné la modernisation du Bordelais et contribué au visage contemporain de la région avec dignité et style.

*Bordelais légendaire – Les châteaux et les vins* est un beau livre consacré aux domaines vinicoles du Bordelais les plus connus et les plus intéressants du point architectural. Mais par-delà les photographies, il évoque aussi des personnalités et des vins qui ont fait la renommée de ces châteaux, et ainsi de toute la région. Nous vous souhaitons un agréable voyage de découverte à travers l'un des vignobles les plus fascinants et les plus importants au monde.

Ralf Frenzel
Herausgeber

# INHALT

# EINLEITUNG

Schon das allein könnte allerhand Spaß machen: die Wechselspiele der europäischen Geschichte nachzuzeichnen am Beispiel des kleinen Fleckchens Erde Bordelais. Wir finden es an den Unterläufen der Flüsse Dordogne und Garonne, die sich zur mächtigen Gironde vereinen und schließlich in den Atlantik münden.

Mit den Römern würde man beginnen, die von Burdigala aus zuerst mit Wein handelten und dort auch – vor fast zwei Jahrtausenden – Wein für die Legionen hier und in Britannien anbauten. Dann von der ersten kleinen Blüte im achten Jahrhundert erzählen, als die Mauren die Weinreben auf der iberischen Halbinsel roden ließen und Bordeaux die spanischen Städte über den Seeweg mit Wein belieferte. Weiter von der vorteilhaften Vermählung zwischen Henry Plantagenet und Eleonore von Aquitanien berichten, die der Region zwar die britische Herrschaft, aber letztendlich auch einen exklusiven Zugang zum Weinhandel mit England brachte. Schließlich die Weinprivilegien wie Perlen auf einer Schnur aufreihen, die Bordeaux nach dem Hundertjährigen Krieg bis zur Französischen Revolution immer wieder bestätigt wurden und die ihre Wirtschaftsmacht festigen und ausbauen halfen.

Doch aus heutiger Sicht sind die Entwicklungen, die sich an der Schwelle zur Neuzeit ergaben, von ungleich höherem Interesse. Sie betrafen vor allem Verbesserungen in der Weinbereitung und im Weinausbau, die zu bekömmlicheren und haltbareren Weinen führten. Die Schwefelung, der Fassausbau, aber auch ein differenzierteres Verständnis von Geologie, Weinbau, Rebenqualität und Pflanzenpflege sowie von der Abfüllung in Glasflaschen – das alles sorgte spätestens im 19. Jahrhundert für eine kräftige Blüte. Für die ganze Welt sichtbar manifestierte sich der Höhepunkt der Wertschätzung in der Médoc-Klassifizierung von 1855. Der finanzielle Erfolg fand seinen architektonischen Niederschlag in vielen klassizistischen und historisierenden Gebäuden. Einige werden Sie in diesem Band kennen- und schätzen lernen. Doch schon bald zogen dunkle Wolken auf.

Der aus Amerika eingeschleppte Mehltau und vor allem die Reblaus führten nach 1870 zu schweren Einschnitten. In zwei Jahrzehnten kam der französische Weinbau auf weiten Flächen vollständig zum Erliegen. Der wissenschaftliche Sachverstand Frankreichs einschließlich Louis Pasteur versuchte, die Probleme zu lösen. Den Mehltau bekämpfte man erfolgreich mit der Bordelaiser Brühe aus gebranntem Kalk und Kupfersulfat. Doch alle chemischen Anstrengungen zur Bekämpfung der Reblaus versagten. Erst ein biotechnisches Verfahren brachte die Lösung: Die europäischen Reben wurden auf amerikanische Unterlagen gepfropft, die gegen die Reblaus resistent waren. Alle Weinberge mussten neu angelegt werden. Von diesem Einschnitt erholte sich das Bordelais nur langsam. Das Engagement Einzelner und die wissenschaftlichen Anstrengungen rund um die Weinerzeugung führten nach dem Zweiten Weltkrieg, tiefgreifend aber erst in den späten 1970er Jahren, zu einer neu erwachenden Aufmerksamkeit.

Sie galt nicht nur den Weinen. Weinkundige und Weininteressierte fühlten sich von den bekannten und großen Châteaux immer stärker in den Bann gezogen. Es entstand ein Weintourismus, der über die Verkostungen der professionellen Weinhändler weit hinausging. Die Präsentation des Weinguts und seiner Weine gewann ebenso an Bedeutung wie die Transparenz der Herstellung. Bis in Arbeitsbereiche wie Traubenannahme, Gärkeller und Fasskeller hinein dehnte sich der repräsentative Charakter eines Château aus. Dieses Buch widmet sich markanten Beispielen dieser Entwicklung, die naturgemäß nicht abgeschlossen ist.

Doch letztendlich ist uns Liebhabern erstklassiger Bordeaux überaus klar: Ihre Qualität beruht nach wie vor auf der Qualität der Reben, auf dem Boden, auf dem sie wachsen, den günstigen Wetterbedingungen eines Jahrgangs und dem Know-how der Kellermeister.

# INTRODUCTION

Part of the enchantment of the Bordelais region, in the basins of the Dordogne and Garonne rivers, which merge into the mighty Gironde and empty into the Atlantic, is its fascinating history, which reflects the interplay of European history.

The story begins with the Romans, who first traded with wine from Burdigala and were also the first—almost two thousand years ago—to cultivate wine for the legions here and in Britannia. The story then jumps to the eighth century AD when the Moors destroyed the grapevines on the Iberian peninsula and Bordeaux supplied the Spanish cities by boat with wine. The next chapter would be the advantageous marriage of Henry Plantagenet and Eleanor of Aquitaine, which brought the region under British rule, but also offered exclusive access to wine trade with England. The wine privileges line up like a string of pearls and were constantly confirmed from the Hundred Years' War to the French Revolution and helped cement and expand Bordeaux's economic power.

However, seen from today's vantage point the developments, which took place on the treshold of the industrial age, are of enormous interest. They include, among other things, improvements in winemaking and vinification, which lead to more digestible and more durable wines. Sulfurization, the aging process, as well as a differentiated understanding of the geology, the wine-growing industry, the quality of the vines and plant care as well as bottling—winegrowers learned, at least by the 19th century, that all these elements allow the wine to develop its noble structure and its multiple aromas. These elements were all taken into consideration to show the entire world the quality of the region's wines in the Medoc Classification of 1855. The financial success was expressed architecturally in many neo-classical and historical-style buildings, some of which you will read about here.

However, there have also been some dark periods. An aphid commonly known as phylloxera was carried across the Atlantic from America and caused the Great French Wine Blight in 1870 that destroyed many of the vineyards in France and laid to waste the wine industry. French scientists, including Louis Pasteur, tried to solve the problems. They managed to successfully to control the blight with a Bordeaux mix of burnt lime and copper sulfate; however, all of the attempts to kill the aphid with chemicals and pesticides were unsuccessful. The solution ended up being a biotechnical one—the European vines were grafted with aphid-resistant American rootstock. All of the vineyards had to be restocked, Bordeaux gradually recovered from the crisis. The individual dedication and scientific efforts involved with winemaking continued after World War II, but really got going in the late 1970s, to newly awakened interest.

This interest was not only in the wine. Wine connoisseurs and people who appreciate wine were also drawn to the large, well-known châteaux. The region became a wine tourism destination, with wine tastings for people other than professional wine dealers as well as wine day tours. The presentation of the vineyard and its wines and the transparency of the winemaking process gained new importance. A château's representative character extends beyond areas such as the reception and pressing areas, fermenting room and its vats. This book features some outstanding examples of this development, which of course is still ongoing.

But one thing is clear to fans of first-class Bordeaux—its quality is still based on the quality of the vines, the soil on which they grow, favorable weather conditions each year, and the cellar master's talents.

# INTRODUCTION

S'il est un jeu qui ne manquerait pas de piquant, ce serait de reconstituer les soubresauts de l'histoire européenne à partir de celle d'un petit coin de paradis appelé Bordelais. Celui-ci s'étend de part et d'autre des cours inférieurs de la Dordogne et de la Garonne, qui s'unissent pour former l'imposante Gironde avant de se jeter dans l'Atlantique.

On commencerait par les Romains qui se lancent dans le négoce du vin dans leur comptoir de Burdigala, avant d'en produire sur place – il y a presque deux millénaires – pour les légions cantonnées dans la région et en Bretagne. On évoquerait ensuite le premier âge d'or : les Maures ayant ordonné l'arrachage des pieds de vignes dans la péninsule ibérique, Bordeaux approvisionne les villes d'Espagne en vin par bateau. La narration se poursuivrait par le mariage avantageux contracté par Aliénor d'Aquitaine avec Henri Plantagenêt, qui fait certes passer la région sous domination britannique, mais ouvre aussi les marchés anglais aux négociants en vin. Et l'on terminerait sur le chapelet des privilèges vinicoles qui sont constamment reconduits du lendemain de la Guerre de Cent Ans jusqu'à la Révolution, contribuant à asseoir et à développer la puissance économique de Bordeaux. Mais, d'un point de vue actuel, les évolutions les plus intéressantes interviennent au seuil des temps modernes. Des améliorations concernant avant tout la vinification et l'élevage rendent les vins plus digestes et accroissent leur potentiel de garde. Le soufrage, l'élevage en barriques, mais aussi une plus grande expertise en matière de sols, de viticulture, de qualité et d'entretien des vignes ainsi que de mise en bouteilles sont autant de facteurs qui ont contribué à une grande prospérité dès le XIXe siècle. La consécration de ce succès aux yeux du monde entier est le classement des vins du Médoc de 1855. Et la réussite financière se traduit par la construction de nombreux édifices néoclassiques ou de style historisant. Dans cet ouvrage, vous en découvrirez certains qui ne manqueront pas de vous ravir.

Mais des nuages sombres ne tardent pas à planer au-dessus de Bordeaux. Importés d'Amérique, le mildiou mais surtout le phylloxéra, ont des effets dévastateurs à partir de 1870. En l'espace de vingt ans, le vignoble français est en grande partie détruit. Tout ce que la France compte alors de chercheurs, parmi lesquels Louis Pasteur, cherche des solutions. Si l'on finit par avoir raison du mildiou – avec de la bouillie bordelaise – obtenue en mélangeant du sulfate de cuivre, de la chaux éteinte et de l'eau –, toutes les tentatives des chimistes pour combattre le phylloxéra s'avèrent vaines. C'est un procédé biotechnique – la greffe de ceps européens sur des porte-greffe américains résistants au phylloxéra – qui remédie enfin au problème. Il faut alors replanter tous les vignobles, un coup dur dont le Bordelais ne se remet que très lentement. Un important investissement personnel de la part de femmes et d'hommes et d'intenses travaux de recherche sur tous les aspects de la production du vin suscite un regain d'intérêt pour les vins de Bordeaux après la Seconde Guerre mondiale, un intérêt qui sera très marqué seulement à la fin des années 1970.

Cet intérêt ne se limite pas aux vins. Connaisseurs et amateurs ressentent une attirance toujours plus forte pour les grands châteaux. Au cours des dernières décennies, on a assisté à la naissance d'un œnotourisme, qui déborde largement du cadre des dégustations réservées aux professionnels. L'image qu'un domaine donne de lui et de ses vins a pris de l'importance, tout comme la transparence de la chaîne de production. Le souci de représentation est perceptible jusque dans des espaces de travail comme la salle de réception des vendanges, le cuvier et le chai à barriques. Cet ouvrage présente des exemples frappants de cette évolution, qui n'est naturellement pas achevée.

Mais en définitive, nous autres, amateurs de Bordeaux de « première qualité » savons pertinemment que cette qualité reste liée à celle des vignes, au sol sur lequel elles poussent, aux excellentes conditions météorologiques dont bénéficie un millésime et au savoir-faire du maître de chai.

# BORDEAUX

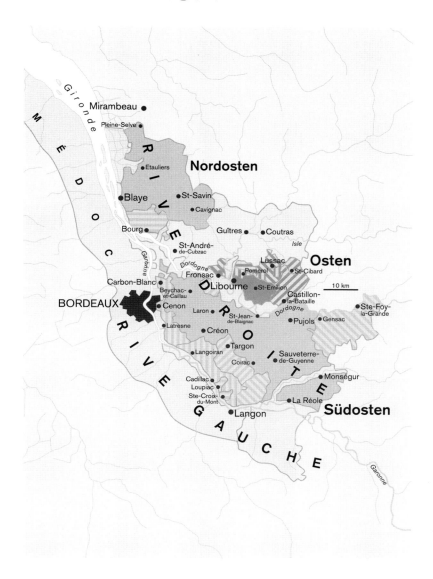

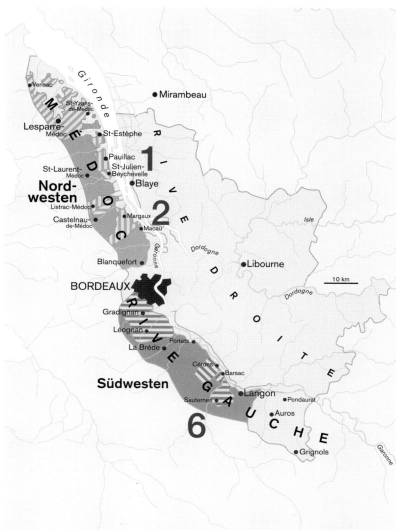

1 PAUILLAC / SAINT-JULIEN

2 MARGAUX

3 POMEROL

4 SAINT-ÉMILION

5 GRAVES / PESSAC-LÉOGNAN

6 SAUTERNES

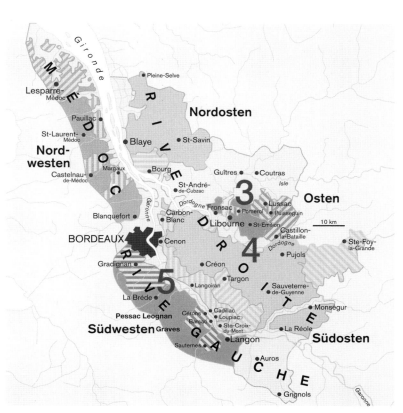

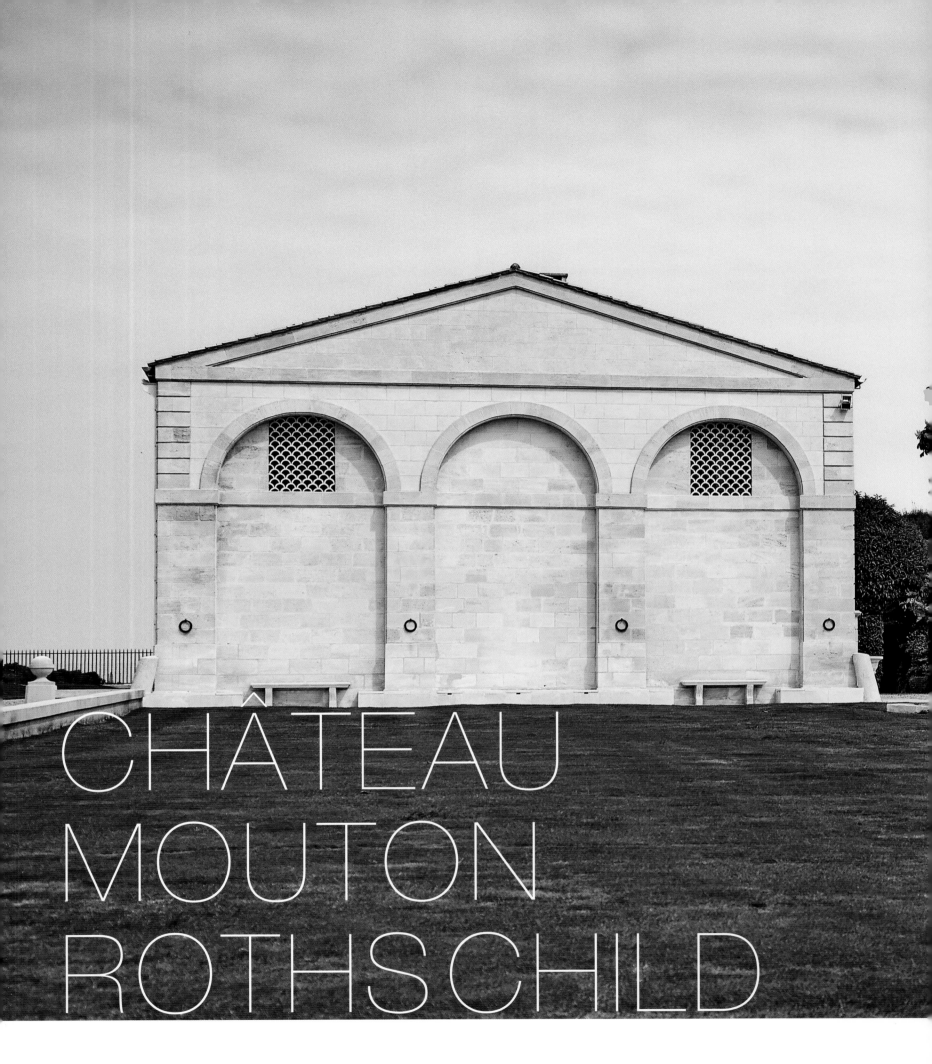

CHÂTEAU
MOUTON
ROTHSCHILD

THE LONG ROAD TO SUCCESS

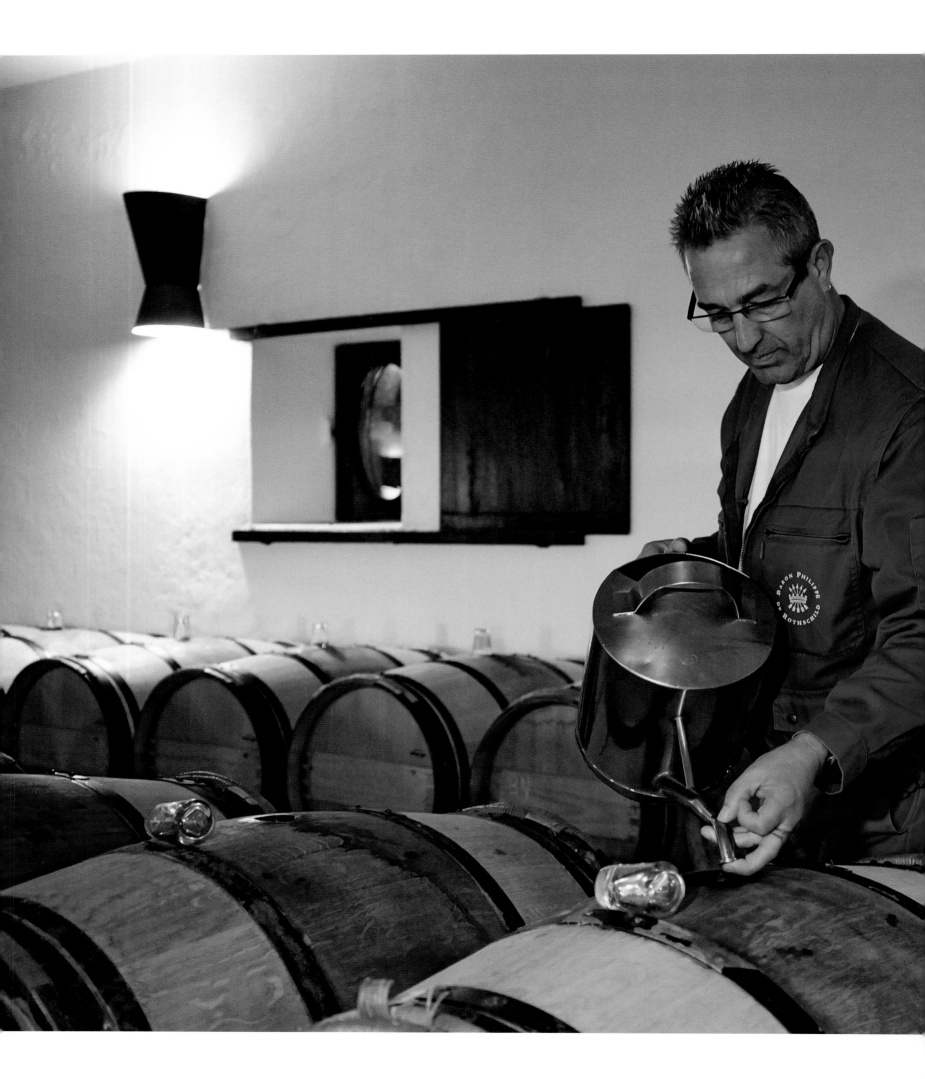

Premier Cru Classé. 1973 hatte Philippe de Rothschild sein Ziel erreicht. Das, was Nathaniel de Rothschild zwei Jahre nach dem Kauf von Brane-Mouton in der Médoc-Klassifizierung von 1855 verwehrt blieb, wurde durch den französischen Landwirtschaftsminister Jacques Chirac nach 120 Jahren Wirklichkeit. Schon mit zwanzig Jahren war Philippe de Rothschild die Leitung übertragen worden. Er rüttelte nicht nur das Gut, sondern eine ganze Region wach. Unter seiner Leitung wurden 65 Jahrgänge gefüllt. Auf dem Etikett seines letzten Jahrgangs 1987 ist eine anrührende Widmung seiner Tochter Philippine zu lesen, die mit dem letzten Teil des Wahlspruchs endet: „Mouton ne change". Die große Dame, die ihr Erbe vollständig und eindrucksvoll ausfüllte, starb im August 2014 im Alter von 80 Jahren.

Premier Cru Classé: Philippe de Rothschild achieved his goal in 1973. The Medoc Classification of 1855 ranking that Nathaniel de Rothschild could not achieve two years after buying Brane-Mouton became reality 120 years later thanks to French Minister of Agriculture Jacques Chirac. Philippe de Rothschild took over the operations of the Château Mouton Rothschild vineyards at the age of twenty and shook up not just the estate but the entire region. 65 vintages were bottled under his tutelage. The label of his last vintage in 1987 features a touching dedication of his daughter Philippine that ends with the final part of the château's motto: "Mouton ne change" (Mouton does not change). Baronesse Philippine, who impressively preserved the Rothschild legacy, died in August 2014 at the age of 80.

Premier cru classé : l'objectif a été enfin atteint par Philippe de Rothschild en 1973. Alors que Nathaniel de Rothschild s'était vu refuser ce statut dans le classement des vins du Médoc de 1855, deux ans après son acquisition de Brane-Mouton, la consécration est venue 120 ans plus tard grâce à Jacques Chirac, alors ministre de l'Agriculture. Nommé directeur dès l'âge de 20 ans, Philippe de Rothschild a tiré de sa torpeur non seulement le domaine, mais encore toute une région. Ce sont 65 millésimes qui ont été mis en bouteilles sous sa direction. L'étiquette du dernier, celui de 1987, est revêtue d'une dédicace émouvante de sa fille Philippine qui s'achève par la dernière partie de la devise du domaine « Mouton ne change ». Cette grande dame est décédée en août 2014, à l'âge de 80 ans.

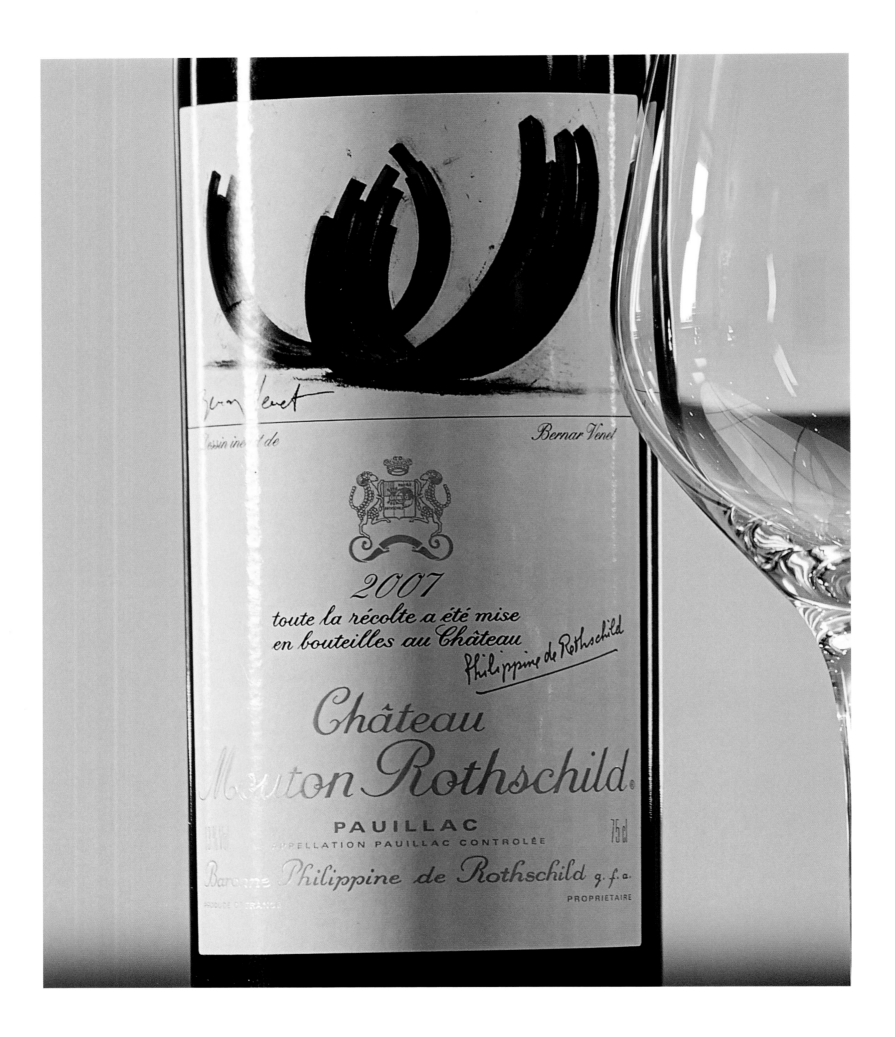

Die Idee hatte Philippe de Rothschild schon
1924, als er von Jean Carlu, einem Plakatkünst-
ler, ein erstes Etikett entwerfen ließ. Die Initialzün-
dung schließlich war der Sieg der Alliierten 1945.
Philippe Jullian flocht einen Lorbeerkranz und
Weinranken um ein V – Victory. Den Platz auf
dem Etikett müssen sich die Künstler, deren
Namensliste sich wie ein Who's who der
jeweils aktuellen Kunstszene liest, bis heute hart
erkämpfen. Neben den üblichen Informationen
sind das Wappen der Rothschilds mit den bei-
den Widdern, die Unterschrift Philippe de
Rothschilds, nach 1987 die seiner Tochter
Philippine, und vor allem die sorgfältige Aufzeich-
nung der Anzahl der gefüllten Flaschen unterzu-
bringen. Philippe brach mit der Gewohnheit,
Wein auch in Fässern zu verkaufen. Er füllte die
vollständige Produktion auf dem Gut ab – letzt-
lich, um die volle Qualitätskontrolle zu gewinnen.

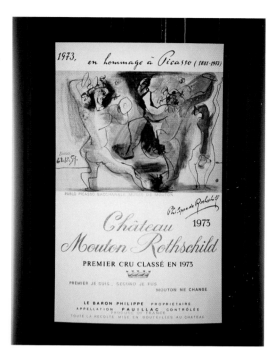

Philippe de Rothschild had the idea back in
1924, when he commissioned poster designer
Jean Carlu to design an avant-garde label for
Château Mouton Rothschild wine, but the tradi-
tion was established with the Allied victory in
1945 when Philippe Jullian combined a laurel
wreath and grapevine shoots around a V for
"Victory." Competition among artists, whose list
of names reads like a Who is Who of the day, is
fierce even today. In addition to the usual infor-
mation, the label carries the Rothschild coat of
arms with two "rams rampant" (a play on the
word mouton), Philippe de Rothschild's signa-
ture, after 1987 his daughter Philippine's signa-
ture, and the number of bottles filled. Philippe
broke with the tradition of also selling wine in
barrels. He bottled the entire production at the
estate—to ensure complete quality control.

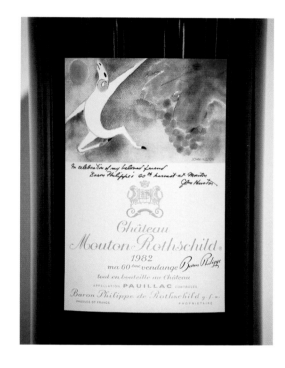

Si l'idée en revient à Philippe de Rothschild, qui
avait confié dès 1924 la conception de la toute
première étiquette à l'affichiste Jean Carlu,
l'impulsion a été donnée par la victoire alliée en
1945. Philippe Jullian a alors tressé une cou-
ronne de lauriers et entrelacé des sarments de
vigne autour d'un V pour « victoire ». De nos
jours encore, les artistes, dont la liste tient du
« Who's Who » des milieux artistiques contempo-
rains, se disputent âprement la place sur l'éti-
quette. Outre les informations habituelles, celle-
ci doit comporter le blason des Rothschild avec
les deux béliers, la signature de Philippe de
Rothschild, et à partir du millésime 1987 celle
de sa fille Philippine, mais avant tout le dé-
compte précis des bouteilles remplies. En effet,
en rupture avec la tradition de vente en bar-
riques, Philippe de Rothschild a introduit la mise
en bouteilles de la récolte complète au château
même, pour obtenir à terme le contrôle total de
la qualité.

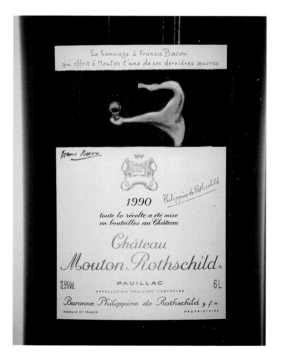

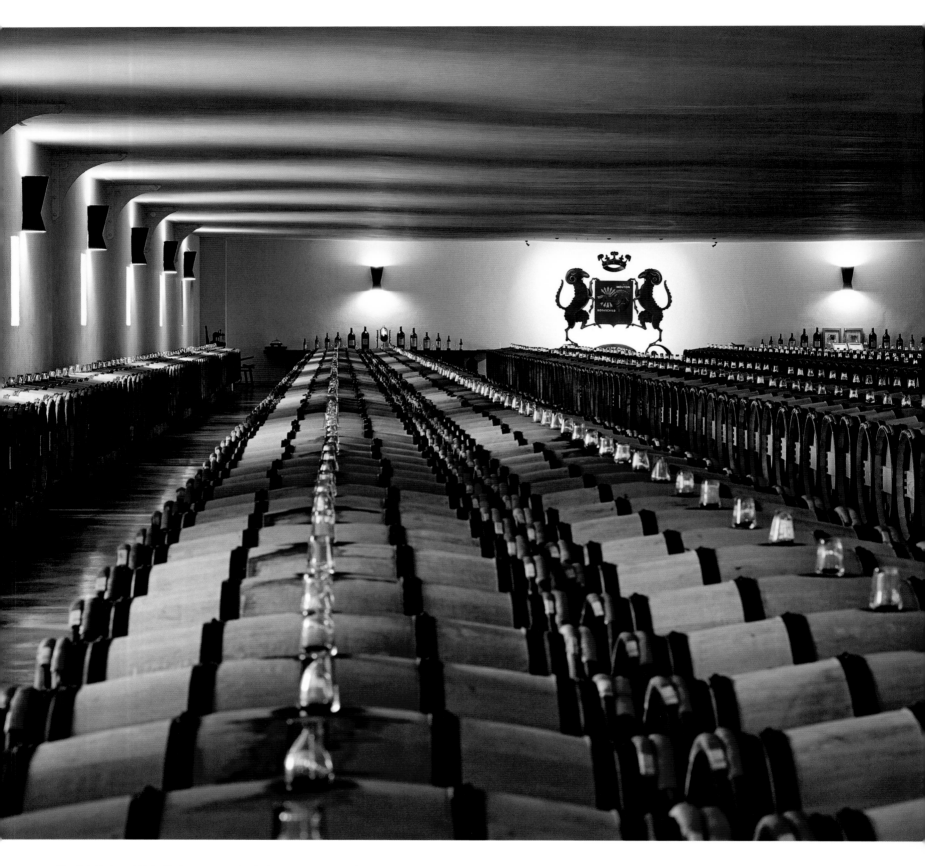

Die 84 Hektar Weinflächen, vornehmlich westlich des Guts, verfügen über kiesige Böden, die mit Ton und Sand vermischt sind. Das eigentlich unfruchtbare Gemenge ist nur für Reben ideal. Cabernet Sauvignon fühlt sich hier wohl und wird zu 80 % angepflanzt, 16 % Merlot und kleinste Mengen Cabernet Franc und Petit Verdot. Die reifen Trauben werden nach der Selektion im gerade erweiterten Gärkeller in 44 Gärfässern aus Eiche und weiteren

22 Edelstahltanks vinifiziert. Die Erweiterung passt sich trotz ihrer Höhe von 16 Metern in Materialwahl und Erscheinungsbild in das bisherige Ensemble gut ein. Das große, 100 Meter lange und 25 Meter breite Fasslager wurde von Charles Siclis schon 1925 errichtet. Fast bescheiden nimmt sich das efeubewachsene viktorianische Herrenhaus mit seinem schiefergedeckten Dach aus.

The château spans 84 hectares of vines, primarily on the west side of the property, planted on gravelly soil mingled with sand and clay. The poor soil is only suitable for growing vines. The Cabernet Sauvignon grape reaches its finest expression here and accounts for 80% of the harvest, along with 16% Merlot and small amounts of Cabernet Franc and Petit Verdot. After selection, the mature grapes are vinified in 44 oak vats and 22 stainless steel vats in the

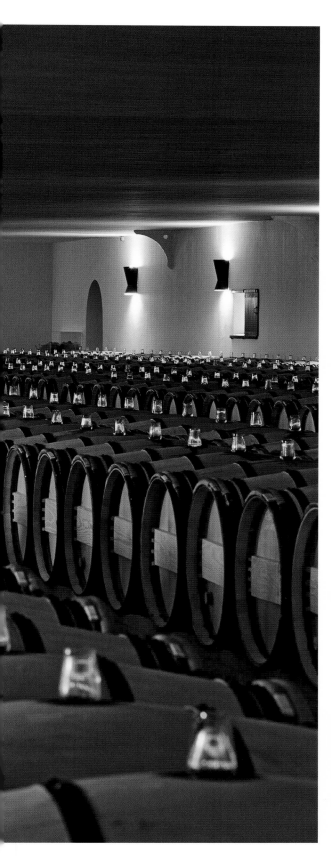

Les 84 hectares de vignoble, situés principalement à l'ouest du château, sont cultivés sur des graves mêlées à de l'argile et du sable. Ce mélange stérile en soi n'est idéal que pour la vigne. Le cabernet-sauvignon, qui apprécie ce terroir, est le cépage dominant (80 %), suivi par 16 % de merlot et des pourcentages infimes de cabernet franc et de petit verdot. Les raisins mûrs sont triés puis vinifiés dans 44 cuves de fermentation en chêne et 22 en acier inoxydable dans le cuvier récemment agrandi. Malgré ses 16 mètres de haut, l'extension s'intègre bien dans l'existant par le choix des matériaux et son style architectural. Le grand chai à barriques de 100 mètres sur 25 conçu par Charles Siclis remonte à 1925. À côté, la demeure victorienne semble presque modeste avec son toit à croupes recouvert d'ardoises.

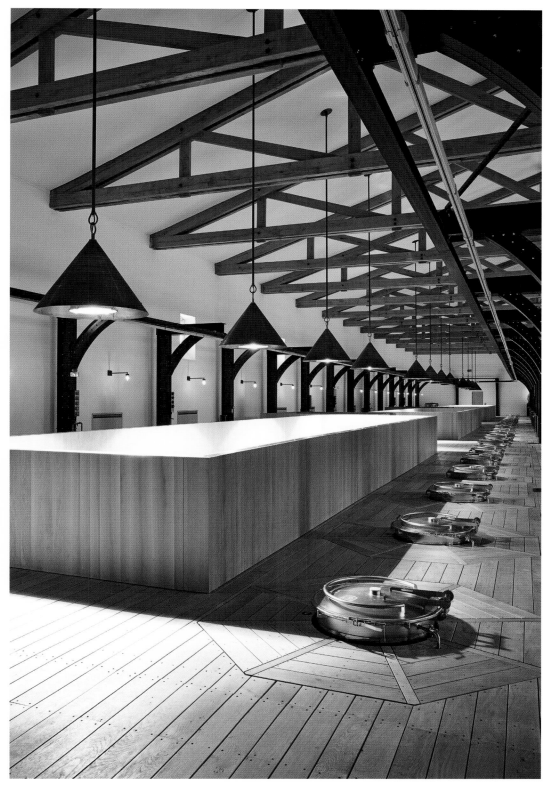

newly expanded fermentation room. Despite the height of 53 feet, the expansion fits well into the existing ensemble with regard to material choice and appearance. The 330-feet long and 80-feet wide Grand Chai (Great Barrel Hall) was designed by Charles Siclis in 1925, while the ivy-covered, slate-roofed Victorian residence looks quite modest in comparison.

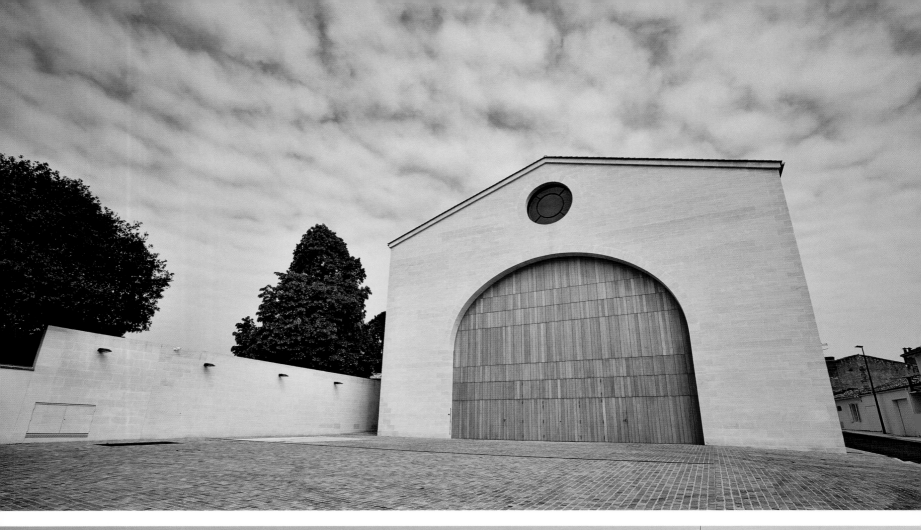

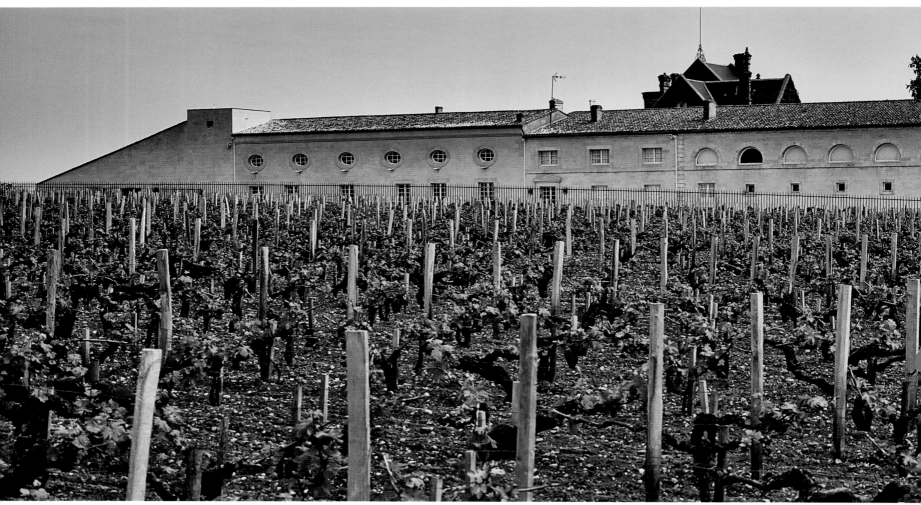

DAS TOR DES NEUEN KELLERS MIT SEINEN EINDRUCKSVOLLEN
EICHENHOLZFÄSSERN NIMMT DIE KLARE FORMENSPRACHE
DES FASSLAGERS AUF.

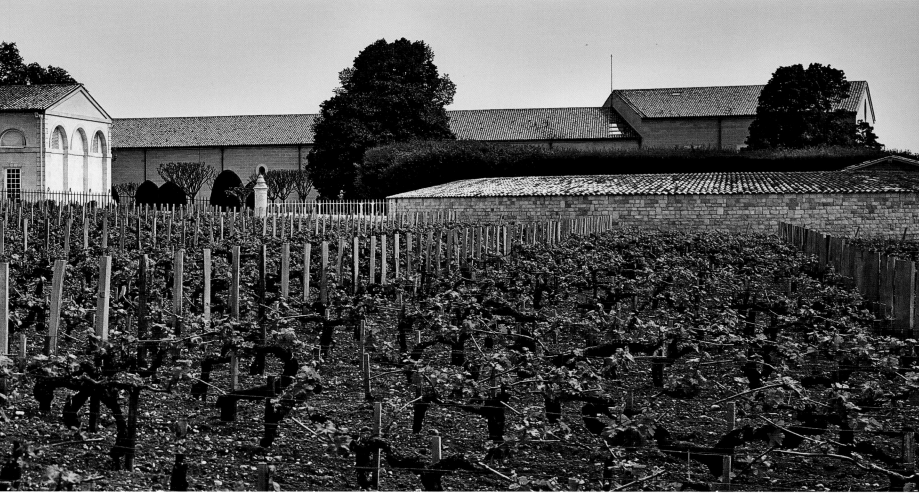

THE ENTRANCE OF THE NEW CELLAR WITH ITS
IMPRESSIVE OAK BARRELS REFLECTS THE BARREL
CELLAR'S CLEAR LINES.

LA PORTE DU NOUVEAU CUVIER ABRITANT D'IMPRESSIONNAN-
TES CUVES EN CHÊNE REPREND LE LANGAGE FORMEL SOBRE
DU CHAI À BARRIQUES.

# CHÂTEAU LAFITE ROTHSCHILD

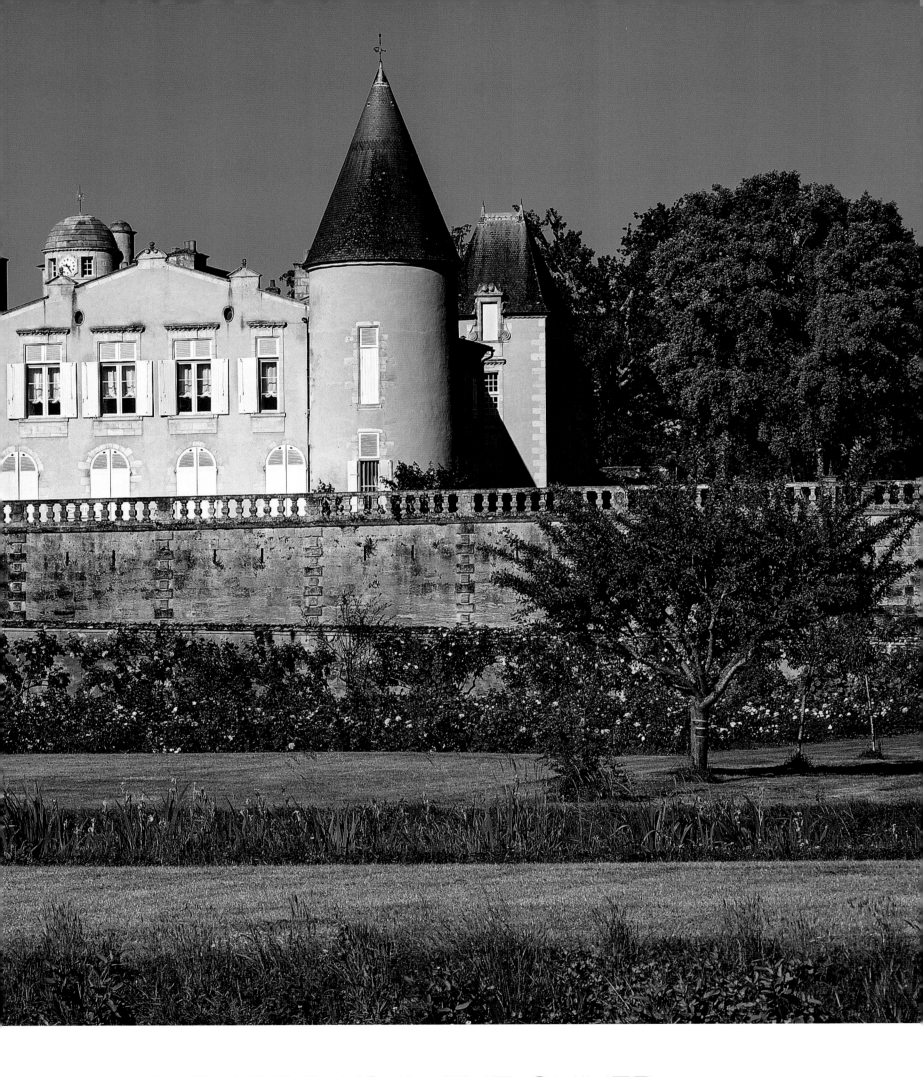

THE FIVE ARROWS IN THE QUIVER

Der Name Lafite geht zurück auf den kleinen Hügel (im Dialekt der Gascogne „la hite"), der sich hinter dem Anwesen erhebt. In Sichtweite von Château Mouton erwarb 1868 mit James Mayer de Rothschild der französische Zweig der Rothschilds 15 Jahre nach den englischen Verwandten ebenfalls ein Gut. Es war von Anfang an auf der „sicheren" Seite, zählten seine Gewächse doch zu den vier 1855 als Premier Cru eingestuften. Heutzutage bewegen die drei Herren auf der Treppe einiges. Régis Porfilet oben betreut die Weinberge des Guts und des benachbarten Duhart-Milon. Das gilt auch für den Winzer und Oenologen Christophe Congé in der Mitte. Charles Chevallier schließlich, der technische Direktor, ist seit 1983 bei den Domaines. Seit 1993 überwacht und entwickelt er nicht nur die beiden Châteaux, er ist auch für L'Évangile und Rieussec in Sauternes zuständig.

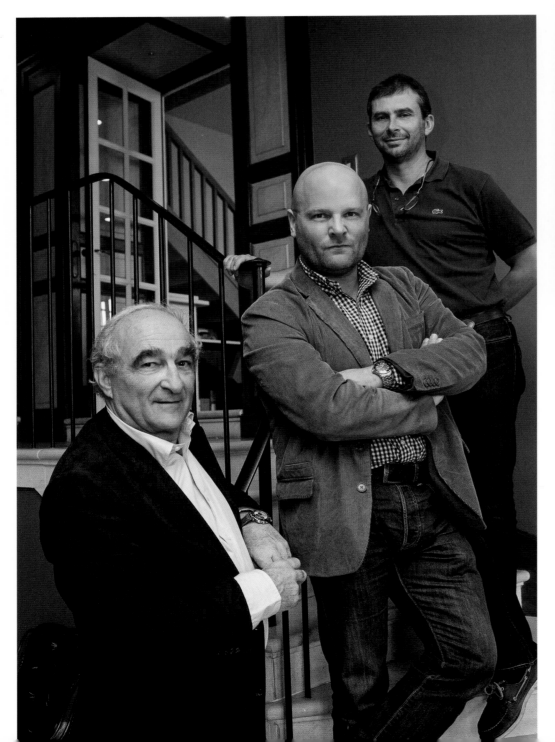

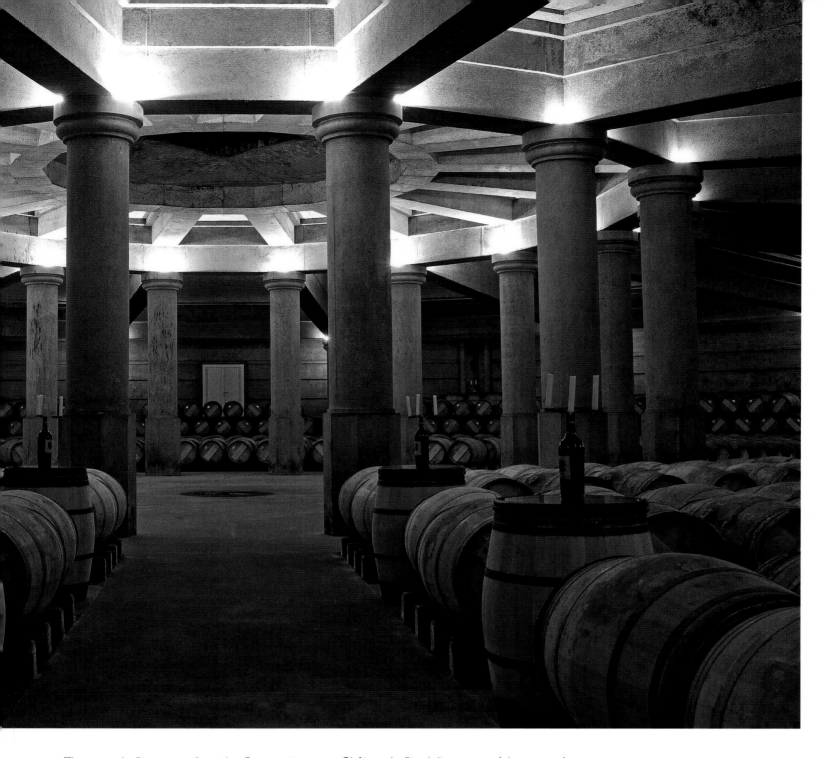

The name Lafite comes from the Gascon term "la hite" that refers to the "small hill" that rises behind the estate. James Mayer de Rothschild, founder of the French branch of the Rothschild family, bought the estate in 1868—15 years after his English relatives acquired the nearby Château Mouton. It was a safe bet from the very beginning, because it was one of the four growths ranked as Premier Cru in the 1855 Classification. These three men on the stairs are quite busy men. Régis Porfilet (top) tends the vineyards for Château Lafite Rothschild as well as the neighboring Château Duhart-Milon. Vintner and oenologist Christophe Congé (center) also works for both estates. Technical Director Charles Chevallier (bottom) has worked for Domaines Barons de Rothschild since 1983. Since 1993, he not only manages both châteaux, but is also responsible for L'Évangile and Rieussec in Sauternes.

Château Lafite doit son nom à la croupe à laquelle il s'adosse, « la hite » en gascon. En 1868, la branche de Paris de la famille Rothschild avait acquis en la personne de James Mayer de Rothschild un domaine viticole à un jet de pierre de Château Mouton, acheté 15 ans plus tôt par des parents de la branche de Londres. Un achat peu risqué car le domaine faisait partie des quatre premiers crus classés de 1855. Les trois hommes photographiés dans l'escalier ne chôment pas. Régis Porfilet (en haut) est chef de culture à Lafite et à Duhart-Milon, deux domaines également encadrés par le chef de chai et œnologue Christophe Congé (au milieu). Et le directeur technique Charles Chevallier (en bas), attaché aux Domaines Barons de Rothschild depuis 1983, supervise et développe depuis 1993, outre ces deux châteaux, L'Évangile ainsi que Rieussec dans le Sauternais.

MIS EN BOUTEILLE AU CHÂTEAU

CHÂTEAU LAFITE ROTHSCHILD

2011

PAUILLAC

Über allen steht Baron Éric de Rothschild, der 1974 im Alter von 34 Jahren die Leitung des Weinguts übernahm. Die fünf Pfeile im Bündel gehen zurück auf den Frankfurter Ahnherrn Mayer Amschel Rothschild, der damit auf seine in Bankgeschäften erfolgreichen Söhne in Frankfurt, London, Paris, Wien und Neapel hinwies. Über 107 Hektar Rebfläche erstreckt sich Château Lafite heute: Dazu gehören die Hänge um das Weingut, die westlich gelegene Carruades-Ebene und viereinhalb Hektar in der Gemeinde Saint-Estèphe. Die Böden sind kiesig-sandig und liegen auf einem Kalksteinsockel. Dominiert wird der Rebsortenspiegel von 70 % Cabernet Sauvignon, gefolgt von Merlot mit 25 %. Ergänzend sind Cabernet Franc (3 %) und Petit Verdot (2 %) angepflanzt. Nur ein Drittel der Ernte wird für den Lafite verwendet, weitere 40 % für den Zweitwein Carruades.

Baron Éric de Rothschild, who took over the winery in 1974 at the age of 34, is the head of the estate. The five bundled arrows in the logo refer Frankfurt ancestor Mayer Amschel Rothschild's sons, who were successful bankers in Frankfurt, London, Paris, Vienna, and Naples. Château Lafite's vineyard currently covers over 107 hectares, ranging from the hillsides around the Château, the adjacent Carruades plateau to the west, and 4.5 hectares in neighbouring Saint Estèphe. The soil is made up of fine deep gravel mixed with aeolian sand on a subsoil of tertiary limestone. The grape varieties are dominated by 70% Cabernet Sauvignon, followed by Merlot at 25%, rounded off with Cabernet Franc (3%) and Petit Verdot (2%). Only one-third of the harvest is used for the Grand Vin (Château Lafite Rothschild), while 40% is used for the second wine, Carruades de Lafite.

La direction générale a été reprise en 1974 par le baron Éric de Rothschild, qui avait alors 34 ans. Les cinq flèches tenues en faisceau est le motif choisi à l'époque par Mayer Amschel Rothschild, le fondateur de la dynastie à Francfort, pour symboliser ses fils qui avaient créé des banques prospères à Francfort, Londres, Paris, Vienne et Naples. De nos jours, le vignoble de Château Lafite s'étend sur plus de 107 hectares : sur les côteaux autour du domaine, le plateau des Carruades à l'ouest et 4,5 hectares sur la commune de Saint-Estèphe. Les sols mêlant graves et sable reposent sur un substrat calcaire. L'encépagement est dominé par le cabernet-sauvignon (70 %), suivi par le merlot (25 %), le cabernet franc (3 %) et le petit verdot (2 %). Seul un tiers de la récolte est affecté à la production du Lafite, et 40 % à celle du second vin, le Carruades.

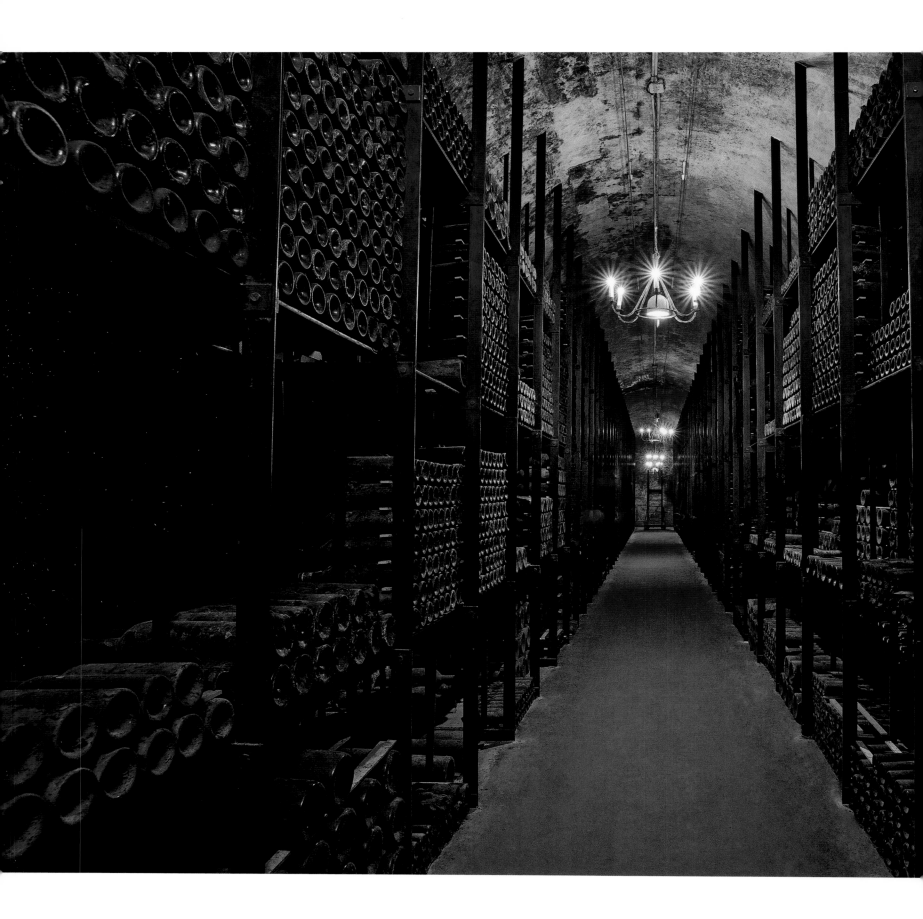

Während Philippe de Rothschild in den 1920er Jahren das Abfüllen auf dem Château einführte, eröffnete Éric de Rothschild den Fokus des Gebiets auf eine zeitgenössische Kellerarchitekur. Der katalanische Postmoderne-Architekt Ricardo Bofill erbaute 1986 und 1987 einen gut 2 000 Barriques fassenden Keller für den Ausbau der Weine im zweiten Jahr. Das in den Weinberg eingeschnittene Gewölbe ist kreisförmig und wird von zwei Säulenreihen getragen. Es bricht erstmalig mit der Tradition der linearen Organisation der Fasskeller. Durch die wuchtige, kassettierte Betondecke erscheint der Raum monumental, einer Krypta nicht unähnlich. Lafite unterhält eine eigene Küferei. Die 225 Liter fassenden Fässer werden aus Allier- und Nivernaiser Eiche gefertigt. Die Toastung erfolgt entsprechend der Erfordernisse der einzelnen Châteaux.

While Philippe de Rothschild introduced bottling at the château in the 1920s, Éric de Rothschild focused on contemporary cellar architecture. In 1986 and 1987, Catalan post-modern architect Ricardo Bofill constructed a cellar that can accommodate about 2,000 oak barrels for the maturation of the wines in their second year. The cellar room is characterized by its circular shape and an arch supported by two rows of columns. It was the first to break the tradition of linear organization in cellars. The room seems monumental thanks to the massive, cassetted concrete ceiling, not unlike a crypt. Lafite has its own cooperage. The 225-liter barrels are constructed from oak harvested in the Allier and Nivernais regions. The barrels are toasted according to the individual château's requirements.

Tandis que Philippe de Rothschild est le pionnier de la mise en bouteilles au château dans les années 1920, Éric de Rothschild est l'initiateur de l'ouverture des domaines à l'architecture moderne dans les chais. Entre 1986 et 1987, l'architecte catalan post-moderne Ricardo Bofill a construit un chai d'une capacité de 2 000 barriques pour l'élevage des vins de deuxième année. Creusé sous le vignoble, il présente une voûte soutenue par deux cercles concentriques de colonnes, en rupture avec la traditionnelle organisation linéaire des chais à barriques. Le massif plafond en béton à caissons donne à l'espace une allure monumentale, qui n'est pas sans rappeler une crypte. Les barriques d'une capacité de 225 litres – en chêne provenant de l'Allier et du Nivernais – sont fabriquées à la tonnellerie des Domaines, ce qui permet d'adapter la chauffe aux exigences des différents châteaux.

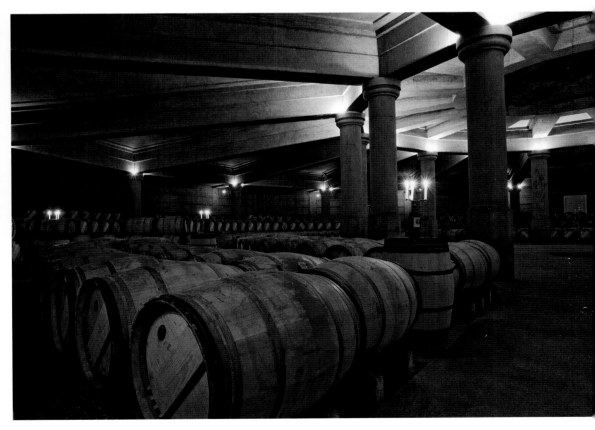

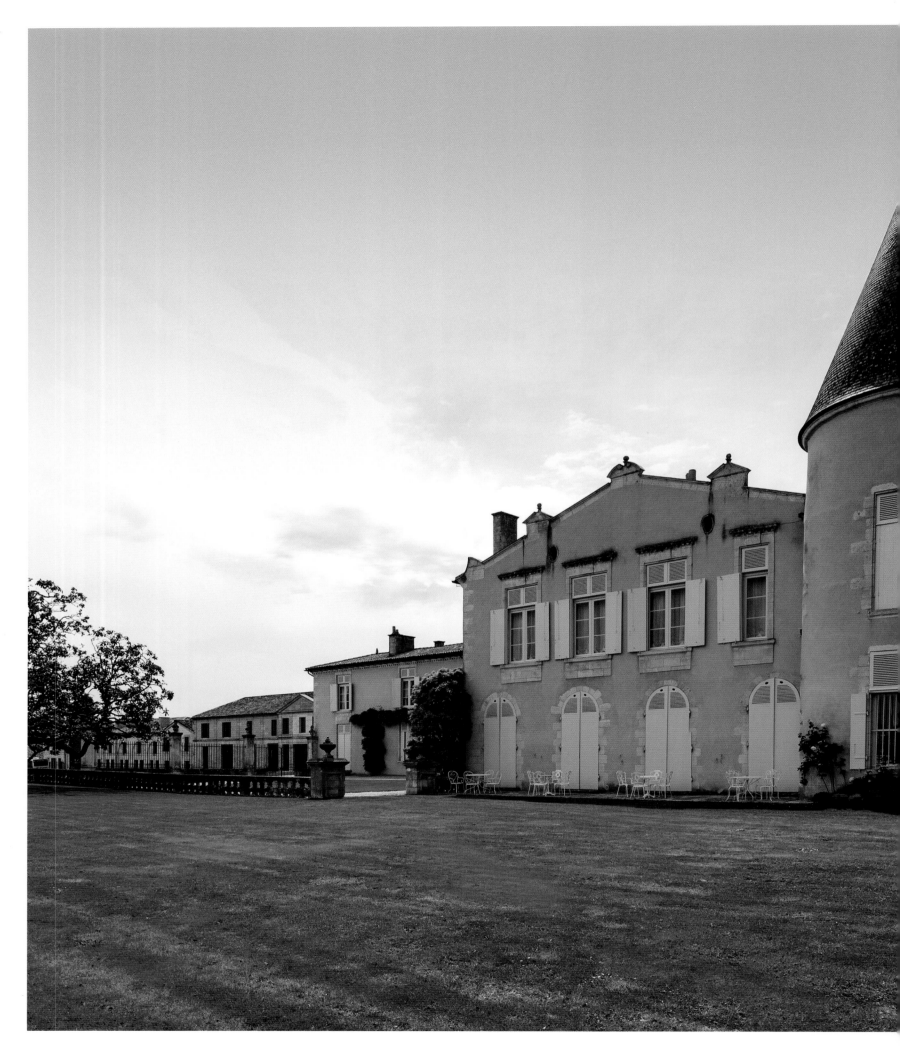

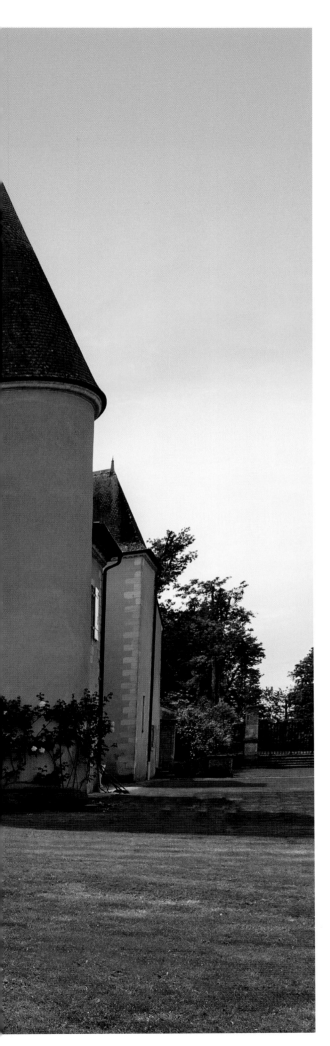

CHÂTEAU UND WIRTSCHAFTSGEBÄUDE BILDEN EIN UNSPEKTAKULÄRES,
WEITLÄUFIGES ENSEMBLE. DAS ARCHITEKTONISCHE JUWEL LIEGT
UNTER EINEM BEPFLANZTEN WEINBERG: DER FASSKELLER.

THE CHÂTEAU AND ITS OUTBUILDINGS ARE FAIRLY UNSPECTACULAR.
THE ARCHITECTURAL JEWEL IS THE BARREL CELLAR UNDER ONE OF
THE VINEYARDS.

LE MANOIR ET LES BÂTIMENTS D'EXPLOITATION FORMENT UN VASTE
ENSEMBLE PEU SPECTACULAIRE. C'EST SOUS UN VIGNOBLE QU'IL FAUT
CHERCHER LE JOYAU ARCHITECTURAL, À SAVOIR LE CHAI À BARRIQUES.

29

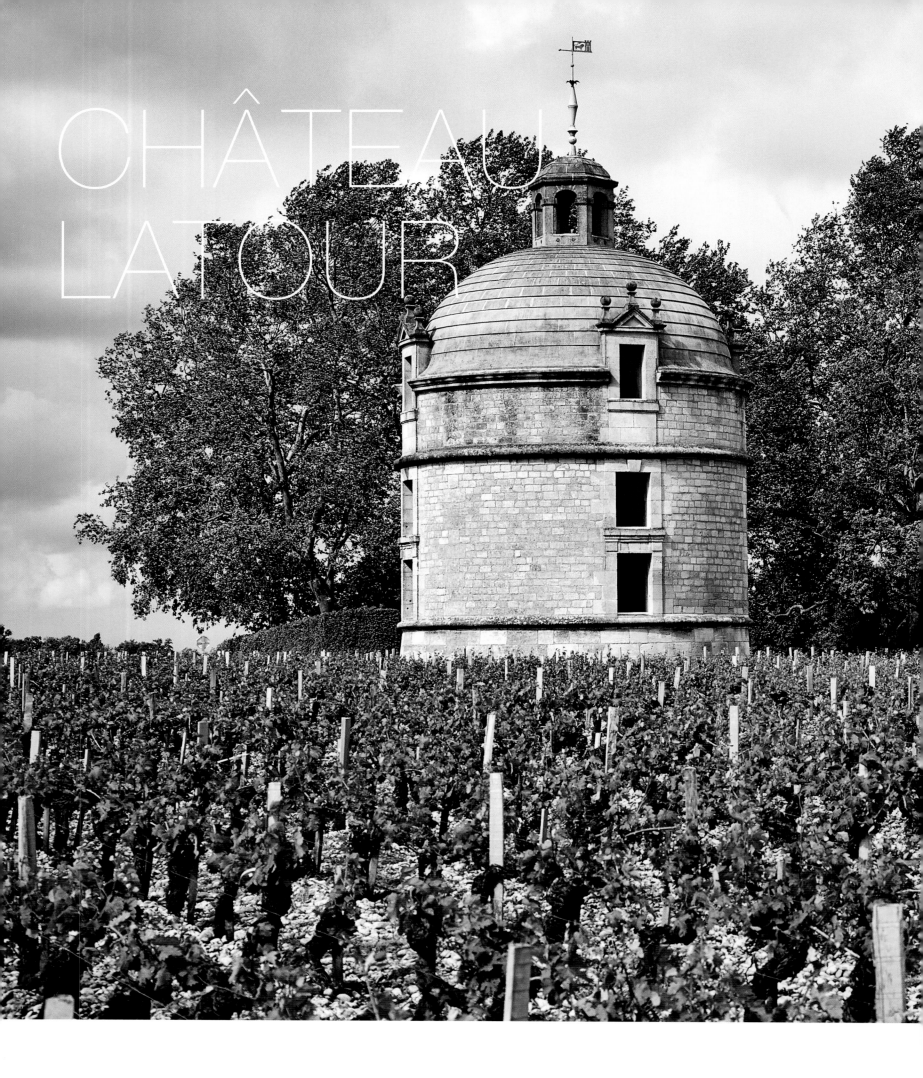

# CHÂTEAU LATOUR

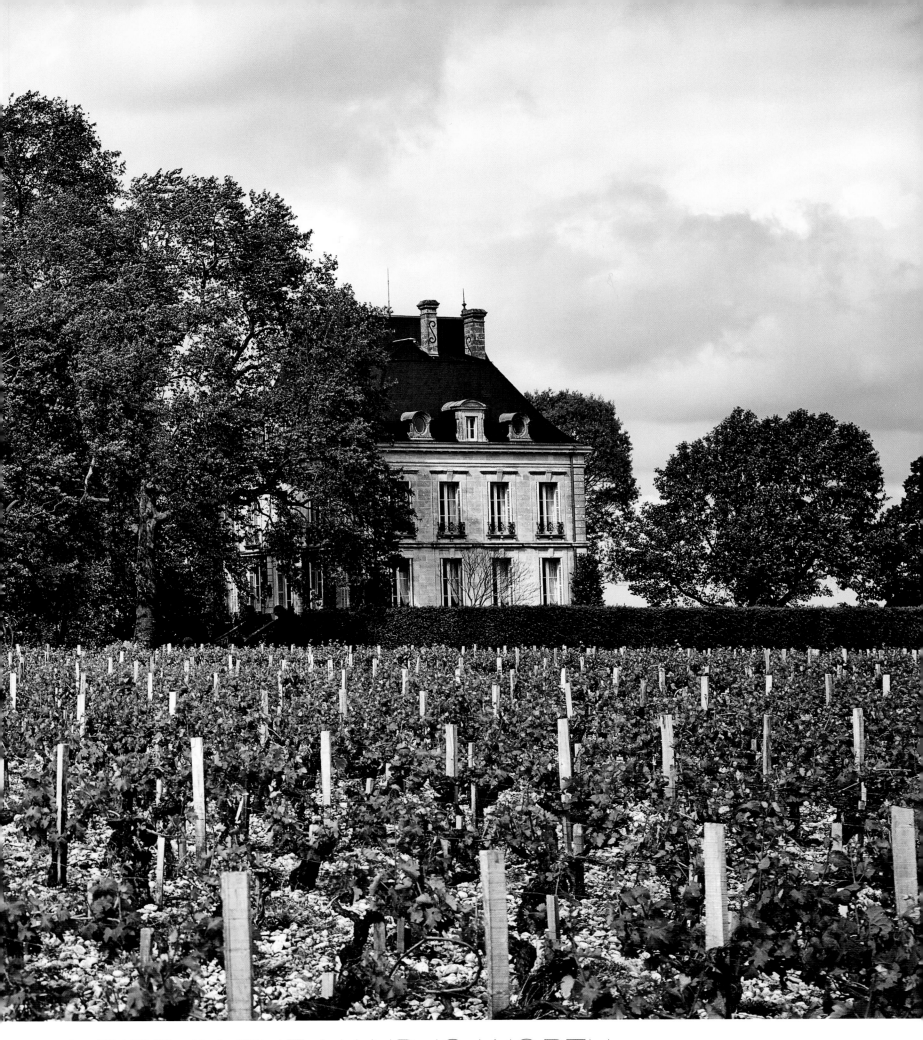

A BIRD IN THE HAND IS WORTH
TWO IN THE BUSH

Ein zweigeschossiges Herrenhaus mit schiefergedecktem Dach, rundherum ein kleiner, heckengesäumter Park. Etwas südlich, auf halbem Weg zu den Wirtschaftsgebäuden, ein gedrungener Rundturm mit Kuppel und Laterne, die mit einer schmiedeeisernen Wetterfahne gekrönt ist. Der im 17. Jahrhundert erbaute Taubenturm erinnert an den Tour de Saint-Maubert, der hier im 14. Jahrhundert zum Schutz der Gironde-Mündung erbaut wurde. Eine zeichnerische Nachbildung des Tour de Saint-Maubert, gefügt aus Quadern und zinnengekrönt, findet sich auf dem Etikett des Grand Vin de Château Latour. Er zählt zu den langlebigsten Weinen des Bordelais und ist selbstredend ein Premier Grand Cru Classé. Mit gewissem Stolz wurde 1993 verkündet, dass mit François Pinault ein Franzose das Gut zurückgewonnen hat – nachdem es 30 Jahre in britischem Besitz war.

Château Latour features a two-story manor house with its slate roof, a small park surrounded by hedgerow, and a stout, circular tower with a cupola and turret crowned with a wrought-iron weathervane just to the south, on the way to the outbuildings. The tower, which was designed in the 17th century to be a pigeon roost, is reminiscent of the original Tour de Saint-Maubert built in the 14th century to guard the Gironde estuary. An artistic rendition of the Tour de Saint-Maubert, which was made out stone blocks and crenelated battlements, is featured on the label of Château Latour's Grand Vin. It is one of the most long-aging Bordeaux wines and is of course a Premier Grand Cru Classé. There was much pride in 1993 when announced that it had returned to French ownership under businessman François Pinault—after 30 years of British ownership.

Un manoir de deux étages à couverture en ardoise au cœur d'un petit parc ceint d'une haie. Un peu plus au sud, à mi-chemin des bâtiments d'exploitation, une massive tour circulaire surmontée d'une coupole et d'un lanterneau lui-même coiffé par une girouette en fer forgé. Ce colombier datant du XVIIe siècle rappelle la tour de Saint-Maubert, érigée au XIVe siècle pour assurer la défense de l'estuaire de la Gironde. C'est cet édifice maintenant disparu qui est représenté sur l'étiquette du grand vin de Château Latour sous la forme d'une tour carrée crénelée en moellons. Comptant parmi les vins de plus longue garde du Bordelais, c'est naturellement un premier grand cru classé. Avec une certaine fierté, on a annoncé en 1993 le retour à la France, en la personne de François Pinault, du domaine, qui avait été « possession britannique » pendant 30 ans.

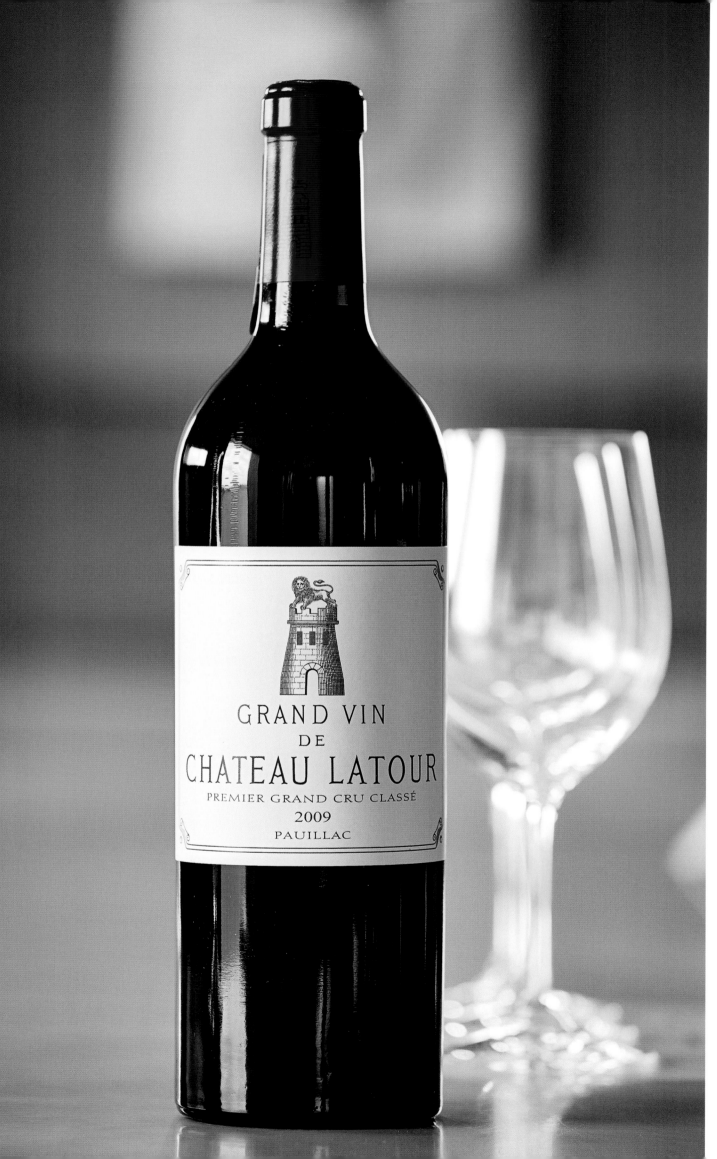

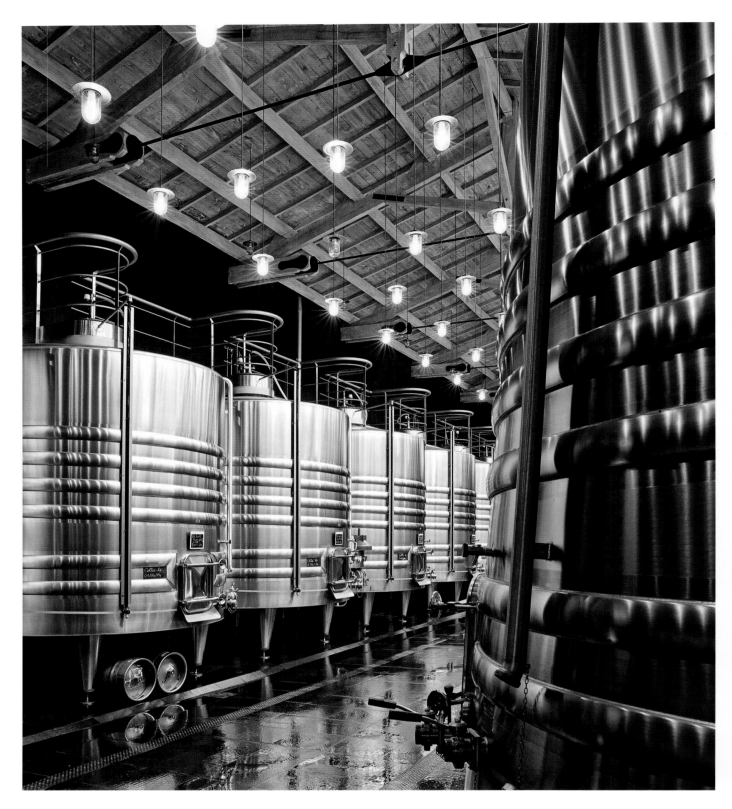

Renovierungen in den gesamten Wirtschaftsgebäuden werden seit 2001 durch das Atelier des Architectes Mazières aus Bordeaux durchgeführt. Château Latour war in den 1960er Jahren Vorreiter bei der Nutzung von Edelstahl. Jetzt wurden 66 Tanks aus Edelstahl zwischen 12 und 120 Hektoliter für jede Parzelle installiert. Der Wein wird vom Oenologen Jacques Boissenot und dessen Sohn Éric vinifiziert. Die Geografie des Weinbergs, das Alter der Weinstöcke und die Traubensorten sind ihre Kriterien. Drei Viertel Cabernet Sauvignon, ein Fünftel Merlot, etwas Cabernet Franc und noch weniger Petit Verdot werden auf 78 Hektar für drei Weine angebaut: den Grand Vin (nur aus dem 46 Hektar großen l'Enclos), seit 1966 den Les Forts de Latour und seit 1990 den Pauillac de Latour. Legendär ist die Schatzkammer mit substanziellen Beständen der bisherigen Jahrgänge.

Bordeaux-based Atelier des Architectes Mazières has been renovating all of the production buildings since 2001. Château Latour was one of the first wineries to use stainless steel in the 1960s. 66 stainless steel cuves ranging from 12 to 120 hectoliters are installed for each plot. Oenologist Jacques Boissenot and his son Éric oversee the vinification. Their criteria are the vineyard's geography, the age of the vines and the grape varietals. The

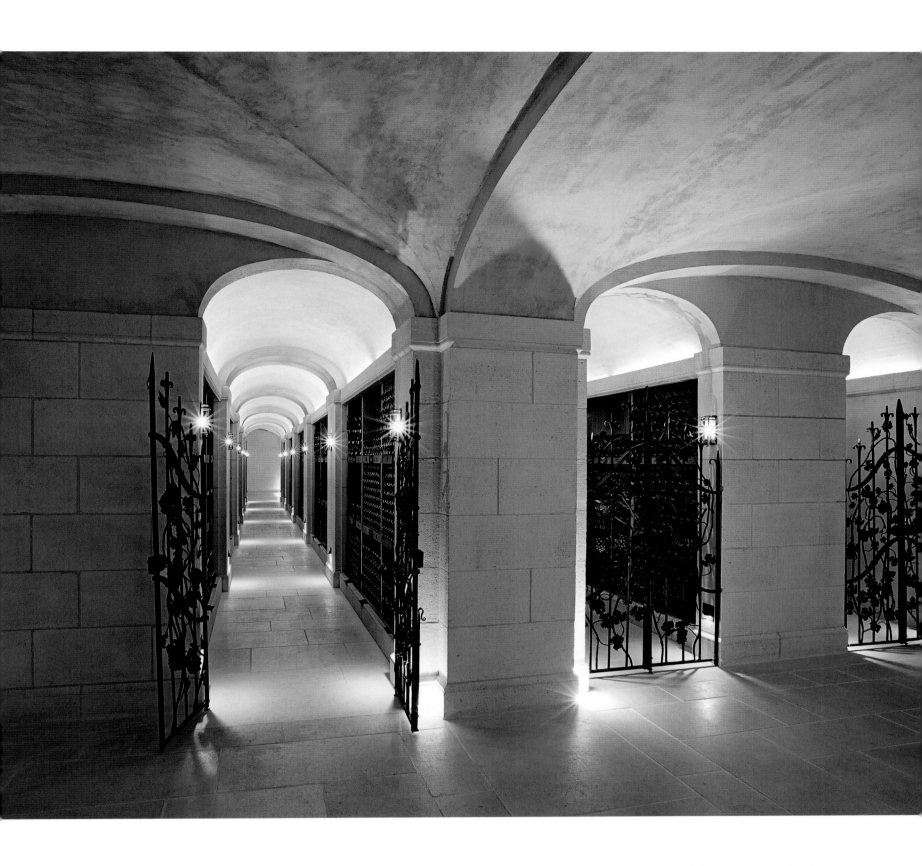

78-hectare vineyard is planted with 80% Cabernet Sauvignon, 18% Merlot, and 2% of Cabernet Franc and Petit Verdot for three wines: the Grand Vin (only on the 46-hectare portion named l'Enclos), its second wine Les Forts de Latour since 1966, and the Pauillac de Latour since 1990. The château's wine cellars with its substantial stock of older vintages are legendary.

La rénovation de l'ensemble des bâtiments d'exploitation confiée à l'agence bordelaise Atelier des Architectes Mazières a débuté en 2001. Pionnier du cuvier inox dans les années 1960, Château Latour dispose à l'heure actuelle de 66 cuves en acier inoxydable d'une capacité comprise entre 12 et 120 hectolitres pour les besoins de la vinification parcellaire. Celle-ci est assurée par l'œnologue Jacques Boissenot et son fils Éric. Le terroir, l'âge des vignes et les cépages sont leurs critères. Trois quarts de cabernet-sauvignon, un cinquième de merlot, un peu de cabernet franc et une proportion encore plus infime de petit verdot sont cultivés sur 78 hectares pour la production de trois vins : le grand vin (issu exclusivement de l'Enclos de 46 hectares), le second vin Les Forts de Latour depuis 1966 et le Pauillac de Latour depuis 1990. Le caveau à bouteilles renfermant des stocks importants de tous les millésimes jusqu'à nos jours est légendaire.

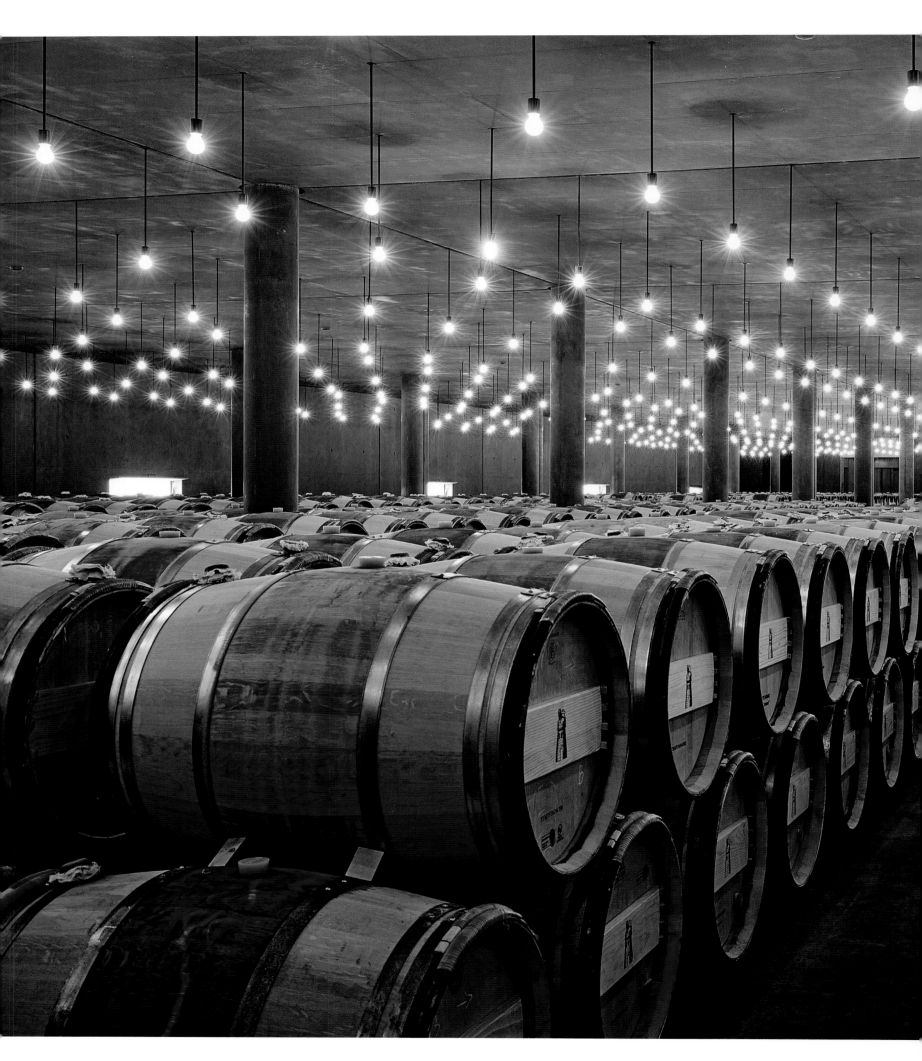

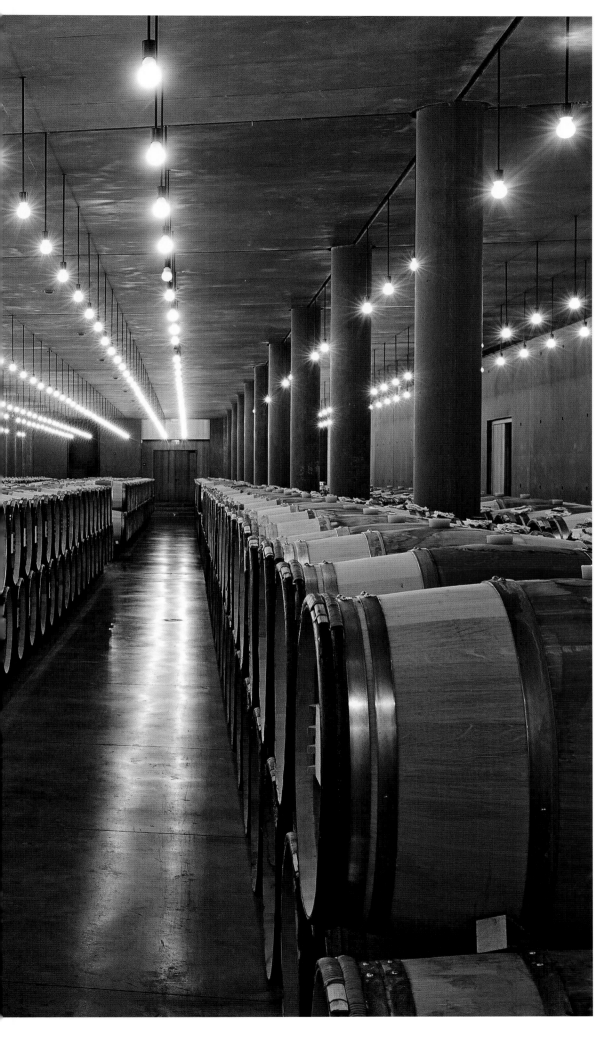

Unter dem Sternenhimmel des Barriquelagers entwickelt sich der konzentrierte, tanninstarke und körperreiche Wein mit seinem großen Entwicklungspotenzial. Er wird bis zu drei Jahre im Barrique ausgebaut, ist in seiner Jugend schwer zugänglich und benötigt eine beträchtliche Flaschenreifung. Anfang 2012 erregte Château Latour Aufmerksamkeit mit der Ankündigung, das Primeur-System zu verlassen. Auf diese Weise solle verhindert werden, dass seine mächtigen Pauillac-Weine viel zu früh getrunken würden. Überdies könne nur das Château sicherstellen, dass sie unter besten Bedingungen reifen. Doch die Vermutung einiger Beobachter, dass sich das Unternehmen von möglichen Wertsteigerungen nicht weiter ausschließen lassen wolle, ist nicht von der Hand zu weisen. Seit 2013 wird neben der Kellerei ein Lagergebäude errichtet, um bis zu zehn Jahrgängen Raum zu geben.

The concentrated, tannin-strong, and full-bodied wine develops to its potential under the barrel cellar's starry sky. It is aged in new oak barrels for up to three years and benefits from considerable bottle aging because it is not very drinkable when it is young. In 2012, Château Latour caused a stir when it announced it would be withdrawing from the traditional *en primeur* system to ensure that the bottles are sold when they are ready to drink. The château also claims this is the only way to ensure they are stored under ideal conditions; however, some people suspect that the company wants to ensure it benefits from possible increases in value and maximize its profits. Latour has been building a new underground cellar since 2013 to provide room for up to ten vintages.

Sous la voûte étoilée du chai à barriques, le vin concentré, riche en tanins et charpenté développe son grand potentiel. Ce vin élevé en barriques pendant jusqu'à trois ans est difficile d'accès dans sa jeunesse et requiert donc un long vieillissement en bouteilles. Au début de l'année 2012, Château Latour a fait l'actualité en annonçant qu'il quittait le système des primeurs pour éviter que ses Pauillac puissants ne soient consommés bien trop prématurément mais aussi parce que seul le Château pouvait garantir un vieillissement dans des conditions optimales. Cependant, l'hypothèse de certains observateurs, selon laquelle l'entreprise ne voudrait plus être tenue à l'écart de plus-values potentielles, n'est pas à exclure. En 2013, on a entrepris la construction à côté du cuvier d'un chai de stockage qui permette de conserver au château jusqu'à dix millésimes.

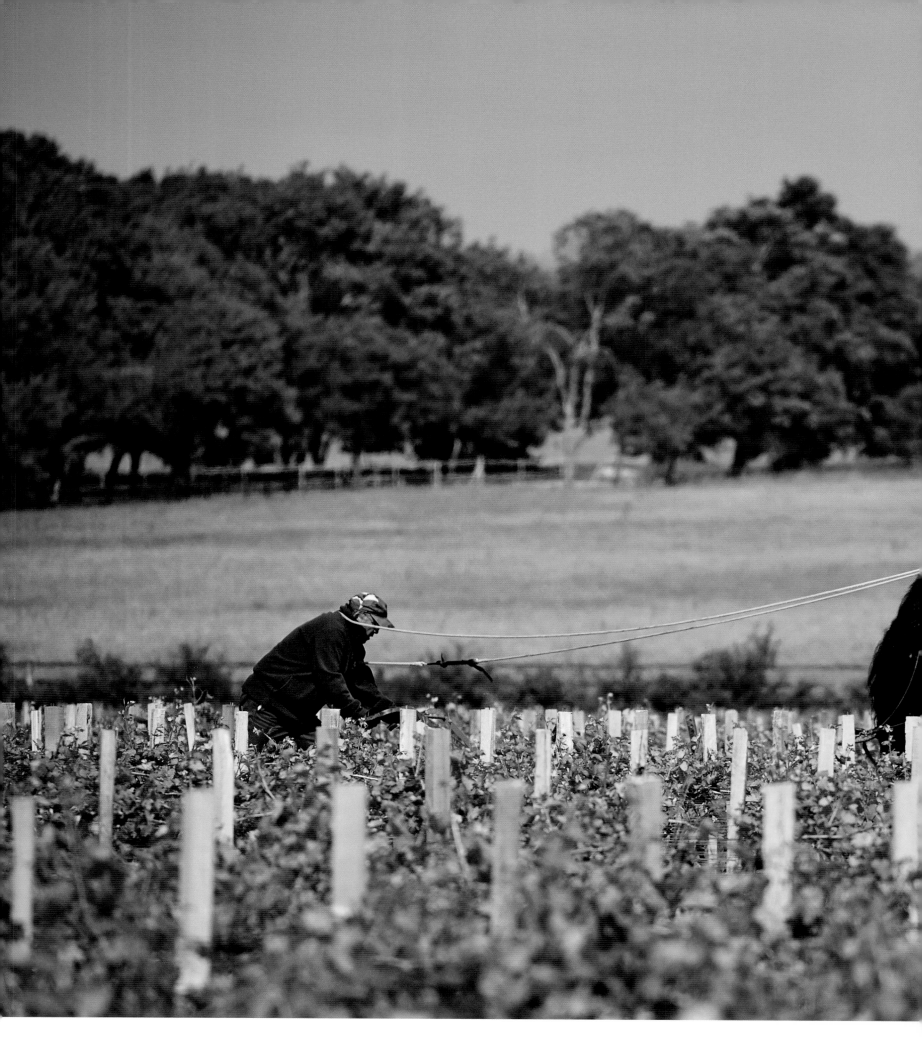

BODENSCHONEND IST DIE ARBEIT MIT PFERDEN IM
WEINBERG ALLEMAL. DOCH MENSCH UND TIER MÜSSEN
SICH AUF KIESIGEN BÖDEN AUF TONIGEM UNTERGRUND
MÄCHTIG INS ZEUG LEGEN.

WORKING WITH HORSES IN THE VINEYARD PROTECTS
THE SOIL; HOWEVER, HUMANS AND ANIMALS HAVE TO
WORK INCREDIBLY HARD WITH THE GRAVELLY SOIL AND
CLAYEY SUBSOIL.

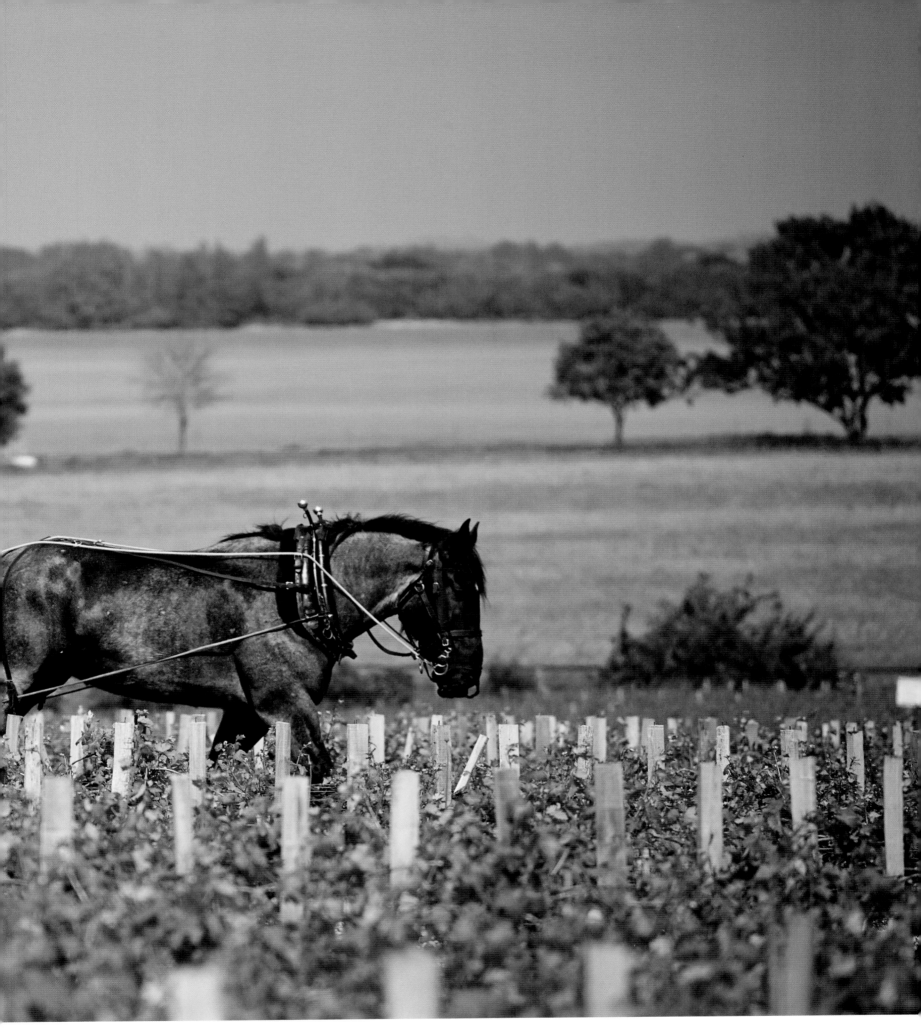

TRAVAILLER DANS LE VIGNOBLE AVEC DES CHEVAUX PRÉSERVE
CERTAINEMENT LES SOLS. MAIS L'HOMME COMME LES ANI-
MAUX ONT FORT À FAIRE SUR SES GRAVES REPOSANT SUR UN
SUBSTRAT ARGILEUX.

# CHÂTEAU PICHON BARON

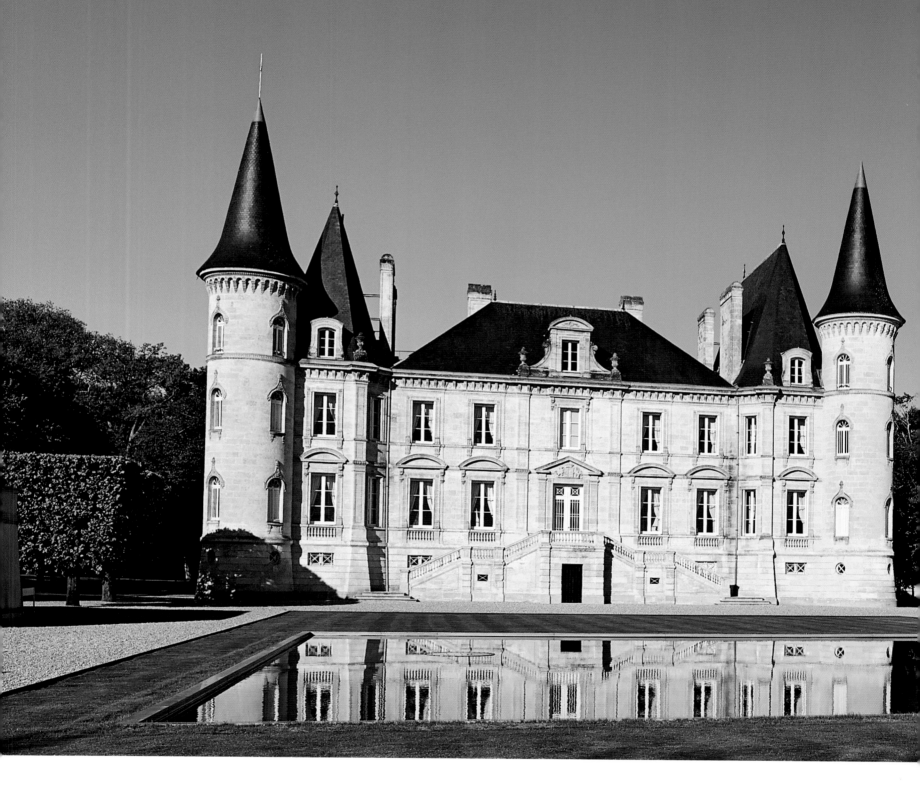

SUPER SECOND FROM THE FAIRY TALE CASTLE

Selbstbewusst verdoppeln sich in Saint-Lambert bei Pauillac architektonische Höhepunkte im quadratischen Wasserspiegel. Auf der einen Seite ein Herrenhaus von 1851 im Stil der Neorenaissance. Es ist nichts weniger als ein Wirklichkeit gewordenes Märchenschloss des Architekten Charles Burguet. Links und rechts ragen die markanten Fassaden neuer Kellereigebäude auf. Im Vorfeld der Ausstellung Châteaux Bordeaux im Centre Pompidou 1988 hatte das französisch-panamaische Architektenduo Jean de Gastines und Patrick Dillon die Anlage gezeichnet. Kellermeister Jean-René Matignon ist sichtlich stolz auf das Alter der Reben. Gerade in den vergangenen Jahren, vor allem 2010, haben die von ihm ausgebauten Weine – vom Deuxième Cru 240 000 und vom Zweitwein Les Tourelles de Longueville 180 000 Flaschen – hervorragende Bewertungen erhalten.

The architectural highlights reflect majestically in the rectangular artificial pond in Saint-Lambert close to Pauillac. Built in the Neo-renaissance style, the manor from 1851 proudly stands on one side. It is nothing less than a fairy tale come true by architect Charles Burguet. The new winery buildings' striking facades loom to the right and left of the manor. The French and Panamanian architect duo Jean de Gastines and Patrick Dillon designed the winery in the run-up to the 1988 Châteaux Bordeaux exhibition at the Centre Pompidou. Winemaker Jean-René Matignon is visibly proud of the vines' age. In the past few years (and particularly in 2010), his wines— 240,000 bottles of the Deuxième Cru and 180,000 bottles of the second wine, Les Tourelles de Longueville—have received outstanding evaluations.

À Saint-Lambert, près de Pauillac, les parangons architecturaux se reflètent majestueusement dans le bassin carré. Celui-ci est bordé sur un côté par une maison de maître, qui n'est rien moins qu'un château de rêves néo-Renaissance réalisé en 1851 par l'architecte Charles Burguet. Et sur deux autres côtés du miroir d'eau, les façades remarquables des nouveaux chais se font face. En amont de l'exposition Châteaux Bordeaux organisée par le Centre Georges Pompidou en 1988, le duo d'architectes franco-panaméen Jean de Gastines et Patrick Dillon avait imaginé le redéploiement architectural du domaine. Jean-René Matignon, maître de chai, est manifestement fier de ses vieilles vignes. Justement au cours de ces dernières années, avant tout le millésime 2010 (240 000 bouteilles du deuxième cru et 180 000 bouteilles du second vin Les Tourelles de Longueville), ont bénéficié d'excellentes appréciations.

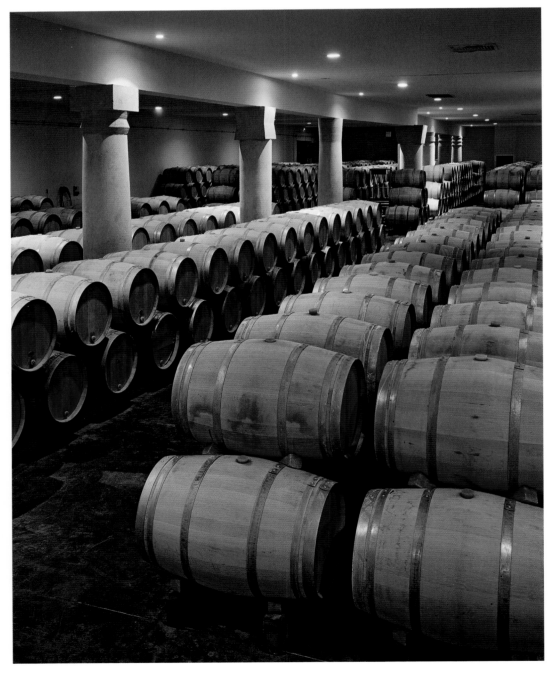

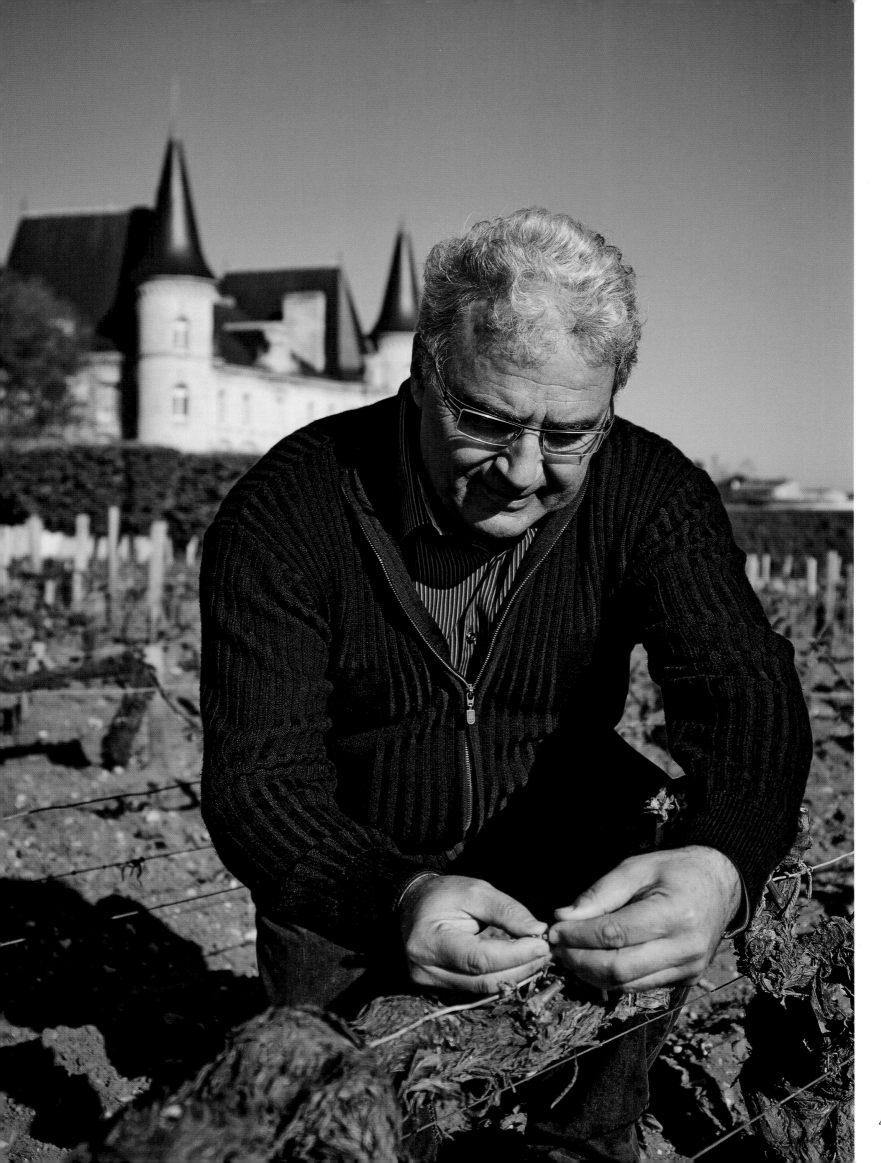

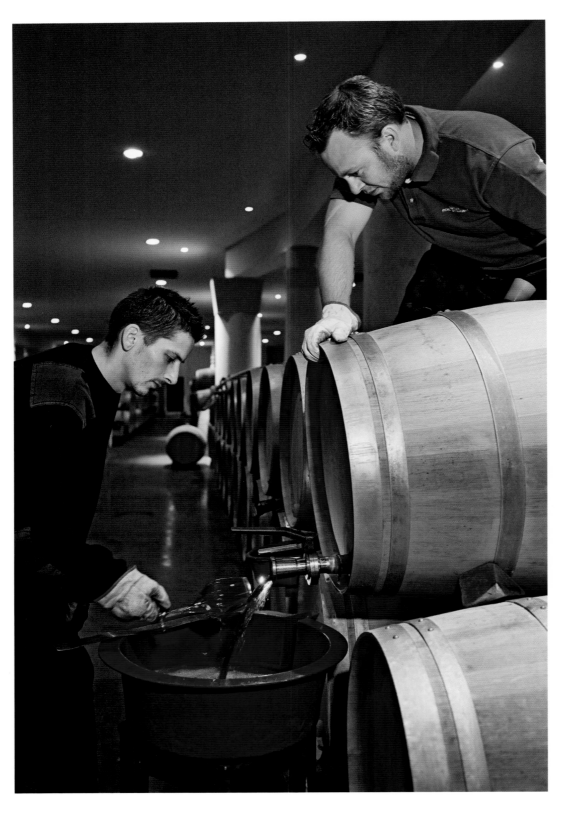

Das Gut entstand 1851 aus einer Erbteilung. Auf den heute mehr als 70 Hektar finden sich zu knapp zwei Dritteln Cabernet-Sauvinon-Reben, ein gutes Drittel Merlot und etwas Cabernet Franc und Petit Verdot. Eigentümer ist AXA Millésimes, die Wein-Tochter einer Versicherungsgesellschaft. Im Gärkeller ist Edelstahl Trumpf. Der Ausbau erfolgt in bis zu 70 % neuen Barriques aus französischer Eiche über 15 bis 18 Monate. Gerade stechen Mitarbeiter ein Fass ab, penibel darauf achtend, dass kein Satz die funkelnde Brillanz des Weins trübt. Er zeigt eine tiefe, dichte Farbe. Seine Frucht und Würze vereinen Eleganz und Muskelspiel. Lang ist er in doppelter Hinsicht: im Nachhall ebenso wie im Alterungspotenzial.

The estate originated in 1851 when Pichon Longueville was split between siblings under Napoleonic laws. The currently more than 70 hectares are cultivated with close to two-thirds Cabernet Sauvignon vines, one-third Merlot, and some Cabernet Franc and Petit Verdot. AXA Millésimes, the wine subsidiary of an insurance company, owns the estate. Stainless steel reigns supreme in the fermenting room. The wine is aged in up to 70% new French oak casks for 15 to 18 months. Employees are presently extracting some wine from a barrel, fastidiously ensuring that no sediment clouds the wine's sparkling brilliance. It has a deep, rich color and the fruit and aromatic components combine elegance and power. It is long in two respects: in its finish as well as its aging potential.

Ce domaine créé en 1851 est issu d'un partage successoral. Il s'étend sur plus de 70 hectares, plantés pour à peine deux tiers de cabernet-sauvignon, d'un bon tiers de merlot et d'un peu de cabernet franc et de petit verdot. AXA Millésimes, branche vinicole de la compagnie d'assurances, en est la propriétaire. La fermentation dans des cuves en acier inoxydable est suivie d'un élevage dans jusqu'à 70 % de barriques neuves en chêne de France pendant 15 à 18 mois. Des vignerons sont en train de procéder au soutirage, veillant scrupuleusement à ce qu'aucune lie ne trouble l'éclat du vin, qui présente une couleur profonde et intense. Ses arômes fruités et épicés allient force et élégance. Il s'agit d'un vin long à double titre : en bouche et en termes de longévité.

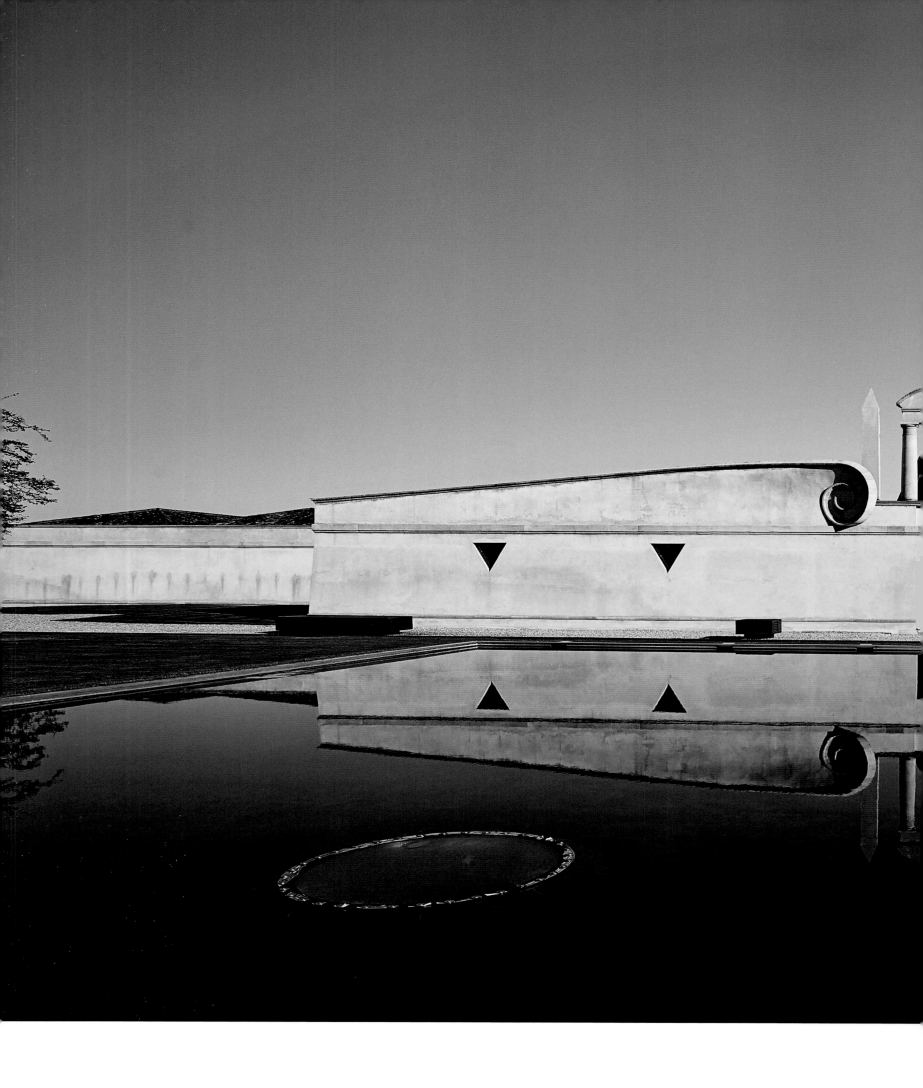

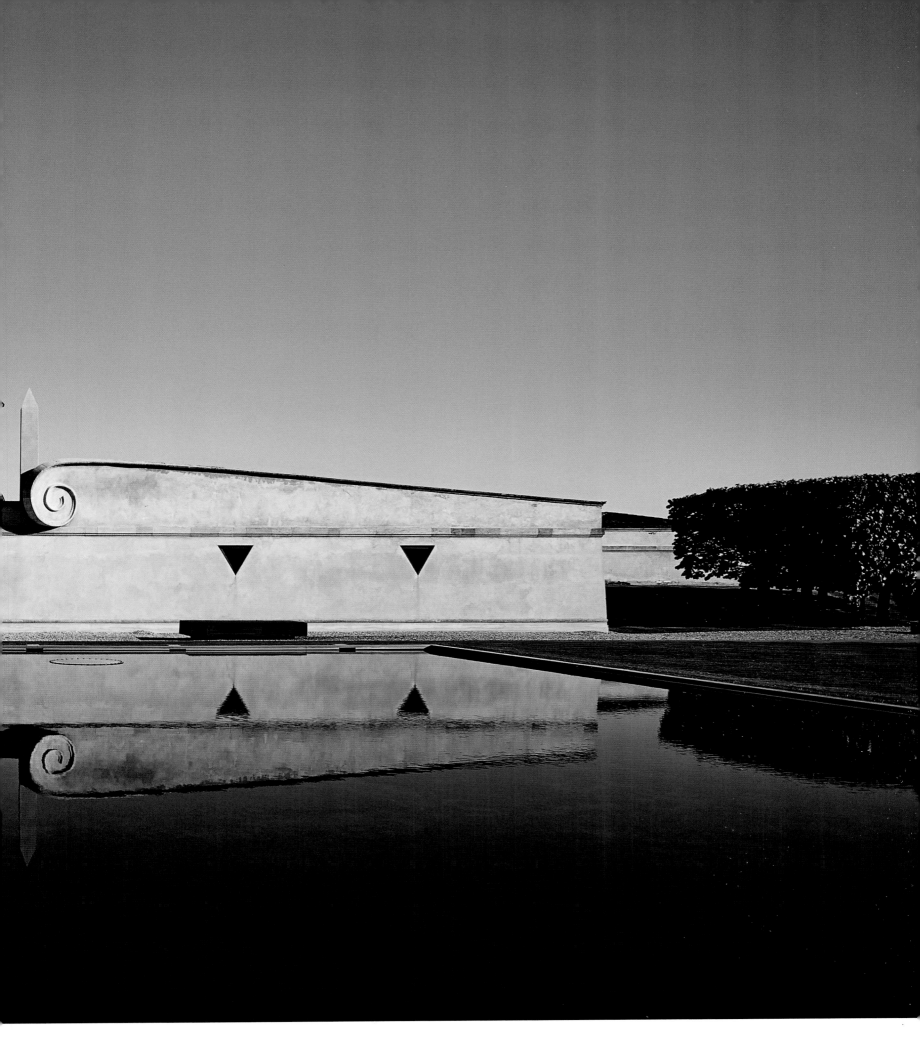

DIE FORMENSPRACHE DER SPÄTEN
1980ER JAHRE IST FÜR HEUTIGES EMP-
FINDEN RECHT PLAKATIV. DURCH DEN
TORBOGEN IST DIE ZENTRALE ROTUNDE
ZU ERKENNEN, UNTER DER SICH DER
GÄRKELLER BEFINDET.

THE LATE-1980S DESIGN IS EXTREMELY
STRIKING BY TODAY'S STANDARDS.
HERE YOU CAN SEE THE CENTRAL
ROTUNDA OVER THE FERMENTING
ROOM THROUGH THE ARCHWAY.

LE LANGAGE FORMEL DE LA FIN DES
ANNÉES 1980 EST DE NOS JOURS
PERÇU COMME TRÈS OSTENTATOIRE.
LA ROTONDE CENTRALE DU CHAI SE
PROFILE À TRAVERS LE PORTIQUE.

# CHÂTEAU PICHON LALANDE

THE DAUGHTERS' THREE-FIFTHS

Nicolas Glumineau hat gut lachen. Er verwaltet das Château Pichon Longueville Comtesse de Lalande für die Familie Rouzaud, Eigentümerin auch von Champagne Louis Roederer. 2007 hatte die heute 88-jährige May-Éliane de Lencquesaing aus der Familie Miailhe, die das Gut 1925 von den Erben Lalande übernahm, den Besitz nach fast 30-jähriger Leitung in neue Hände gelegt. Die neuen Besitzer investierten substanziell. Architekt Philippe Ducos errichtete 2013 Kelterhaus und Fasskeller neu. In 58 konischen Edelstahltanks und einem Dutzend großer Eichenholzfässer werden die Weine – Comtesse und Zweitwein Réserve de la Comtesse – differenziert nach Parzellen ausgebaut. Auf Pumpen kann verzichtet werden, die Schwerkraft transportiert den Wein von einer Verarbeitungsstufe zur nächsten.

Nicolas Glumineau has every reason to smile. He runs the Château Pichon Longueville Comtesse de Lalande for the Rouzaud family, which also owns Champagne Louis Roederer. In 2007, the now-eighty-eight-year-old May-Éliane de Lencquesaing from the Miailhe family—which bought the estate in 1925 from Lalande family heirs—decided to sell the vineyard to new owners after almost thirty years. The new owners made substantial investments in the estate. In 2013, architect Philippe Ducos built a new vathouse and barrel cellar. The wines—the Comtesse Grand Vin and the Réserve de la Comtesse second wine—are stringently matured by plots in 58 tapered stainless steel vats and a dozen large oak barrels. Pumps are not needed; gravity transports the wine along each processing stage.

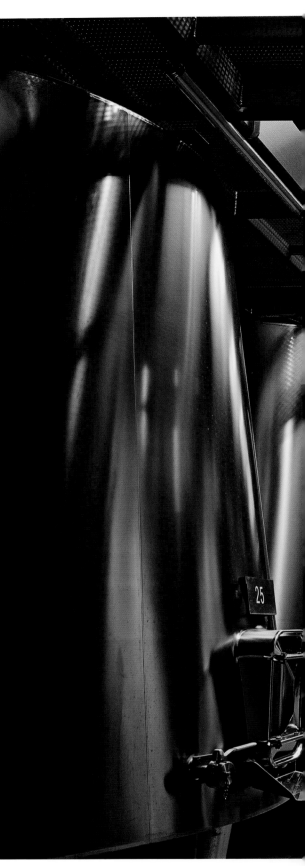

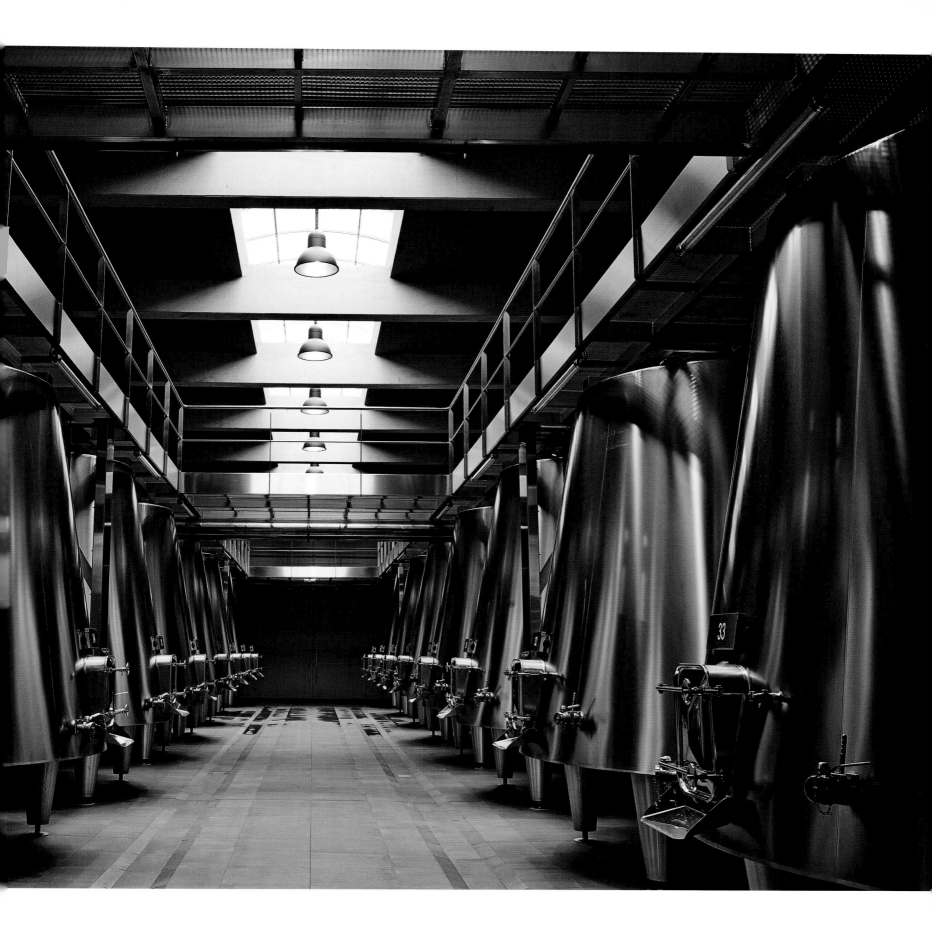

Nicolas Glumineau est l'heureux directeur général de Château Pichon Longueville Comtesse de Lalande, qui appartient désormais à la famille Rouzaud, également propriétaire de la maison de champagne Louis Roederer. En 2007, alors âgée de 81 ans, May-Éliane de Lencquesaing, de la famille Miailhe, qui a racheté le domaine aux héritiers Lalande en 1925, le transmet après en avoir tenu les rênes pendant près de 30 ans. La famille Rouzaud réalise alors de gros investis- sements : en 2013, l'architecte Philippe Ducos reconstruit les chais de zéro. La vinification parcellaire des vins – le Comtesse et le deu- xième vin Réserve de la Comtesse – s'effectue désormais dans 58 cuves coniques en acier inoxydable et dans une douzaine de grandes cuves en chêne. Le vin passe d'une étape d'élaboration à la suivante par la seule force de la gravité, ce qui permet de faire l'économie de pompes.

Joseph de Pichon Longueville bedachte seine fünf Kinder zu gleichen Teilen. Die beiden daraus entstandenen Châteaux Pichon-Longueville sind nur durch die Route du Vin voneinander getrennt. Die von der Comtesse de Lalande zusammengeführten Teile der Töchter zählten immer zu den berühmtesten Châteaux. Das Gut wurde zu Recht ein „Deuxième Cru erster Klasse" genannt. Comtesse Virginie, deren Portrait in Ehren gehalten wird, beauftragte den Architekten Henri Duphot mit dem Bau der Residenz. Bewirtschaftet werden 78 Hektar Weinberge. Ihre Böden sind von nährstoffarmen Garonne-Kiesen über tonigem Kalksteingrund geprägt. Die Trauben werden von Hand gelesen und auf dem Sortiertisch selektiert. Eineinhalb Jahre verbringen die Jungweine in hälftig neuer und einjähriger Eiche. Ein recht hoher Merlot-Anteil bestimmt den unvergleichlichen Geschmack der Comtesse.

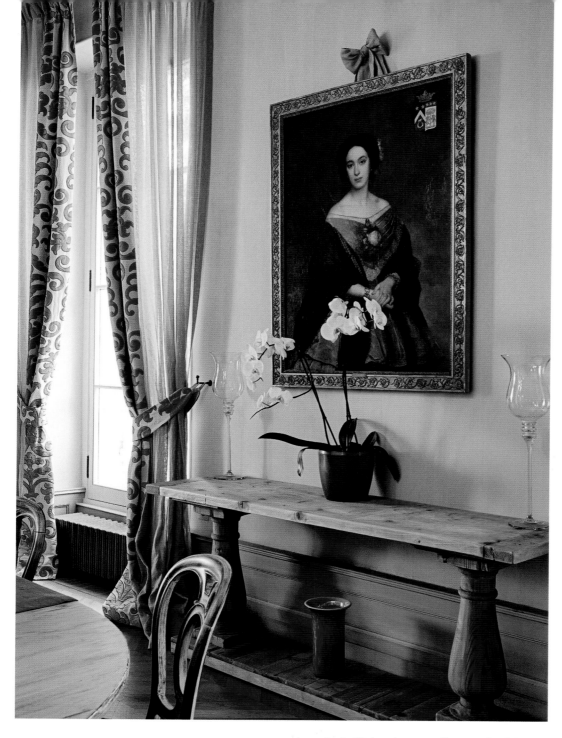

Joseph de Pichon Longueville equally divided his estate between his five children. The two Pichon-Longueville châteaux are separated from one another only by the Route du Vin. The daughters' vineyard shares, which were combined and managed by Comtesse de Lalande, have always been among the most famous châteaux in France. The château was rightfully called a "First Class Deuxième Cru." Comtesse Virginie, who is honored with a portrait hanging in the château, commissioned architect Henri Duphot to build her home. The vineyards cover 78 hectares and the terroir is characterized by nutrient-poor Garonnaise gravel over clayey soil. Harvested by hand, the grapes are selected within the vines as well as on the sorting table. The young wines are aged for eighteen months in barrels made half from new oak and half from one-year-old oak. A very high percentage of Merlot gives the Comtesse its unique taste.

Simplement séparés l'un de l'autre par la Route du Vin, les deux Châteaux Pichon-Longueville sont issus du partage à parts égales du patrimoine de Joseph de Pichon Longueville entre ses cinq enfants. Depuis toujours parmi les châteaux le plus prestigieux, le domaine résultant de la réunion des parts des trois filles par la comtesse de Lalande est surnommé à juste titre « second cru de première classe ». La comtesse Virginie, immortalisée dans un portrait, avait confié la construction du manoir à l'architecte Henri Duphot. Les 78 hectares de vignobles sont cultivés sur des graves maigres reposant sur un substrat argilo-calcaire. Les raisins sont vendangés et triés à la main. Les vins jeunes sont élevés pendant 18 mois en barriques, dont 50 % en chêne neuf et 50 % en chêne d'un an. La proportion relativement élevée de merlot confère aux Comtesse un goût incomparable.

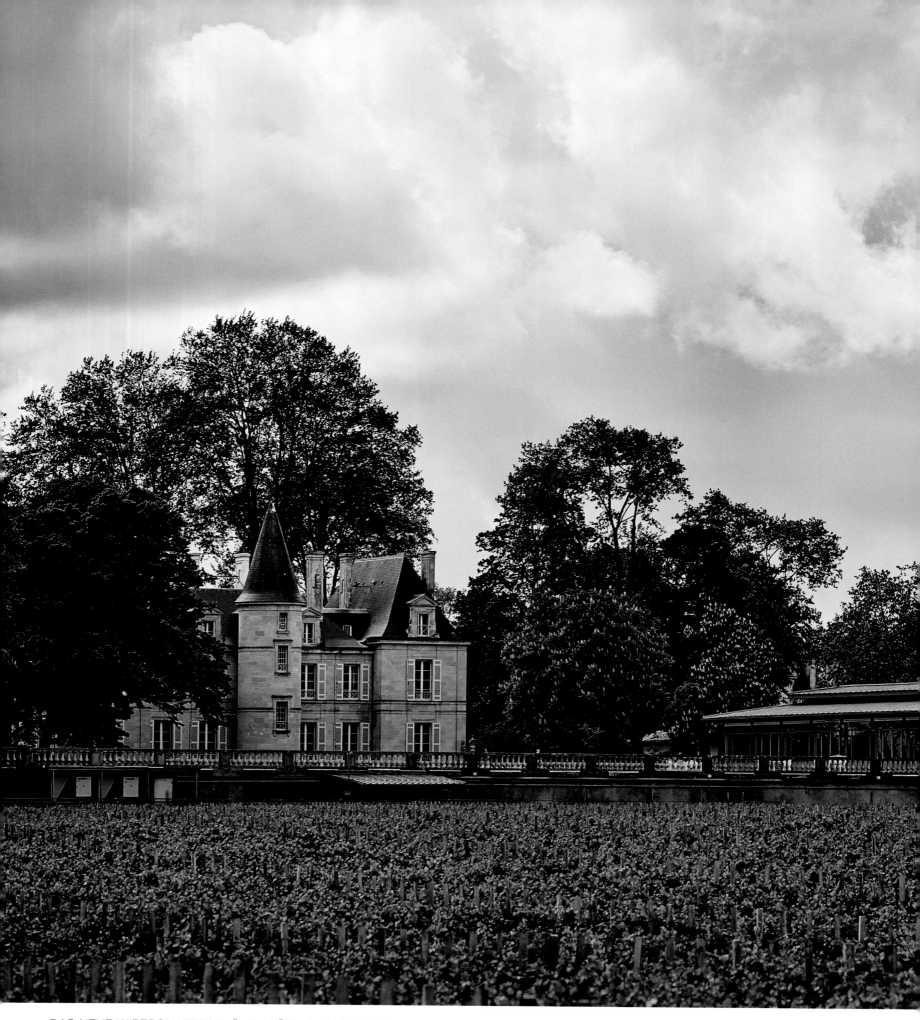

DAS NEUE WIRTSCHAFTSGEBÄUDE FÜGT SICH UNAUFDRINGLICH IN DIE LANDSCHAFT. DER VERGLASTE ANBAU FÜHRT AUF DIE TERRASSE MIT DEM VIEL GERÜHMTEN AUSBLICK AUF CHÂTEAU LATOUR UND DIE GIRONDE.

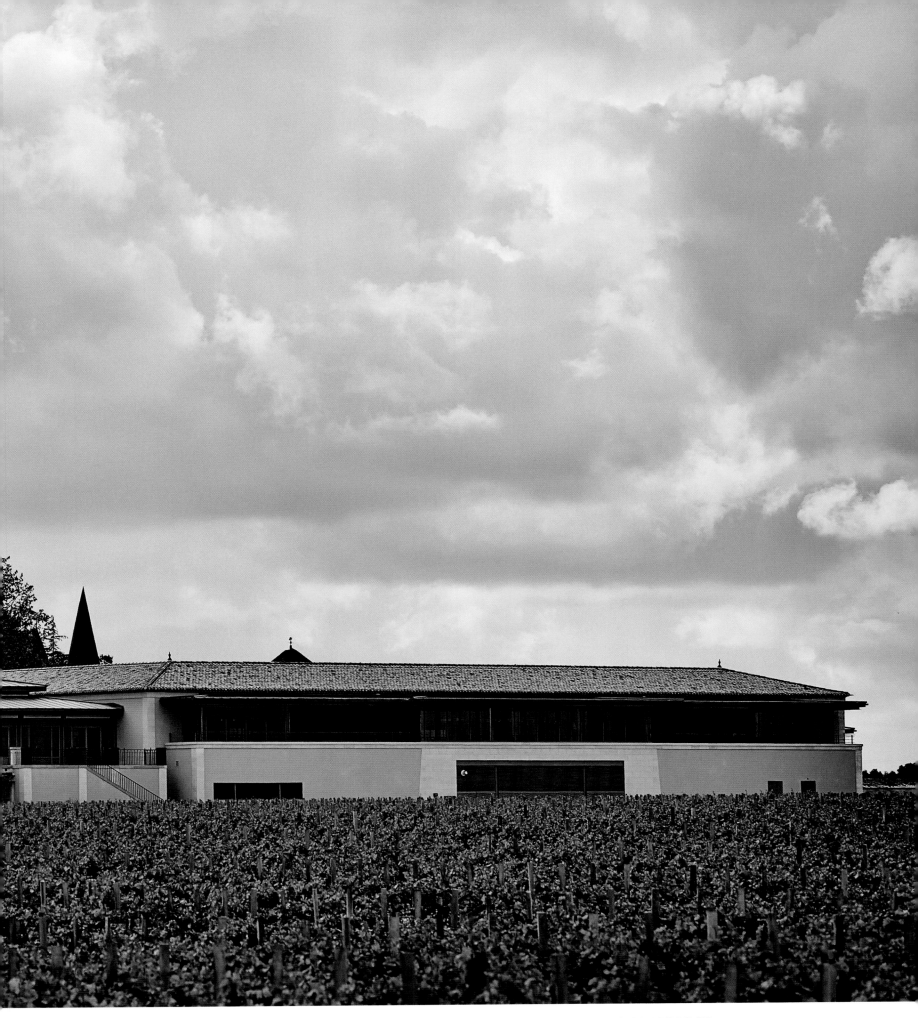

THE NEW BUILDING UNOBTRUSIVELY BLENDS WITH THE LANDSCAPE. THE GLASSED EXTENSION LEADS TO THE TERRACE WITH ITS FAMOUS VIEW OF CHÂTEAU LATOUR AND THE GIRONDE.

LE NOUVEAU BÂTIMENT D'EXPLOITATION S'INSÈRE DANS LE PAYSAGE EN TOUTE DISCRÉTION. LA DÉPENDANCE VITRÉE DONNE SUR LA TERRASSE OFFRANT UNE VUE LÉGENDAIRE SUR CHÂTEAU LATOUR ET LA GIRONDE.

# CHÂTEAU DUHART-MILON

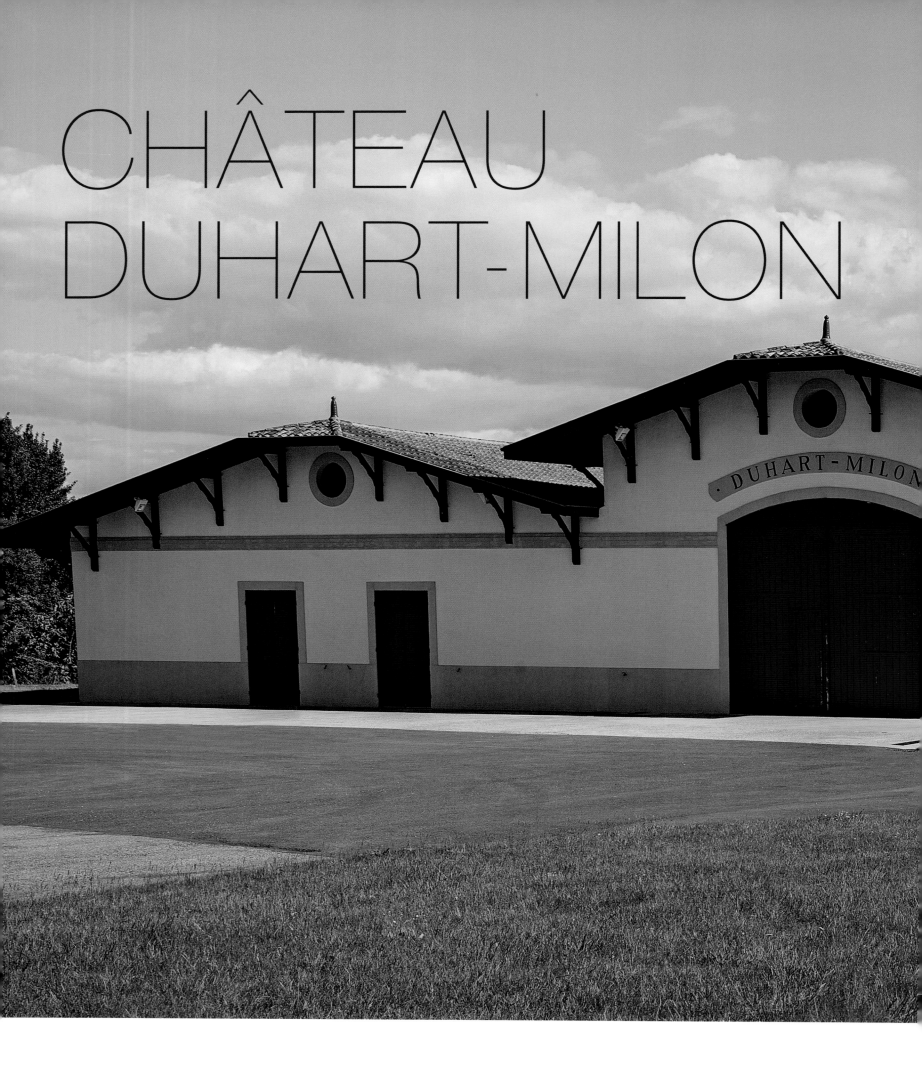

UNDER THE WINGS OF CHÂTEAU LAFITE

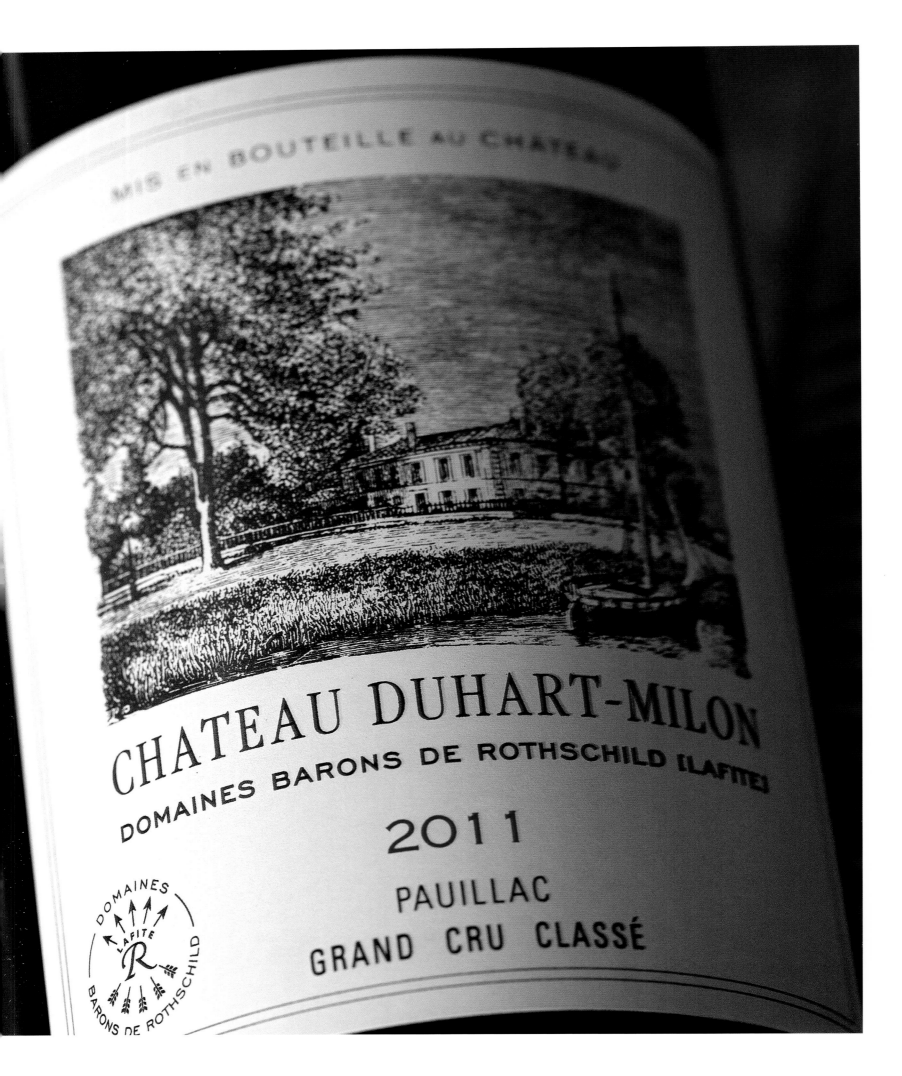

Ein unscheinbares Gutshaus im Park, der Fluss, an dessen Ufer ein Schiff mit eingeholten Segeln ankert: Das Etikett des heute unübersehbar zu den Domaines Barons de Rothschild zählenden Château Duhart-Milon erzählt Geschichten aus vergangenen Tagen. Das Schiff mag eine Anspielung auf einen Freibeuter namens Duhart zu Zeiten von Louis XV. sein, der hier seinen Ruhestand verbrachte. Die Gründungserzählung wurde durch die Familie Castéja weitergetragen. Sie führte zwischen 1830 und 1840 das Gut aus verschiedenen Teilen zusammen und bewahrte es ein Jahrhundert im Status eines Quatrième Cru. Heute stehen, im Médoc selten, nur noch Kellerei- und Lagergebäude. Das Gutshaus wurde in den 1950er Jahren abgerissen. Nach einigen Wirren brachte der Kauf des Château durch die Familie Rothschild im Jahr 1962 die Wende zum Besten. Nur die Gironde zieht ungerührt gemächlich Richtung Atlantik.

An inconspicuous manor house in the park, the river with a boat with secured sails along the bank: The label of Château Duhart-Milon, which is unmistakably the property of Domaines Barons de Rothschild, tells stories of the past. The sailboat might allude to a pirate named Duhart during the time of Louis XV who settled here for retirement. The oral history continues with the Castéja family. Between 1830 and 1840, the Castéja family inherited several properties that they united into one estate that was soon classified as a Quatrième Cru (fourth growth) in 1855. Only cellar and vat buildings remain standing, which is rare in Médoc. The manor house was torn down in the 1950s. After years of turmoil, the acquisition of the château by the Rothchild family in 1962 brought it back to its previous splendor while the Gironde estuary flows lazily and unaffected towards the Atlantic.

Un modeste manoir dans un parc et une embarcation toutes voiles repliées près de la berge du fleuve : L'étiquette de Château Duhart-Milon, qui appartient de manière éclatante aux Domaines Barons de Rothschild, raconte des pages d'histoire. Le bateau est peut-être une allusion à Duhart, un corsaire de Louis XV, qui s'était établi à Milon à sa retraite. L'histoire de la fondation fait partie de la tradition orale de la famille Castéja, qui a créé le château entre 1830 et 1840 en réunissant différentes parcelles et en a préservé le statut de quatrième cru classé pendant un siècle. Chose exceptionnelle dans le Médoc, il ne reste du château que les chai et cuvier, le manoir ayant été démoli dans les années 1950. Après quelques années tourmentées, le rachat du domaine par la famille Rothschild en 1962 a marqué un tournant positif. Seule la Gironde poursuit, impassible et majestueuse, son chemin vers l'Atlantique.

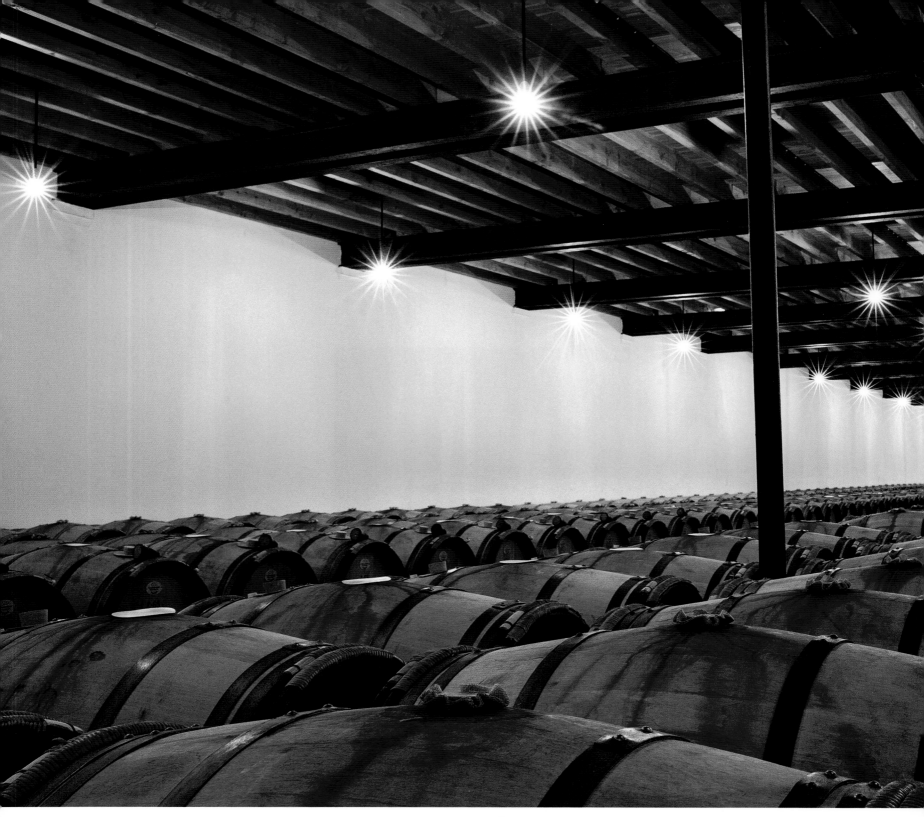

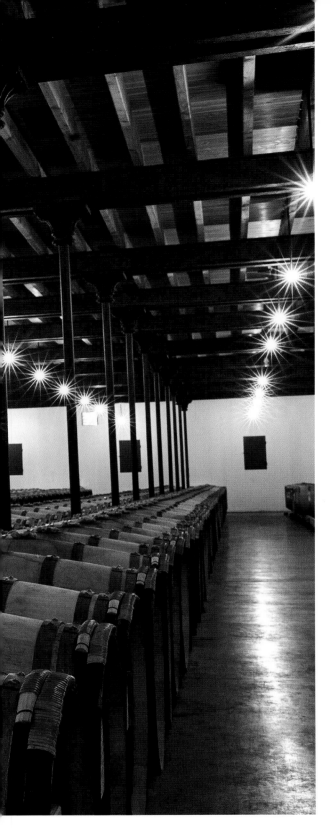

Éric de Rothschild bringt es auf den Punkt: „Es wäre Unsinn gewesen, einen so großartigen Weingarten in der direkten Nachbarschaft nicht zu kaufen." Die 76 Hektar Rebfläche ziehen sich westlich von Château Lafite bis Milon. In feinem Kies mit einer Flugsand-Auflage stehen zu zwei Dritteln Cabernet Sauvignon- und einem Drittel Merlot-Reben. Seit der Übernahme betreut das Team von Lafite Rothschild auch Duhart-Milon. Alexandre Canciani ist vor Ort im 2003 renovierten Keller und Lager verantwortlich. Die Ertragsbeschränkung ist streng. Parzellenweise werden die handgelesenen Trauben vergoren. Holzfässer aus der eigenen Küferei dienen dem Ausbau für den Erst- und auch für den Zweitwein Moulin de Duhart. Duhart-Milons sind seit den 1980er Jahren, vor allem aber im aktuellen Jahrtausend, langlebige Pauillac-Prototypen.

Éric de Rothschild puts it in a nutshell: "It would have been nonsense not to acquire such a great neighboring vineyard." The 76-hectare block of vines stretch westward from Château Lafite to Milon. Two-thirds Cabernet Sauvignon and one-third Merlot are planted on fine gravel soil covered by aeolian sands. Château Duhart-Milon has been managed since the acquisition in 1962 by the team from Château Lafite Rothschild. Alexandre Canciani is responsible for the cellars and vat room, which were renovated in 2003. The technique is based on strict control of yields. The hand-picked grapes are fermented by parcel. Wood barrels from the Domaine's cooperage are used to age the château's Grand Vin and Moulin de Duhart second wine. Duhart-Milons have been the long-lived Pauillac appellation prototypes since the 1980s, but in particular in this century.

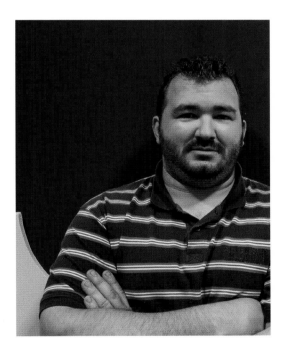

Comme le dit très justement Éric de Rothschild, « un si beau vignoble voisin de Lafite, l'opportunité de le faire renaître était trop belle ». Constitués pour deux tiers de cabernet-sauvignon et pour un tiers de merlot, les 76 hectares de vignoble s'étendent à l'ouest de Château Lafite jusqu'à Milon, sur des graves fines mêlées à des sables éoliens. Depuis le changement de propriétaire, l'équipe de Lafite Rothschild est aussi à l'œuvre à Duhart-Milon. Alexandre Canciani officie dans les cuvier et chai rénovés en 2003. Le domaine mise sur des rendements strictement limités, les vendanges manuelles et la vinification parcellaire. Son grand vin, mais aussi son second vin, Moulin de Duhart, sont élevés dans des fûts provenant de la tonnellerie des Domaines. Depuis les années 1980, principalement depuis le début du XXIe siècle, les Duhart-Milon sont des Pauillac de garde par excellence.

ES IST EIN BISSCHEN FANTASIE VONNÖTEN, HINTER DEN TOREN DIESER HALLE DIE GEBURTSSTÄTTE EXQUISITER PAUILLAC-WEINE ZU VERMUTEN. LETZTLICH JEDOCH ZÄHLT NUR DAS, WAS SICH IM GLAS ENTFALTET.

SOME IMAGINATION IS NEEDED TO BELIEVE THE BIRTHPLACE OF THESE EXQUISITE PAUILLAC WINES IS BEHIND THE GATES OF THIS HALL, BUT IN THE END THE ONLY THING THAT COUNTS IS WHAT UNFOLDS IN THE GLASS.

IL FAUT FAIRE PREUVE D'UN BRIN D'IMAGINATION POUR ARRIVER
À SE FIGURER QUE DERRIÈRE LES PORTES DE CE BÂTIMENT
NAISSENT DES PAUILLAC EXQUIS. MAIS N'EST-CE PAS LE CON-
TENU DU VERRE QUI IMPORTE LE PLUS ?

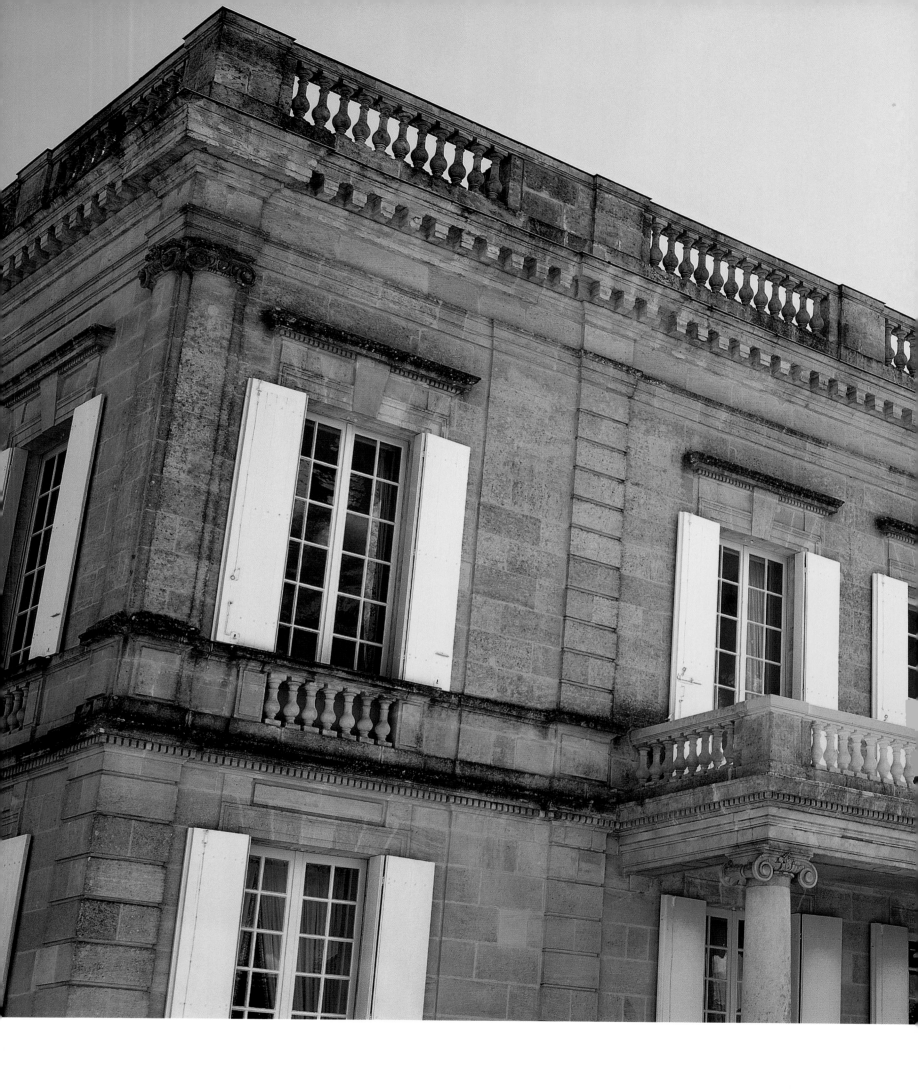

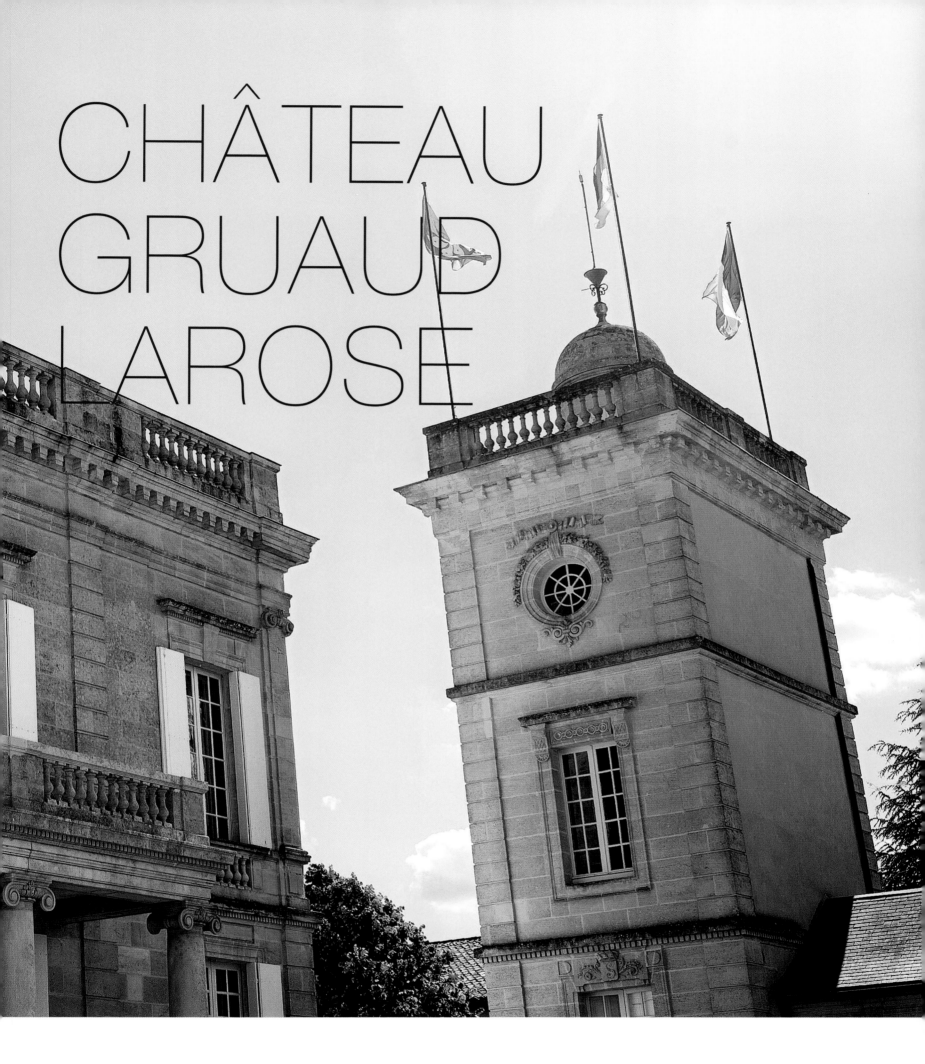

# CHÂTEAU GRUAUD LAROSE

THE FOURTH FAMILY

Im üppig ausgestatteten Salon sitzt Jean Merlaut entspannt in seinem Lieblingsfauteuil. Sein Vater Jacques, Gründer der Gruppe Taillan und einer der mächtigsten Weinhändler Frankreichs mit Aktivität bis China, kaufte Gruaud Larose 1997. Er legte dessen Geschicke in die Hände seines Sohnes, wo sie wohl gut aufgehoben sind. Selbstbewusst erzählt Jean Merlaut die Geschichte von Joseph Stanislas Gruaud, der das Gut 1757 aus der Taufe hob, und von dessen Neffen Sébastien Larose, der ihm seinen endgültigen Namen gab. Von den Familien Balguerie und Sarget im 19. Jahrhundert, in deren Zeit die Klassifizierung zum Deuxième Grand Cru fiel, und die das Gut wenige Jahre später in zwei Teile teilten. Und schließlich von Désiré Cordier, der 1917 den Besitz Gruaud Larose-Sarget erwarb und über Zwischenschritte 1935 das Ziel erreichte: die Wiedervereinigung des gesamten Guts.

Jean Merlaut relaxes in his favorite armchair in the opulently decorated sitting room. His father Jacques, Taillan Group founder and one of France's most powerful wine dealers with sales even in China, bought Gruaud Larose in 1997 and eventually placed the future of the estate in his son's capable hands. Jean Merlaut confidently tells the story of Joseph Stanislas Gruaud, who founded the property in 1757 and whose nephew, Sébastien Larose, renamed it Gruaud Larose; the Balguerie and Sarget families in the 19th century, who owned the property when it was classified as a Deuxième Grand Cru and then divided it in two a few years later; and finally Désiré Cordier, who bought Gruaud Larose-Sarget in 1917 and reunited the two châteaux in 1935.

Dans le salon cossu, Jean Merlaut se prélasse dans son siège préféré. Son père Jacques, fondateur du groupe Taillan et l'un des plus puissants négociants en vins de France, dont la clientèle est située jusqu'en Chine, a fait l'acquisition de Gruaud Larose en 1997. Il en a remis la destinée entre de très bonnes mains, celles de son fils. Fier, Jean Merlot raconte l'histoire de Joseph Stanislas Gruaud, qui a signé l'acte de naissance du domaine en 1757, et de son neveu Sébastien Larose, qui lui a donné son nom définitif. Il évoque aussi les familles Balguerie et Sarget au XIXᵉ siècle, qui ont vu le classement du château en deuxième grand cru et ont scindé la propriété en deux quelques années plus tard. Et il achève son récit sur Désiré Cordier, qui a acheté Château Gruaud Larose-Sarget en 1917 et qui, étape par étape, a atteint son objectif en 1935 : l'unité foncière du domaine.

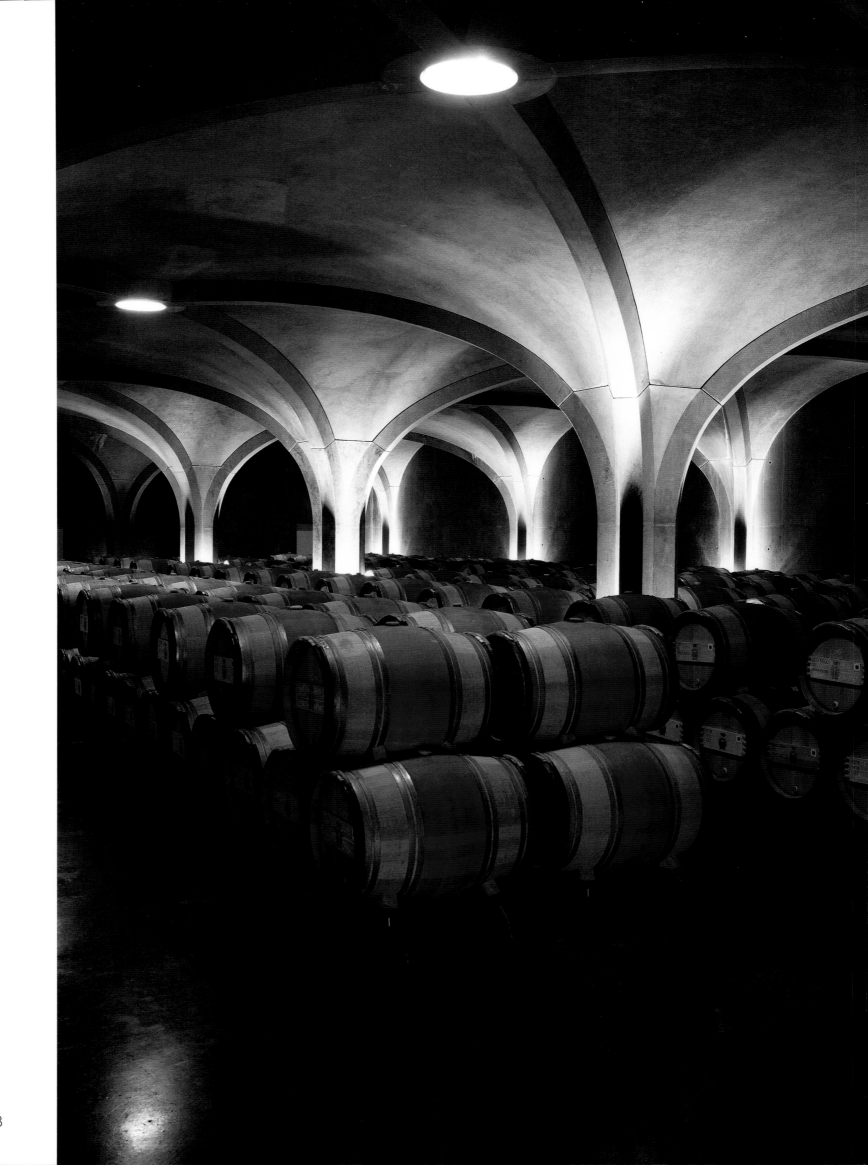

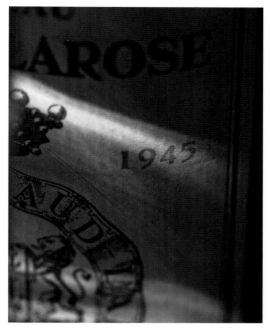

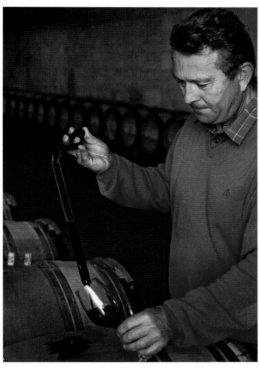

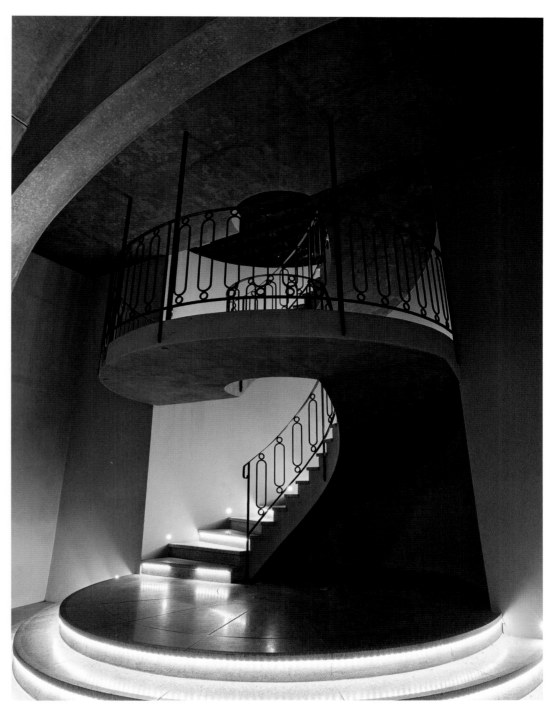

Architekten wurden auf Gruaud Larose häufig bemüht. Das Château wurde an der Schwelle vom 18. zum 19. Jahrhundert errichtet. Der monumentale unterirdische Barrique-Keller erinnert an eine Krypta. Die Kreuzgratgewölbe aus vorgefertigten Betonelementen wurden 1995 eingezogen. Hier waltet Philippe Carmagnac, der Kellermeister. Der klassische Rebsatz von 61 % Cabernet Sauvignon, 29 % Merlot, 7 % Cabernet Franc und 3 % Petit Verdot wächst auf den kiesigen Böden der AOC Saint-Julien. Kraft, intensiver Geschmack, feine Säure und komplexe Tannine geben dem Gruaud Larose eine ausgezeichnete Lagerfähigkeit. In Kürze werden die Architekten Lanoire & Courrian an der rechten Grundstücksseite einen Verkostungsraum fertiggestellt haben, dessen mit Drahtgeflecht verkleideter Aussichtsturm ein provokatives Ausrufezeichen sein wird.

Architects are a common fixture at Gruaud Larose. The château was built at the end of the 18th, beginning of the 19th century. The monumental subterranean barrel cellar is reminiscent of a crypt. The groined vault roof with prefabricated concrete elements was installed in 1995. This is the domain of cellar master Philippe Carmagnac. The classic grape mix of 61% Cabernet Sauvignon, 29% Merlot, 7% Cabernet Franc and 3% Petit Verdot grow on the gravelly soil of the Saint-Julien AOC. Gruaud Larose's strong, intensive notes, fine acidity and complex tannins make the wine excellently suited for storage. A tasting room designed by architect firm Lanoire & Courrian should be completed soon, and its wire mesh-clad observation tower will be a provocative attraction.

Gruaud Larose a souvent fait appel à des architectes. La résidence date du tournant du XVIIIe siècle. Le monumental chai souterrain ressemble à une crypte avec sa voûte d'arêtes montée en 1995 à partir d'éléments préfabriqués en béton. C'est ici qu'officie Philippe Carmagnac, le maître de chai. L'encèpagement classique constitué de 61 % de cabernet sauvignon, de 29 % de merlot, de 7 % de cabernet franc et de 3 % de petit verdot pousse sur le terroir de graves de l'AOC Saint-Julien. Sa puissance, son goût intense, son acidité subtile et ses tanins complexes font du Gruaud Larose un excellent vin de garde. La construction, sur la droite du terrain, d'une salle de dégustation a été confiée à l'agence d'architecture Lanoire & Courrian. Son belvédère habillé de grillage métallique fera office d'emblème provocateur.

DEMNÄCHST WERDEN DIE LANDSCHAFTSGÄRTNER IHRE ARBEIT ABGESCHLOSSEN HABEN. ABER AUCH OHNE DEN „SCHÖNSTEN RASEN DES BORDELAIS" FASZINIERT DIE ERHABENE STRENGE DES KLASSIZISTISCHEN CHÂTEAU.

THE LANDSCAPERS SHOULD BE FINISHED SOON, BUT THE GRAND AUSTERITY OF THE NEO-CLASSICAL CHÂTEAU IS FASCINATING EVEN WITHOUT THE "MOST BEAUTIFUL LAWN IN BORDELAIS."

LES TRAVAUX DE PAYSAGISME SERONT BIENTÔT ACHEVÉS. MAIS MÊME SANS LA « PLUS BELLE PELOUSE DU BORDELAIS », L'AUSTÉRITÉ SUBLIME DU CHÂTEAU NÉOCLASSIQUE EST FASCINANTE.

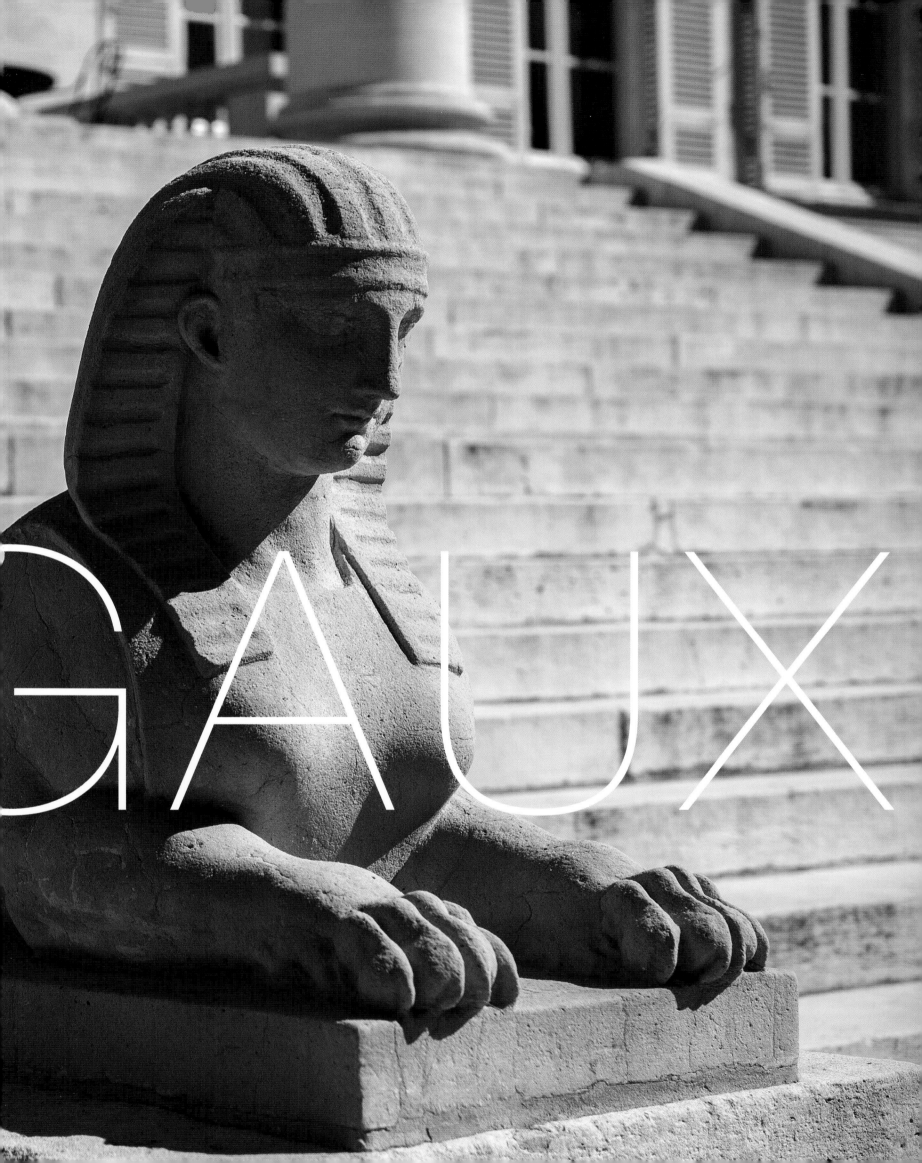

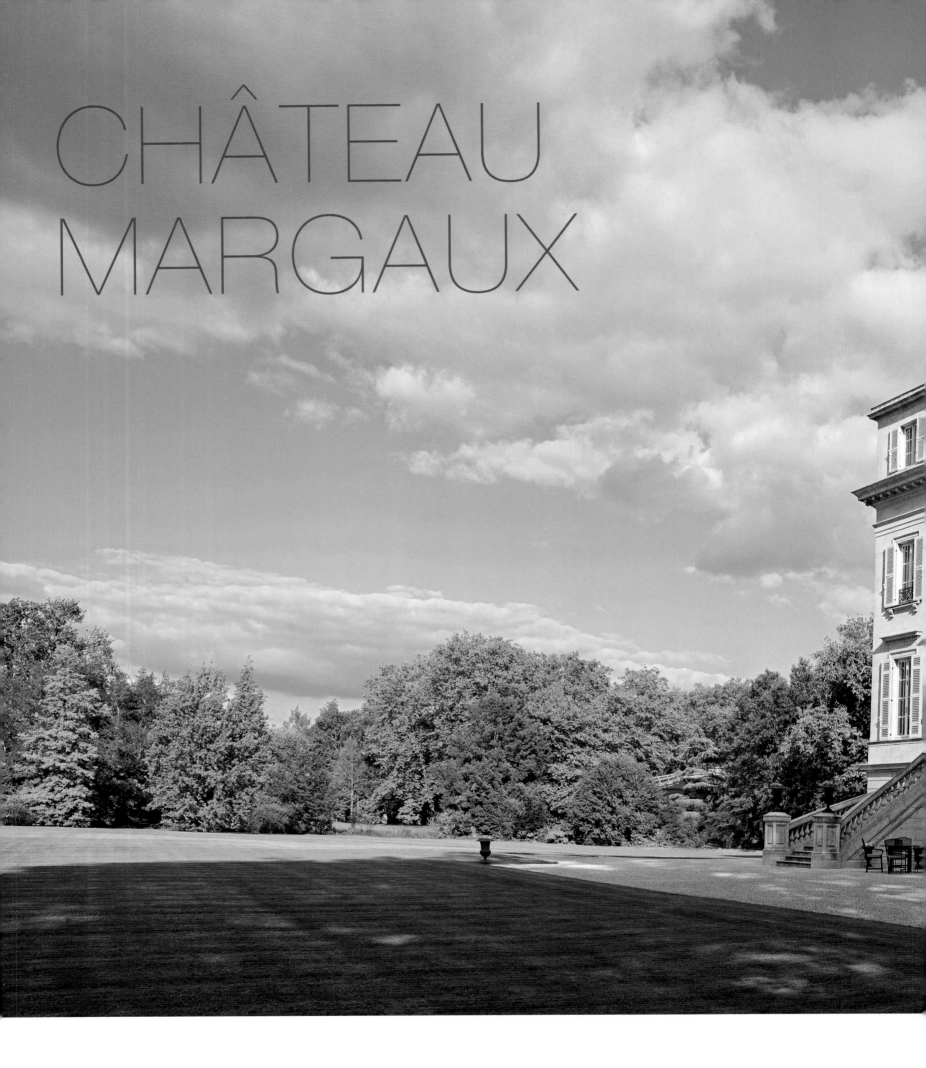

# CHÂTEAU MARGAUX

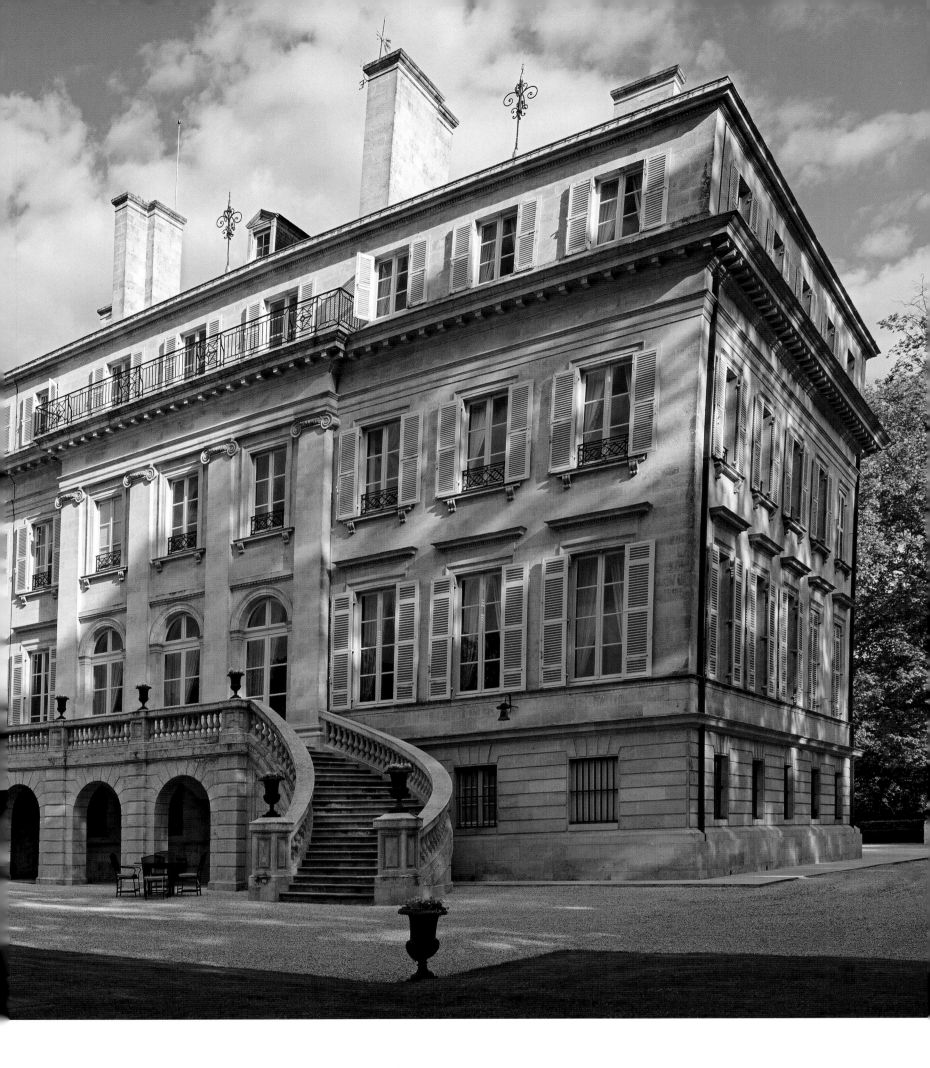

STAYING AT THE TOP

Archaischer als die mit ionischen Kapitellen geschmückten Pilaster und Säulen des Château Margaux treten die Säulen unter der flachen Decke des Barrique-Kellers auf. Generaldirektor Paul Pontaillier strahlt im warmen Licht der dezenten Beleuchtung. Sein bemerkenswerter Lebenslauf führte ihn über die Universitäten in Paris, Montpellier und Talence als Dozent für Oenologie an die Katholische Universität Santiago de Chile. 1983 nach Frankreich zurückgekehrt, verstärkte er sofort das Team um Corinne Mentzelopoulos. Ihr Vater André, gebürtiger Grieche, studierte in Grenoble Literatur und baute im fernen Osten einen Getreidehandel auf, bevor er sich in Europa dem Gewürz- und Lebensmittelhandel widmete. In der größten Bordeaux-Krise des 20. Jahrhunderts kaufte er 1977 Margaux – und investierte in die Weinberge ebenso wie in den Keller und das Schloss.

The columns' archaic beauty under the barrel cellar's flat roof contrast with the pilasters and columns with Ionic capitals at the front of Château Margaux. Managing Director Paul Pontaillier glows in the discreet lighting's warm light. His impressive career includes studying at universities in Paris, Montpellier, and Talence and then teaching oenology at the Catholic University of Santiago in Chile. After returning to France in 1983 he immediately joined Corinne Mentzelopoulos' team. Corinne's father André, a Greek national, studied literature in Grenoble and made his fortune in the Far East importing and exporting grain before returning to Europe and devoting himself to the spice and food trade. He bought Château Margaux in 1977 during the most serious Bordeaux economic crisis of the 20th century—and invested heavily in the vineyards, cellars, and the château.

À côté des pilastres à chapiteaux ioniques ornant la façade de Château Margaux, les colonnes qui soutiennent le plafond du chai sont d'une beauté archaïque. Des éclairages discrets enveloppent d'une lumière chaude Paul Pontallier, directeur général du domaine, dont le parcours est remarquable : après un cursus universitaire qui l'a emmené de Paris à Talence, en passant par Montpellier, il a enseigné l'œnologie à l'université catholique de Santiago du Chili. De retour en France en 1983, il a aussitôt rejoint l'équipe animée par Corinne Mentzelopoulos. Son père, André Mentzelopoulos, Grec de naissance, avait fait des études de lettres à Grenoble puis s'était lancé dans l'import-export de céréales en Extrême-Orient, avant de se consacrer au commerce des épices et d'autres denrées alimentaires en Europe. Au cœur de la plus grande crise traversée par les vins de Bordeaux au XXe siècle, il a acheté Margaux en 1977, procédant à de gros investissements tant dans les vignobles que dans le chai et le château.

Das Potenzial des Guts war seit dem 12. Jahrhundert entwickelt worden und mündete 1705 in eine erste Auktion von 230 Fässern Margaux in London. Bertrand Douat, Marquis de la Colonilla, blieb es vorbehalten, den Auftrag für den Schlossbau zu vergeben. Louis Combes lieferte zwischen 1805 und 1818 mit Schloss und Wirtschaftsgebäuden eine komplette Weinmacherstadt. Zur von Napoléon III. initiierten zweiten Weltausstellung 1855 in Paris kam es zur legendären Klassifizierung. Château Margaux wurde eines von vier Premiers Crus, als einziges mit den vollen 20 Punkten. Die Hierarchie spiegelte den Wert der Weine: Deuxièmes Crus erzielten im Vergleich erheblich geringere Erlöse. Corinne Mentzelopoulos musste früh in die Fußstapfen des Vaters treten, der bereits 1980 starb. Sie hält heute drei Viertel der Château-Anteile, eine ihrer drei Töchter ist 2012 in die Firma eingestiegen.

The estate's potential had been developed since the 12th century and culminated in 1705 with the first auction of 230 barrels of Margaux in London. It was left to Bertrand Douat, the Marquis de la Colonilla, to commission architects to build the new château. Architect Louis Combes created a complete viticulture complex including the château and the outbuildings between 1805 and 1818. The Second Universal Exhibition organized in 1855 in Paris by Emperor Napoléon III featured the legendary Bordeaux Classification of 1855. Château Margaux was named one of four Premiers Crus, only Margaux was marked twenty out of twenty points. The hierarchy reflected the quality of the wines: First growths were sold at much higher prices than second growths. Corinne Mentzelopoulos had to follow in her father's footsteps earlier than expected when he died in 1980. She currently holds three-fourths of the shares of the château, and one of her three daughters joined the estate in 2012.

En constant développement depuis le XIIe siècle, le potentiel du domaine s'est traduit en 1705 par une première vente aux enchères de 230 barriques de Margaux à Londres. C'est Bertrand Douat, marquis de la Colonilla, qui a eu le privilège de confier la construction de la résidence à Louis Combes, qui a livré entre 1805 et 1818 une petite cité viticole, comprenant château et bâtiments d'exploitation. Comptant parmi les quatre premiers crus classés selon le légendaire classement de 1855 introduit à l'occasion de la deuxième exposition universelle, à l'initiative de Napoléon III, Château Margaux a d'ailleurs été le seul à obtenir la totalité des 20 points attribuables. Ce classement reflétait la valeur marchande des vins : les deuxièmes crus se négociaient à des prix inférieurs. Très jeune, Corinne Mentzelopoulos a pris la relève de son père, décédé prématurément en 1980. Détenant à l'heure actuelle les trois quarts des parts, elle est secondée par l'une de ses trois filles depuis 2012.

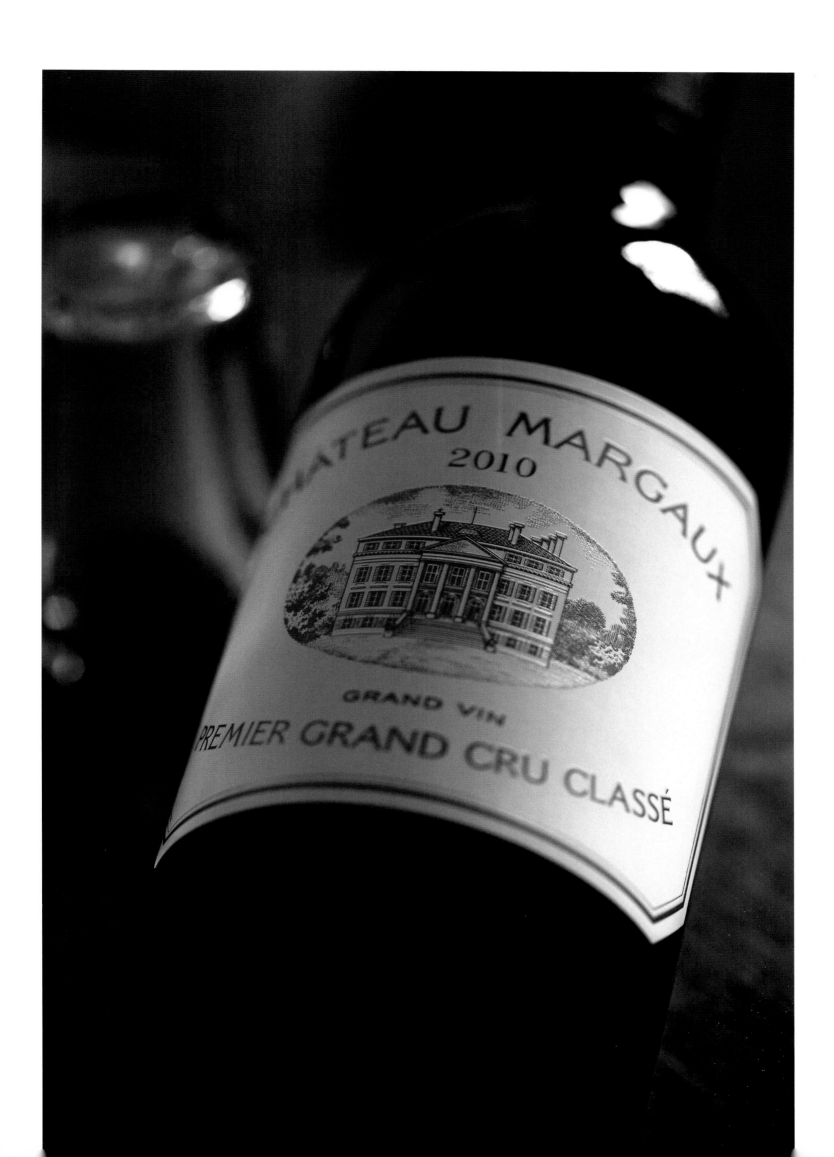

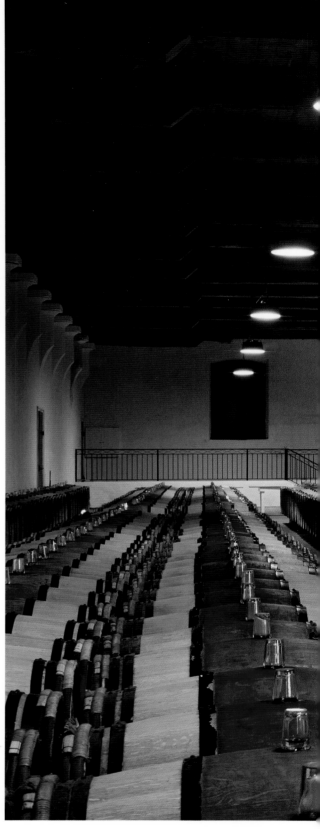

Die Fläche des Guts umfasst über 250 Hektar, fast 100 Hektar haben Anspruch auf die Appellation. 87 Hektar sind mit roten Trauben bestockt, 75 % Cabernet Sauvignon und 20 % Merlot. Die restlichen 5 % teilen sich Cabernet Franc und Petit Verdot. Neben dem Grand Vin werden der Pavillon Rouge und seit 2009 als Drittwein der Margaux hergestellt. 12 Hektar sind mit Sauvignon Blanc bestockt; aus ihnen wird ein wunderbarer Weißwein gewonnen, der Pavillon Blanc du Château Margaux. Die Reben wachsen auf mittleren und feinen Kiesen. Die Weinherstellung unterscheidet sich nicht wesentlich von der anderer Châteaux. Der bis zu zweijährige Ausbau erfolgt nur in neuen Barriques. Legendär ist die opulente Reichhaltigkeit der Weine mit tiefgründigem Duft und ausladendem Nachhall.

The domaine of Château Margaux extends over 250 hectares, of which almost 100 hectares are entitled to the Margaux AOC declaration. 87 hectares are planted with red grapes, including 75% Cabernet Sauvignon and 20% Merlot. The other 5% are split between Cabernet Franc and Petit Verdot. In addition to the Grand Vin, Château Margaux, the estate produces the second wine Pavillon Rouge du Château Margaux and since 2009 the third wine, the Margaux. 12 hectares are cultivated with Sauvignon Blanc to make wonderful dry white wine, the Pavillon Blanc du Château Margaux. The vines grow on medium-grade and fine gravel soil. The wine production is not substantially different from other châteaux. The wine is aged exclusively in new oak casks for up to two years. The opulent richness of the wines with an aromatic complexity and remarkable presence on the palate is legendary.

Le domaine s'étend sur plus de 250 hectares, dont près de 100 bénéficient de l'appellation Margaux. 87 hectares sont plantés de cépages rouges, dont 75 % de cabernet-sauvignon et 20 % de merlot, le cabernet franc et le petit verdot se partageant les 5 % restants. Outre son grand vin, le château produit un second vin, le Pavillon Rouge, et depuis 2009, un troisième vin, le Margaux. 12 hectares sont plantés de sauvignon blanc, dont est issu un fabuleux vin blanc, le Pavillon Blanc. Les vignes poussent sur des graves plus ou moins fines. Les méthodes de vinification du domaine sont guère différentes de celles des autres châteaux, à ceci près que l'élevage, qui peut durer jusqu'à 24 mois, se fait exclusivement dans des barriques neuves. Mais la légende du château repose sur la richesse de ses vins aux arômes intenses et longs en bouche.

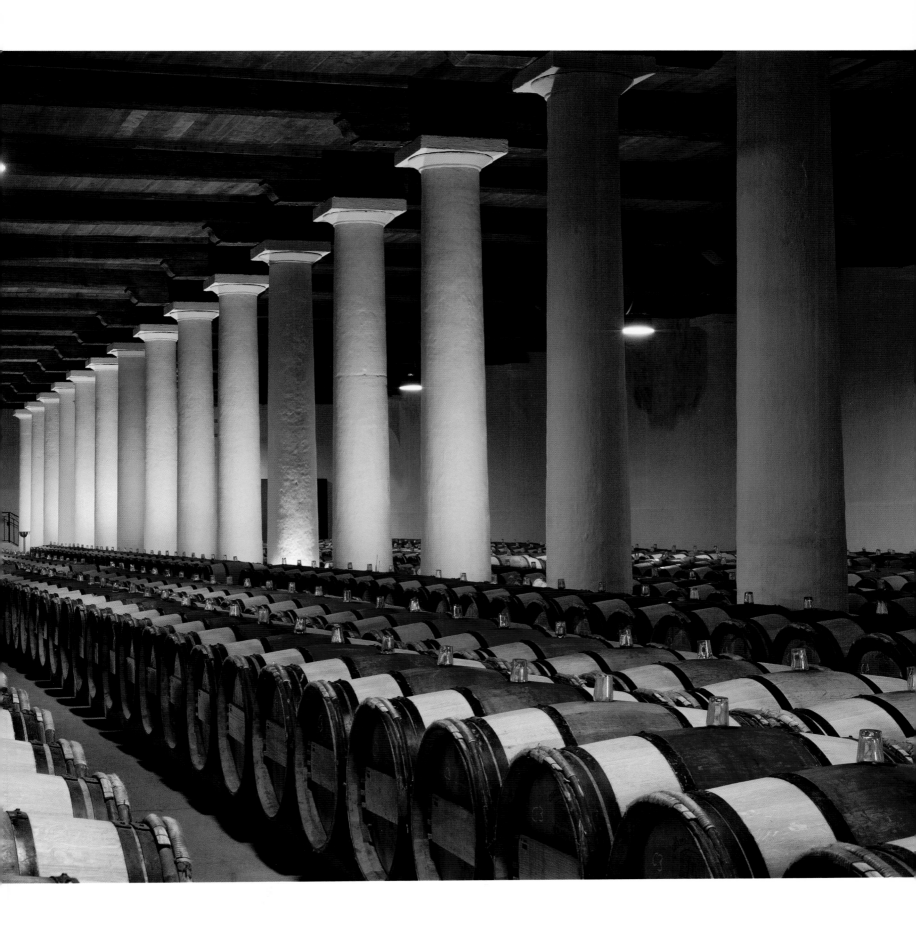

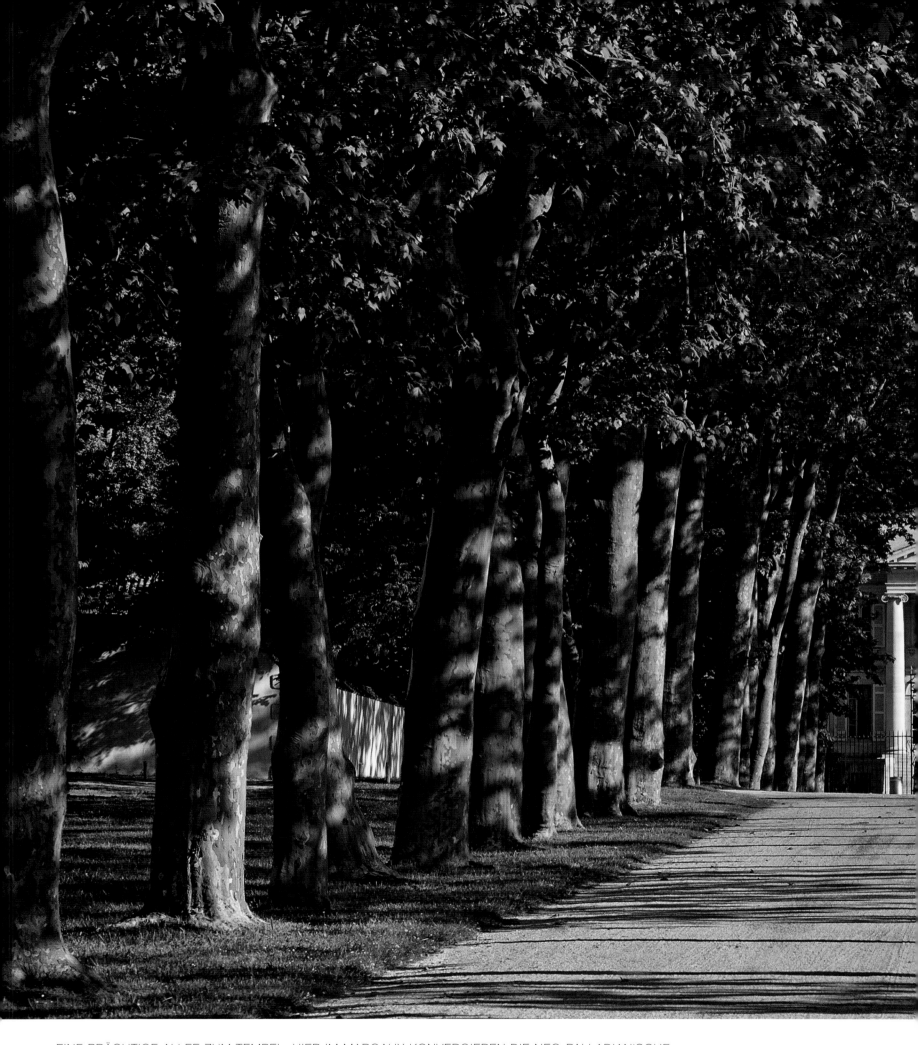

EINE PRÄCHTIGE ALLEE ZUM TEMPEL. HIER IM MARGAUX KONVERGIEREN DIE NEO-PALLADIANISCHE ARCHITEKTUR DES CHÂTEAU MARGAUX UND DIE QUALITÄT SEINER LANGLEBIGEN WEINE.

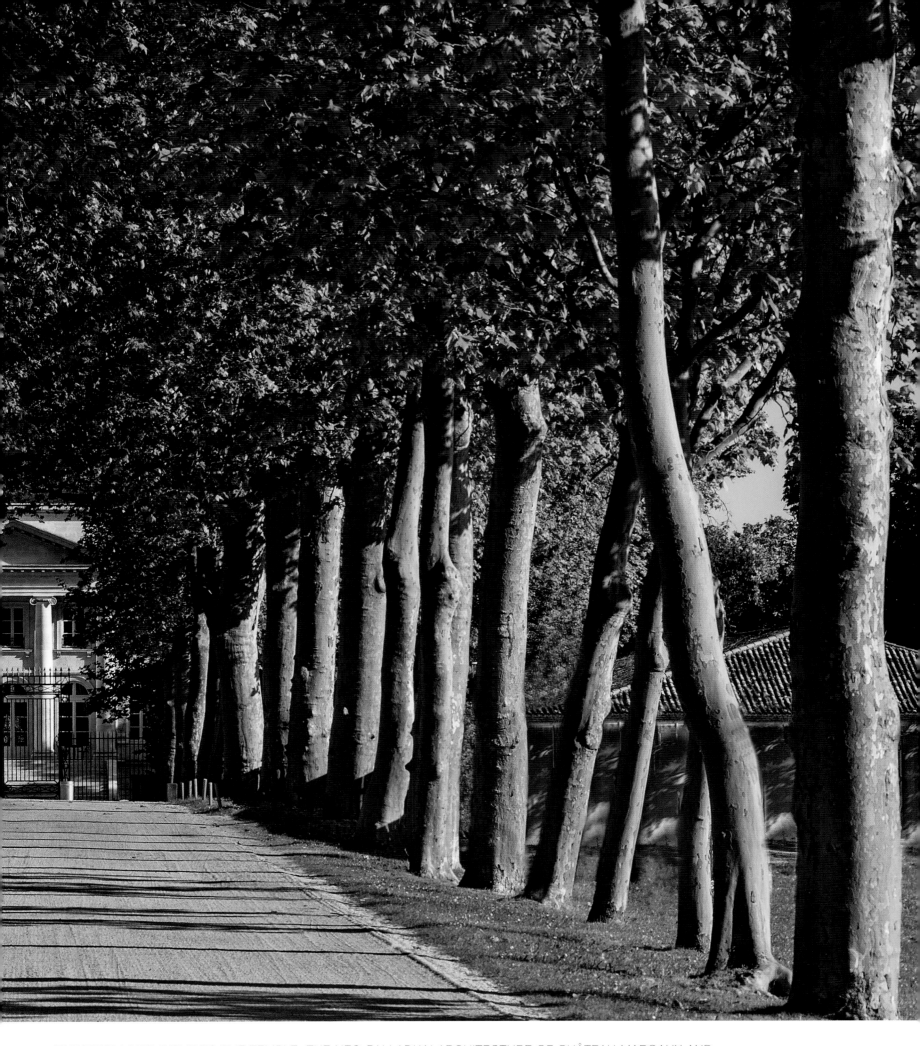

THE TREE-LINED DRIVE TO THE TEMPLE. THE NEO-PALLADIAN ARCHITECTURE OF CHÂTEAU MARGAUX AND
THE QUALITY OF ITS LONG-LASTING WINES CONVERGE HERE IN MARGAUX.

L'ALLÉE SACRÉE MENANT AU TEMPLE. AU CŒUR DE L'APPELLATION MARGAUX, LA RENCONTRE DE L'ARCHITECTURE
NÉO-PALLADIENNE DE CHÂTEAU MARGAUX ET DE L'EXCELLENCE DE SES VINS DE LONGUE GARDE.

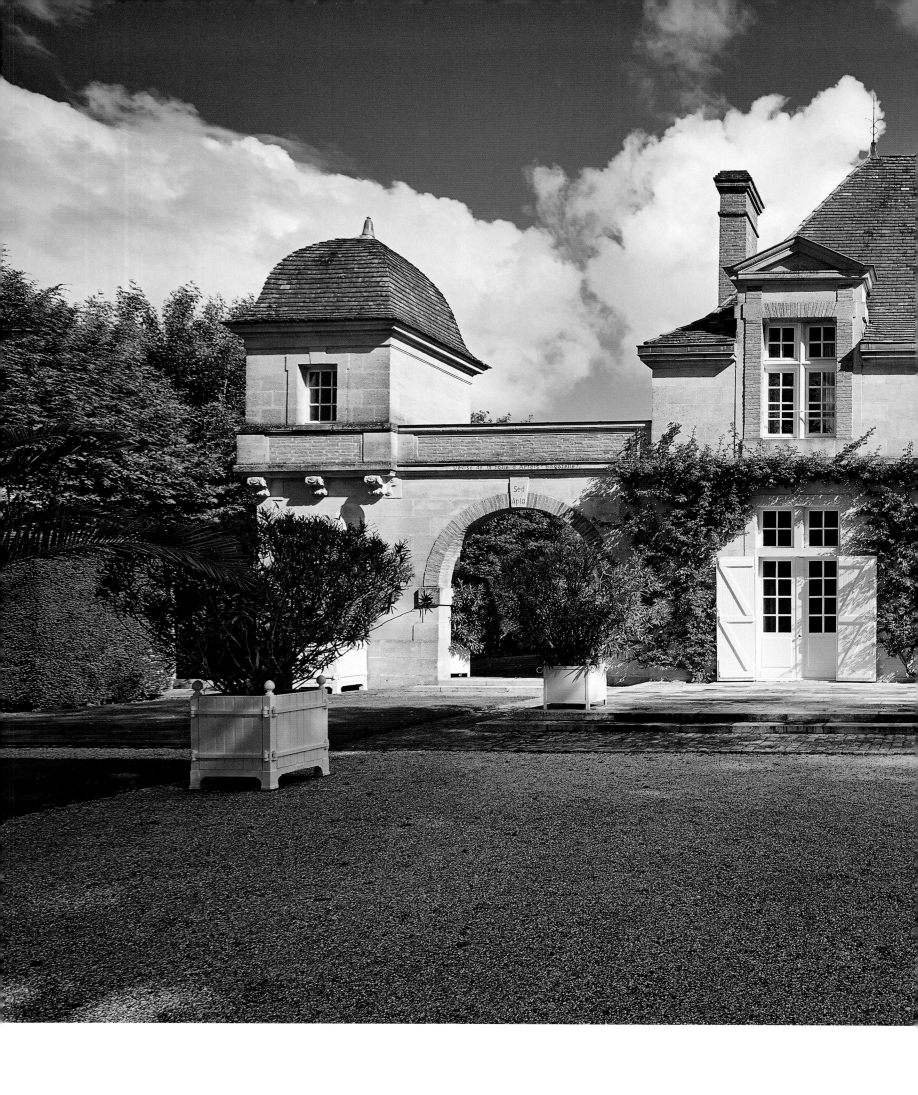

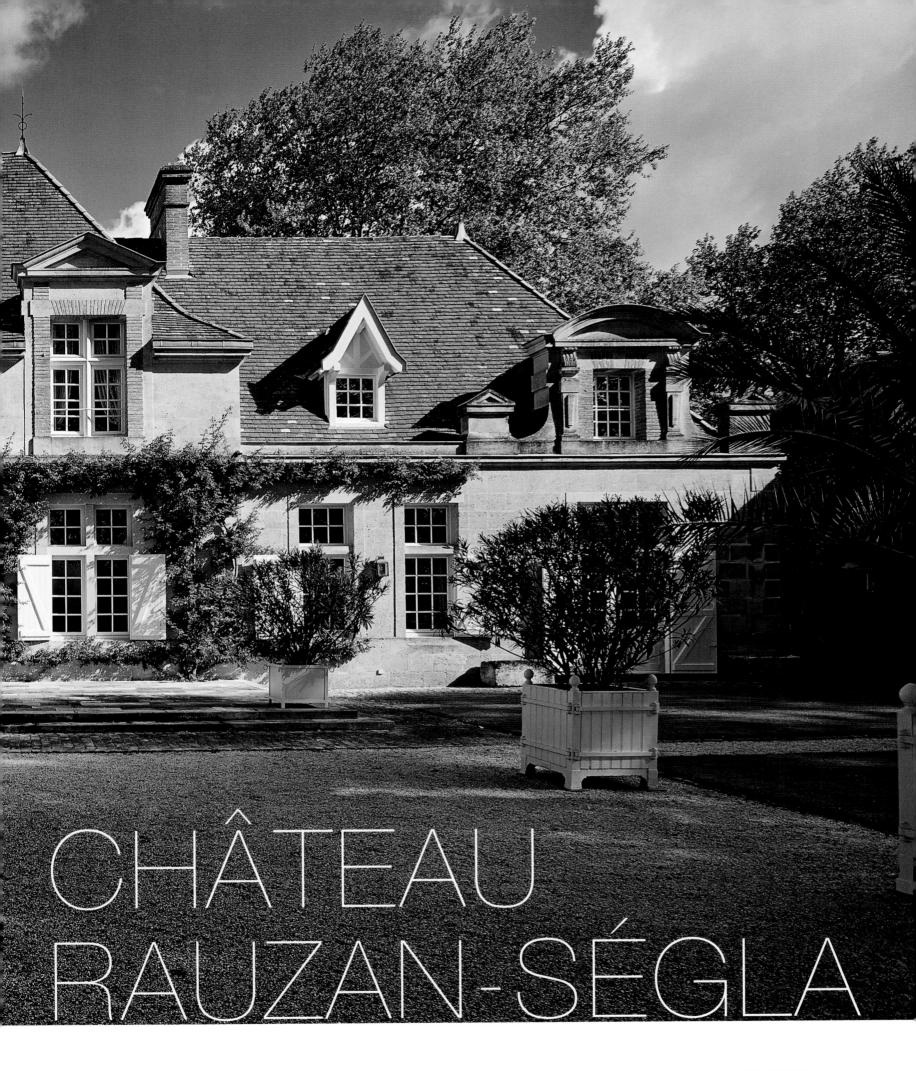

# CHÂTEAU RAUZAN-SÉGLA

POPULAR WITH JEFFERSON AND LAGERFELD

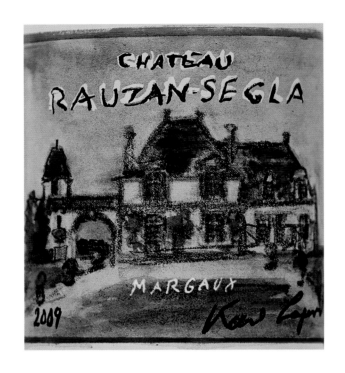

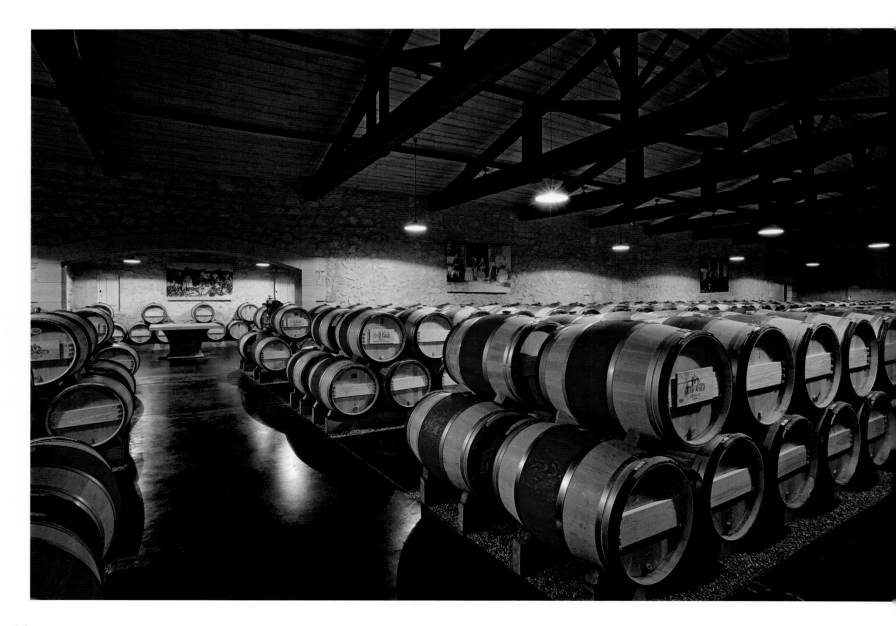

Wem die Handschrift auf dem Künstleretikett bekannt vorkommt, ist schon auf dem richtigen Pfad. Das Gut ist eine Tochtergesellschaft der Chanel-Gruppe und Karl Lagerfeld gestaltete das Etikett zu dessen 350-jährigem Bestehen. Es erging Rauzan-Ségla, das bis zur Umwandlung in eine Kapitalgesellschaft 1994 Rausan-Ségla geschrieben wurde, wie so vielen Gütern: Durch Verkäufe, Erbteilung, erneute Zusammenführungen und Wiederverkäufe ging es von Hand zu Hand. Sein Ruf jedoch war und blieb ausgezeichnet. Thomas Jefferson, amerikanischer Präsident, klassifizierte es Ende des 18. Jahrhunderts hinter Margaux, Latour und Haut-Brion an die erste Stelle seiner zweiten Kategorie. Bei der offiziellen Klassifizierung 1855 fand diese Einschätzung als Deuxième Cru Bestätigung. Der Zweitwein des Guts trägt den schlichten Namen Ségla.

If you recognize the handwriting on the artist's label you are on the right track. The estate is a subsidiary of the Chanel Group, and Karl Lagerfeld designed the label to celebrate 350 years of winemaking. Rauzan-Ségla, which was spelled Rausan-Ségla until it converted into a corporate entity in 1994, has a history like many others. It passed through many hands with sales, estate distributions, mergers, and more sales. However, its reputation has always been excellent. Thomas Jefferson classified it as first place of his second category behind Margaux, Latour, and Haut-Brion when he toured Bordeaux in 1787. This rating was confirmed when Château Rauzan-Ségla was accorded the prestigious designation of a Deuxième Cru during the Official Classification of 1855. Its Second Wine is simply called Ségla.

L'écriture visible sur cette étiquette d'artiste peut sembler familière à l'un ou l'autre des lecteurs, et ce à juste titre : ce domaine étant une filiale du groupe Chanel, Karl Lagerfeld en a créé l'étiquette à l'occasion des 350 ans de sa fondation. Rauzan-Ségla, orthographié Rausan-Ségla jusqu'à sa transformation en société anonyme en 1994, a connu la même destinée que biens des domaines vinicoles : il est passé de mains en mains au gré des cessions, partages successoraux et regroupements. Mais son excellente réputation n'en a pas pour autant été affectée. À la fin du XVIIIe siècle, le président américain Thomas Jefferson l'avait classé premier parmi les vins de seconde catégorie, derrière Margaux, Latour et Haut-Brion. Une appréciation confirmée par le classement en 1855 de Rausan-Ségla comme deuxième cru classé. Le second vin du domaine s'appelle tout simplement Ségla.

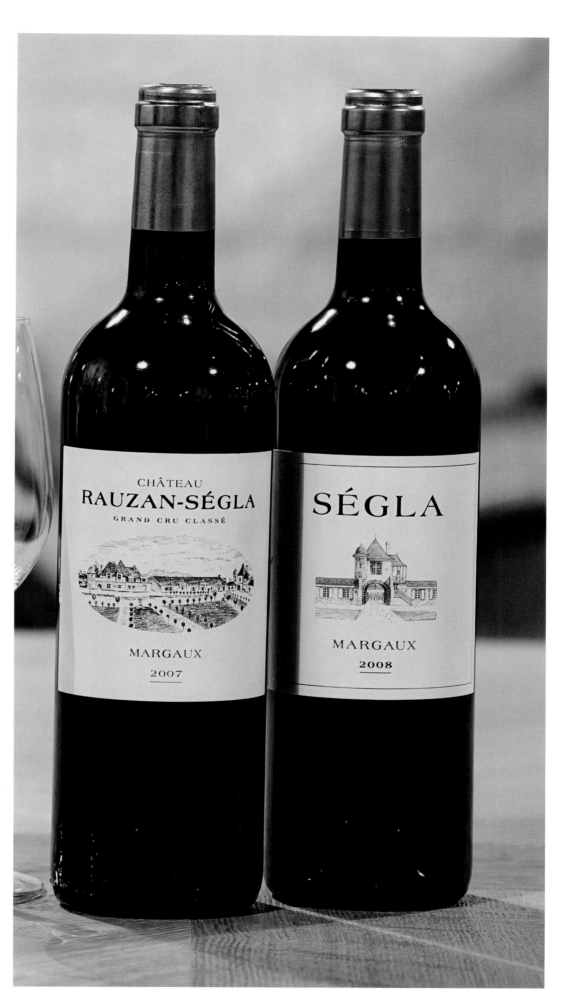

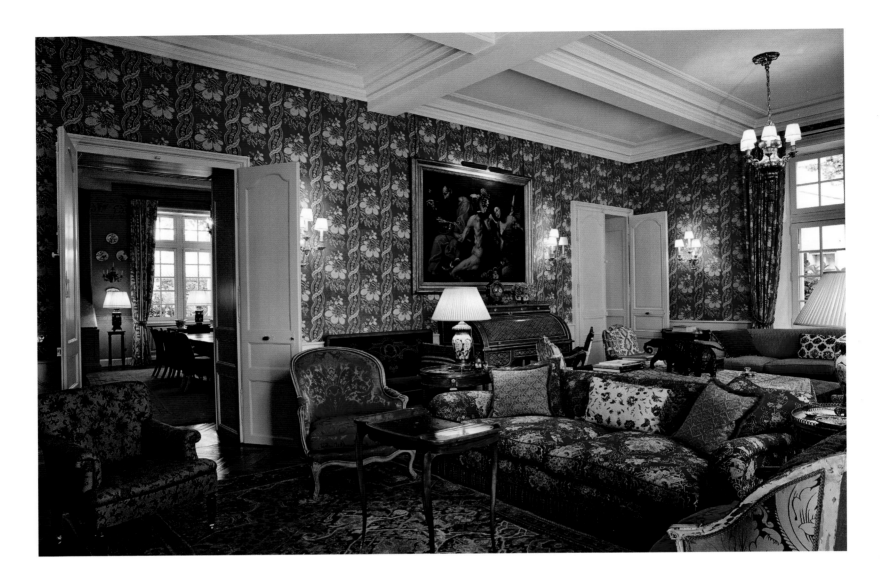

Das Gutshaus stammt aus der Mitte des 19. Jahrhunderts. Der durchaus gediegene Eindruck der ausgeprägten Sandsteingauben mit ihren Ziegellaibungen und dem kleinen Turm neben der Durchfahrt setzt sich im Innern fort. Seidentapeten, französisches Mobiliar, Fayencen und Porzellan aus verschiedenen Epochen, an den Wänden niederländische Malerei. Alles zeugt von geschultem Geschmack und soliden Erträgen. Sie stammen von einer Rebfläche von etwa 50 Hektar. Der Rebsortenspiegel weist zu knappen zwei Dritteln Cabernet Sauvigon und zu einem guten Drittel Merlot auf; Cabernet Franc und Petit Verdot ergänzen ihn in Kleinstmengen. Gutsdirektor ist seit dem Eigentümerwechsel John Kolosa, vormals Direktor von Château Latour. Die Voraussetzungen, dass das Gut weiterhin sehr schöne Weine hervorbringen wird, sind exzellent.

The chateau was built in the mid-19th century. The dignified impression of the distinctive sandstone dormers with their brick soffits and the small tower next to the entrance continues inside with silk wallpaper, French furnishings, glazed earthenware and porcelain from various eras, and Dutch paintings on the walls. All of this is evidence of exquisite taste and strong earnings. The vineyard extends over about 50 hectares with the grape variety distribution of around two-thirds Cabernet Sauvigon and one-third Merlot, with small amounts of Cabernet Franc and Petit Verdot. John Kolosa, the former commercial manager of Château Latour, was brought on as Managing Director when Chanel bought the estate. The chances that the estate will continue to produce some very fine wines are excellent.

Le manoir date du milieu du XIXe siècle. L'élégance qui émane des pignons en grès dotés de chambranles de briques ainsi que de la tourelle flanquant le porche règne aussi à l'intérieur, avec des tentures de soie, du mobilier français, de la faïence et de la porcelaine de différentes époques ainsi que des tableaux de maîtres hollandais. Tout témoigne d'un goût sûr et de gains importants. Ces derniers proviennent d'un vignoble d'une cinquantaine d'hectares plantés pour près des deux tiers de cabernet-sauvignon, pour un bon tiers de merlot, et pour l'infime pourcentage restant de cabernet franc et de petit verdot. Depuis le changement de propriétaire, le domaine est dirigé par John Kolosa, ancien directeur de Château Latour. Toutes les conditions sont donc réunies pour que le domaine continue de produire de très bons vins.

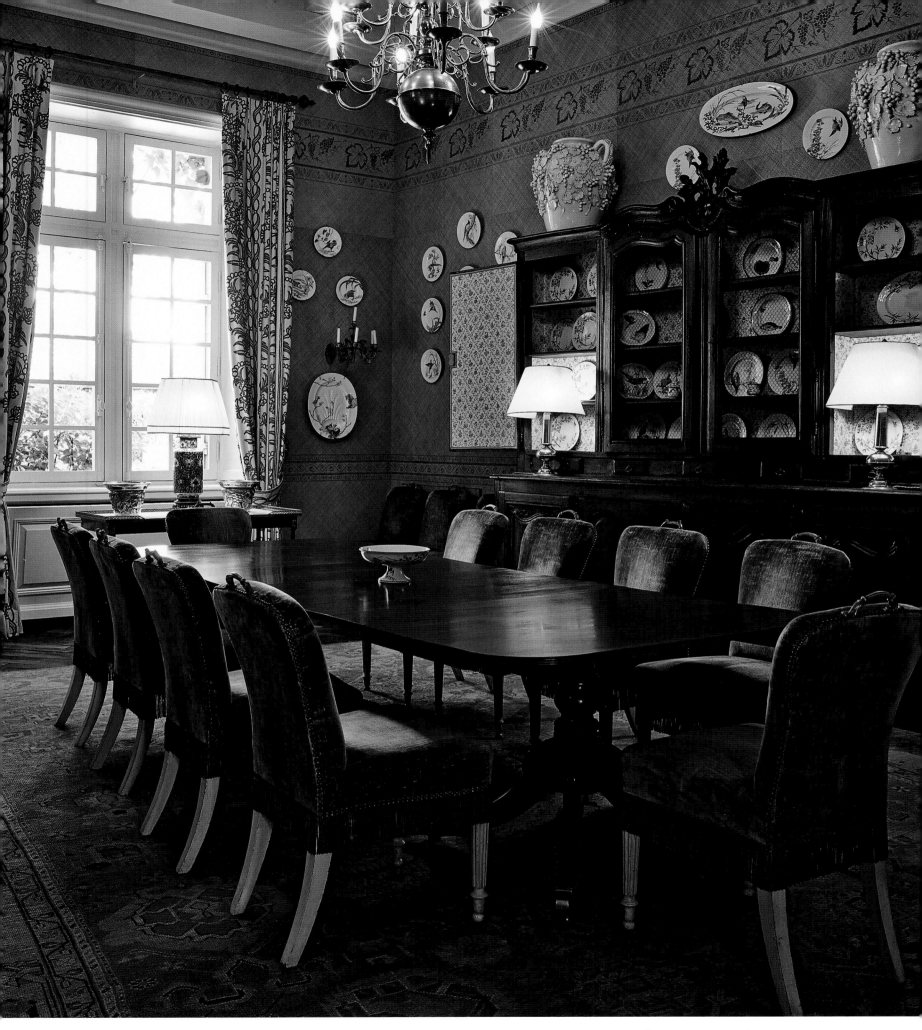

DIE GROSSBÜRGERLICHE ANMUTUNG
DER AUSSTATTUNG WIRKT FAST FAMI-
LIÄR. DAZU BITTE EINE FLASCHE DES
AUSGEZEICHNETEN 1990ER GRAND VIN
DES HAUSES.

THE BOURGEOIS IMPRESSION OF THE
FURNISHINGS SEEMS ALMOST INFORMAL
AND INVITES YOU TO ENJOY A BOTTLE
OF THE OUTSTANDING 1990 GRAND VIN.

L'AMÉNAGEMENT INTÉRIEUR COSSU A
QUELQUE CHOSE DE CONVIVIAL. POUR
COMPLÉTER LE TABLEAU, IL NE MANQUE
QU'UNE BOUTEILLE DU MILLÉSIME 1990
DU GRAND VIN DE LA PROPRIÉTÉ.

# CHÂTEAU PALMER

SHAKING THE GATE TO THE PREMIERS CRUS

Der britische Generalmajor Charles Palmer erwarb 1814, so die Legende des Guts, auf einer Reise von der jungen Witwe Marie de Gascq das Weingut der Familie – und gab ihm sofort seinen Namen. Sein Engagement blieb ein heftiges Strohfeuer. Zwar hatte er bis 1831 in den umliegenden Gemeinden 163 Hektar Land, darunter 82 Hektar Weinberge zusammengetragen. Doch bereits 1843 musste er das Gut aus Geldmangel veräußern. Die Brüder Pereire, gewichtige Bankiers, sprangen 1853 in die Bresche. Allen Anstrengungen zum Trotz war die Zeit bis zur Klassifizierung 1855 zu kurz: Château Palmer wurde als Troisième Cru eingestuft. Die Brüder beauftragten den Architekten Charles Burguet mit dem Schlossbau, der barocke und Renaissance-Elemente in seinen klassizistischen Entwurf integrierte. Heute leiten die Nachfolger der Familien Mähler-Besse und Sichel, die 1938 Eigentümer wurden, das Gut.

According to estate legend, Charles Palmer, a Major General in the British army, bought the estate from Marie de Gascq, a young widow looking to sell the family vineyard, in 1814—and immediately named it after himself. His dedication was all-encompassing but relatively short-lived. By 1831 he had purchased land in the surrounding communities and the property covered 163 hectares, 82 hectares of which were vineyards. However, he was forced to sell the estate in 1843 when he ran out of money. The Pereire brothers, two powerful bankers, stepped into the breach in 1853. Despite all of their efforts, there was not enough time before the historic 1855 classification to raise Château Palmer to First Growth status, and Château Palmer was classified a Troisième Cru. The brothers commissioned Bordeaux architect Charles Burguet, who integrated Baroque and Renaissance elements in his classicistic design, to build the present château. The descendants of the Mähler-Besse and Sichel families, who bought the property in 1938, manage the estate today.

En 1814, le major général britannique Charles Palmer qui traversait alors la France, a acquis le domaine auprès de la jeune veuve Marie de Gascq et lui a aussitôt donné son nom. Il a alors acheté à tours de bras des terres sur les communes environnantes : en 1831, son domaine s'étendait sur 163 hectares, dont 82 hectares de vignes. En 1843, des difficultés financières l'ont contraint à vendre son bien. Les frères Pereire, influents banquiers, ont saisi l'opportunité en 1853, mais malgré tous leurs efforts, Château Palmer n'a pas eu le temps de faire ses preuves et n'a été classé que troisième cru au classement de 1855. Les deux frères ont chargé Charles Burguet de la construction du château, qui intègre des éléments baroques et Renaissance dans un ensemble néoclassique. Le domaine est dirigé à l'heure actuelle par les héritiers des familles Mähler-Besse et Sichel, qui en sont propriétaires depuis 1938.

Im Jahr 2004 betritt der Landwirtschaftsingenieur Thomas Duroux 34-jährig als technischer Leiter die Bühne. Er ist als Viticulteur fixiert auf das, was den besten Wein macht. Schnell vertraut mit den sechzehn verschiedenen Böden des Guts, beginnt er, das Weingut in Richtung einer biodynamischen Weinkultur zu entwickeln. Er sieht Château Palmer in einem fortwährenden Prozess der Erneuerung. Erbarmungslos experimentierfreudig reduziert er den Schwefel und lässt Hefe schon auf dem Sortiertisch zugeben, um Bakterien den Lebensraum zu entziehen. Die Qualität der Weine gibt ihm Recht. Der Château Palmer wird hälftig aus Cabernet Sauvignon und Merlot gekeltert, ergänzt durch ein wenig Petit Verdot. Er lebt von der Tiefe der Struktur. Der „Alter Ego" ist kein Zweitwein, sondern ein anderer Ausdruck aus den Weinfeldern, der Frische der Frucht verpflichtet.

Agricultural engineer Thomas Duroux became CEO of Château Palmer in 2004, at the age of 34. As a viticulturist he focuses on what makes the best wine. After quickly familiarizing himself with the estate's sixteen different soils he started developing the vineyard into a biodynamic viniculture. He views Château Palmer as being in a continuous process of renewal. Unyieldingly prone to experimentation, he has reduced the sulfur and added yeast at the sorting table to remove bacteria. The quality of the wines shows he is right. Château Palmer wines are pressed from equal amounts of Cabernet Sauvignon and Merlot, completed with a touch of Petit Verdot, which give it depth and structure. The "alter ego" is not a second wine, but rather another expression from the vineyards, which ensures the freshness of the fruit.

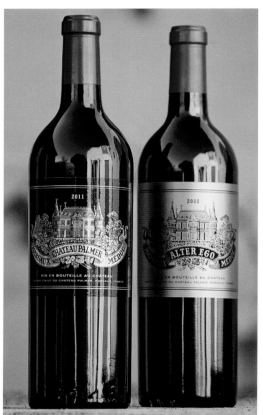

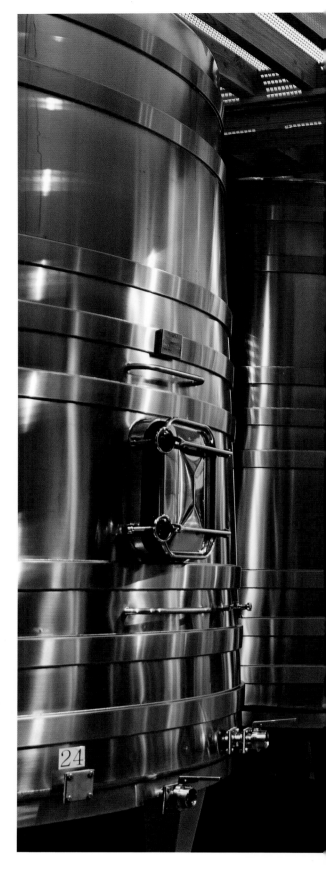

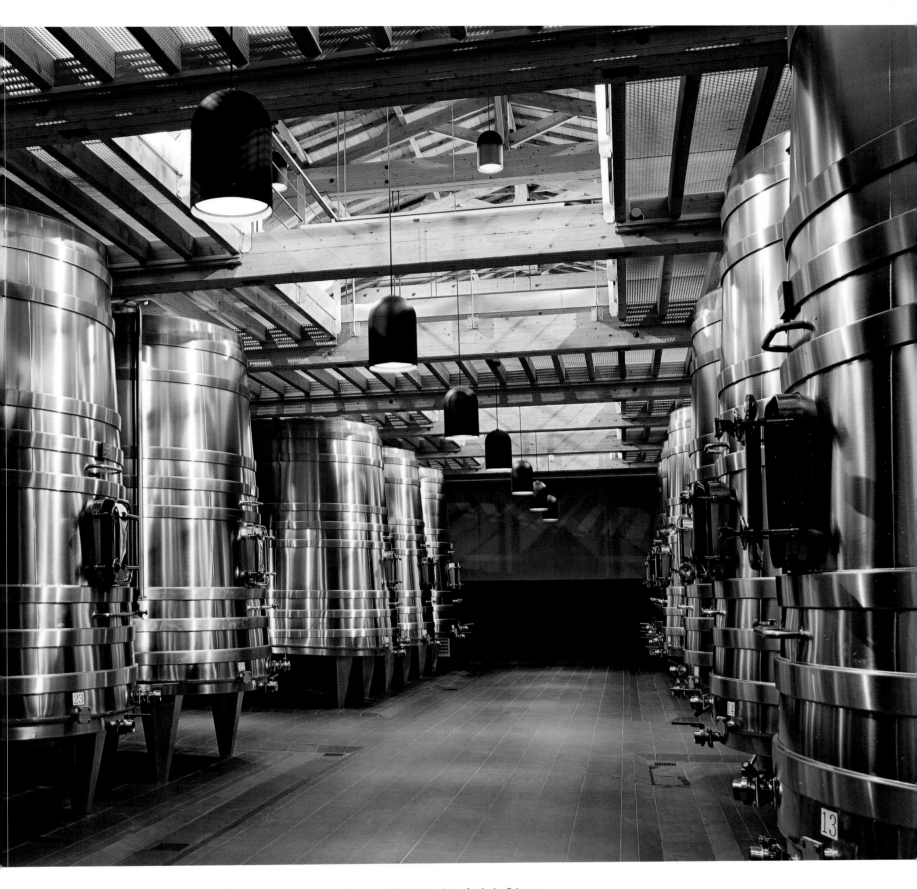

2004 a vu l'entrée en scène de l'ingénieur agronome Thomas Duroux, alors âgé de 34 ans. Résolu à produire le meilleur vin qui soit, ce directeur technique s'est très vite familiarisé avec les 16 terroirs différents du domaine, qu'il a réorienté vers la viticulture biodynamique. Animé par la vision d'un Château Palmer en perpétuel renouvellement, il n'a de cesse de tenter de nouvelles expériences, notamment la réduction du soufre et l'ajout de levures dès la réception dans le conquet afin de priver les bactéries de leur espace vital. La qualité des vins donne raison à Thomas Duroux. Le Château Palmer est vinifié à partir de cabernet-sauvignon et de merlot à parts égales, et d'une infime proportion de petit verdot. Il vit de la profondeur de sa structure. L'Alter Ego n'est pas un second vin mais plutôt une expression différente des terroirs, qui exalte les arômes de fruits frais.

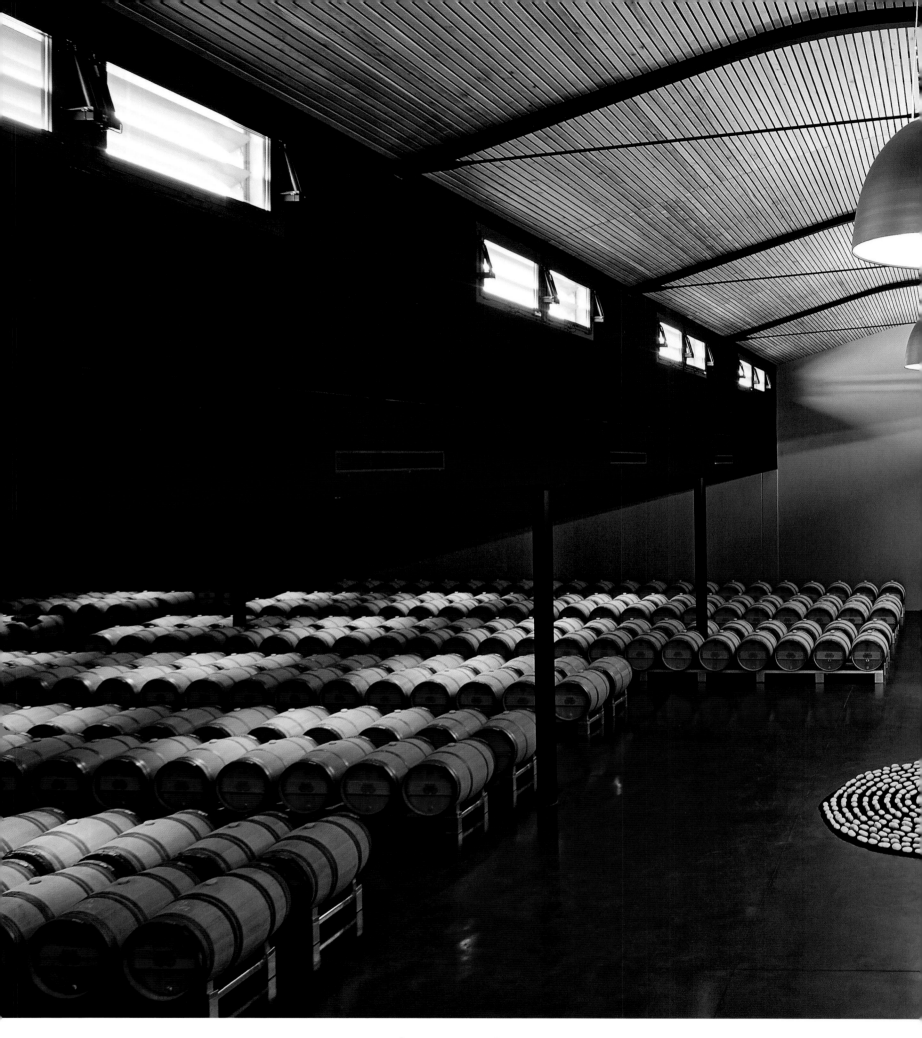

ZUM 200-JÄHRIGEN JUBILÄUM 2014 SCHUF BARBARA SCHROEDER AUS POR-
ZELLANBROCKEN IN KARTOFFELFORM DEN „CHAMP DES CONSTELLATIONS",
EINE INSTALLATION, DIE DIE VERBUNDENHEIT ZWISCHEN MENSCH UND ERDE
SYMBOLISIERT.

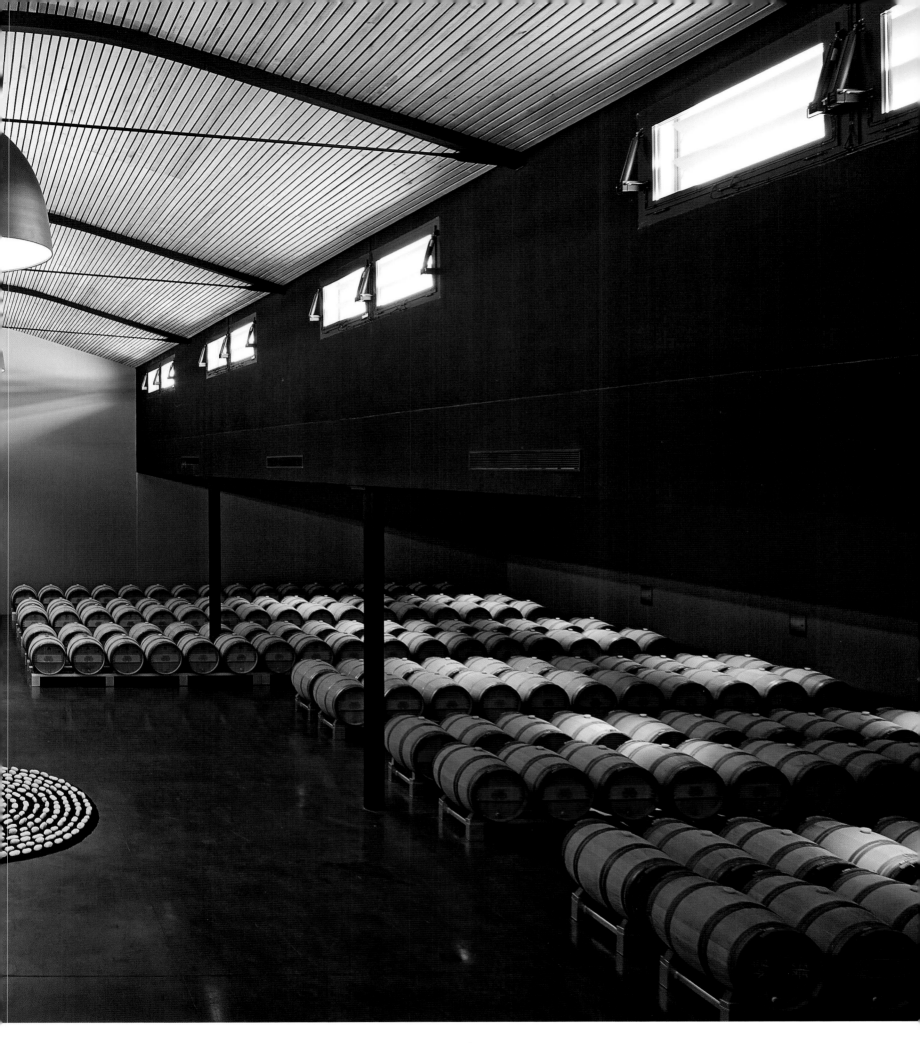

IN HONOR OF THE 200TH ANNIVERSARY IN 2014, GERMAN ARTIST BARBARA SCHROEDER CREATED THE "CHAMP DES CONSTELLATIONS", AN INSTALLATION THAT SYMBOLIZES THE TIES BETWEEN MAN AND THE EARTH, USING CHUNKS OF PORCELAIN SHAPED LIKE POTATOES.

À L'OCCASION DU BICENTENAIRE DU DOMAINE EN 2014, BARBARA SCHROEDER A CRÉÉ LE « CHAMP DES CONSTELLATIONS ». CETTE INSTALLATION FAITE DE TESSONS DE PORCELAINE EN FORME DE POMMES DE TERRE SYMBOLISE LE LIEN UNISSANT L'HOMME À LA TERRE.

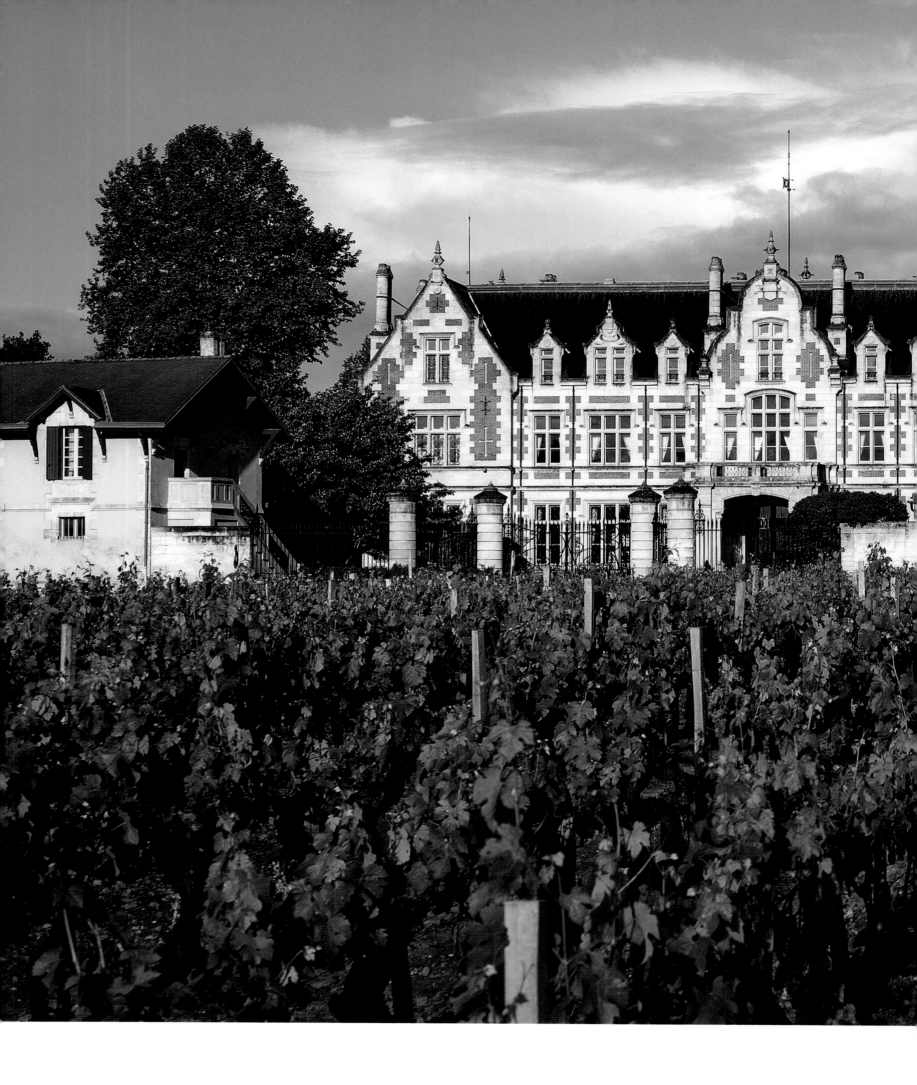

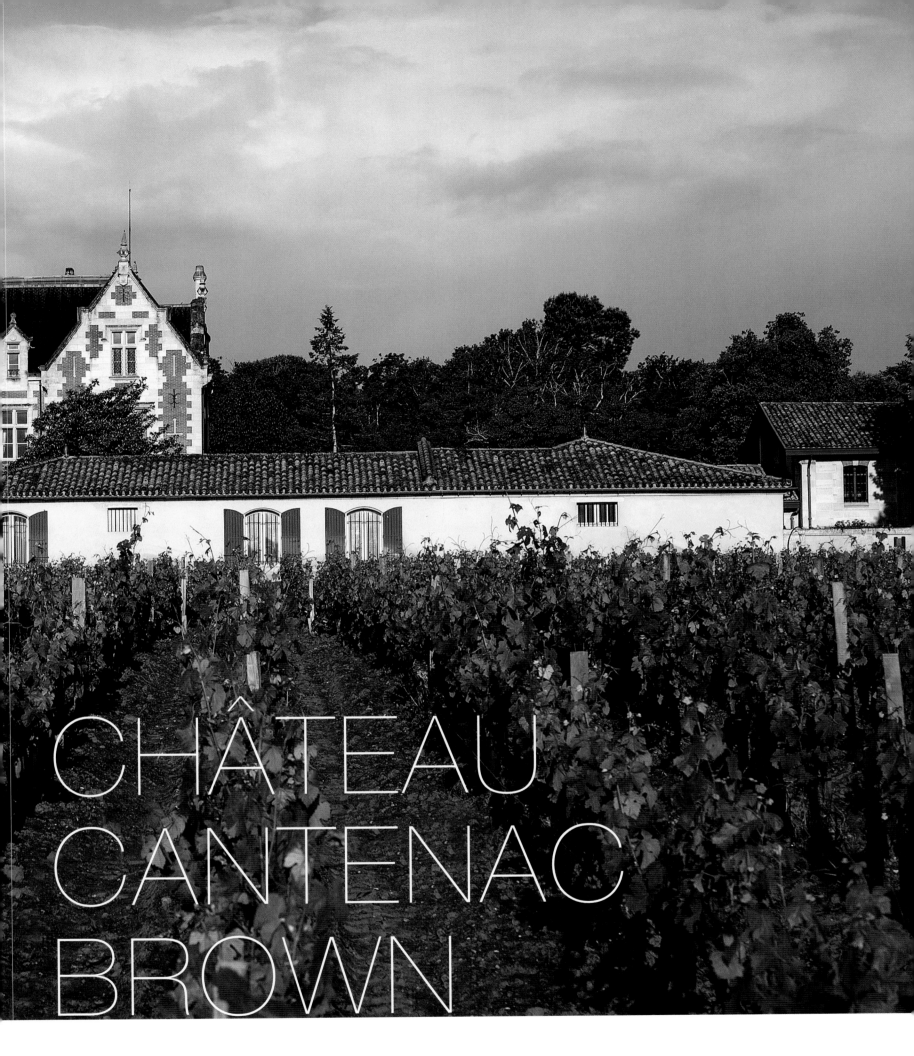

CHÂTEAU
CANTENAC
BROWN

ELIZABETHAN MARGAUX

Die Begeisterung der Engländer für das Bordelais und seine Weine ist mit den Händen zu greifen. Doch haben sie nur wenige architektonische Highlights hinterlassen, die den zeitgenössischen Stil ihres Heimatlandes so deutlich widerspiegeln wie im Fall Cantenac Brown. John-Lewis Brown entwarf das Château selbst. Das Herrenhaus im Tudorstil ist eine Reminiszenz an seine schottische Heimat. Die Bauarbeiten begannen in der ersten Hälfte des 19. Jahrhunderts – doch Brown selbst war 1843 gezwungen zu verkaufen. In der Klassifizierung von 1855 wurde Cantenac Brown als ein Troisième Grand Cru eingestuft. Der heutige Direktor José Sanfins verspricht in einer bewegten Zeit wechselnder Besitzer gelassene Kontinuität. Er versteht es, mit den weißen Kiesböden umzugehen. Sie sind äußerst nährstoffarm und zwingen die Reben, tief zu wurzeln.

England's enthusiasm for Bordeaux and its wine is palpable, but they have left behind only a few architectural highlights that reflect the contemporary style of their homeland as clearly as Cantenac Brown. John-Lewis Brown designed the château himself. It is a traditional Tudor style château, reminiscent of Brown's Scottish origins. Construction began in the first half of the 19th century, but Brown was forced to sell the estate in 1843. Cantenac Brown was rated a Troisième Grand Cru in the Classification of 1855. The current manager José Sanfins provides serene continuity in a turbulent time of changing owners. He knows how to make the best of the white gravelly soil. The soils are very nutrient-poor and force the vines to be deep rooted.

Les Anglais sont des amateurs avérés du Bordelais et de ses vins. Cependant, ils n'ont laissé que peu de merveilles architecturales qui portent aussi visiblement que Cantenac Brown la marque du style de leur patrie. Construit dans la première moitié du XIXᵉ siècle d'après des dessins de John-Lewis Brown en personne, le château est un manoir de style Tudor, réminiscence de son Écosse natale. Brown a hélas dû céder le domaine dès 1843. Troisième grand cru selon le classement de 1855, Cantenac Brown est dirigé à l'heure actuelle par José Sanfins. Après les changements de propriétaires successifs, Sanfins est la promesse de la continuité sans heurts. Le domaine a en sa personne un expert des graves blanches, sols très pauvres qui contraignent les racines des vignes à se développer en profondeur.

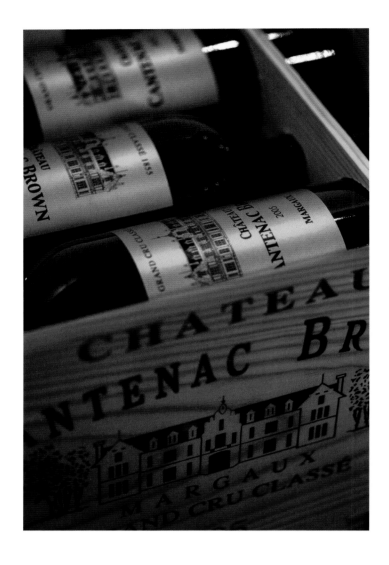

Im Herbst, wenn die Trauben ihre optimale Reife erlangt haben, gehen über hundert Pflücker in die 48 Hektar Weinberge und ernten selektiv. Die Flächen sind zu zwei Dritteln mit Cabernet Sauvignon und zu einem knappen Drittel mit Merlot bestockt. 5 % Cabernet Franc runden das Sortenspektrum ab. Bei der Traubenannahme wird auf einem Tisch nochmals sortiert. Nur perfekte Trauben dürfen in die temperaturkontrollierten Edelstahltanks, in denen sich in 15 bis 25 Tagen die alkoholische Gärung vollzieht. Die zweite, malolaktische Gärung, in der Säure abgebaut wird, läuft meist schon in den Barriques ab. Sie sind zu 50 bis 70 % neu, der Rest einjährig. Das Ergebnis des Ausbaus über zwölf bis fünfzehn Monate ist ein trotz mächtiger Tannine runder und weicher Wein mit schokoladigen Tönen.

In the fall, when the grapes have reached their optimal maturity, over a hundred pickers comb the 48-hectare vineyard and selectively harvest the grapes. The area is planted with two-thirds Cabernet Sauvignon and just under one-third Merlot, with 5% Cabernet Franc to round everything off. The grapes are selected a second time on a vibrating sorting table. Only perfect grapes are transported to the stainless steel temperature controlled vats, where they are fermented for 15 to 25 days. The second, malolactic fermentation, in which the acids break down, takes place in the French oak barrels. 50% to 70% of the barrels are new and the rest are one-year old. The result of aging the wine for twelve to fifteen months is full-bodied and smooth wine—despite the strong tannins—with hints of chocolate.

En automne, quand les raisins sont à parfaite maturité, leur récolte sélective dans les 48 hectares de vignobles est assurée par une bonne centaine de vendangeurs. L'encépagement des parcelles est constitué pour deux tiers de cabernet-sauvignon, pour un petit tiers de merlot, et pour 5 % de cabernet franc. Un deuxième tri intervient sur le conquet de réception. Seuls les baies parfaites sont admises dans les cuves en acier inoxydable, où la fermentation alcoolique a lieu à une température contrôlée en l'espace de 15 à 25 jours. La seconde fermentation, dite malolactique, qui contribue à réduire l'acidité des vins, s'effectue en général dans les barriques, dont 50 à 70 % sont neuves, et 30 à 50 % des barriques d'un an. En dépit de tanins puissants, le vin ainsi élevé pendant 12 à 15 mois, présente rondeur et souplesse, avec des notes de chocolat.

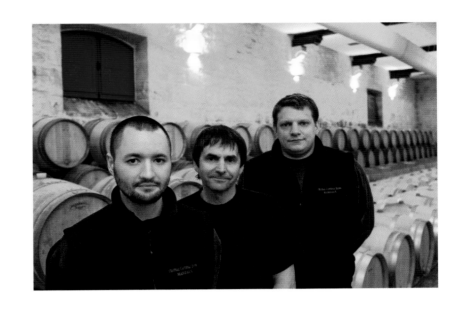

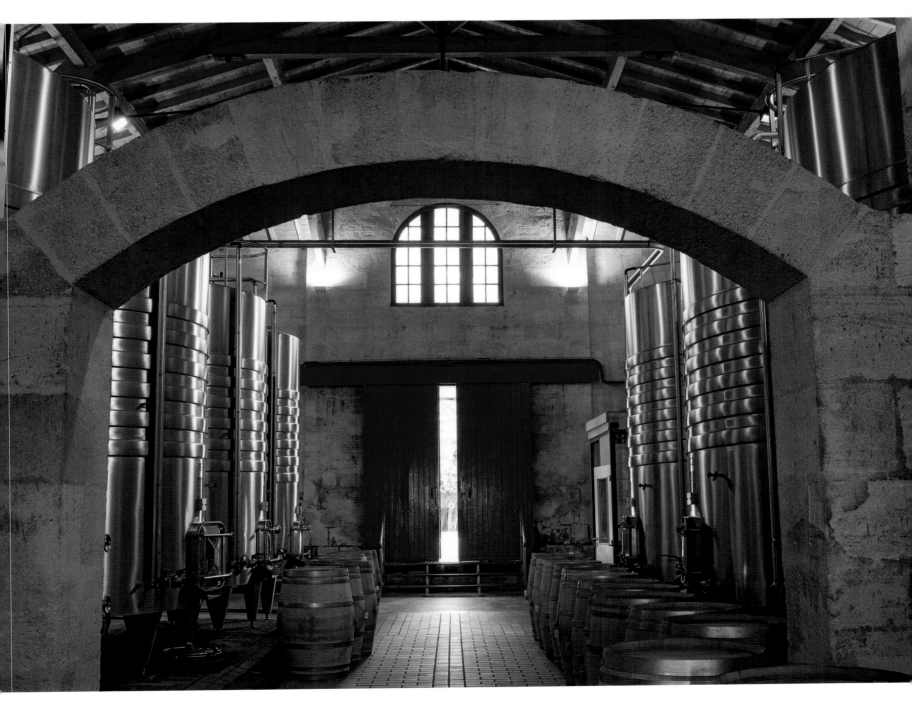

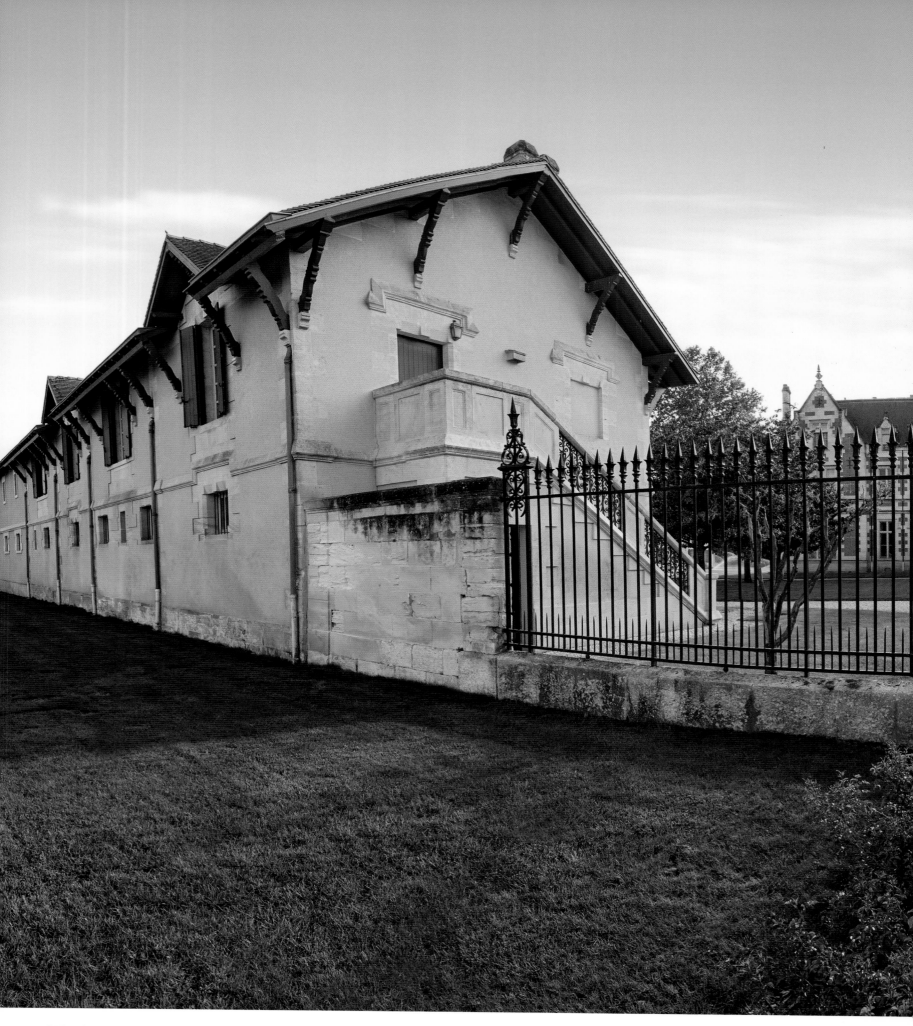

DIE ZISELIERTEN GITTER ERINNERN WIE DIE UMGEBENDEN
GEBÄUDE AN HERRENSITZE IM NORDEN ENGLANDS. DOCH
DORT GIBT ES WEDER KIESBÖDEN NOCH DAS GEEIGNETE
WETTER, UM SPITZENWEINE ZU GEWINNEN.

SCULPTED LATTICEWORK AND THE SURROUNDING BUILDINGS ARE
REMINISCENT OF THE MANOR HOUSES IN THE NORTH OF ENGLAND,
BUT THEY DO NOT HAVE THE GRAVELLY SOIL OR THE RIGHT
WEATHER TO MAKE FINE QUALITY WINES IN NOTHERN ENGLAND.

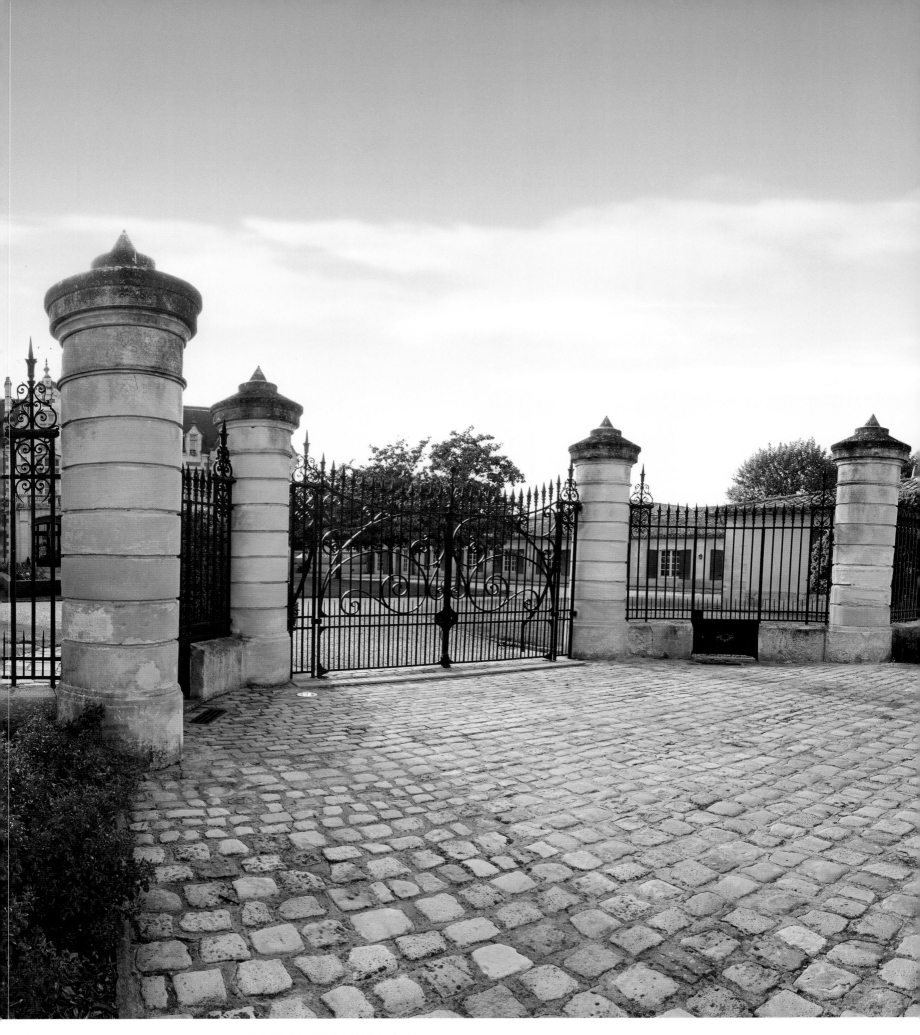

LES GRILLES FILIGRANES ET LES COMMUNS RAPPELLENT LES
MANOIRS DU NORD DE L'ANGLETERRE, OÙ NI LES SOLS NI LES
CONDITIONS CLIMATIQUES NE SE PRÊTENT À LA VITICULTURE.

# CHÂTEAU BRANE-CANTENAC

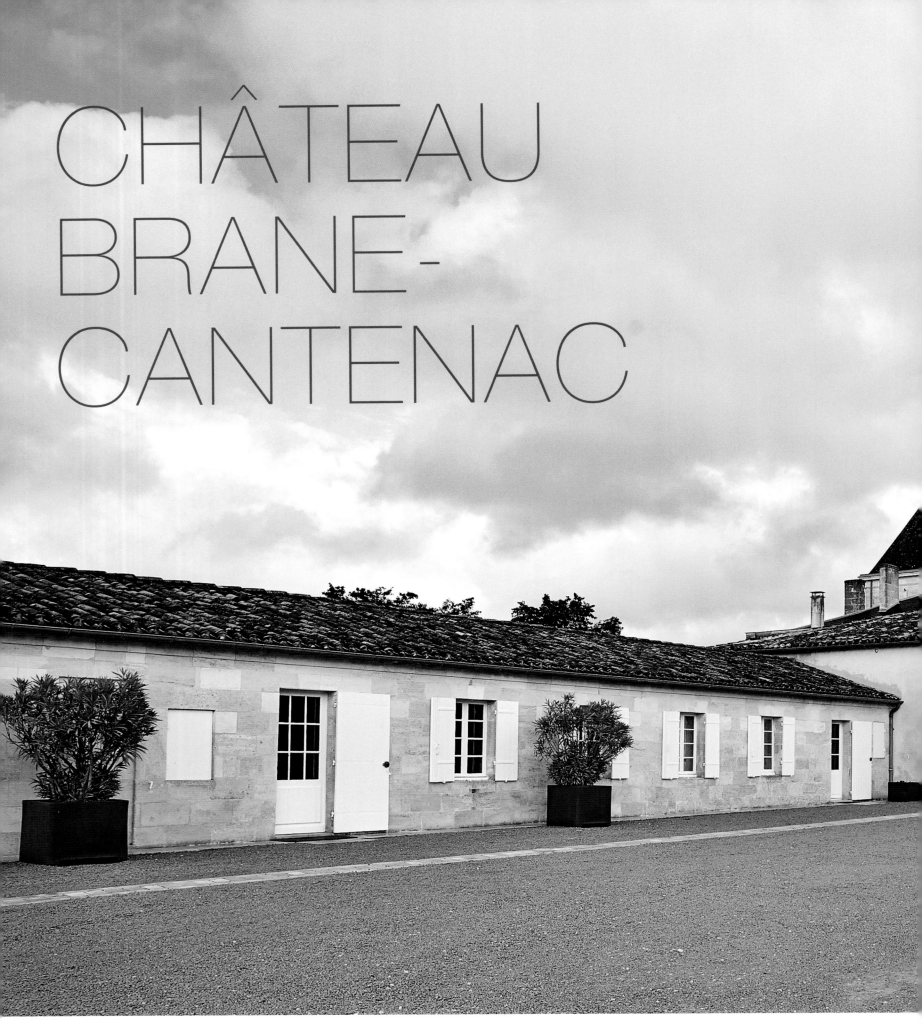

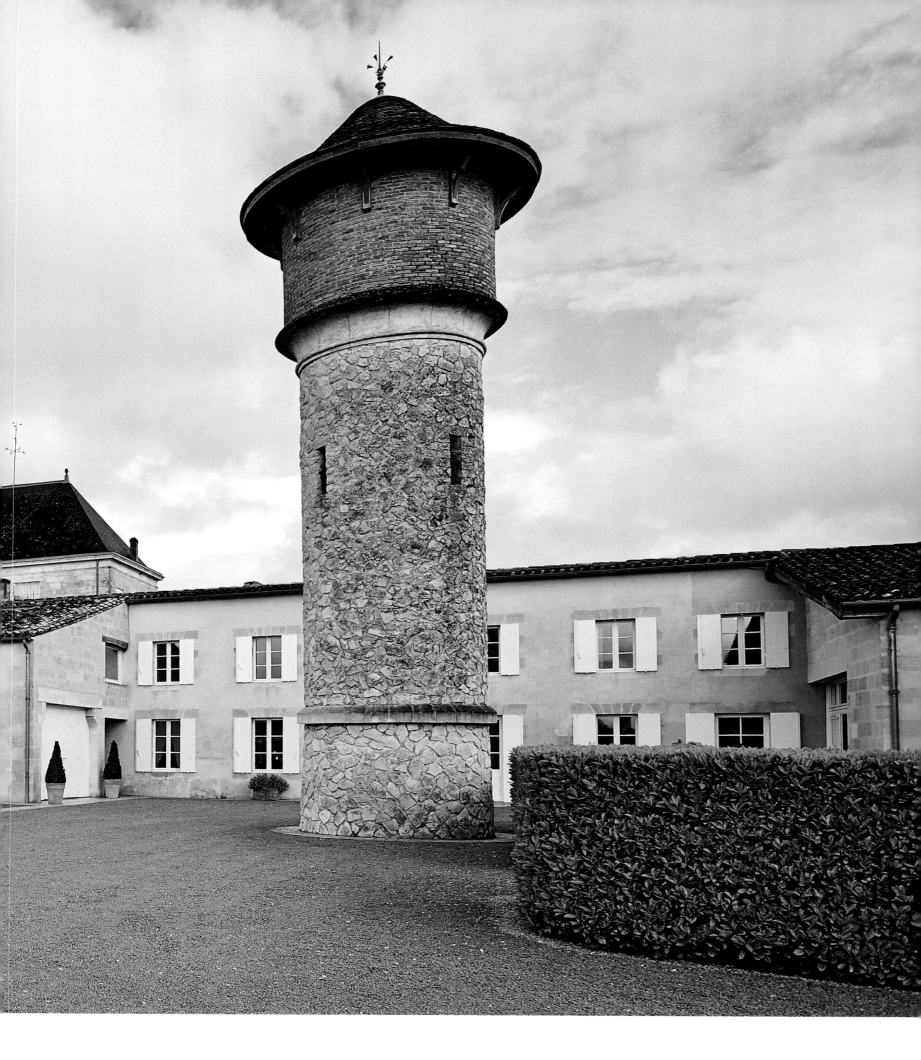

LARGE CHÂTEAU IN A PROMINENT LOCATION

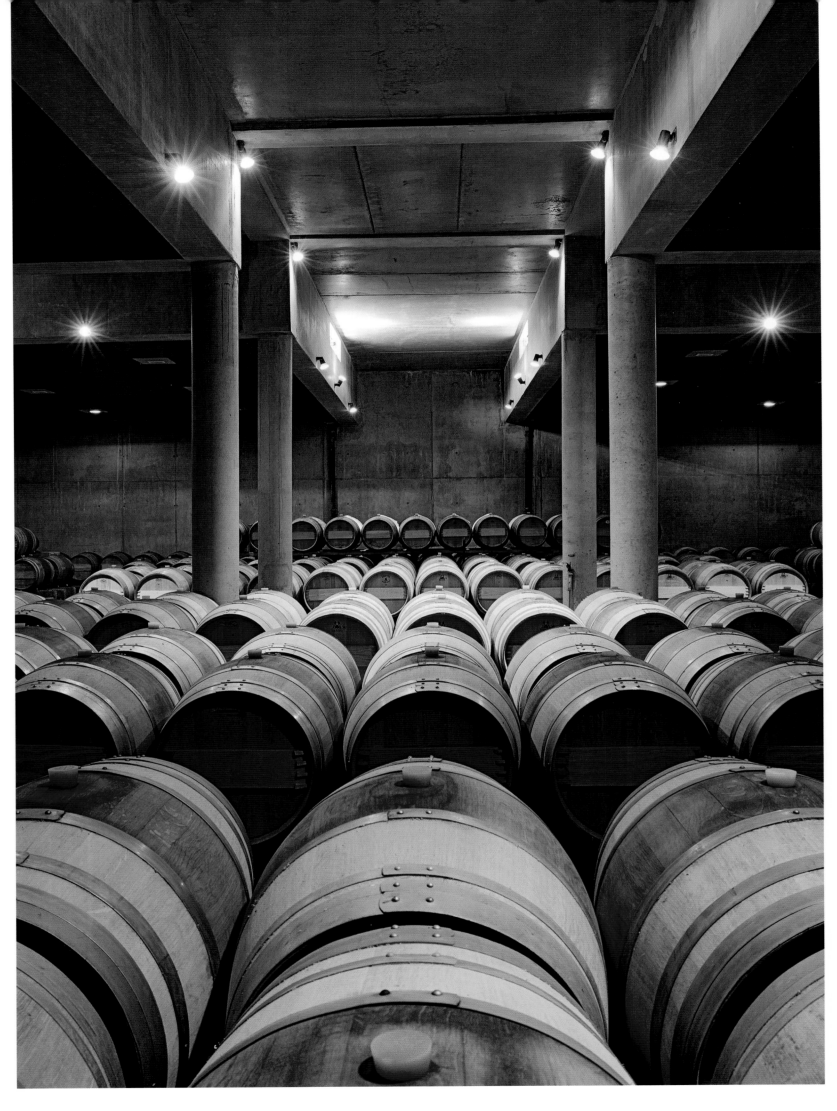

Der Turm aus Bruchsteinen und roten Ziegeln im schmucklosen Innenhof ist ein weit sichtbares Erkennungszeichen. Brane-Cantenac heißt das Château im südlichen Médoc erst seit 1838. Selbstbewusst stellte Jacques Maxime de Brane, wegen seiner forschen Art als talentierter „Napoléon der Weinberge" bekannt, seinen Familien- neben den Ortsnamen. In der Klassifizierung von 1855 wurde das Château als Deuxième Cru eingestuft. Das Plateau de Brane ist eine Kuppe, die aus einer bis zu zehn Meter mächtigen Kiesschicht auf einem Kalksockel gebildet wird. Die Parzellen sind mit 55 % Cabernet Sauvignon, 40 % Merlot, 4,5 % Cabernet Franc und – seit 2012 – 0,5 % Carmenère bestockt. Die alte Sorte reift spät und hat geringe, aber hochwertige Erträge.

Located in an austere courtyard, the tower of quarrystone and red bricks is a widely visible identifier. The château, situated in the Haut-Médoc region, has only been known as Brane-Cantenac since 1838, when it was acquired by Jacques Maxime de Brane. He was known to be a talented "Napoléon of the Vines" and added his family's name next to that of the place. The château was awarded Deuxième Cru quality in the 1855 classification. The Plateau de Brane is a bench of gravel layers that lie as deep as 30 feet over a limestone base. The plots are planted with 55% Cabernet Sauvignon, 40% Merlot, 4.5% Cabernet Franc, and—since 2012—0.5% of Carmenère. The older varietal matures later and has smaller but higher quality yields.

Dominant une cour dépouillée, le colombier en pierre de taille et briques de Château Brane-Cantenac est reconnaissable de loin. Ce domaine du Haut-Médoc est connu sous ce nom seulement depuis 1838 : le vaillant Jacques-Maxime de Brane, dit génial Napoléon des Vignes, avait alors pris le parti d'accoler son patronyme au nom de la localité. Le château est entré au classement de 1855 en tant que deuxième cru classé. Le plateau de Brane est une croupe constituée d'une couche de graves de jusqu'à dix mètres d'épaisseur reposant sur un socle calcaire. L'encépagement est constitué de cabernet-sauvignon (55 %), de merlot (40 %), de cabernet franc (4,5 %) et depuis 2012, de carmenère (0,5 %). Ce cépage ancien à maturation tardive offre des rendements faibles mais de grande qualité.

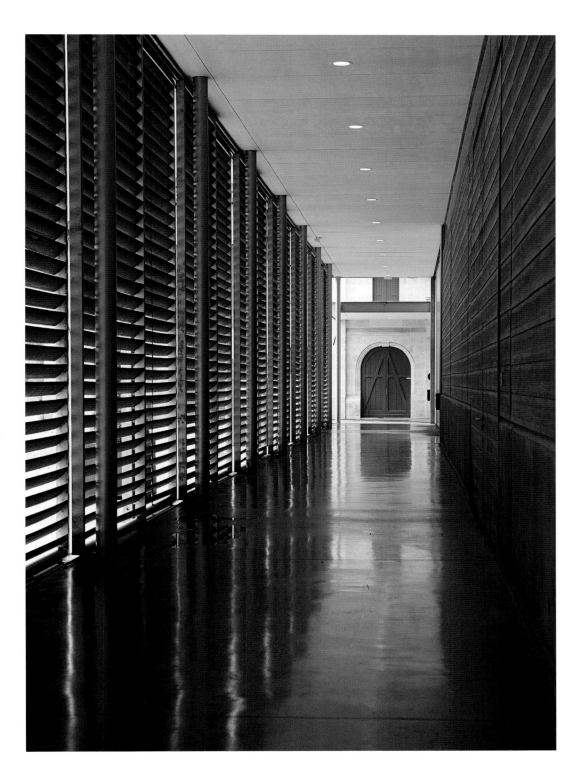

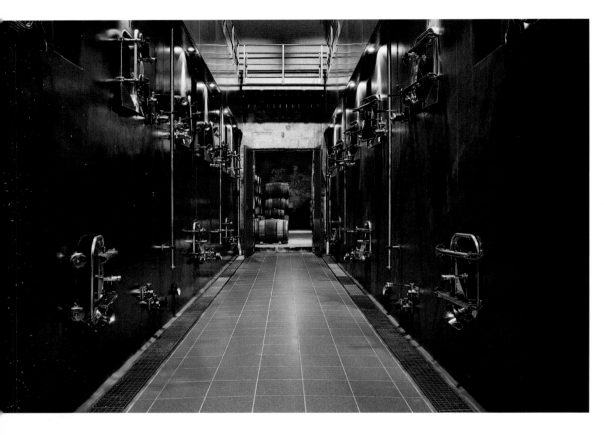

Propriété de la famille Lurton depuis 1925, Brane-Cantenac est depuis une bonne vingtaine d'années sous la responsabilité de l'œnologue Henri Lurton. Les près de 80 hectares de vignobles requièrent de sa part un très grand investissement personnel ainsi qu'une philosophie imparable afin de produire chaque année un excellent vin. Cette dernière ne se limitant pas au travail de la vigne, Henri Lurton a renouvelé une grande partie des installations techniques au début du XXIᵉ siècle afin de produire sur la durée des deuxièmes crus classés. Bois, béton et acier inoxydable sont les alliés d'une vinification conduite avec rigueur. Depuis, le deuxième cru (dont la production annuelle, comme celle du second vin Baron de Brane, s'élève à 150 000 bouteilles) a de bonnes critiques : nez de baies noires avec une note de cuir, bouche ronde sur des tanins bien intégrés, et légère note grillée en finale.

Im Jahr 1925 kam Brane-Cantenac in die Familie Lurton. Henri Lurton, ausgebildeter Oenologe, hat seit gut 20 Jahren die Verantwortung für das Château. Fast 80 Hektar Weinberge erfordern ein großes Engagement und eine durchdachte Philosophie, um in jedem Jahr hochwertigen Wein zu erzeugen. Lurton hat nicht nur präzise Vorstellungen die Arbeiten im Weinberg betreffend. Um die Jahrtausendwende wurde ein Großteil der technischen Gebäude erneuert, um den Ansprüchen eines Deuxième Cru auf Dauer zu entsprechen. Holz, Beton und Edelstahl stehen für die sorgfältige Vinifizierung bereit. Der Deuxième Cru mit einer Jahresproduktion von 150 000 Flaschen (hinzu kommt die gleiche Menge des Zweitweins Baron de Brane) wird seither positiv bewertet: im Duft schwarze Früchte und etwas Leder, im Geschmack rund mit gut integrierten Tanninen. Im langen aromatischen Nachhall finden sich zarte Röstnoten.

Brane-Cantenac has been owned by the Lurton family since 1925. Henri Lurton, a trained oenologist, has been responsible for the château for the last twenty years. Almost 80 hectares of vineyards require much dedication and a well thought-out philosophy in order to generate high-quality wine every year. He does not just have precise ideas with regard to the work in the vineyard. A majority of the technical building was renovated at the turn of the millennium in order to meet the requirements of a Deuxième Cru on a long-term basis. Wood, concrete, and stainless steel are available for careful vinification. With an annual output of 150,000 bottles (plus the same amount of the Second Wine, the Baron de Brane), the Deuxième Cru has received positive reviews: a bouquet of black berries with a hint of leather; on the palate, the taste is round with well-integrated tannins with a long finish of smooth toasts.

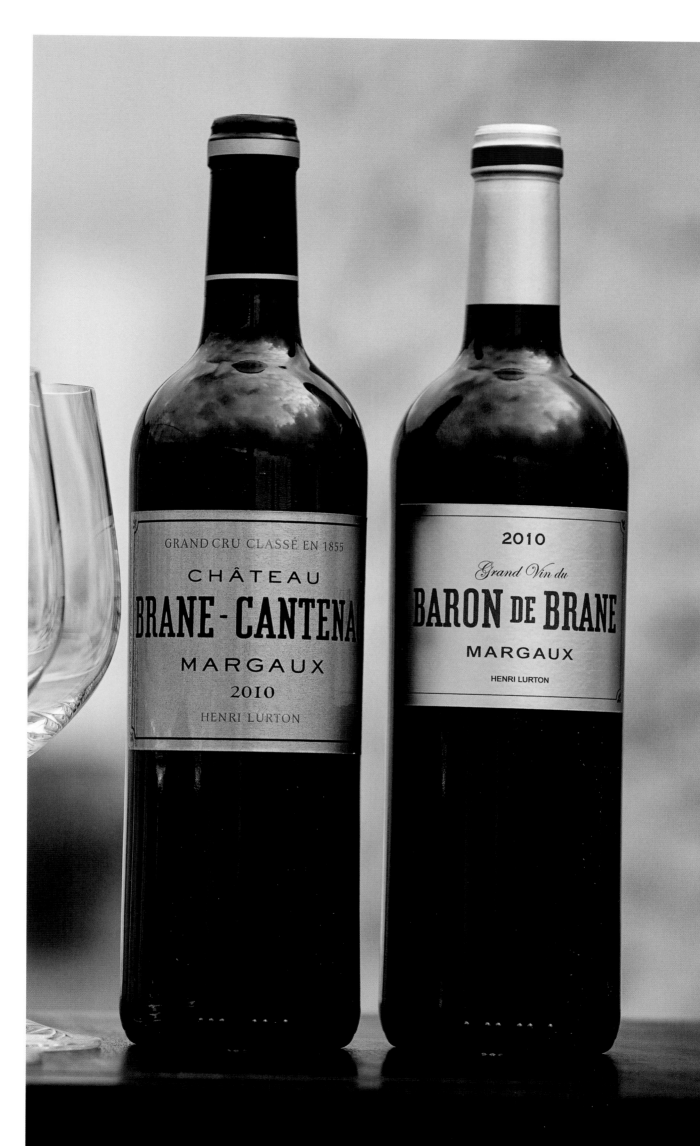

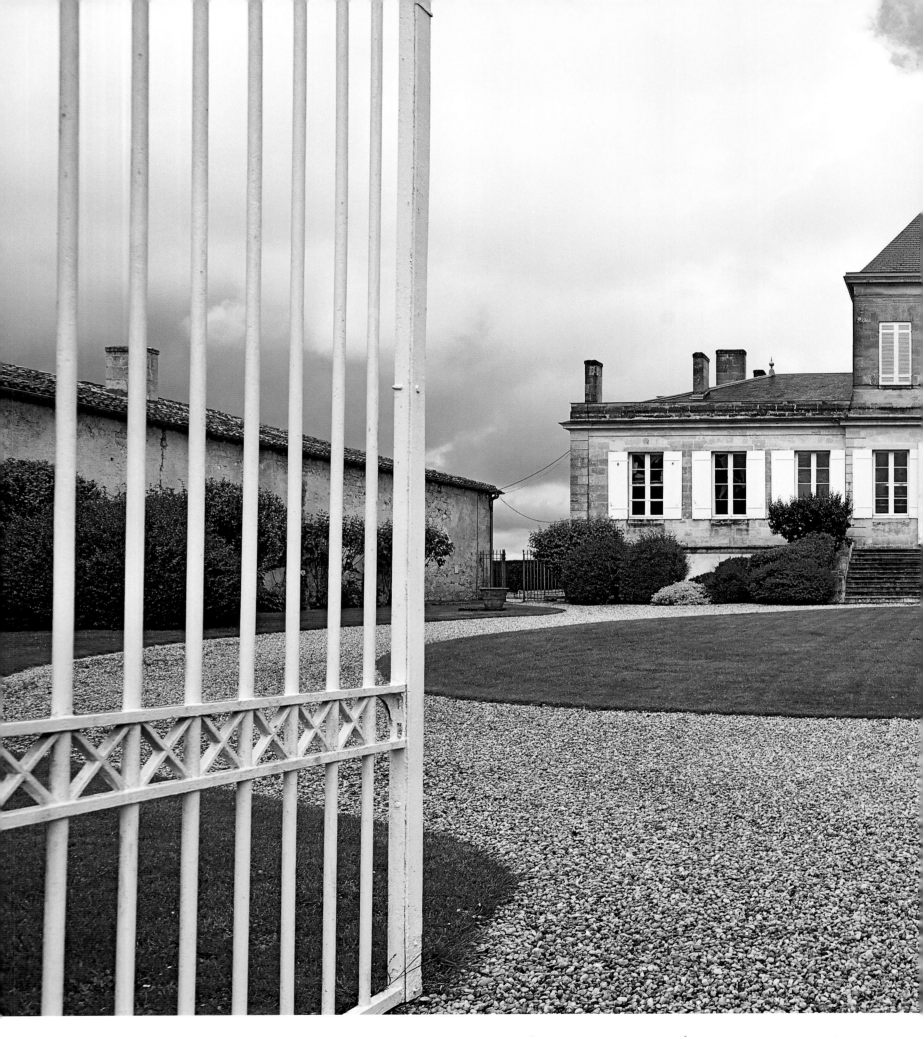

VOM ENSEMBLE DER BEGLEITENDEN WIRTSCHAFTSGEBÄUDE GETRENNT PRÄSENTIERT SICH DAS CHÂTEAU BRANE-CANTENAC
AUS DEM 19. JAHRHUNDERT MARKANT, ABER ZURÜCKHALTEND.

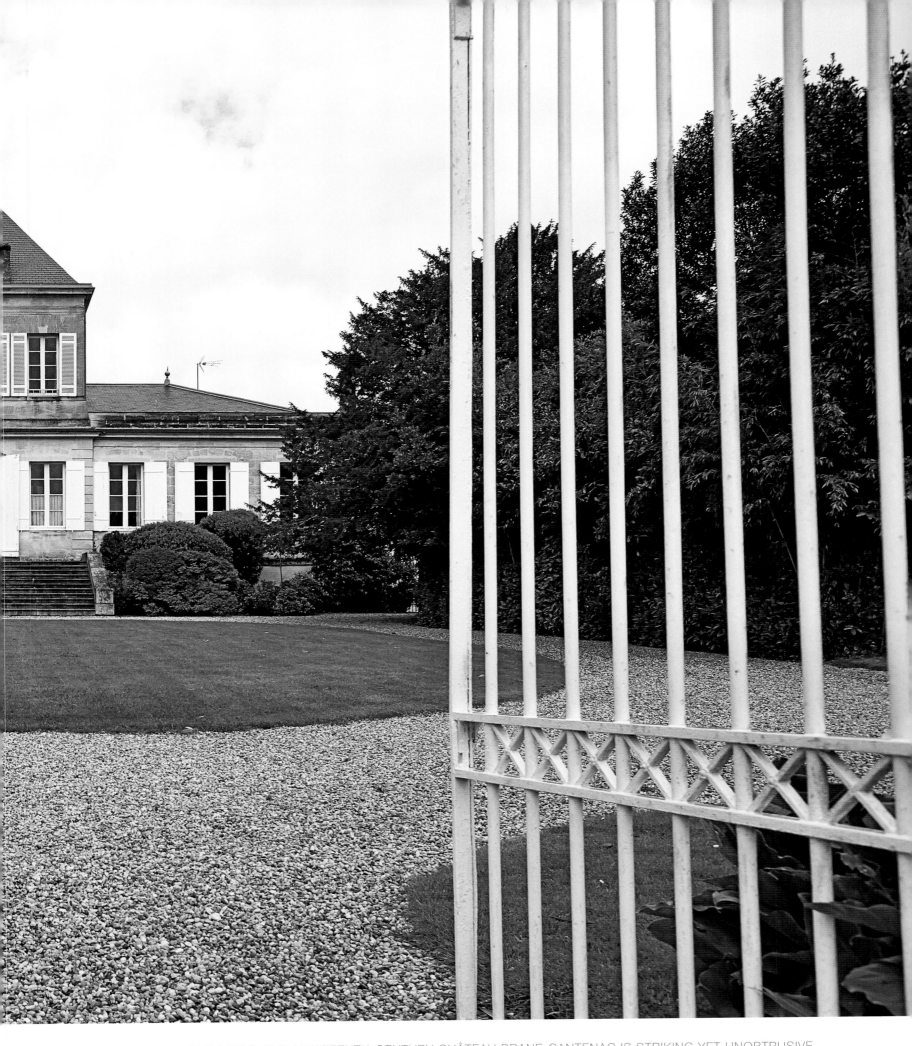

APART FROM THE OUTBUILDINGS, THE NINETEENTH-CENTURY CHÂTEAU BRANE-CANTENAC IS STRIKING YET UNOBTRUSIVE.

SITUÉ À L'ÉCART DES BÂTIMENTS D'EXPLOITATION, LE CHÂTEAU PROPREMENT DIT, QUI DATE DU XIXᵉ SIÈCLE, EST IMPRESSIONNANT DE SOBRIÉTÉ.

POM

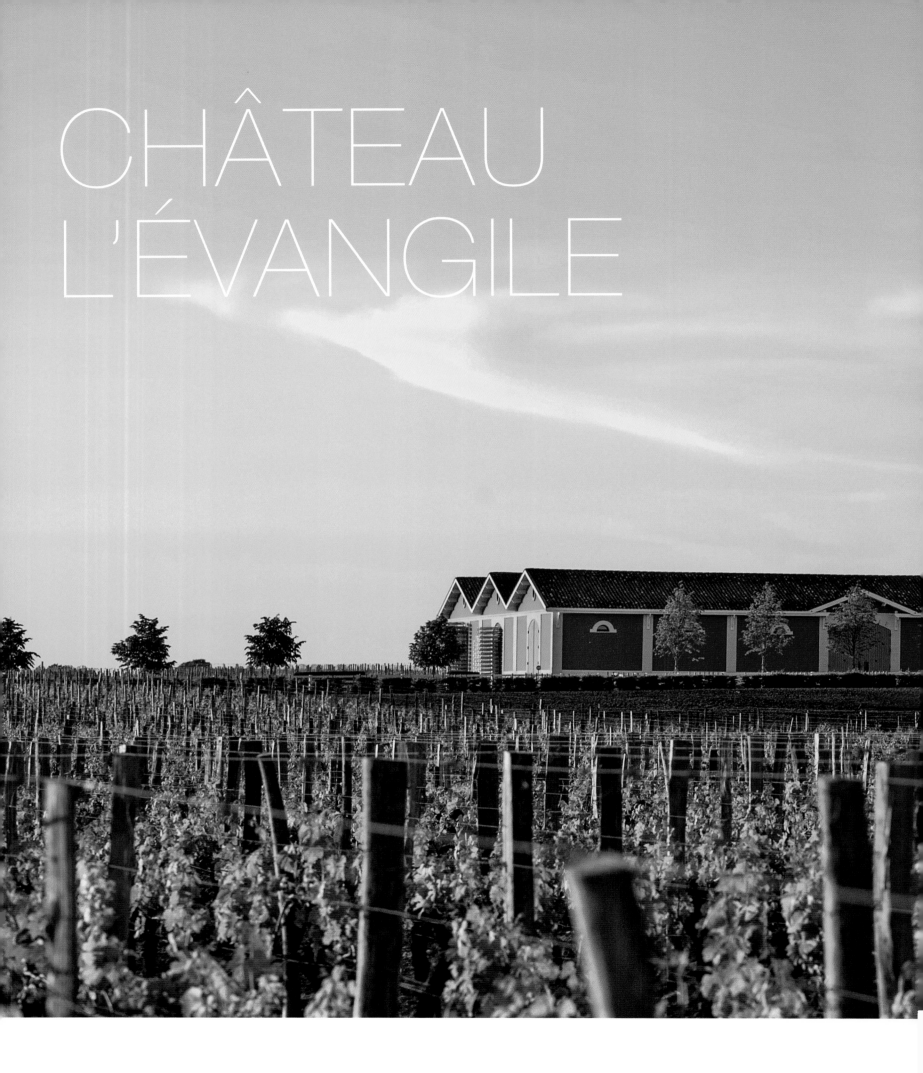

# CHÂTEAU L'ÉVANGILE

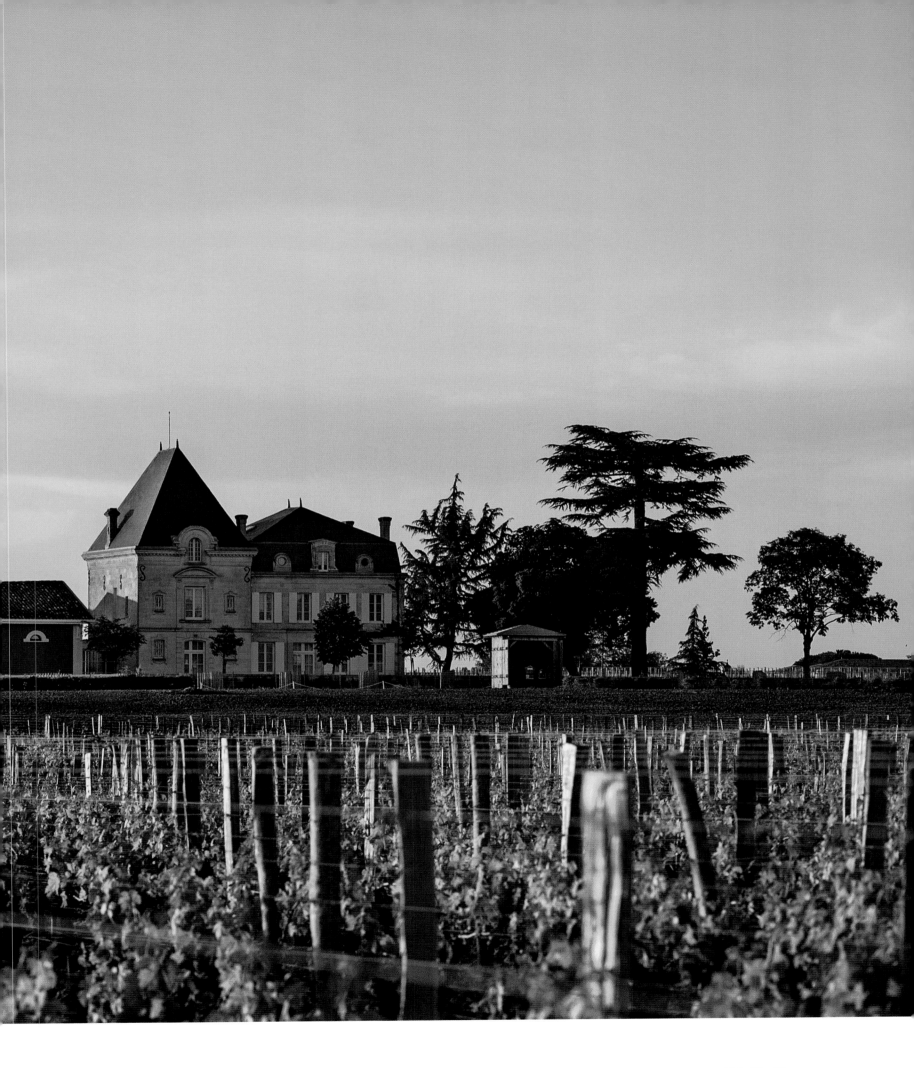

LOCATION AND TIME CREATE GREATNESS

Jean-Pascal Vazart sitzt bequem in seinem Sessel. Er bekleidet seit 2001 die beneidenswerte Stellung als Gutsverwalter im Château l'Évangile im Pomerol. Das Gut ist mit 22 Hektar, davon 15 Hektar Weinflächen, nur scheinbar klein. An der Grenze zu Saint-Émilion gelegen, gründet es auf einem Streifen Kies-Lehm-Boden mit Eigenschaften, die in der weiten Ebene einzigartig sind. Das erkennt man nicht nur an den beiden Nachbarn, mit denen sich Évangile die geologische Laune teilt: Château Pétrus im Norden und Cheval Blanc im Süden. Wie feinfühlig sich die Menschen im Laufe der Jahrhunderte an die vorgefundenen Unterschiede im Boden angepasst haben, zeigt sich auch in ihren Rebspiegeln: Während Pétrus fast vollständig auf Merlot setzt, beträgt der Anteil Cabernet Franc bei Évangile ein Viertel und bei Cheval Blanc zwei Drittel.

Jean-Pascal Vazart lounges comfortably in his chair. He has held the enviable position of estate manager at Château l'Évangile in Pomerol since 2001. The estate with 22 hectares, 15 of which are vineyards, only looks small. Located near the border with Saint-Émilion, it is built on a strip of gravel and clay soil with qualities that are unique. These qualities can be seen not just in the two neighboring estates that share the geological good fortune with Évangile: Château Pétrus to the north and Cheval Blanc to the south. Their grape varieties also show how well people have adapted to the different soils over the centuries. While Pétrus relies almost exclusively on Merlot, the percentage of Cabernet Franc planted at Évangile is one-fourth and two-thirds at Cheval Blanc.

Jean-Pascal Vazart, carré ici dans son siège, occupe depuis 2001 le poste enviable de directeur à Château l'Évangile, dans l'appellation Pomerol. Avec ses 22 hectares, dont 15 de vignes, ce domaine n'est modeste qu'en apparence. Situé aux confins de l'appellation Saint-Émilion, il bénéficie d'un terroir de graves argileuses uniques dans cette vaste plaine. On le voit aux deux voisins avec lesquels L'Évangile partage son patrimoine géologique : Château Pétrus au nord et Château Cheval Blanc au sud. Et la sensibilité avec laquelle les viticulteurs se sont adaptés aux variations dans les sols se révèle aussi dans les encépagements : tandis que Pétrus mise presque entièrement sur le merlot, la proportion de cabernet franc est d'un quart chez L'Évangile et de deux tiers à Château Cheval Blanc.

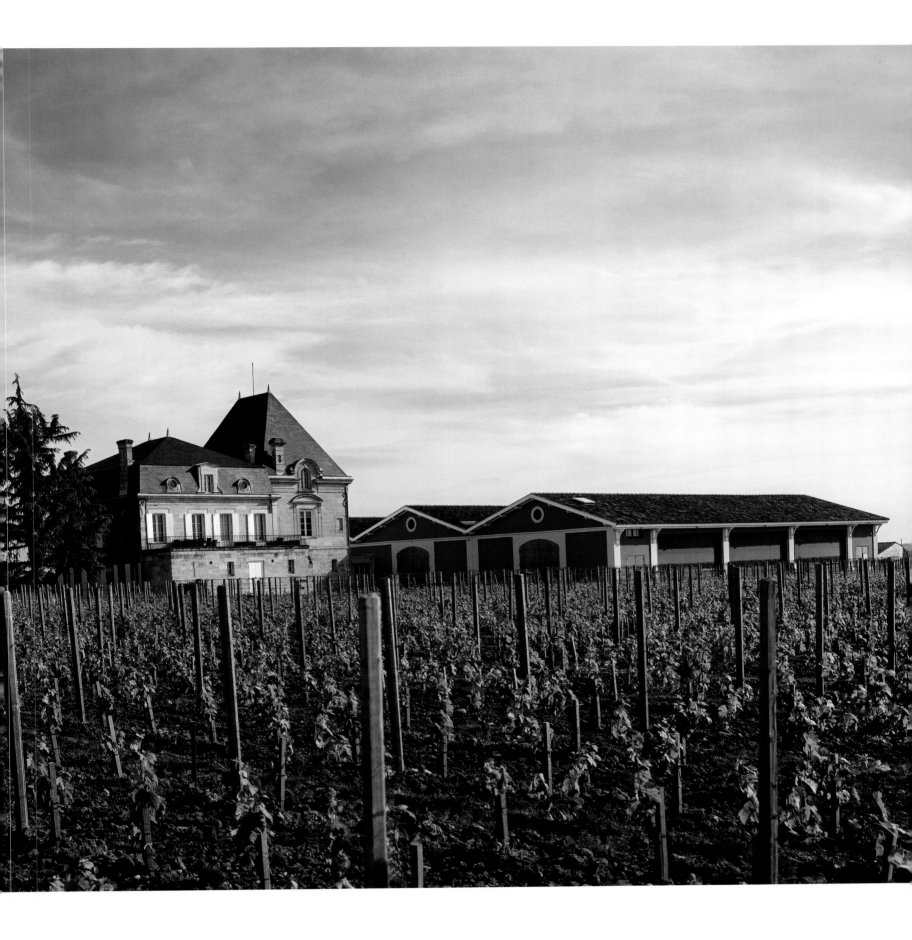

Zunächst wurde das von der Familie Léglise gegründete Gut Fazilleau genannt. Die Neutaufe auf den nicht gerade bescheidenen Namen L'Évangile erhielt es vom Herrn Isambert, der es in der ersten Hälfte des 19. Jahrhunderts besaß. Zwischen 1862 und 1990 lagen die Geschicke in den Händen von Paul Chaperon und seinen Erben. Das gedrungene Gutshaus stammt aus der frühen Zeit und weist Stilelemente des Second Empire auf. Der Einstieg der Domaines Barons de Rothschild führte in den späten 1990er Jahren zu beachtlichen Investitionen in den Weinberg. Nach Vazarts Einstieg wurden 2004 auch der Gärkeller und das Weinlager renoviert. Die Vinifizierung findet jetzt in kleinen Gebinden statt, die exakt auf die Parzellengröße abgestimmt sind. Spät wird entschieden, ob ein Wein zum L'Évangile oder Blason de l'Évangile wird.

Château l'Évangile was founded by the Léglise family and was initially called Fazilleau. It was renamed L'Évangile by a lawyer named Isambert, who owned the property in the first half of the 19th century. The estate was then owned by Paul Chaperon and his descendants from 1862 to 1990. The residence was constructed during this period in the style of the Second Empire. The acquisition by Domaines Barons de Rothschild resulted in considerable investments in the vineyards in the late 1990s. The vat room and the cellar were completely renovated in 2004 after Jean-Pascal Vazart became the operations manager. Vinification now takes place in small vats, which are precisely built for each plot. The decision of whether the wine will become a L'Évangile or Blason de l'Évangile is made at a later stage of the process.

Le domaine fondé par la famille Léglise portait à l'origine le nom de Fazilleau. C'est monsieur Isambert, propriétaire du château pendant la première moitié du XIXe siècle qui l'a rebaptisé d'un nom qui pèche quelque peu par orgueil : L'Évangile. Entre 1862 et 1990, sa destinée a été entre les mains de Paul Chaperon et de ses héritiers. Le manoir à la silhouette ramassée présente des éléments Second Empire, époque de sa construction. Le rachat par les Domaines Barons de Rothschild s'est traduit à la fin des années 1990 par d'importants investissements dans le vignoble. Depuis l'arrivée de Jean-Pascal Vazart, cuvier et chai à barriques ont été rénovés en 2004 pour les besoins de la vinification parcellaire dans de petites cuves. C'est à un stade ultérieur que l'on détermine s'il s'agit de L'Évangile ou du second vin le Blason de l'Évangile.

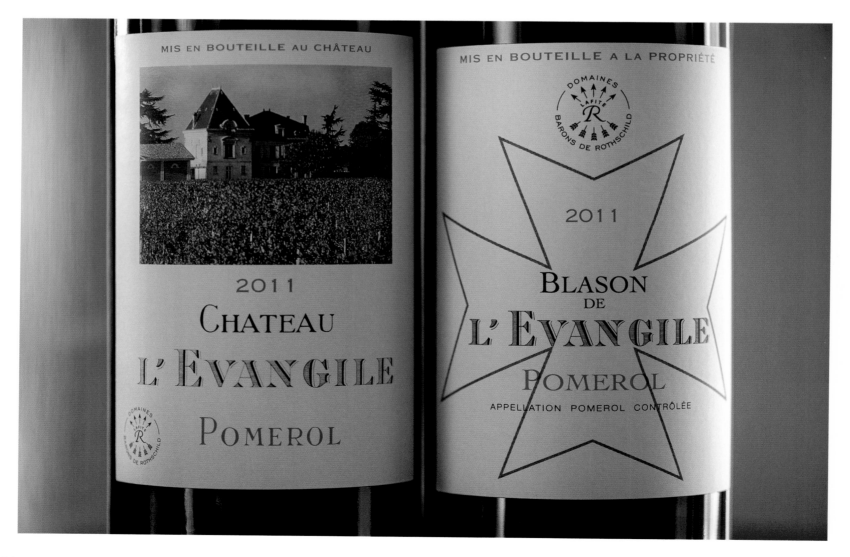

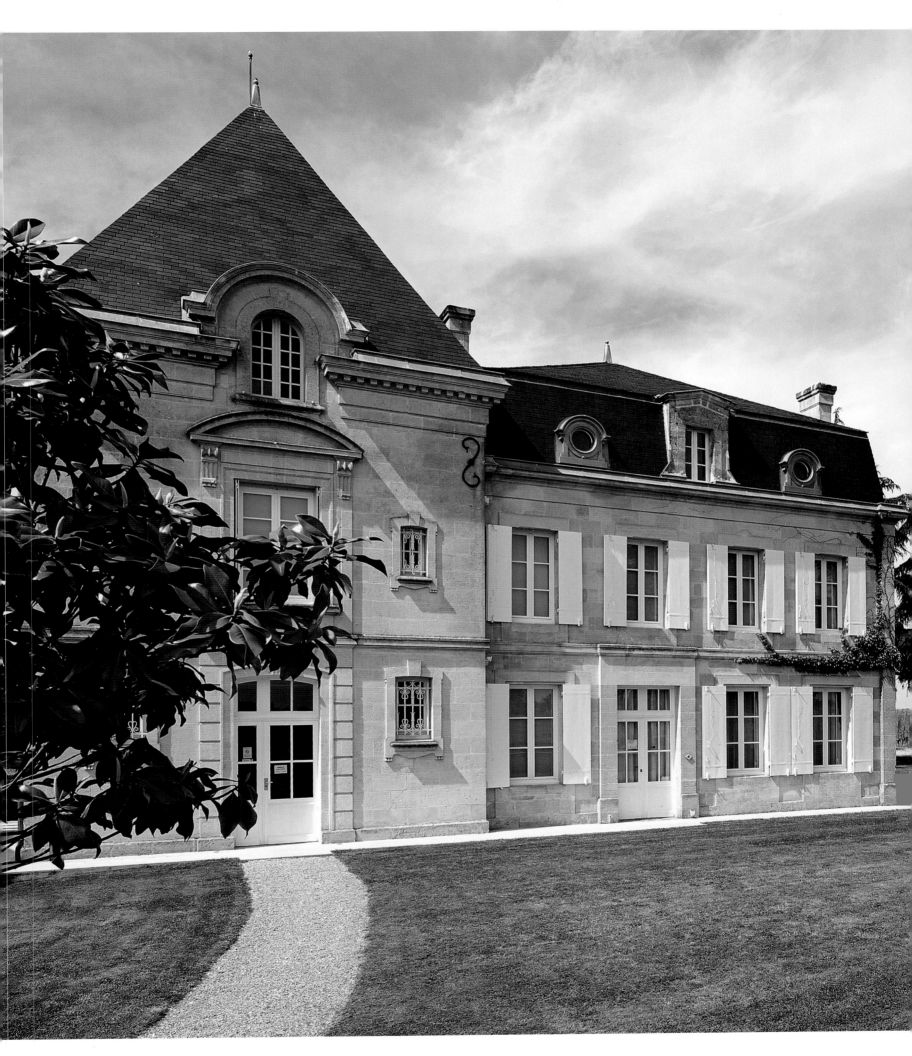

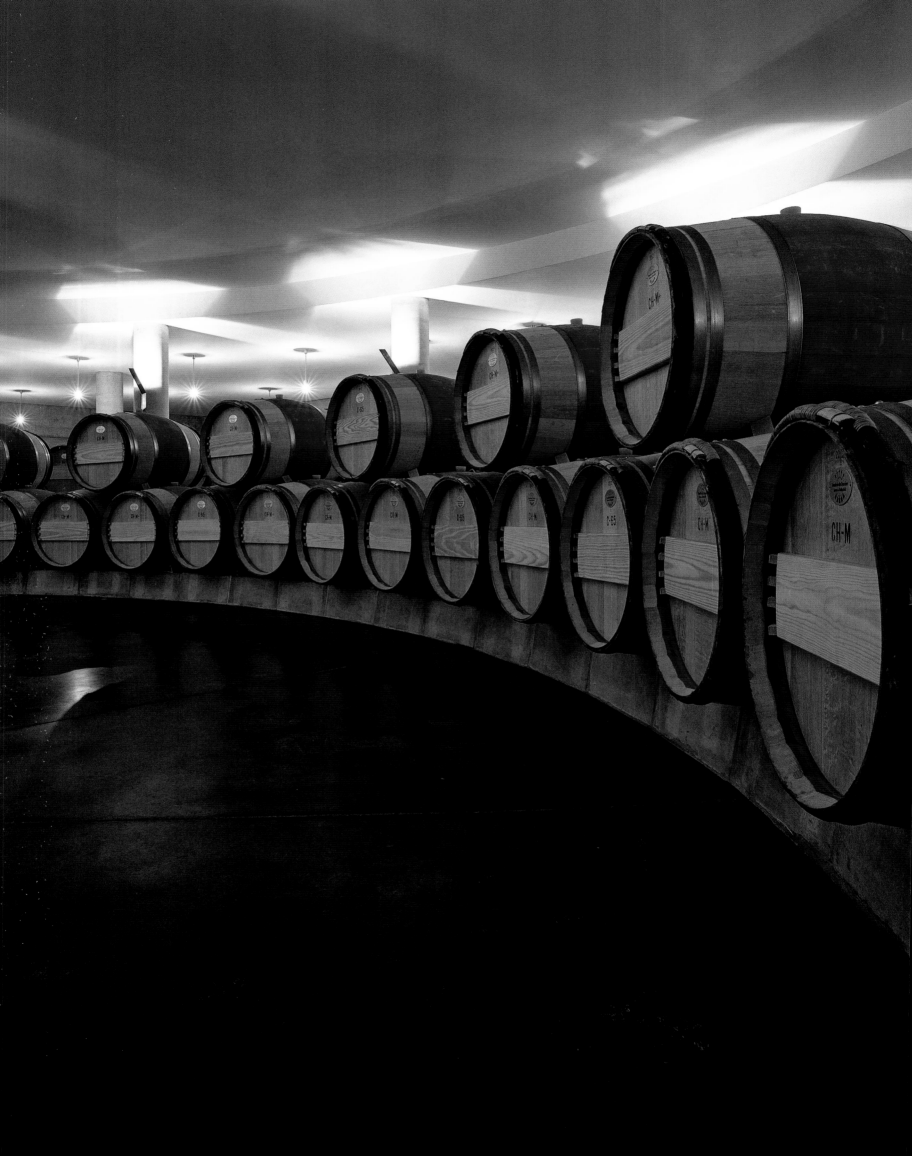

Die Gruppe BPM um den Architekten Arnaud Boulain kreierte einen unterirdischen, kreisrunden, säulengestützten Fasskeller. Seine schlichte Eleganz wird durch ein lebhaftes Licht- und Schattenspiel angeregt, das Géraud Périole als Lichtgestalter wirkungsvoll inszenierte. Praktischerweise lässt sich zwischen einem Arbeits- und einem Besuchermodus wechseln. Hier reifen die Weine zu einer hochgelobten, eleganten Qualität. Pomerol-Weine sind nicht klassifiziert, aber das Gut wird schon seit der zweiten Auflage des von Charles Cocks und Édouard Féret herausgegebenen Werks *Bordeaux et ses Vins* von 1868 als Premier Cru bezeichnet. Doch noch einmal zurück zu Jean-Pascal Vazart: Auch seine zukünftigen Aussichten scheinen nicht schlecht. Demnächst könnte er die Nachfolge von Charles Chevallier nach dessen Rückzug aus der Leitung von Lafite antreten.

Arnaud Boulain and Atelier BPM created a circular, subterranean barrel cellar with numerous support columns. Its simple elegance is enhanced by the lively interplay of light and shadow, which is effectively accentuated by lighting designer Géraud Périole. It can easily switch between work and visitor mode. The wines mature and develop their highly praised, elegant quality here. Pomerols are not classified, but its wine was listed as a Premier Cru in the second edition of Charles Cocks and Édouard Féret's *Bordeaux et ses Vins* in 1868. But the efforts of Jean-Pascal Vazart should also be praised, and his outlook for the future seems bright. He is rumored to be the next in line to head up Lafite when Charles Chevallier retires.

L'équipe de BPM animée par l'architecte Arnaud Boulain a créé en sous-sol un chai à barriques de plan circulaire dont le plafond est soutenu par des colonnes. Son élégance sobre est soulignée par un jeu d'ombre et de lumière ingénieusement mis en scène par le concepteur lumière Géraud Périole : il est possible de passer du mode travail au mode visiteurs. Les vins élevés ici ont une élégance sublime. Bien que les Pomerol ne soient pas concernés par le classement de 1855, le domaine a été identifié comme un premier cru dès la deuxième édition, en 1868, du guide intitulé *Bordeaux et ses Vins*, de Charles Cocks et Édouard Féret. Mais revenons-en à Jean-Pascal Vazart. Ses perspectives professionnelles sont loin d'être mauvaises. En effet, il pourrait succéder à Charles Chevallier au poste de directeur technique de Lafite quand celui-ci passera le flambeau.

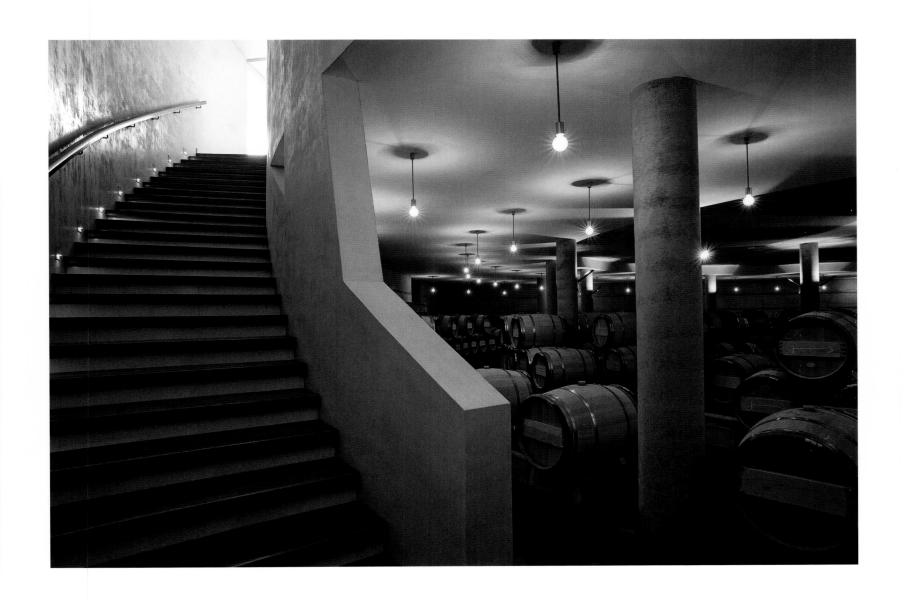

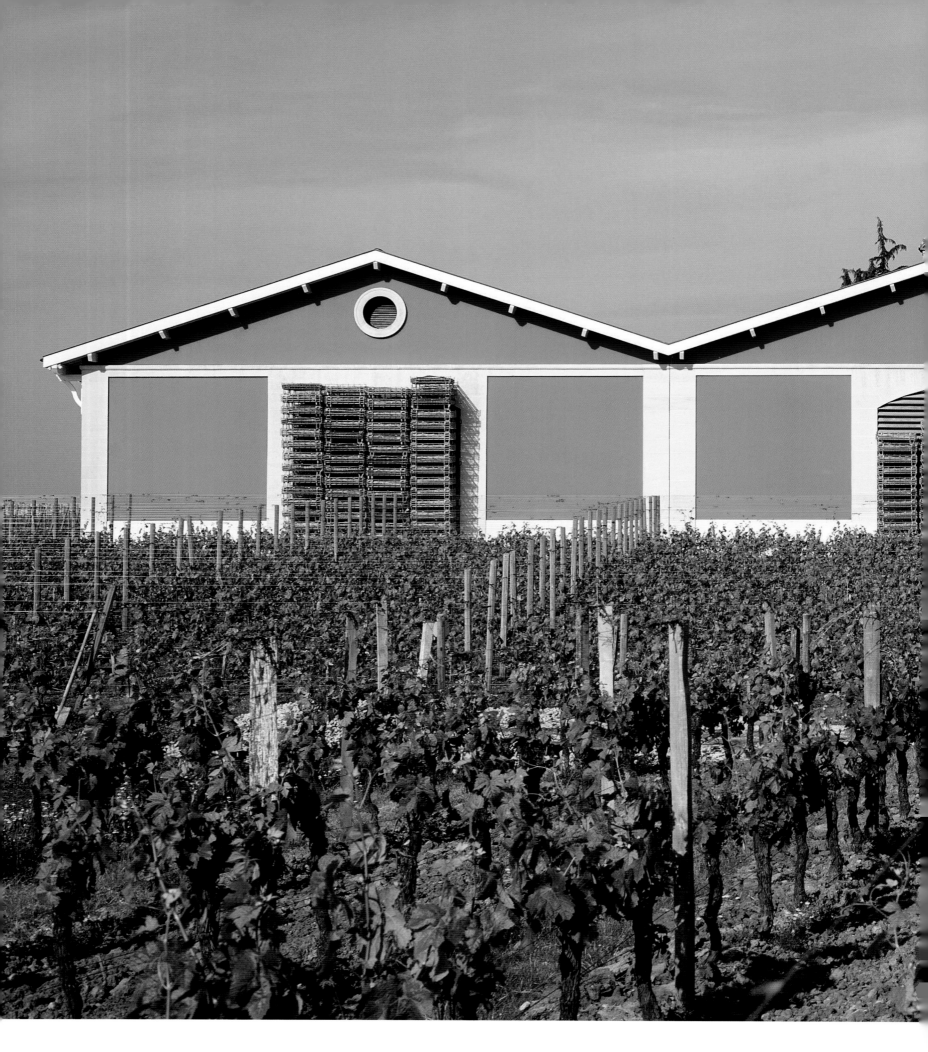

DIE FARBWAHL DER NEUEN WIRTSCHAFTSGEBÄUDE SCHEINT
MEDITERRAN, DOCH FINDEN SICH ENTSPRECHENDE FARBTÖNE
IN DEN EISENHALTIGEN UNTERBÖDEN DES CHÂTEAU L'ÉVANGILE.

THE COLORS OF THE NEW OUTBUILDINGS SEEM MEDITERRANEAN,
BUT THESE COLORS CAN BE FOUND IN CHÂTEAU L'ÉVANGILE'S
FERRUGINOUS SUBSOIL.

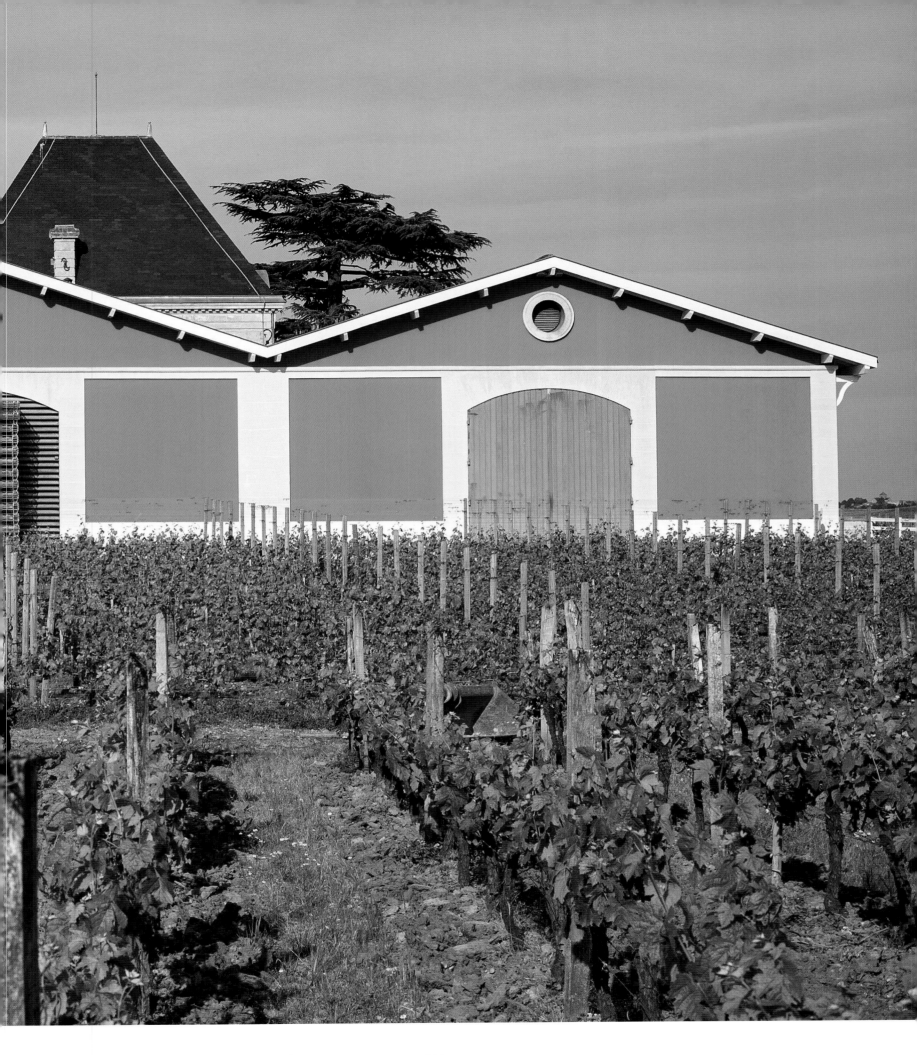

SI LA TEINTE CHAUDE DU NOUVEAU BÂTIMENT D'EXPLOITATION
SEMBLE TYPIQUEMENT MÉDITERRANÉENNE, C'EST EN FAIT LE
TERROIR RICHE EN FER DE CHÂTEAU L'ÉVANGILE QUI DONNE LE TON.

# CHÂTEAU LA CONSEILLANTE

ENSURING EXCELLENCE THROUGH INNOVATION

Der Blick aus dem Verkostungsraum schweift weit über die Weingärten des Pomerol. Hier, fast an der Grenze zu Saint-Émilion, war die Architektur der Weingüter traditionell bescheiden – nicht zuletzt deshalb, weil sie selten über große Flächen verfügten. Catherine Conseillan, eine Metallhändlerin aus Libourne, erbte 1734 Land und setzte als eine der ersten im Pomerol ganz auf den Weinbau. Nach ihr wurde das Château benannt, ein augenzwinkerndes Wortspiel: die Beraterin. Als Louis Nicolas das Gut 1871 in Besitz nahm, hatte es etwa zwölf Hektar. Der Bestand ist bis heute erhalten und wurde nicht erweitert. L und N, die Initialen Louis Nicolas, prangen in der üppig verzierten, barocken Kartusche auf einem zurückhaltend klaren Etikett. Im Rat der Erben von Nicolas sitzen heute Docteur Bertrand Nicolas, Jean-Valmy Nicolas und Henri Nicolas.

The tasting area overlooks the vineyards of the Pomerol. The winery architecture here, almost on the boundary with Saint-Émilion, has traditionally been modest—not least due to the fact that they rarely had large areas of land on which to build. Catherine Conseillan, an iron merchant from Libourne, inherited the land in 1734 and was one of the first people in Pomerol to pioneer the development of monocultural vineyards. The château was named after her, a tongue-in-cheek play on words: *conseiller* means counselor. When Louis Nicolas acquired the estate in 1871 it was approximately twelve hectares. The estate is still the property of the Nicolas family and has not been expanded. L and N, the initials of Louis Nicolas, are emblazoned inside a lushly decorated Baroque shield with a silver border on an unobtrusive, clear wine label. Docteur Bertrand Nicolas, Jean-Valmy Nicolas, and Henri Nicolas manage the estate as the Nicolas Family Council.

Par les fenêtres de la salle de dégustation, le regard vagabonde jusqu'au fin fond des vignobles de Pomerol. Ici, presque aux confins de l'appellation Saint-Émilion, l'architecture des domaines vinicoles a toujours été modeste, pour la bonne raison qu'ils disposaient rarement de beaucoup d'espace. Le nom du château est un jeu de mots sur le patronyme de la négociante libournaise en métaux Catherine Conseillan, qui avait créé sur des terres héritées en 1734 l'un des premiers vignobles de Pomerol. Le domaine acquis par Louis Nicolas en 1871 a conservé son parcellaire de 12 hectares. Dans son cartouche baroque richement ornementé, le chiffre « L N » de Louis Nicolas se détache sur une étiquette sobre et claire. L'actuel conseil de famille de la Conseillante est constitué du docteur Bertrand Nicolas, de Jean-Valmy Nicolas et d'Henri Nicolas.

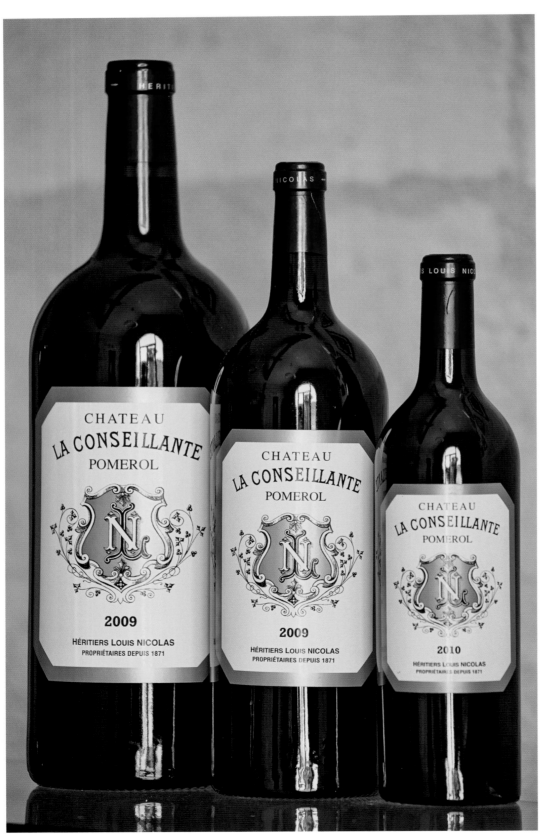

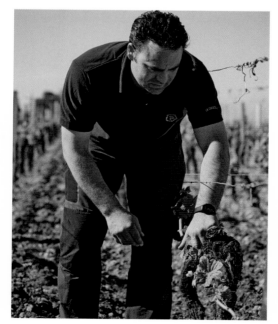

Nach den Vorstellungen des Gutsdirektors Jean-Michel Laporte entwarf das Atelier des Architectes Mazières 2012 ein 800 Quadratmeter großes Kelterhaus. Es verleiht dem ursprünglich auf die Maison orientierten Ensemble einen markanten Akzent. Spürbar ist der Respekt vor der gewachsenen Anordnung und dem Bestand. Der Baukörper lässt das Innere nicht erahnen. In einer Ellipse ordnen sich 22 Gärbehälter aus Beton an. Kellermeister Patrick Arguti kann die Ernte von 80 % Merlot und 20 % Cabernet Franc kleinteilig ausbauen. Der Wechsel vom früher verwendeten Edelstahl zu Beton ist Ergebnis der Zusammenarbeit mit dem Oenologen Michel Rolland. La Conseillante begeistert mit ihren harmonischen, finessereichen und komplexen Weinen – Pomerols wie aus dem Bilderbuch.

Atelier des Architectes Mazières designed the 8600-square-feet vathouse to Estate Manager Jean-Michel Laporte's specifications in 2012. It is a striking accent to the original *maison*-oriented ensemble. The respect for the traditional order and the vineyard is noticeable. The building offers no hint of what is inside, where 22 resin-coated concrete fermentation tanks are arranged in an oval. Cellarer Patrick Arguti carefully ages the harvest of 80% Merlot and 20% Cabernet Franc. The switch from the previous stainless steel to concrete vats is the result of a cooperation with oenologist Michel Rolland. La Conseillante wines are known for their harmony, elegance, and complexity—Pomerols straight out of a picture book.

Donnant corps aux idées du directeur du domaine Jean-Michel Laporte, l'agence Atelier des Architectes Mazières a conçu en 2012 un nouveau cuvier de 800 m², qui donne à cet ensemble architectural organisé à l'origine autour de la partie habitation un nouvel accent, et ce dans le respect de l'ordonnancement des bâtiments et de l'existant. L'enveloppe extérieure ne laisse rien deviner de l'intérieur : 22 cuves de fermentation en béton disposées contre les murs d'un cuvier de plan ovoïde. Le maître de chai Patrick Arguti peut ainsi y vinifier sur mesure la récolte constituée pour 80 % de merlot et 20 % de cabernet franc. À l'initiative de l'œnologue Michel Rolland, qui collabore avec le domaine, le béton a remplacé l'acier inoxydable. On est séduit par les vins complexes, tout en finesse et harmonieux de la Conseillante, des Pomerol qui semblent tout droit sortis d'un livre d'images.

ELWYS HERRMANN, DER AUSSENBETRIEBSLEITER, BEARBEITET DIE KIESEL-, SAND- UND TONHALTIGEN BÖDEN, DIE AUF EINEM EISENTONHALTIGEN UNTERGRUND AUFLIEGEN. DIE ÜBER 30 JAHRE ALTEN REBEN WERDEN NACH GUYOT ERZOGEN.

VINEYARD MANAGER ELWYS HERRMANN WORKS THE SOIL, WHICH IS PREDOMINANTLY CLAY WITH SOME GRAVEL AND A SUB-SOIL OF CLAY AND IRON. THE OVER-THIRTY-YEAR-OLD VINES ARE TENDED ACCORDING TO THE GUYOT METHOD.

LE CHEF DE CULTURE ELWYS HERRMANN TRAVAILLE LES
SOLS ARGILO-GRAVELEUX REPOSANT SUR DE L'ARGILE
ROUGE. ÂGÉS DE PLUS DE TRENTE ANS, LES CEPS SONT
CONDUITS EN GUYOT.

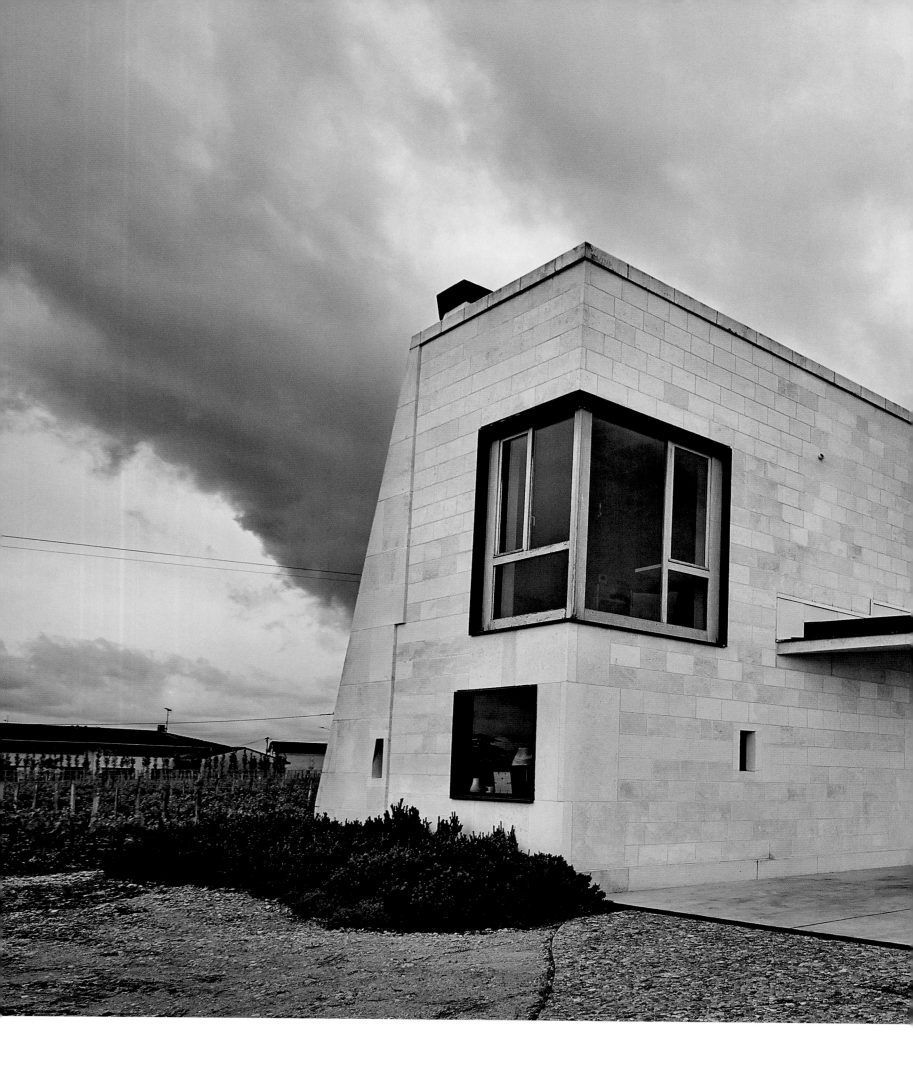

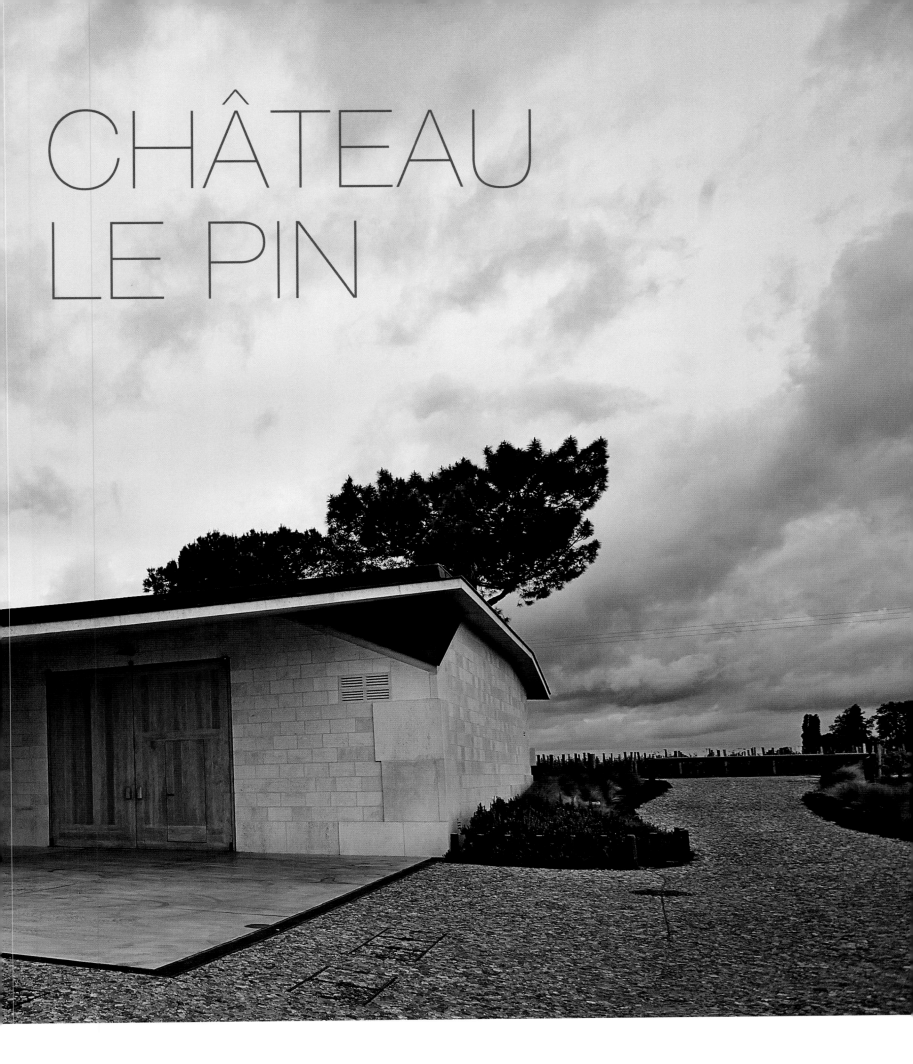

# CHÂTEAU LE PIN

# THE MOST BEAUTIFUL GARAGE IN THE WORLD

Catusseau? Niemand kennt Catusseau! Château Le Pin? Jeder kennt Château Le Pin. 1979 erst wurde das Château im Weiler Catusseau im Herzen des Pomerol aus der Taufe gehoben. Bei der Zeremonie war das Gut eineinhalb Hektar groß. Taufvater war Jacques Thienpont, dessen belgische Familie nicht nur Eigentümer des in der Nähe gelegenen Vieux Château Certan ist. Ein mögliches Verfahren, die Fläche dort einzugliedern, kam für ihn nicht infrage. Eine gute Entscheidung. Namengebend wurden zwei bescheidene Pinien, die dekorativ sturmzerzaust neben dem Neubau von 2011 wachsen. Dieser trägt die unverwechselbare Handschrift des Genter Architekturbüros Robbrecht en Daem und ist ein Sinnbild für Funktionalität und architektonische Qualität. Eine neues Projekt von Jacques Thienpont: Château l'If in Saint-Émilion.

Catusseau? No one has heard of Catusseau. But Château Le Pin? Everyone knows Château Le Pin. The vineyard in the hamlet of Catusseau in the heart of Pomerol was founded in 1979 as a one-and-a-half hectare plot of land. The vineyards were developed by Belgian Jacques Thienpont, whose family owns the neighboring Vieux Château Certan. He never considered integrating the property into their vineyard, which was a good decision. The property was named after two storm-ravaged pine trees that grow near the place where the new winery was built in 2011. It was designed by the Belgian architectural firm Robbrecht en Daem and is a symbol of functionality and architectural quality. Jacques Thienpont's newest project is Château l'If in Saint-Émilion.

Qui connaît Catusseau ? Personne ! Et Château Le Pin ? Tout le monde connaît Château Le Pin. La fondation de ce domaine au lieu-dit Catusseau, au cœur de l'appellation Pomerol, remonte à 1979. À l'époque, la propriété s'étendait sur 1,5 hectare. Son fondateur, Jacques Thienpont, dont la famille – belge – est également propriétaire de Vieux Château Certan, a écarté l'idée d'une incorporation de ses terres à ce domaine contigu. Sage décision. Son domaine doit son nom à deux modestes pins tourmentés qui poussent à proximité du bâtiment construit en 2011. Portant la marque reconnaissable entre mille de l'agence d'architecture gantoise Robbrecht en Daem, la nouvelle construction est l'expression même de la fonctionnalité et de la qualité architecturale. Mais Jacques Thienpont est déjà passé au projet suivant : Château l'If, à Saint-Émilion.

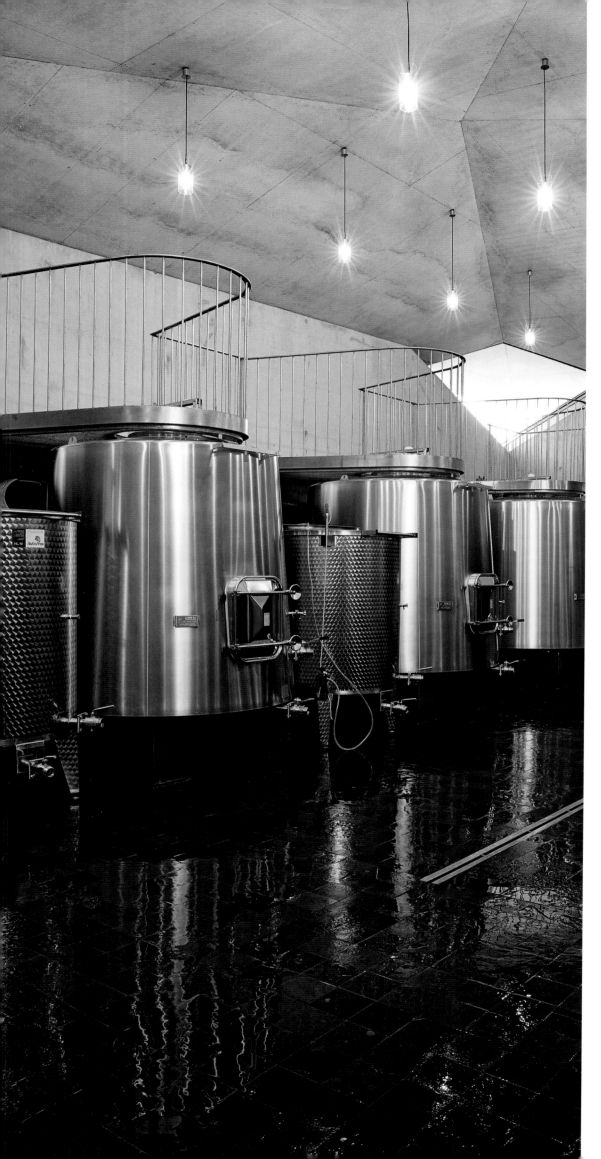

Furios startete die „Garage Winery" in Richtung Zenit des Weinkosmos. Schon der legendäre 1982er wurde von Robert Parker mit der vollen Punktzahl bedacht. Mittlerweile ist das Gut um etwas mehr als einen Hektar gewachsen. Es werden nur 8 000 Flaschen pro Jahr erzeugt. Größe hat nicht immer etwas mit Menge zu tun, vielleicht ist es beim Wein geradezu umgekehrt. Ausschlaggebende Zutaten: die Weinberge, im Fall von Le Pin lehmige Kiesböden auf dem sagenhaften „Crasse de Fer", einem eisenhaltigen Kalksteinsockel; radikale Ertragsbegrenzung auf 3 000 Liter pro Hektar; Handlese; alkoholische Gärung in sehr kleinen Edelstahlgebinden; malolaktische Gärung im neuen Holz und Ausbau ebenfalls im neuen Holz über eineinhalb bis zwei Jahre; Nutzung der Schwerkraft, keine Pumpen; Schönung mit Eiklar, Abfüllung ohne Filtrierung. Ein einfaches Rezept!?

The "garage winery" launched at a furious pace into the zenith of the wine cosmos. Robert Parker awarded the legendary 1982 vintage full points just three years after its founding. The estate has since added just a little over one hectare, and produces no more than 8,000 bottles a year. Size is not always about quantity, and the opposite is often true when it comes to wine. The most important ingredients are the vineyards, which in the case of Le Pin are a mixture of gravel and clay over an iron-rich sandstone locally called "crasse de fer"; a radically limited yield of 3,000 liters per hectare; hand-picked grapes; alcoholic fermentation in very small stainless steel vats; malolactic fermentation as well as aging in new oak barrels for one and a half to two years; moving by gravity and no pumps; clarifying with egg white, and bottling with no filtration. It's a simple recipe for success!

Les « vins de garage » se sont rapidement propulsés au firmament des vins. Le légendaire millésime 1982 s'est déjà vu attribuer le score maximum par Robert Parker. Depuis sa création, le domaine s'est agrandi de plus d'un hectare. La production annuelle ne dépasse pas les 8 000 bouteilles. Mais l'excellence n'est pas forcément affaire de quantité, et c'est peut-être justement l'inverse en œnologie. Les facteurs clés sont : le terroir de graves et d'argile sur un socle calcaire contenant les fabuleuses « crasses de fer » ; rendements limités à 30 hectolitres à l'hectare ; vendanges manuelles ; fermentation alcoolique dans des microcuves en acier inoxydable ; fermentation malolactique suivie d'un élevage de 18 à 24 mois, le tout dans du bois neuf ; recours à la gravité plutôt qu'à des pompes ; collage à l'albumine d'œuf, mise en bouteilles sans filtrage. Qui a parlé de recette simple ?

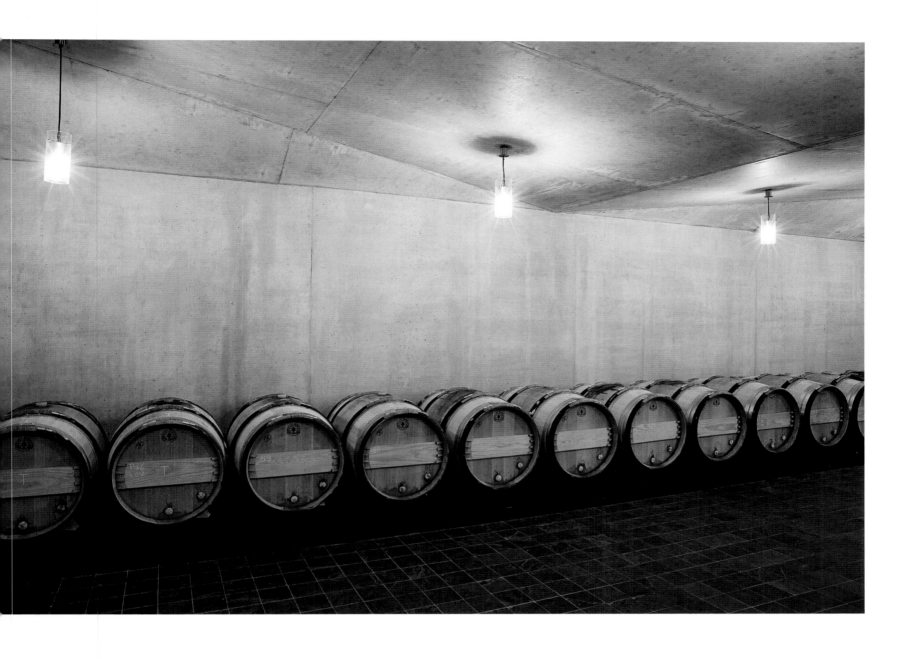

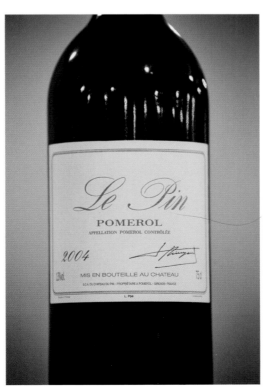

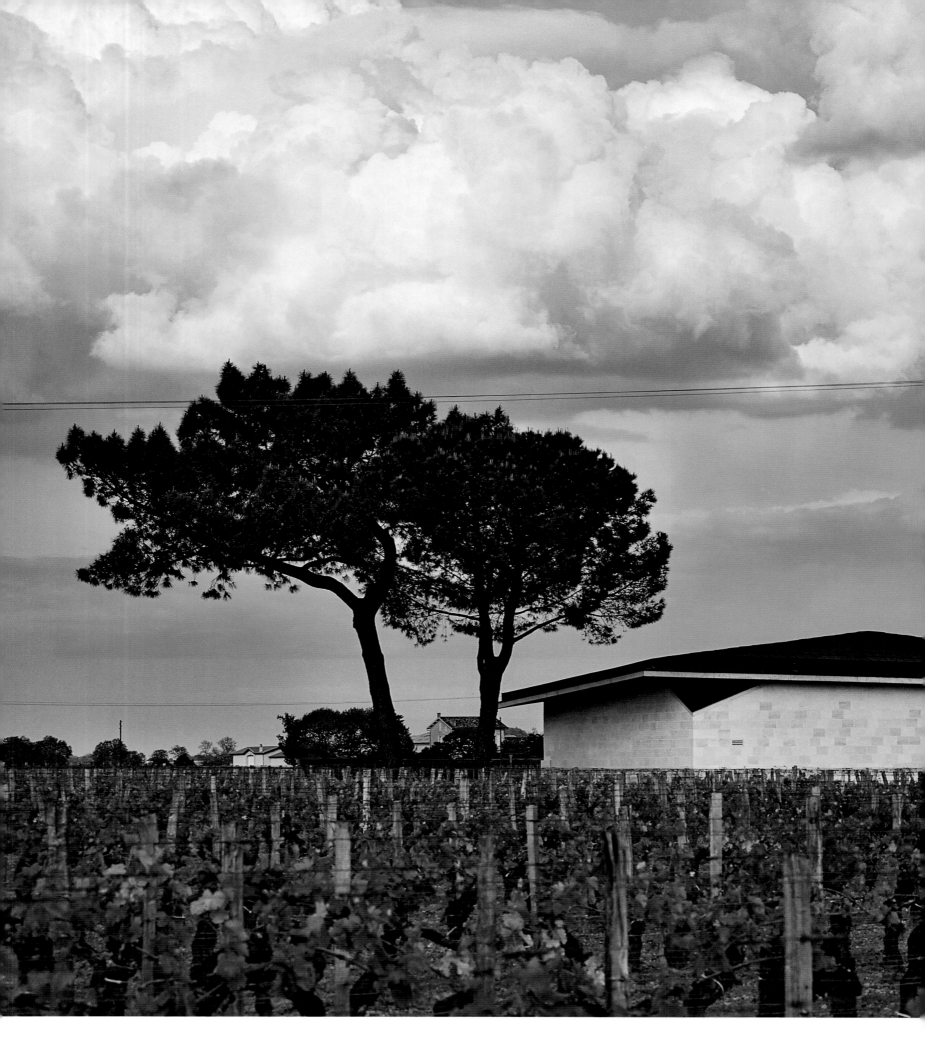

ANGENEHM SELBSTBEWUSST BEGIBT SICH LE PIN UNTER DEN
SCHUTZ DER PINIENSCHIRME. EINEINHALB GESCHOSSE UNTER
DER ERDE VERRINGERN DEN OBERIRDISCHEN FLÄCHENBEDARF.

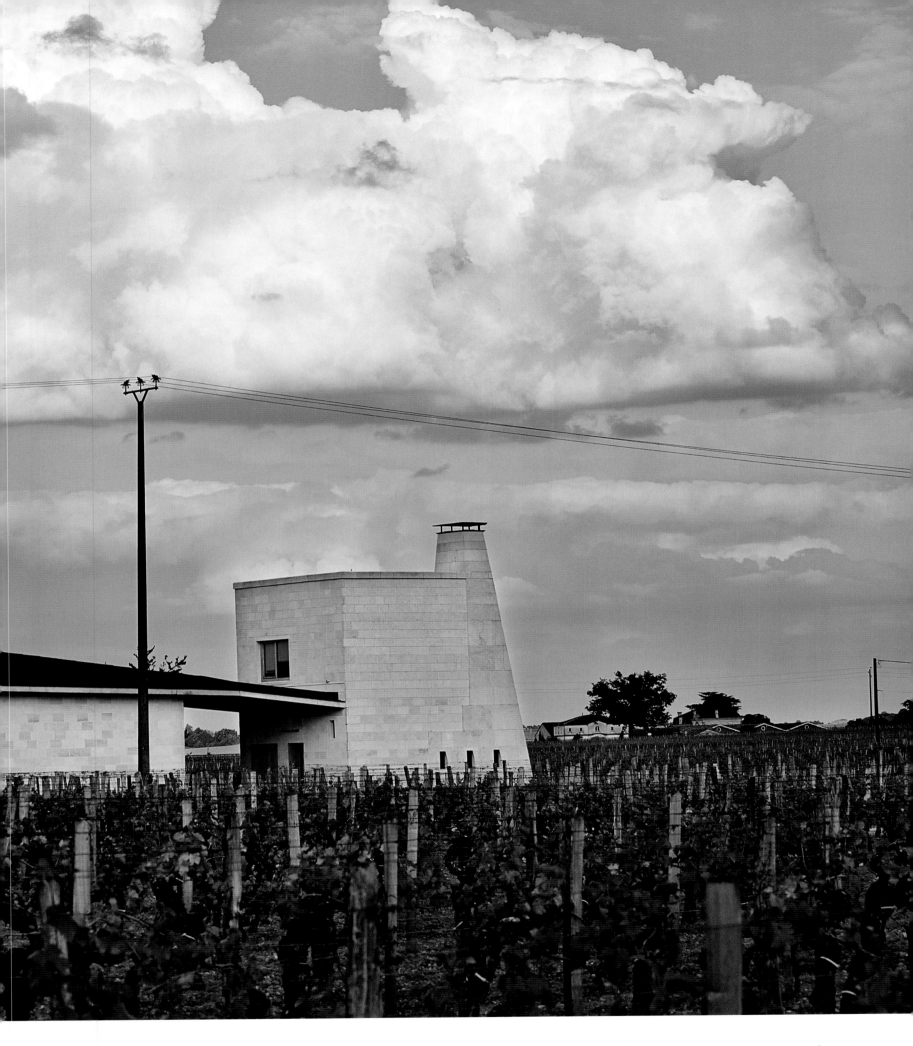

LE PIN STANDS PROUDLY UNDER THE PINE TREE CANOPY. ONE
AND A HALF FLOORS BELOW THE GROUND REDUCES THE
SPACE NEEDED ABOVE GROUND.

AVEC UNE ASSURANCE DÉPOURVUE D'ARROGANCE, CHÂTEAU
LE PIN S'EN REMET AU PARASOL PROTECTEUR DES PINS. LA
CONSTRUCTION SOUTERRAINE SUR UN NIVEAU ET DEMI LIMITE
L'EMPRISE AU SOL.

SAINT–
ÉMILION

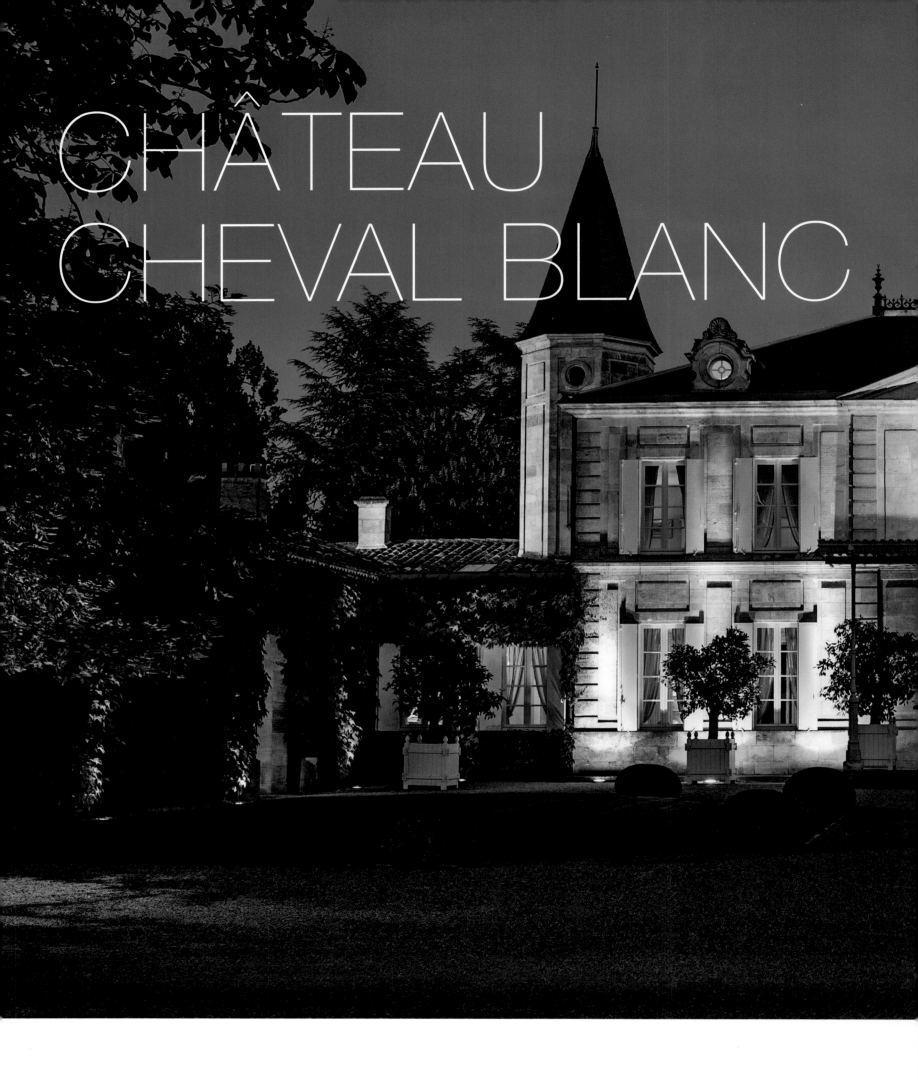

# CHÂTEAU CHEVAL BLANC

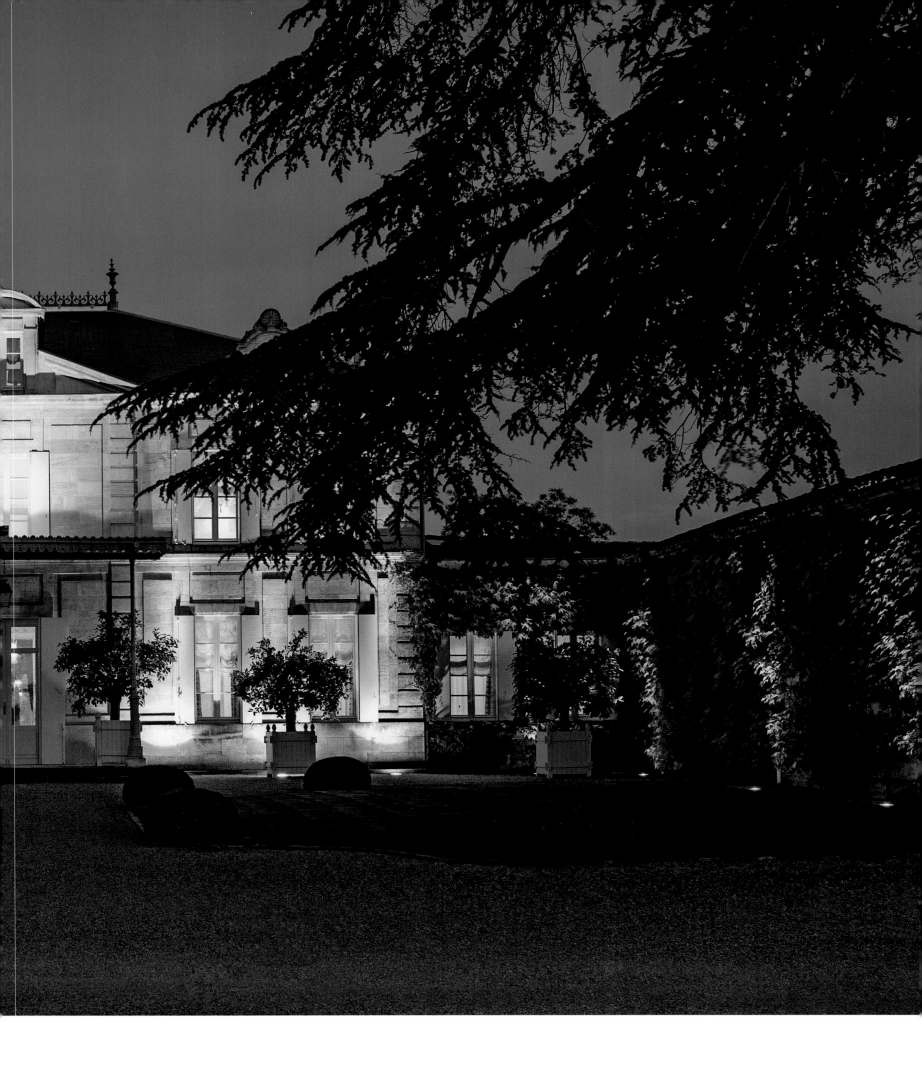

WINGS FOR THE WHITE HORSE

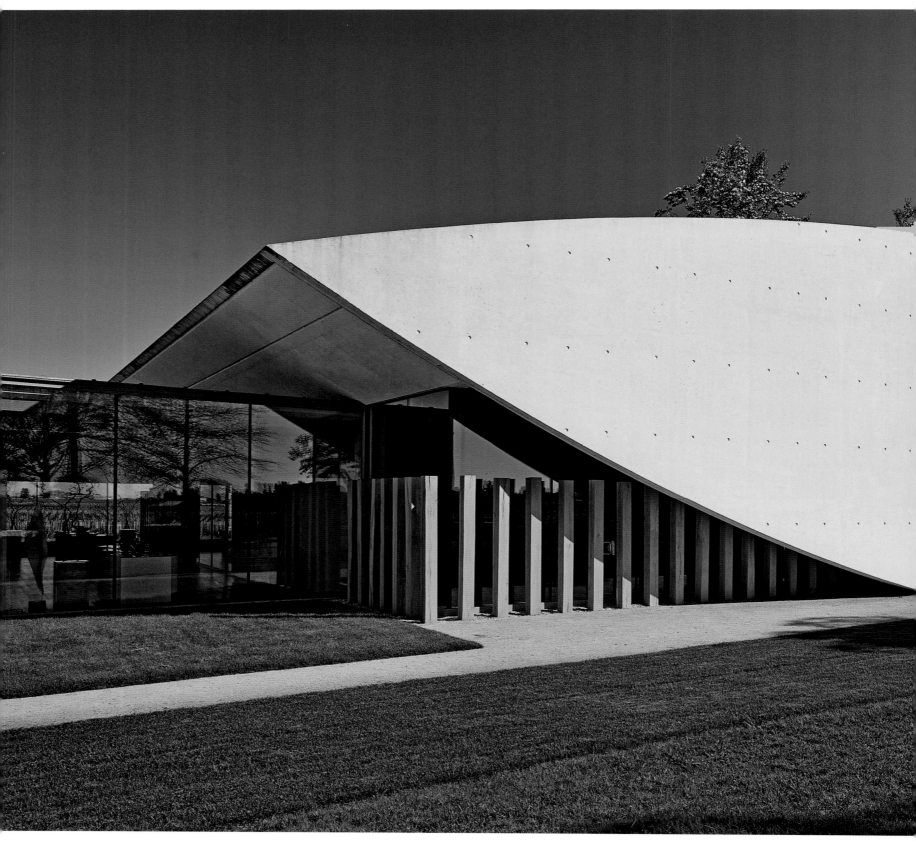

A white wave of concrete placidly rises like a hill above the historic landscape of Saint-Émilion, which is a UNESCO World Heritage Site. French architect Christian de Portzamparc (1994 Pritzker Prize winner) and Olivier Chadebost designed Château Cheval Blanc's fermentation and tasting rooms and aging cellar in 2011. The previous buildings next to the château from the 19th century no longer met today's meticulous operations for a Premier Grand Cru Classé A. The architecture gives the precise vinification processes, the estate's long tradition and harmonious integration of the whole complex into the landscape a contemporary feel. The patio roof over the winery is informally landscaped with grass and shrubs based on designs by landscape architect Régis Guignard. It is an impressive visual contrast to the perfectly straight rows of vines.

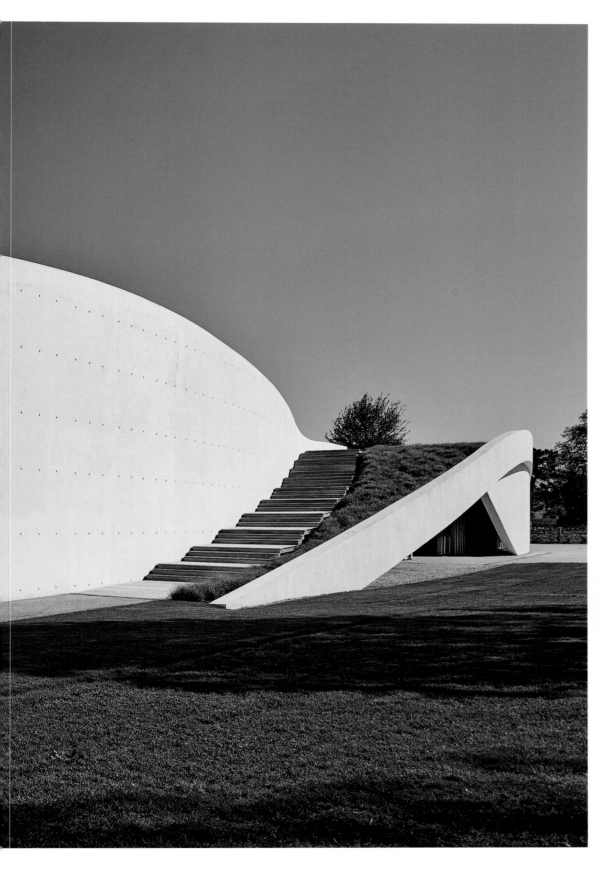

Eine weiße Betonwelle schwingt sanft über dem uralten Rebland von Saint-Émilion, das von der UNESCO als Weltkulturerbe geschützt ist. 2011 formulierte der Pritzker-Preisträger Christian de Portzamparc mit Olivier Chadebost die Kelter und das Weinlager von Château Cheval Blanc neu. Die vormaligen Gebäude neben dem Schloss aus dem 19. Jahrhundert entsprachen nicht der heutigen minutiösen Arbeitsweise für einen Premier Grand Cru Classé A. Die Architektur sollte den präzisen Abläufen der Vinifizierung, der langen Tradition des Guts und der Einbettung in die Landschaft gleichermaßen zeitgenössischen Ausdruck verleihen. Das sich über alles spannende Terrassendach ist nach Entwürfen des Landschaftsplaners Régis Guignard locker mit Gräsern und Sträuchern bepflanzt. Ein eindrücklicher visueller Kontrast zu den schnurgeraden Reihen der Weinreben.

Une vague de béton blanc repose harmonieusement sur le paysage de vignoble historique de Saint-Émilion, patrimoine culturel de l'humanité protégé par l'Unesco. En 2011, Christian de Portzamparc, lauréat du prix Pritzker, et Olivier Chadebost ont réalisé de nouveaux chais pour Château Cheval Blanc. Les anciens locaux d'exploitation construits au XIXᵉ siècle à côté du château ne satisfaisaient plus aux exigences du travail minutieux que l'on fournit à l'heure actuelle pour obtenir un premier grand cru classé A. L'architecture devait conférer une allure uniformément moderne au processus rigoureux de vinification, à la longue tradition du domaine et à l'insertion dans le paysage. Le toit-terrasse qui enjambe le tout est planté de graminées et d'arbustes disposés librement d'après le concept du paysagiste Régis Guignard, en contraste saisissant avec les rangs de vignes rectilignes.

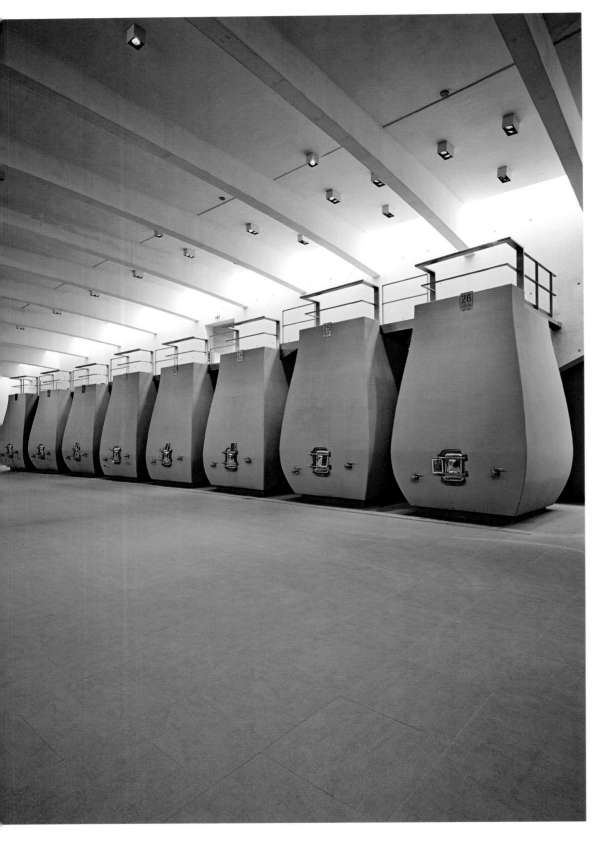

Ein handgekritzeltes Schiefertäfelchen steht anrührend auf einer Mannlochtür aus Edelstahl. Die eigenwillige, barock anmutende Form der bauchigen Beton-Gärbütten hat durchaus praktische Gründe. In den konischen Behältern schwimmen die Tresterhüte nicht so hoch auf – und lassen sich leichter nach unten drücken. Die architektonische Qualität, die bautechnische Ausführung und die Antizipation der praktischen Abläufe der Vinifizierung sind über jeden Zweifel erhaben. Die 52 Bütten fassen zwischen 24 und 110 Hektoliter und sind exakt auf die Parzellengröße abgestimmt. Im säulengestützten Lagerhaus der Fässer überraschen die semitransparenten Wände. Sie sind aus unverputzten Ziegeln geschichtet. Ihre an Maschrabiyya erinnernde Ornamentik dient der natürlichen Klimatisierung.

A hand-written slate board leans atop a stainless steel manway door. There are very practical reasons for the unconventional, Baroque-looking shape of the bulbous concrete fermenting vats. The cap, the layer of grape skins on the surface, does not float as high in the conical vats—and can be pressed down more easily. The architectural quality, technical execution, and anticipation of the practical vinification processes are beyond all doubt. The 52 vats hold between 24 and 110 hectoliters and are precisely designed for parcel size. The semi-transparent walls in the barrel cellar filled with support columns surprise visitors. They are made of layered, unplastered bricks, and their mashrabiya ornamentation ensure natural ventilation.

Avec ses indications griffonnées à la main, l'ardoise placée sur une porte de cuve en acier inoxydable a quelque chose de touchant. La forme ventrue particulière, presque baroque, des cuves de fermentation en béton est dictée par des considérations pratiques : les chapeaux de moût ne remontent pas aussi haut que dans des cuves d'autres formes et se laissent enfoncer plus facilement. La qualité de l'architecture, son exécution et la manière dont elle anticipe le déroulement de la vinification dans la pratique sont irréprochables. La contenance des 52 cuves va de 24 à 110 hectolitres, selon la taille des parcelles. Dans le chai rythmé par des colonnes, on est frappé par la semi-transparence des murs, dont le caractère ornemental rappelle un moucharabieh. Ces murs montés en briques ajourées assurent l'aération naturelle du lieu.

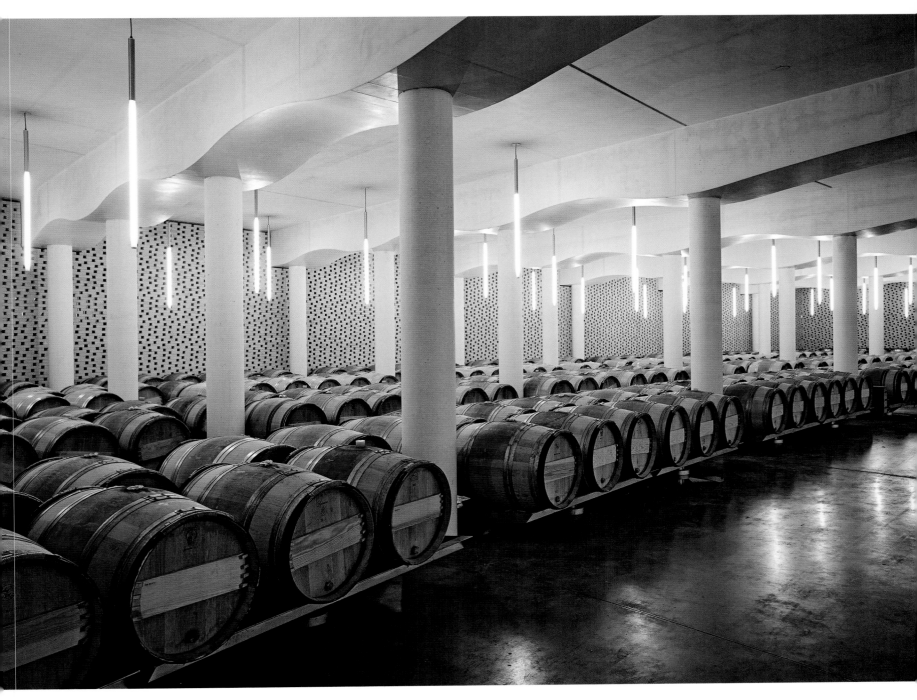

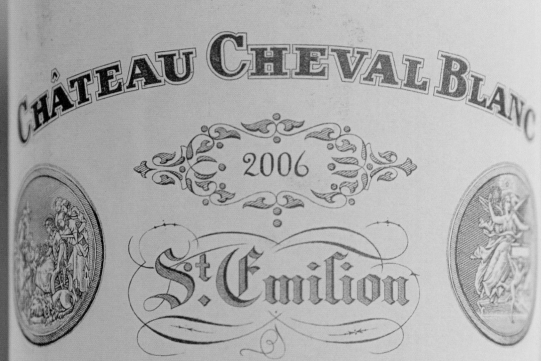

Doch bleibt der Wein das Wichtigste. Der Boden aus Ton, Sand und Kiesel verbindet Saint-Émilion mit Pomerol. Die Erfahrung hat zu einem ungewöhnlichen Traubensatz geführt: In den liebevoll gepflegten Weingärten von fast 37 Hektar stehen 58 % der spät reifenden, aromatischen Bouchet (Cabernet Franc), die bei geringen Erträgen Komplexität, Länge, Eleganz und schmelzende Tannine in die Cuvée einbringt. Früher reift der Merlot. Er bringt Reichtum und Seidigkeit mit. Dazu eine Spur Malbec aus einer kleinen, alten Anlage. Als Weinmacher hat die Familie Pierre Lurton seit 1991 das Vertrauen der Eigentümer. Schon 1871 war der jetzige Zuschnitt des Guts erreicht. Cheval Blanc hatte nur wenige Besitzerwechsel zu verkraften. Eigentümer sind seit 1998 Baron Albert Frère und Bernard Arnault, Vorstandsvorsitzender von LVMH. Der Konzern übernahm 2009 einen hälftigen Teil von Arnault.

However, the focus is still on the wine. The soil of clay, sand and gravel unites Saint-Émilion with Pomerol. The experience has led to an unusual blend: 58% of the almost 37 hectares in the lovingly tended vineyards are planted with late-maturing, aromatic Bouchet grapes (Cabernet Franc), which give the wine its complexity, longevity, elegance, and melting tannins despite the low yields. The Merlot ripens earlier and gives it richness and silkiness. A trace of Malbec from a small, older plot rounds it out without being obvious. Estate manager Pierre Lurton and his family have had the owners' trust since 1991. The estate has maintained its current layout since 1871. Cheval Blanc has had to deal with very few changes in ownership. The owners since 1998 are Baron Albert Frère and Bernard Arnault, chairman of luxury goods group LVMH. The group bought a half share from Arnault in 2009.

Mais venons-en à l'essentiel : au vin. Comme Pomerol, Saint-Émilion se situe sur un terroir constitué d'argile, de sable et de graves. L'originalité de ce vignoble de près de 37 hectares tient à son encépagement, fruit d'une longue expérience : 58 % de bouchet (comme on appelle le cabernet franc à Saint-Émilion) à maturation tardive, confère à la cuvée complexité, longueur en bouche et tanins souples, à condition de limiter le rendement. Le merlot, qui mûrit plus tôt, apporte richesse et soyeux. Et le soupçon de malbec, sur lequel on fait souvent silence, provient d'une parcelle ancienne de petite taille. Depuis 1991, la famille Pierre Lurton a la responsabilité de la vinification. Le parcellaire du domaine n'a pas changé depuis 1871, Château Cheval Blanc ayant été épargné par les changements de propriétaires à répétition. Depuis 1998, il appartient au baron Albert Frère et à Bernard Arnault, PDG de LVMH. En 2009, le groupe a racheté la moitié des parts de Bernard Arnault.

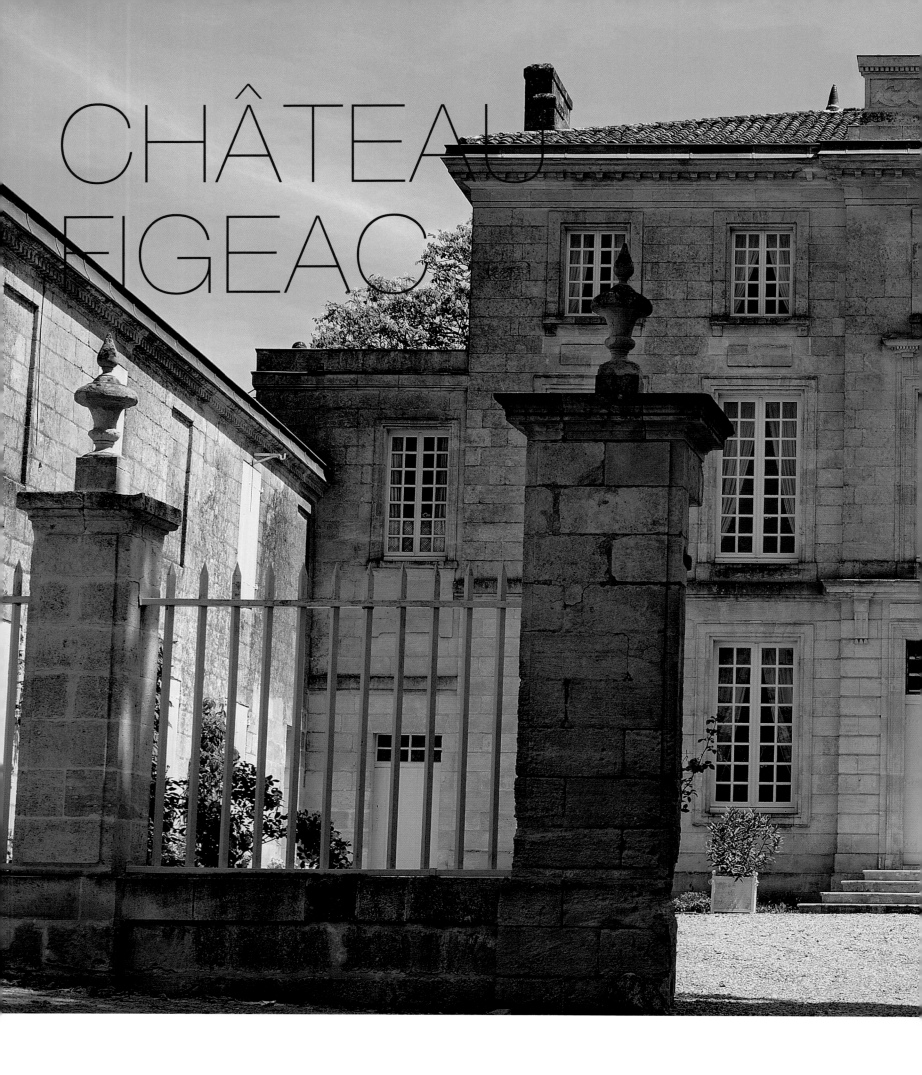

# CHÂTEAU FIGEAC

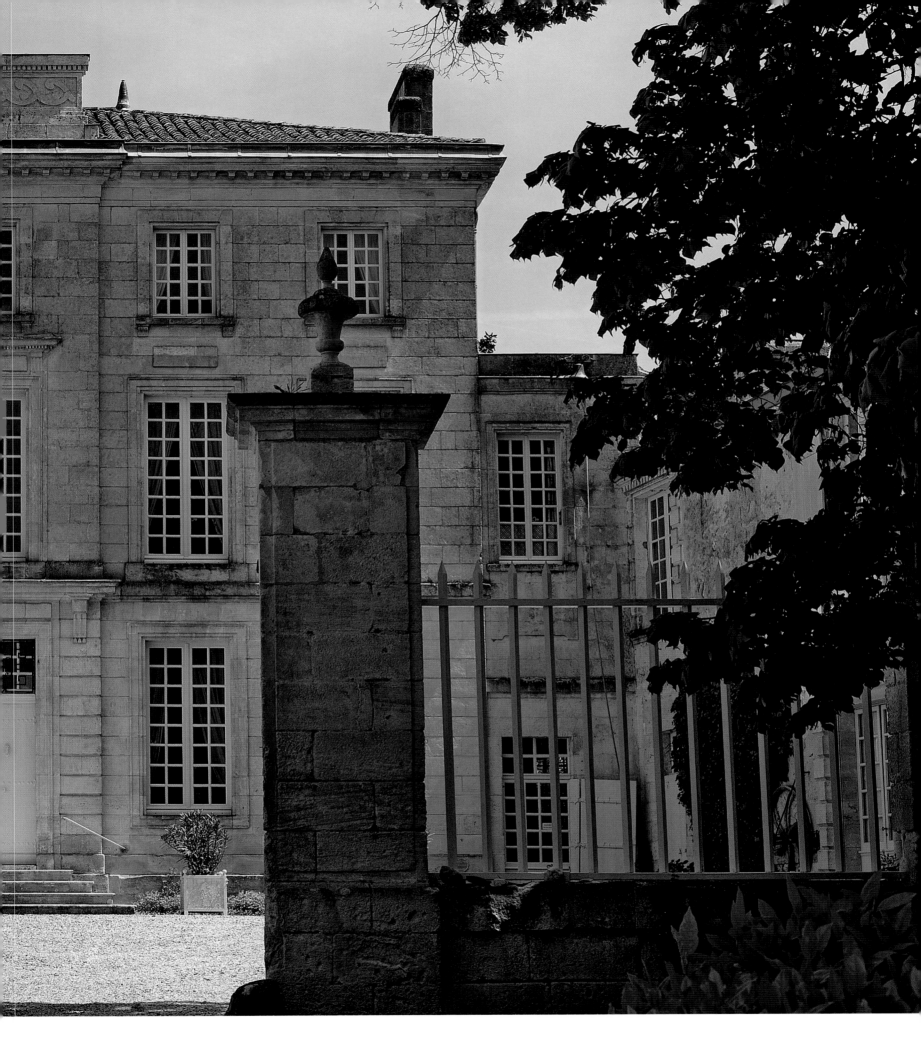

CHANGE WITHOUT COMPROMISING STYLE

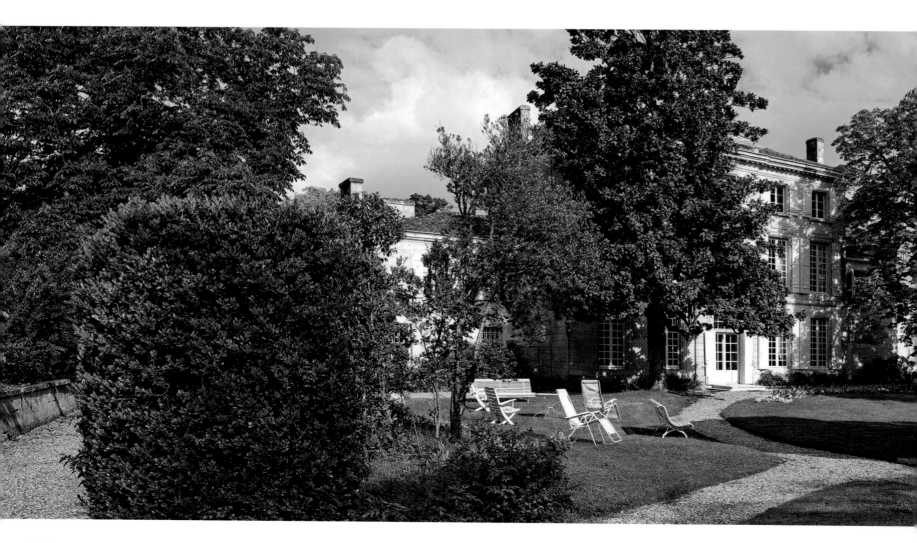

Das Schloss steht an der höchsten Stelle des Geländes. Die vielen begleitenden, über die Jahrhunderte entstandenen Gebäude gruppieren sich den flachen Hügel hinab. Sie bilden eine kleine Stadt, umgeben von einem großen Park. Fast immer rühmen sich die Châteaux im Bordelais mit einer langen Gutsgeschichte. Doch eine über einhundertjährige, noch andauernde Familiengeschichte gibt es auch hier nicht alle Tage. 2010 starb 92-jährig, nach 63 das Gut prägenden Jahren als dessen Besitzer, Thierry Manoncourt. Der Wechsel zu den Erben schien übergangslos, doch dann traf sie eine bittere Enttäuschung: Bei der außerordentlichen Revision der Klassifikation von Saint-Émilion 2012 blieb ihnen die Einreihung unter die Premiers Grands Crus Classés A abermals versagt.

The château is situated on the property's highest point. All of the accompanying buildings are grouped together down the flat hill and were built throughout the centuries. They form a small city, surrounded by a large park. The châteaux in Bordelais almost always have a long history; however, a family history that spans over one hundred years up to today is not as common. The estate's most recent owner (for 63 years), 92-year-old Thierry Manoncourt, died in 2010. The transfer of the estate to his heirs seemed to be smooth, but the heirs soon experienced a bitter disappointment when they once again failed to achieve the classification of a Premier Grand Cru Classé A in the revision of the 2012 Saint-Émilion Classification.

Le château domine l'ensemble de la propriété. Les nombreux bâtiments annexes construits au fil des siècles se blottissent sur les pentes douces de la colline, formant une petite cité entourée d'un vaste parc. Dans le Bordelais, les châteaux se targuent presque toujours d'avoir une longue histoire, mais on n'y voit pas tous les jours une histoire familiale plus que centenaire, et qui se perpétue. En 2010, son propriétaire Thierry Manoncourt est décédé à l'âge de 92 ans, après avoir présidé aux destinées du domaine pendant 63 ans. Lorsque ses héritiers ont pris la relève, tout s'annonçait bien. Mais quelle n'a pas été leur déception de se voir de nouveau refuser le statut de premier grand cru classé A lors de la révision extraordinaire du classement des vins de Saint-Émilion en 2012.

Madame Marie-France Manoncourt, nun mit ihren Töchtern Besitzerin von Château Figeac, und Direktor Frédéric Faye reagierten schnell. Die in der Öffentlichkeit wirksamste Entscheidung war das Engagement von Michel Rolland als Weinberater. Sein eigenes Büro liegt in Gehweite zum Château und Madame nennt ihn einen Freund der Familie. Schon spekulierte die Weinöffentlichkeit über eine radikale Stiländerung, eine Abkehr von dem ungewöhnlichen Verschnitt von zu gleichen Teilen Cabernet Sauvignon, Merlot und Cabernet Franc, die Thierry Manoncourt in der Mitte des 20. Jahrhunderts entwickelt hatte. Doch die Verkoster der Jahrgänge 2012 und 2013 registrierten einen behutsamen Umgang mit dem Erbe. Der aromatische Reichtum, die seltene Delikatesse und das verschwenderische Bouquet kennzeichnen nach wie vor den Château Figeac.

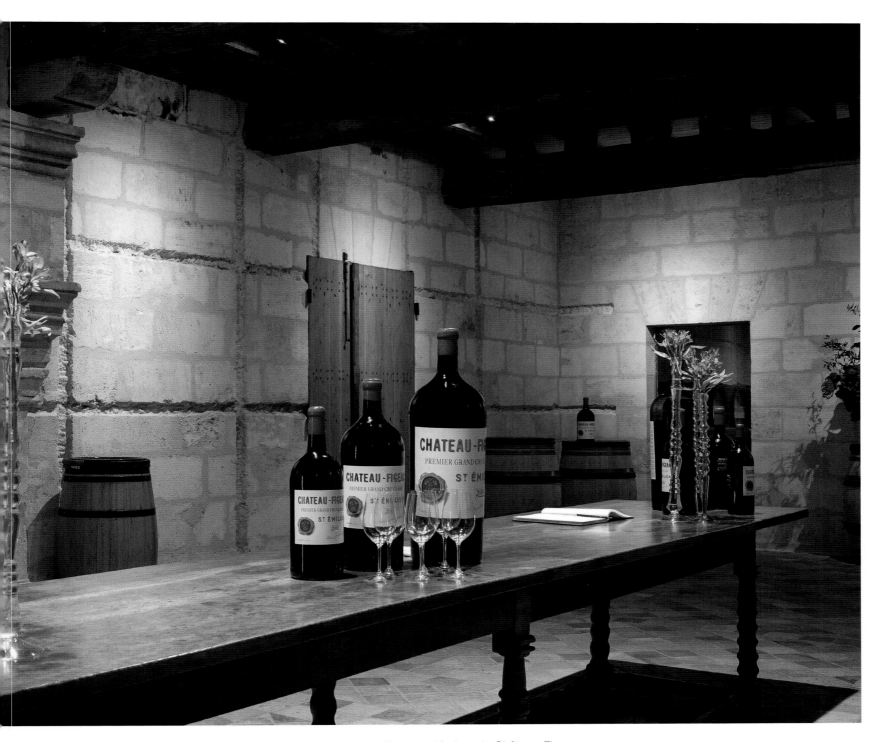

Madame Marie-France Manoncourt, who owns Château Figeac with her daughters, and managing director Frédéric Faye responded quickly. Their most effective decision was hiring wine consultant Michel Rolland. His office is within walking distance of the château, and Madame calls him a family friend. Wine fans have speculated about a radical change in style, abandoning the unusual blend of equal parts Cabernet Sauvignon, Merlot, and Cabernet Franc that Thierry Manoncourt developed in the mid-20th century; however, those who tasted the 2012 and 2013 vintages noted careful handling of its heritage. Château Figeac is still characterized by its rich aromas, rare delicacy, and extremely well-developed bouquet.

Les nouvelles propriétaires de Château Figeac, Marie-France Manoncourt et ses filles, et le directeur technique du domaine, Frédéric Faye, ont alors réagi promptement : ils ont défrayé la chronique en engageant comme consultant Michel Rolland, dont les bureaux sont à deux pas du château et que madame Manoncourt considère comme un ami de la famille. Les milieux spécialisés n'ont pas tardé à avancer l'hypothèse d'un changement de style radical, de l'abandon de l'assemblage atypique de cabernet-sauvignon, de merlot et de cabernet franc à parts égales, mis au point par Thierry Manoncourt au milieu du XXe siècle. Mais les dégustateurs des millésimes 2012 et 2013 ont constaté que l'héritage avait été respecté : Château Figeac n'a rien perdu de sa richesse aromatique, de son incomparable délicatesse et de son bouquet opulent.

DER VERWUNSCHENE PARK ERSTRECKT SICH ÜBER 13 HEKTAR UND FORMT MIT DEN GEBÄUDEN EIN ZUSAMMENHÄNGENDES ERBE VON BENEIDENSWERTER SELBSTVERSTÄNDLICHKEIT UND SCHÖNHEIT.

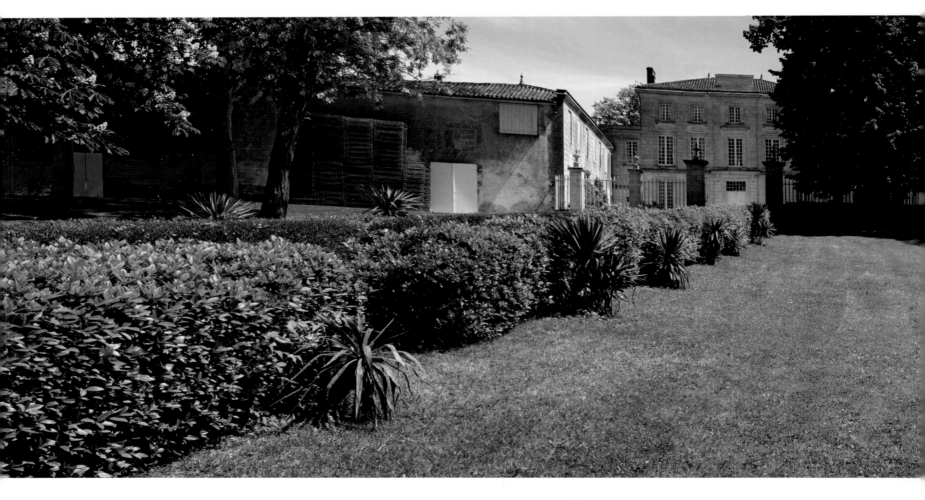

THE ENCHANTING PARK COVERS 13 HECTARES AND, TOGETHER WITH ITS BUILDINGS, FORMS A HERITAGE OF ENVIABLE NATURAL BEAUTY.

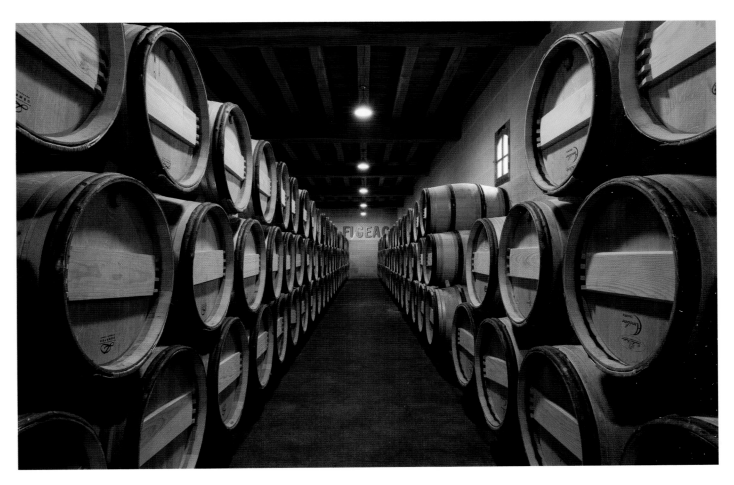

LE FÉÉRIQUE PARC DE 13 HECTARES FORME AVEC LES ÉDIFICES UN PATRIMOINE D'UN SEUL TENANT, DONT LE NATUREL ET LA BEAUTÉ FONT RÊVER.

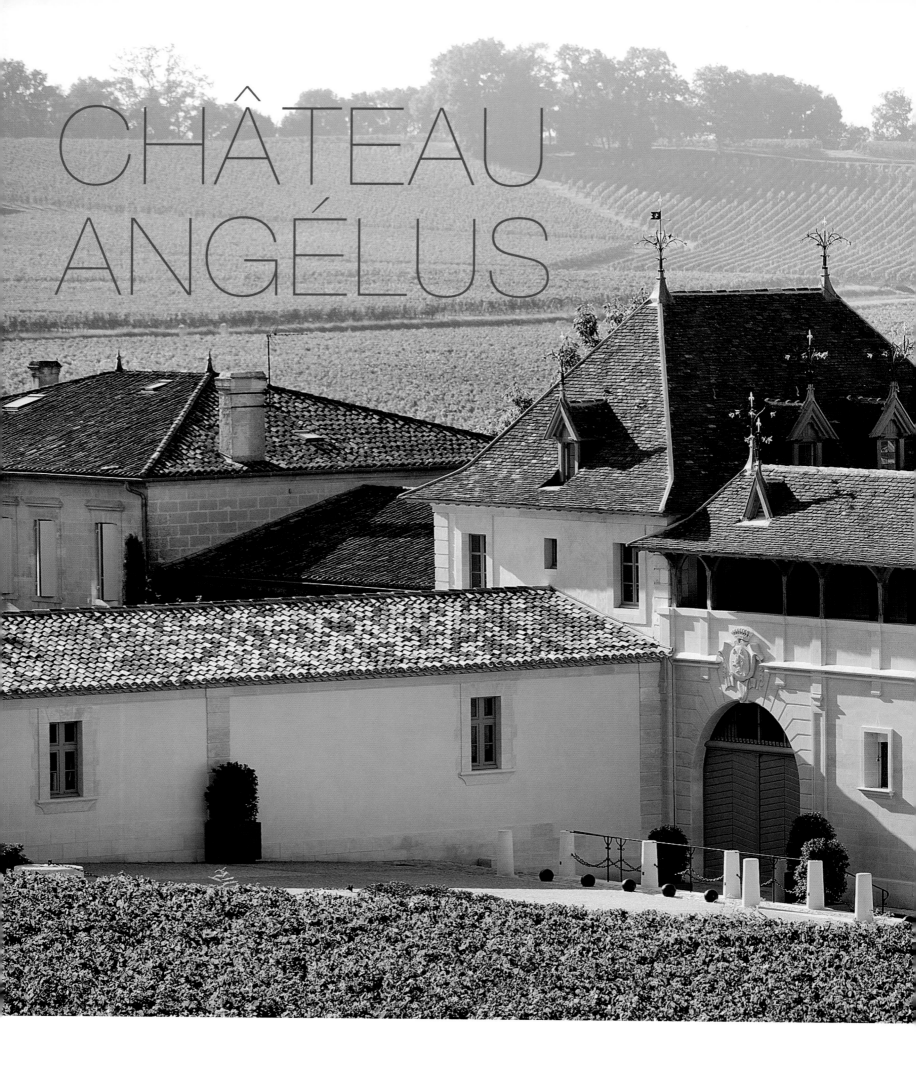

CHÂTEAU
ANGÉLUS

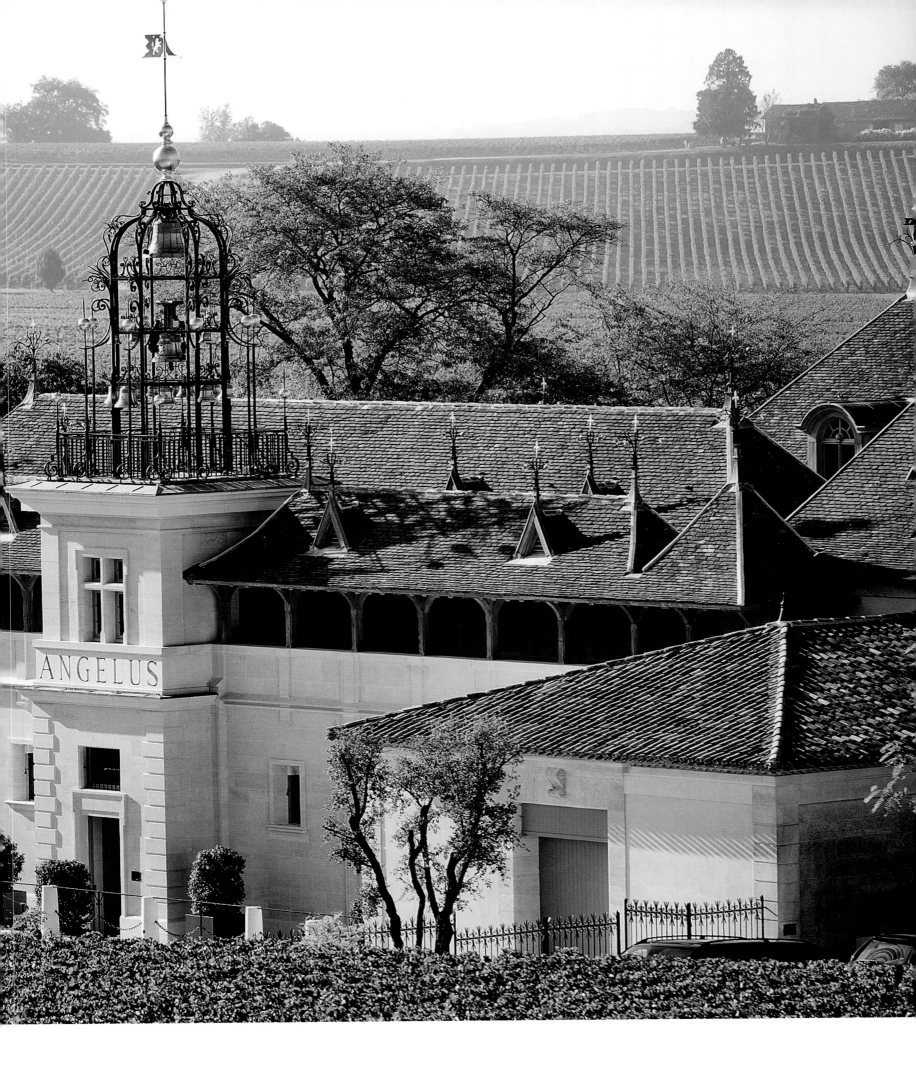

THE BELLS HAVE NEVER SOUNDED SWEETER

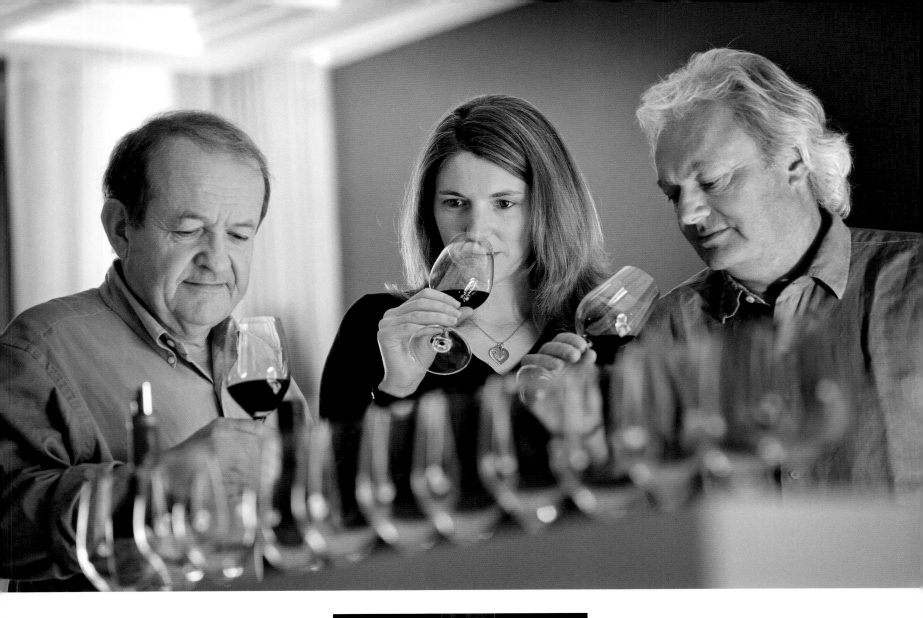

Hubert de Boüard de Laforest, Tochter Stéphanie als Direktorin, und Cousin Jean-Bernard Grenié (von rechts) werden den 7. September 2012 in bester Erinnerung halten. In der Revision des Saint-Émilion-Klassements wurde ihnen der höchste Status Premier Grand Cru Classé A zugemessen. Das war der zweite Aufstieg in der Rangfolge in kurzer Zeit. Schon 1996 hatten die Bemühungen um eine Steigerung der Weinqualität zu der Aufwertung als Premier Grand Cru Classé B geführt. Oenologe Michel Rolland schlug seinerzeit einen vollständigen Ausbau im Eichenholz einschließlich Vergärung, malolaktischer Fermentation und Lagerung vor. Zusammen mit einer strengen Auslese der Trauben – je zur Hälfte Merlot und Cabernet Franc und nur einer Spur Cabernet Sauvignon – erreicht der Wein die Alterungsfähigkeit, an der es ihm früher mangelte.

Hubert de Boüard de Laforest, his daughter Stéphanie as Director and cousin Jean-Bernard Grenié (from right to left) will always remember September 7, 2012. That was the day they were awarded the highest status of Premier Grand Cru Classé A in the Saint-Émilion Classification revision. It was the second rise in the ranking within a very short time. In 1996 their efforts to increase the quality of their wines led to a Premier Grand Cru Classé B classification. Oenologist Michel Rolland had suggested maturing the wine completely, including fermentation, malolactic fermentation and aging, in oak barrels. Thanks to that and a strict grape selection (half Merlot and half Cabernet Franc with just a trace of Cabernet Sauvignon), the wine achieved the aging quality it had previously lacked.

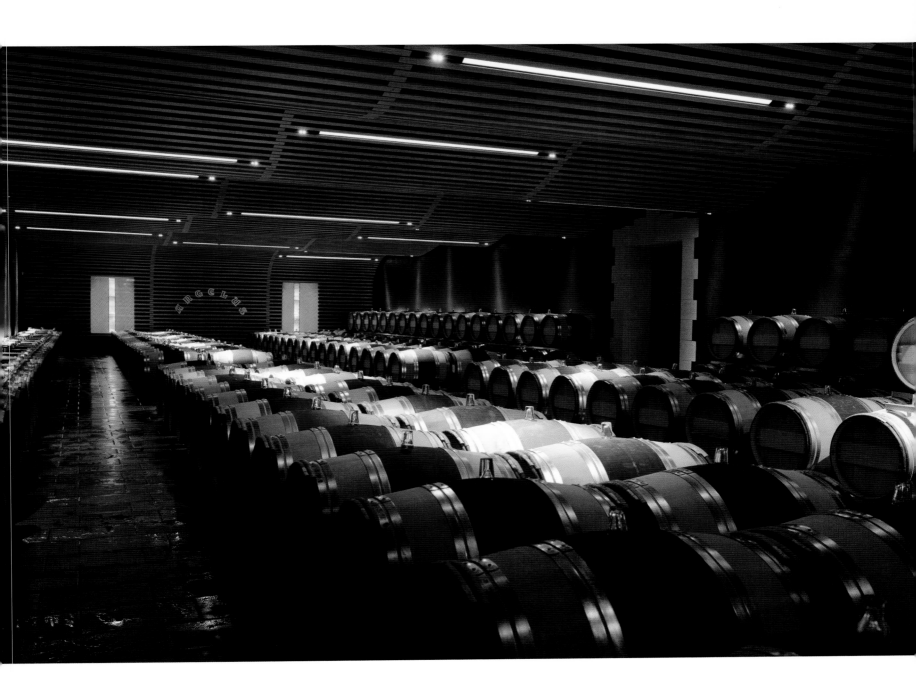

Hubert de Boüard de Laforest, sa fille Stéphanie en qualité de directrice, et son cousin Jean-Bernard Grenié (de droite à gauche) garderont un excellent souvenir du 7 septembre 2012. Au dernier classement des Saint-Émilion, Château Angélus a été promu premier grand cru classé A. Il s'agit de la seconde promotion en peu de temps. En 1996, leurs efforts pour améliorer la qualité des vins avaient été couronnés par l'accession au rang de premier grand cru classé B. À l'époque, l'œnologue Michel Rolland avait préconisé l'usage de barriques à tous les stades de la vinification : fermentation alcoolique, fermentation malolactique et vieillissement. Cela conjugué à une sélection rigoureuse des baies (merlot et cabernet franc à parts égales, complétés par un soupçon de cabernet-sauvignon), le vin a le potentiel de vieillissement qui lui faisait auparavant défaut.

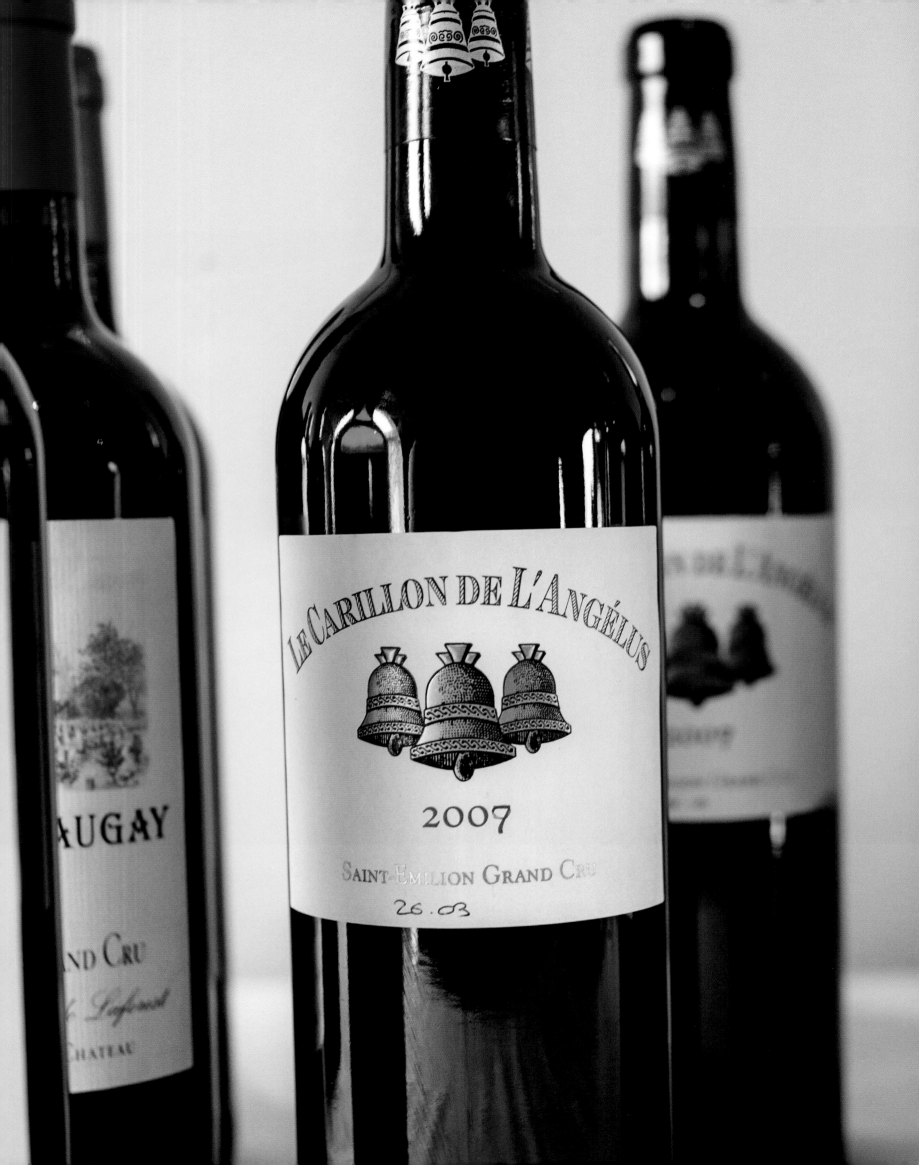

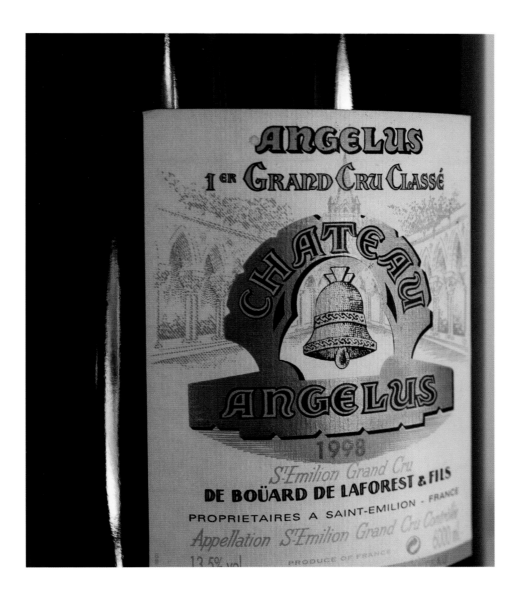

Die 23 Hektar Weinberge des Guts ziehen sich am südlichen Hangfuß des Plateaus von Saint-Émilion entlang, in das sich das Flüsschen Mazerat eingeschnitten hat. Die Böden des Weinbergs sind von mit Kalk durchzogenem Lehm und auch Sand geprägt. Seinen Namen trägt das Gut erst seit dem Zweiten Weltkrieg nach einer 1924 erworbenen Clos de l'Angélus. Aus dieser Lage sind die Glocken dreier Kapellen zu vernehmen, die morgens, mittags und abends zum Angelus-Beten rufen. Die Gliederung des Tagesablaufs war vor allem für die Landarbeiter von Bedeutung. Nach zweijähriger Bauzeit wurde im März 2014 auf Angélus der neue Fasskeller eingeweiht. Entgegen der Mode, avantgardistische Solitäre in die Landschaft zu stellen, ordnet sich das Gebäude vollkommen ein. Architekt Jean-Pierre Errath legte Wert auf eine exzellente handwerkliche Ausführung mit bestem Material.

The estate's 23-hectare vineyards grow on the south-facing slope of the Saint-Émilion plateau, on the famous *pied de côte* (foot of the slope). The terroir is characterized by clay-limestone in the high part and clay-sand-limestone on the hillside slopes. The château took its name from Clos de l'Angélus, which was acquired in 1924. The name refers to the three Angelus bells, which call the faithful to pray the Angelus at 6:00 am, noon, and 6:00 pm, that are audible from the vineyards. The structuring of the daily routine was important, especially for the farm workers. After a two-year construction, Angélus officially opened its new barrel cellar in March 2014. Bucking the trend of setting avant-garde standalone buildings out in the open, the building completely blends with the countryside. Architect Jean-Pierre Errath placed value on excellent workmanship using the best materials.

Les 23 hectares de vignes bordent le piémont de la côte sud du plateau de Saint-Émilion, dans lequel le ruisseau de Mazerat a creusé son lit. Ils bénéficient de sols sablonneux et argilo-calcaires. Ce n'est que depuis la Seconde Guerre mondiale que le domaine s'appelle Château Angélus, par référence au Clos de l'Angélus. De cette parcelle acquise en 1924, l'on peut entendre les cloches de trois églises appeler à la prière de l'*Angelus Domini* à l'aube, à midi et au coucher du soleil, à l'origine avant tout pour rythmer la journée de travail aux champs. Au bout de deux ans de travaux, le nouveau chai à barriques de Château l'Angélus a été inauguré en mars 2014. Allant à contre-courant de la mode des solitaires avant-gardistes au beau milieu du paysage, le bâtiment s'intègre parfaitement dans son environnement. L'architecte Jean-Pierre Errath avait à cœur la perfection du travail artisanal et l'emploi des meilleurs matériaux.

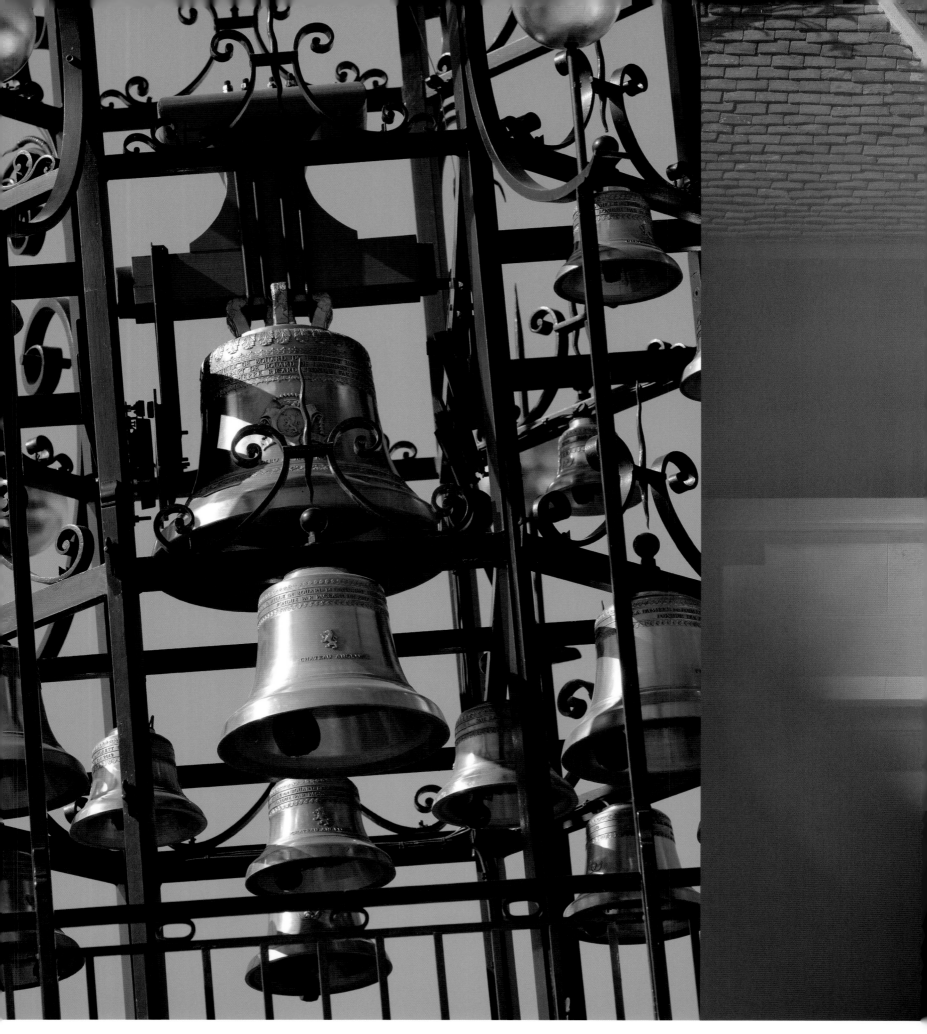

ACHTZEHN GLOCKEN ÜBER ANGÉLUS.
HANDWERKLICH-TRADITIONELLES BAUEN
ALS ÜBERZEUGENDE ALTERNATIVE ZUR
ARCHITEKTUR-AVANTGARDE.

EIGHTEEN BELLS HANG OVER ANGÉLUS. TRADITIONAL HANDCRAFTED CON-STRUCTION IS USED AS A CONVINCING ALTERNATIVE TO THE ARCHITECTURAL AVANT-GARDE.

DIX-HUIT CLOCHES VEILLENT SUR CHÂTEAU ANGÉLUS. LA CONTRUCTION ARTISANALE TRADITIONNELLE, UNE ALTERNATIVE CONVAINCANTE À L'ARCHI-TECTURE D'AVANT-GARDE.

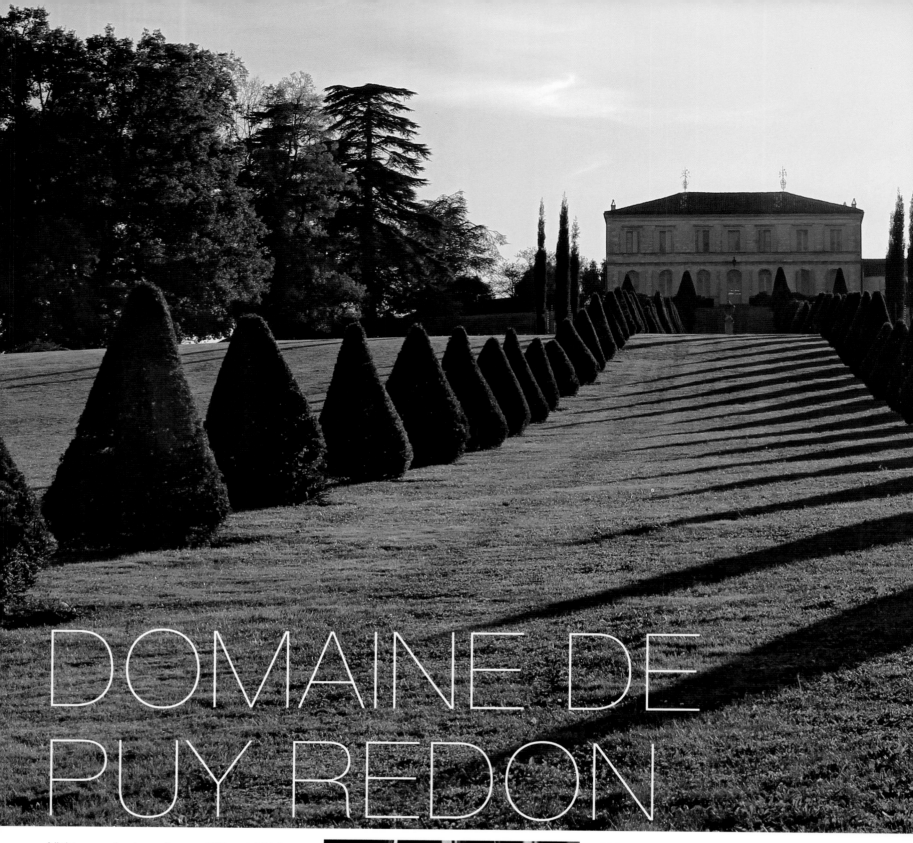

# DOMAINE DE PUY REDON

Nicht nur auf seinen eigenen Gütern ist Hubert de Boüard heute tätig. Er berät – auch als Konkurrent von Michel Rolland – über fünfzig Weingüter. Ein schönes, ungewöhnliches Beispiel ist Puy Redon. Südlich von Monbazillac, in den weichen Hügeln von Saint Perdoux, wird seit dem Jahrgang 2011 ein weißer „Vin de Pays de l'Atlantique" erzeugt. Die von Ton und Kalksteinen durchsetzten Böden erwiesen sich als ideal für den Anbau von Chardonnay. 2008 wurden burgundische Klone gepflanzt und der erste Jahrgang, handgepflückt und manuell eingemaischt, in Barriques vinifiziert – seinen burgundischen Vorbildern aus Chassagne-Montrachet vergleichbar.

Hubert de Boüard does not just work for his own estates; he consults—as Michel Rolland's rival—for over fifty wineries. One unusual example is Puy Redon. Located south of Monbazillac, in the soft hills of Saint Perdoux, it has been producing a white "Vin de Pays de l'Atlantique" since 2011. The clay and limestone soil proved to be ideal for growing Chardonnay. Burgundian clones were planted in 2008. The first vintage was picked and mashed by hand and vinified in oak barrels, and is comparable to its Burgundian role models from Chassagne-Montrachet.

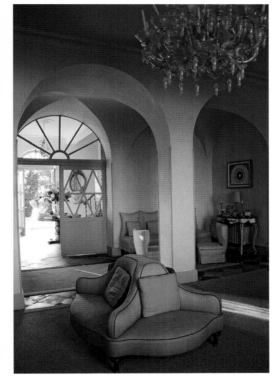

Hubert de Boüard travaille désormais également en dehors de ses propres domaines. Il a une activité de consultant auprès d'une bonne cinquantaine d'exploitations, faisant concurrence à Michel Rolland. Un bel exemple, de surcroît atypique, en est Puy Redon. Situé au sud de Monbazillac, dans le paysage vallonné de Saint-Perdoux, ce domaine produit depuis le millésime 2011 un « vin de pays de l'Atlantique » blanc. Le sol argilo-calcaire se prête parfaitement à la culture du chardonnay. Le premier millésime issu de clones bourguignons plantés en 2008 a été récolté à la main et pressé de manière artisanale puis vinifié en barriques, de manière comparable à ses modèles dans l'appellation Chassagne-Montrachet, en Bourgogne.

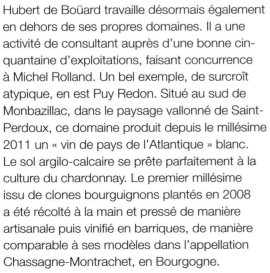

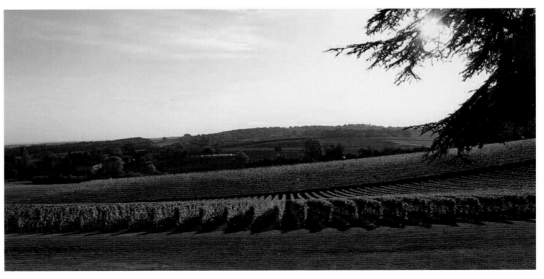

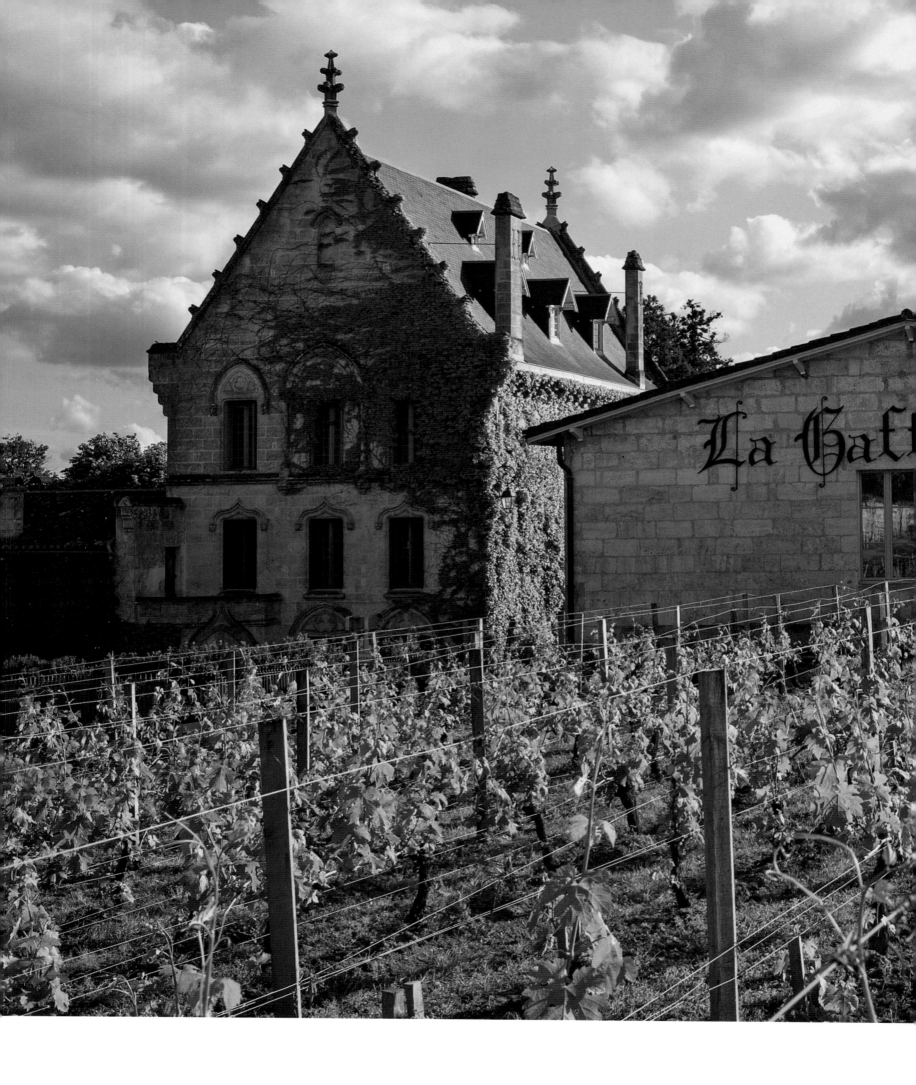

# CHÂTEAU LA GAFFELIÈRE

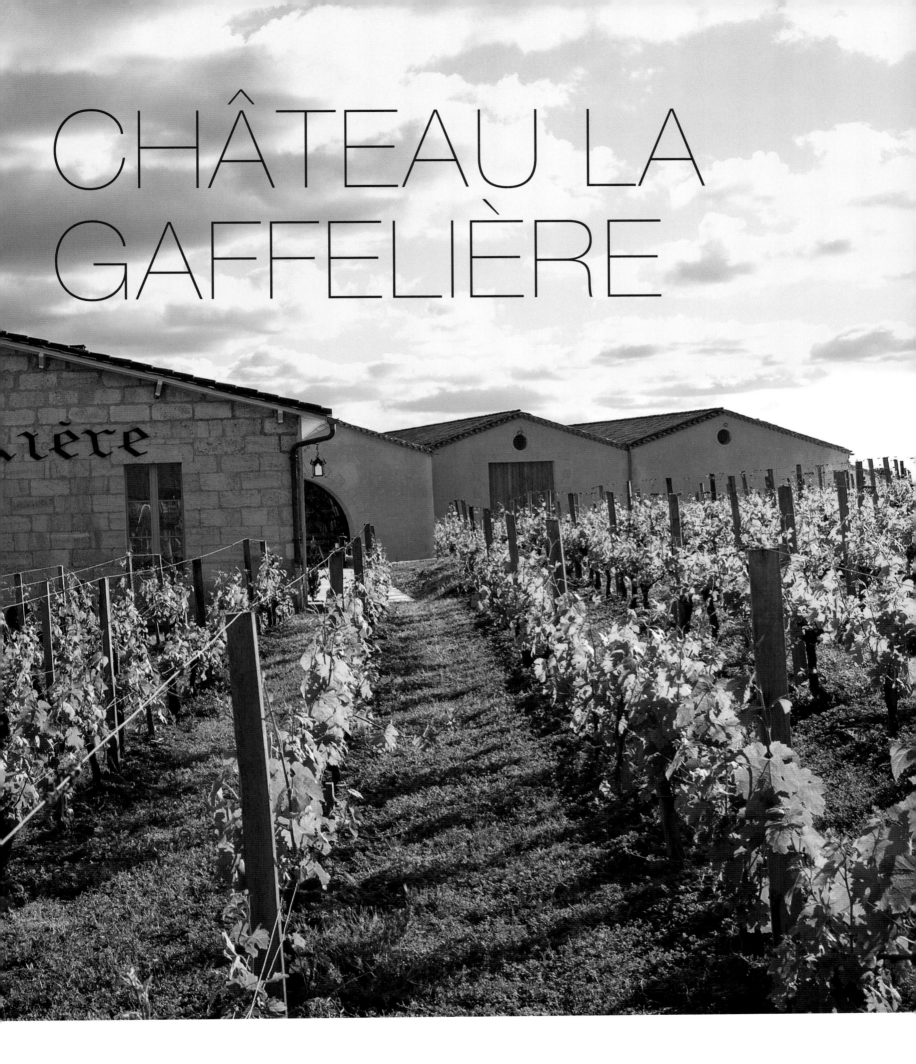

AT ONE WITH THE LANDSCAPE

Château La Gaffelière berührt die kulturellen Wurzeln Saint-Émilions. Namengebend war eine mittelalterliche Leprosenstation, in der die „Gaffets" außerhalb der Stadt versorgt wurden. Die Besitzer des Guts, die Familie Malet-Roquefort, sind hier seit vier Jahrhunderten ansässig und damit die älteste Familie der Region. Das Gebäudeensemble spiegelt die Moden der Zeit. Graf Léo de Malet-Roquefort, Jahrgang 1933, steht dem Hause vor. Sein Sohn Alexandre wird mit dessen Bruder Guillaume und der Schwester Bérangère die Familientradition fortführen. Über die Zeit entwickelte sich das Gut zu einer Größe von 22 Hektar. Auf den lehm-, ton- und kalkhaltigen Hängen, die an ihrem Fuß stärker mit Kieseln und Quarz durchzogen sind, wachsen zu 80 % Merlot und 15 % Cabernet Sauvignon; etwas Cabernet Franc ist für den Clos La Gaffelière vorgesehen.

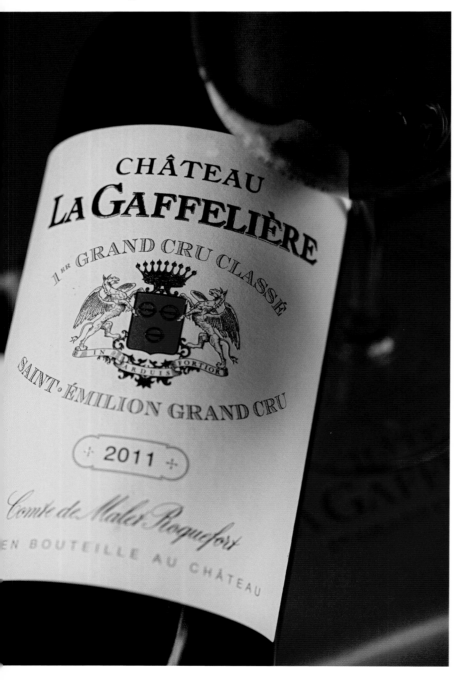

Château La Gaffelière is part of Saint-Émilion's cultural roots. The château was named for a 17th century leper colony that treated the *gaffets* (lepers) outside the city. The estate's owners, the Malet-Roquefort family, have lived here for four centuries and are the oldest family in the area. The buildings reflect the fashions of the time. Count Léo de Malet-Roquefort, who was born in 1933, is at the helm of the property. His son Alexandre along with his brother Guillaume

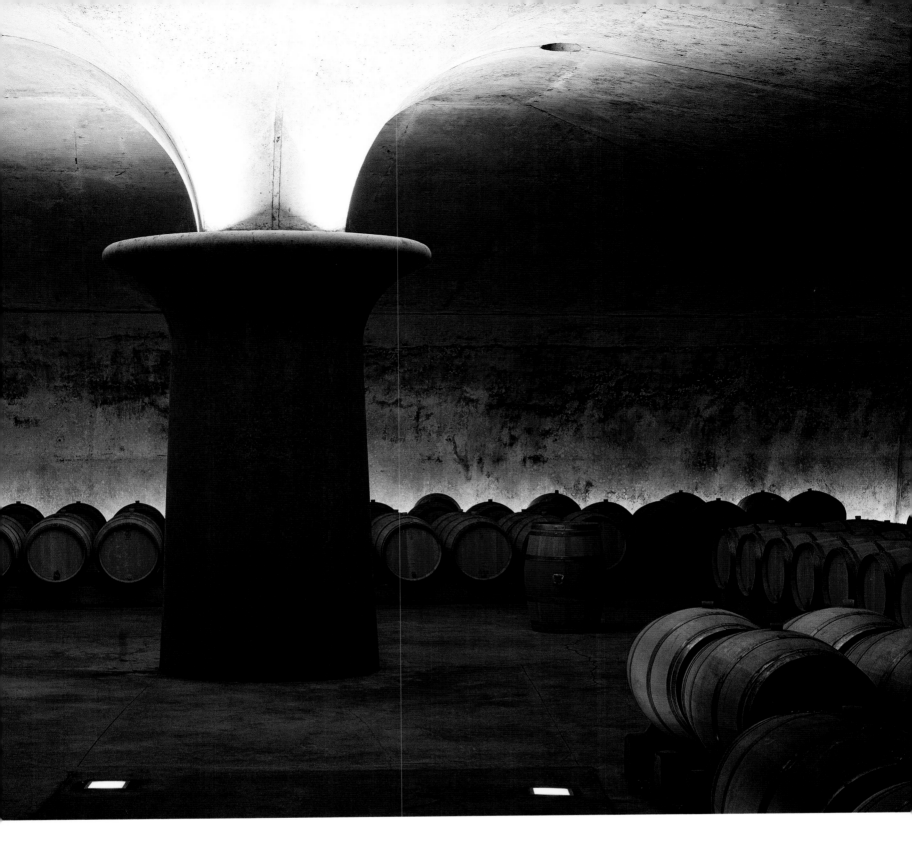

and sister Bérangère will carry on the family tradition. Over time the vineyard has expanded to over 22 hectares. The upper slopes of clay, limestone, calcareous soils and lower siliceous slopes are planted with 80% Merlot and 15% Cabernet Sauvignon. Some Cabernet Franc is grown for its second wine, Clos La Gaffelière.

Château La Gaffelière s'inscrit dans la tradition culturelle de Saint-Émilion. Le domaine doit son nom à une ancienne léproserie, où l'on cantonnait les « gaffets » en dehors de la ville au Moyen Âge. Établis ici depuis quatre siècles, les propriétaires du domaine, les Malet-Roquefort, sont la plus vieille famille de la région. L'ensemble architectural reflète les modes qui se sont succédé au fil du temps. Le comte Léo de Malet-Roquefort, né en 1933, est à la tête de l'exploitation. Son fils Alexandre perpétuera

la tradition familiale avec le concours de son frère Guillaume et de sa sœur Bérangère. Au fil des siècles, le parcellaire a atteint les 22 hectares. Ses coteaux mêlant limon, argile et calcaire, dont le piémont est plus riche en graviers et en quartz, sont plantés de merlot (80 %) et de cabernet-sauvignon (15 %). Le faible pourcentage de cabernet franc est destiné au Clos La Gaffelière.

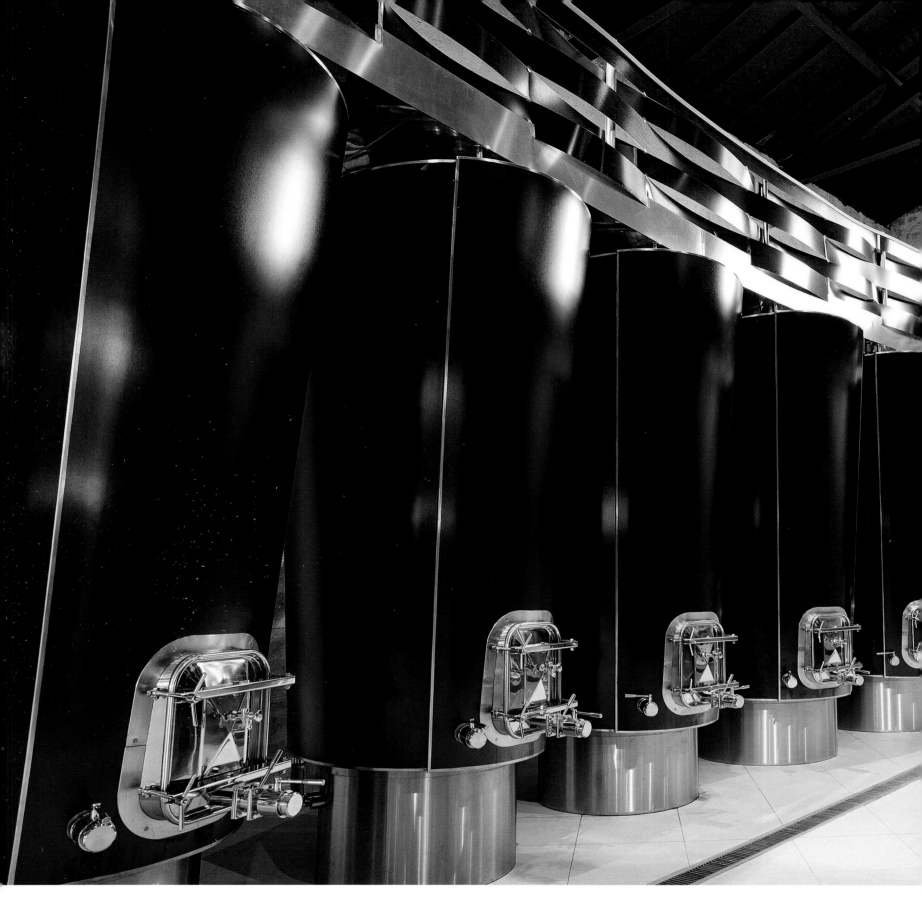

Mit seinem finessereichen und eleganten Wein wurde La Gaffelière in der Saint-Émilion-Klassifizierung von 1955 Premier Grand Cru Classé B; sein Rang wurde 2012 bestätigt. 1990 führte Philippe Mazières eine erste Kellererneuerung nach ästhetischen und praktischen Gesichtspunkten durch. Die trutzigen Fasskeller-Gewölbe beeindrucken nachhaltig. 2013 installierte Olivier Chadebost zwanzig neue Gärbehälter von 30 bis 130 Hektolitern. Ihre spektakuläre Farbgebung changiert zwischen Nachtblau und Mauve. Der Oenologe Stéphane Derenoncourt, der das Gut seit 2004 berät, weiß ihren primären Nutzen zu schätzen: die parzellengenaue Vinifikation, die in den besten Betrieben mittlerweile der Standard ist. Die Weinberge werden naturnah gepflegt. Eine Begrünung zwischen den Rebzeilen zur Belebung von Fauna und Flora verbessert die Bodenqualität und kommt damit den Trauben zugute.

La Gaffelière was awarded Premier Grand Cru Classé B in the Saint-Émilion Classification of 1955 for its high quality and elegant wine; its rank was confirmed in 2012. Philippe Mazières conducted the first cellar renovation from esthetic and practical points of view in 1990. The formidable barrel cellar leaves a lasting impression. Olivier Chadebost installed twenty new 30- to 130-hectoliter fermentation vats in the vinification cellar in 2013. Their spectacular coloring shifts between midnight blue and mauve, changing color depending on the amount of light beaming through the big glass doors. Oenologist Stéphane Derenoncourt, who has worked as a consultant for the estate since 2004, appreciates their primary use: plot-by-plot vinification, which is now the standard in the best vineyards. The vineyards are self-sustaining. Planting vegetation between the grapevine rows improves the soil quality and benefits the grapes.

Son vin tout en finesse et en élégance a valu à La Gaffelière le statut de premier grand cru classé B au classement des vins de Saint-Émilion de 1955, rang confirmé en 2012. La première rénovation des chais menée à bien en 1990 par Philippe Mazières répondait à des considérations tant esthétiques que pratiques. Les voûtes massives du chai à barriques sont impressionnantes. En 2013, Oliver Chadebost a installé 20 nouvelles cuves de fermentation d'une capacité allant de 30 à 130 hectolitres et présentant une teinte spectaculaire qui varie du bleu nuit au mauve. Mais leur utilité première est autre pour l'œnologue Stéphane Derenoncourt, qui conseille le domaine depuis 2004 : elles permettent la vinification parcellaire, qui est désormais de mise dans les meilleures exploitations. L'entretien du vignoble est harmonie avec la nature : l'enherbement entre les rangs de vignes stimule flore et faune, ce qui améliore la qualité des sols et par conséquent des raisins.

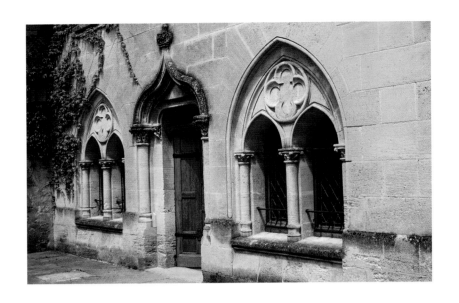

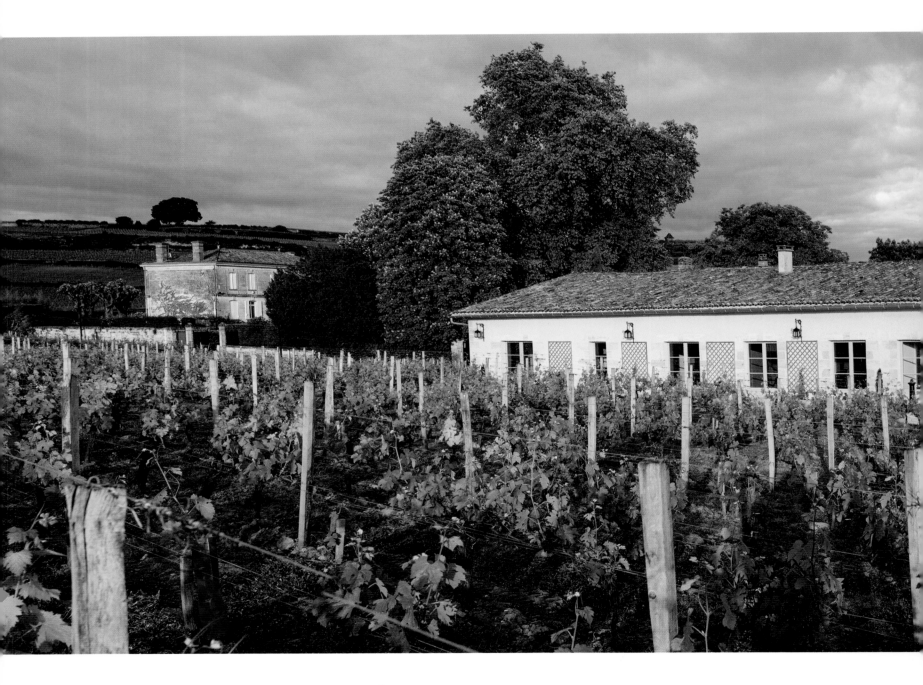

DAS MÄCHTIGE DREIGESCHOSSIGE HERRENHAUS MIT
DEM ANSCHLIESSENDEN PARK LIEGT VIS-À-VIS ZUR
KELTEREI UND ZUM FASSKELLER.

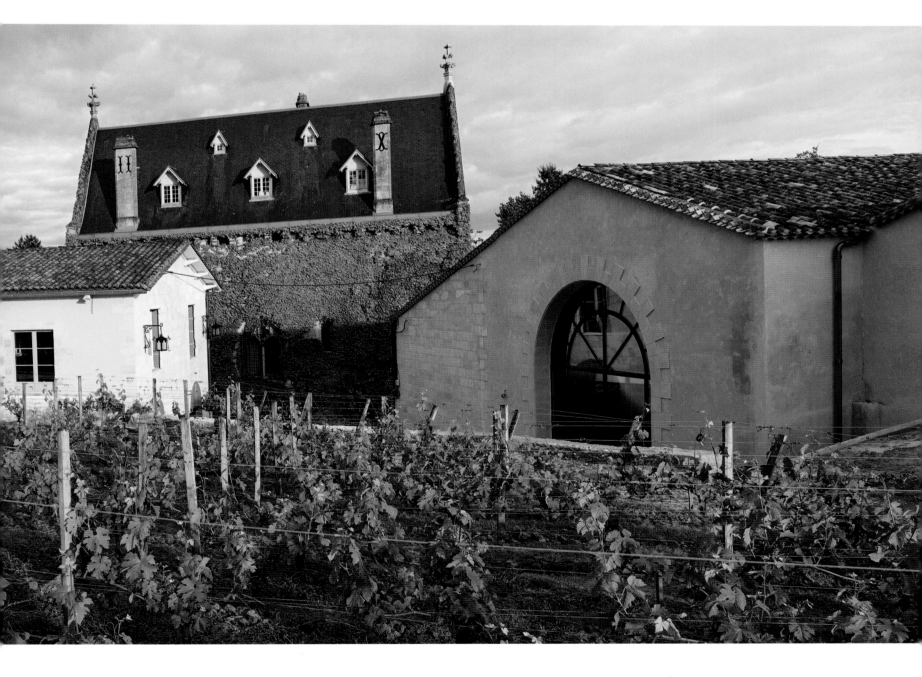

THE IMPRESSIVE THREE-STORY MANOR HOUSE
AND ADJACENT PARK ARE LOCATED OPPOSITE THE
VINIFICATION CELLAR AND BARREL CELLAR.

L'IMPOSANT MANOIR DE TROIS ÉTAGES DONNANT
SUR UN PARC FAIT FACE AU CUVIER ET AU CHAI
À BARRIQUE.

GRAVE
PESSA
LÉOGN

S &
C-
AN

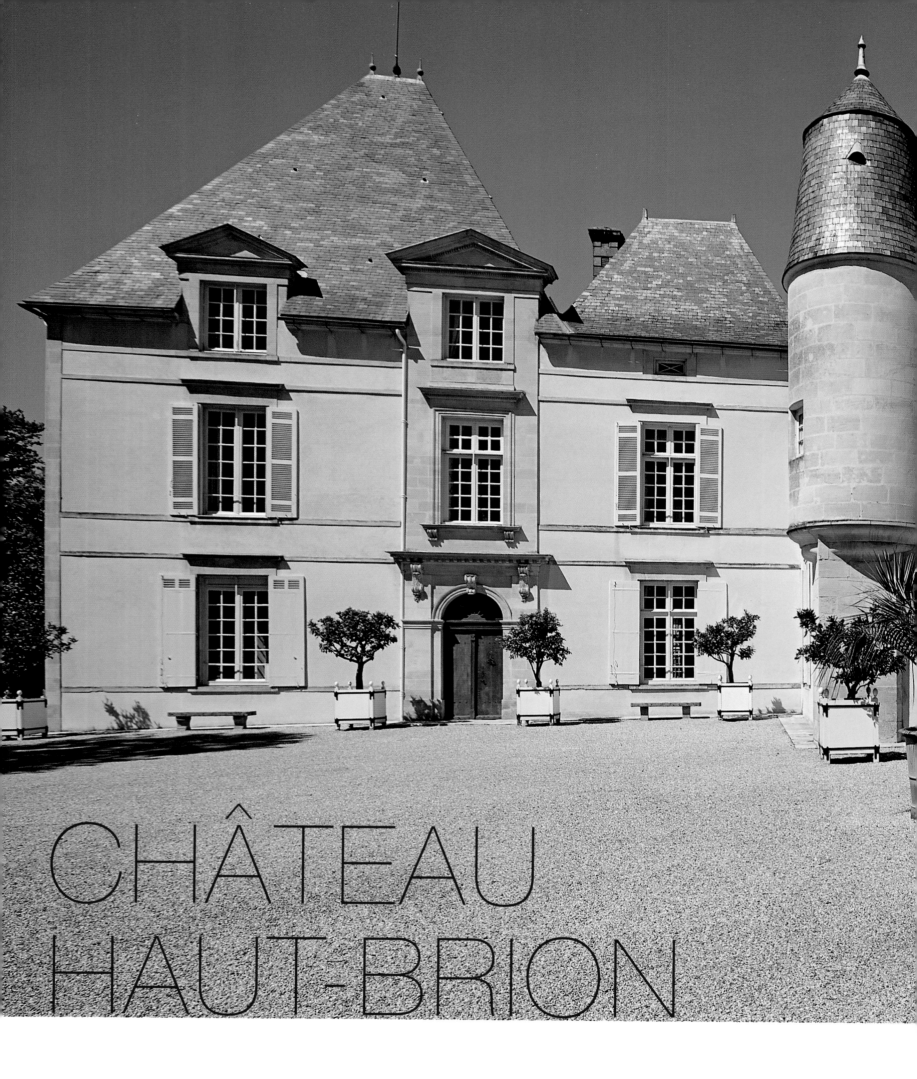

CHÂTEAU
HAUT-BRION

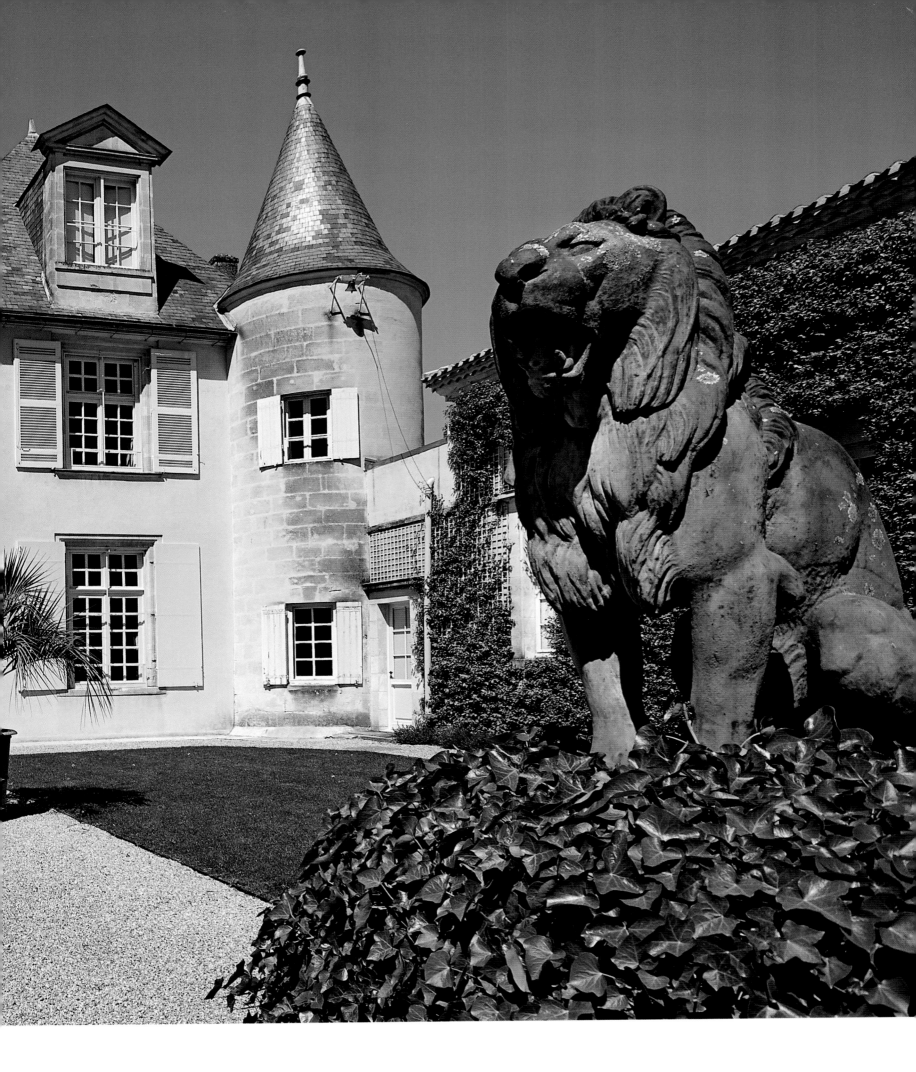

# HALF A MILLENNIUM OF VINICULTURE

Im gleißenden Licht der Bordelaiser Mittags-
sonne strahlen Gemäuer und Schieferdächer
des Château Haut-Brion um die Wette. Es
waren vor allem die Gründer dieses Guts und
ihre Nachfahren, die um 1700 dafür sorgten,
dass das internationale Ansehen des „New
French Claret" stieg. Vor allem das Londoner
Interesse begründete den Aufschwung des
gesamten Weinbaugebiets. Jean-Philippe
Delmas, hier links neben Kellermeister
Jean-Philippe Masclef, steht für drei Generatio-
nen der Betriebsleiter von Château Haut-Brion.
Sein Großvater hatte es von 1923 bis 1961,
sein Vater bis 2003 verstanden, in einmaliger
Kontinuität außergewöhnliche Weine zu erzeu-
gen. Noch bedeutender ist die Feststellung,
dass sich ein Haut-Brion geschmacklich immer
eindeutig zu erkennen gibt und von den ande-
ren Premiers Crus zu unterscheiden ist.

Château Haut-Brion's walls and slated roofs
sparkle in the midday sun. It was, above all,
the founder of this estate and his ancestors
who ensured that the "New French Claret's"
international reputation grew. In fact, London's
interest in the top-growth claret was respon-
sible for the recovery of the entire region.
Jean-Philippe Delmas, who is pictured here
next to cellar master Jean-Philippe Masclef, is
the third generation Château Haut-Brion
manager. His grandfather, who managed the
estate from 1923 to 1961, and his father, who
managed it until 2003, understood how to
make exceptional wines with a unique continu-
ity. The fact that a Haut-Brion is still stylistically
unique among First Growths after all these
years is even more significant.

Dans la lumière étincelante du soleil de Borde-
aux à son zénith, la pierre et les toits en ardoi-
se de Château Haut-Brion brillent à l'envi. Si
les fondateurs du domaine et leurs descen-
dants ont contribué vers 1700 à booster la
renommée internationale du « New French
Claret », c'est avant tout à la clientèle londoni-
enne que l'ensemble du Bordelais doit son
essor. Jean-Philippe Delmas, que l'on voit à
gauche du maître de chai Jean-Philippe
Masclef, représente la troisième génération
d'un modèle de gérance. De 1923 à 2003,
son grand-père et son père, qui avait pris la
relève en 1961, avaient réalisé la prouesse de
produire des vins extraordinaires avec une
constance exemplaire. Chose encore plus
importante à signaler, un Haut-Brion a une
saveur particulière qui se distingue de celle
des autres premiers crus.

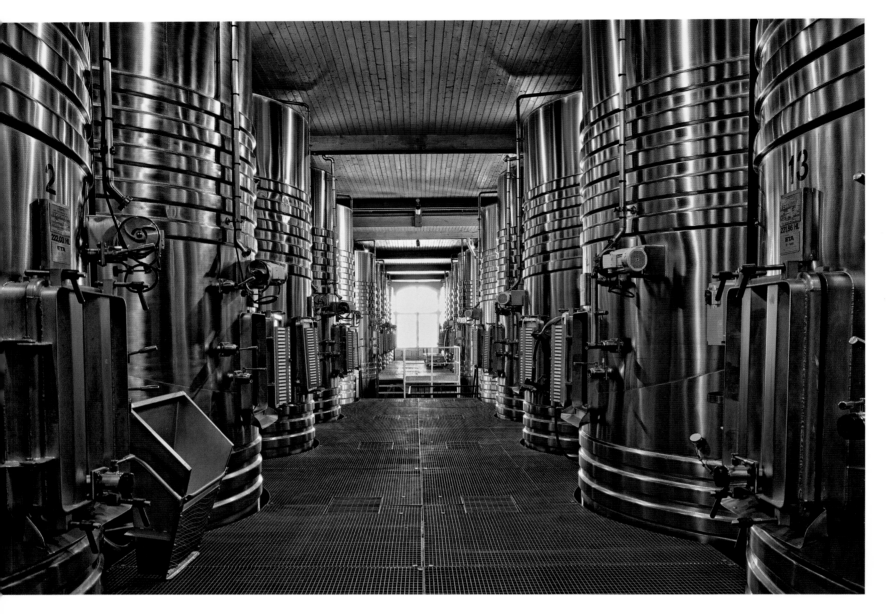

Château Haut-Brion gehört nach einer langen Geschichte mit illustren Eigentümern der Domaine Clarence Dillon SAS; deren Vorsitzender ist Prinz Robert von Luxemburg. Er war 2008 Nachfolger des Herzogs von Mouchy, dem dritten Ehemann seiner Mutter Joan Dillon. Die Enkelin des Amerikaners Clarence Dillon, der 1935 das Gut erworben hatte, lebte mit ihrer Familie seit 1975 auf dem Gut. Investiert wurde schon 1991 in den „Cour des Artisans" mit einem neuen Gärkeller, dem zugeordneten Oenologielabor, der Küferei und dem Lagerkeller für die Barriques. In dieser Zeit galt die primäre Aufmerksamkeit der Funktionalität, weniger der Wirkung nach außen. Die neuen Edelstahlfässer waren für die Region eine bemerkenswerte Innovation. Für Jean-Philippe Delmas ist die Innovationsbereitschaft neben der Gleichmäßigkeit und der Exzellenz das prägende Charakteristikum des Guts.

After a long history of illustrious owners, Château Haut-Brion is now owned by Domaine Clarence Dillon, SA with Prince Robert of Luxembourg as its president. He assumed the presidency in 2008 from the Duc de Mouchy, who was his mother Joan Dillon's third husband. The granddaughter of American financier Clarence Dillon, who bought the property in 1935, has lived on the estate with her family since 1975. The company invested in a new fermenting room, an oenology lab, the cooperage and the barrel cellar in 1991. At the time, attention was primarily paid to functionality and less to image. The new stainless steel barrels were a remarkable innovation for the area. In Jean-Philippe Delmas' opinion, in addition to the consistency and excellence of the wine, the estate's defining characteristic is its willingness to innovate.

La litanie des propriétaires successifs de Château Haut-Brion, plus illustres les uns que les autres, se poursuit avec le Domaine Clarence Dillon SAS, dont le président est le prince Robert de Luxembourg. Celui-ci a succédé au duc de Mouchy, le troisième époux de sa mère Joan Dillon. La petite-fille de l'Américain Clarence Dillon, qui avait acquis la propriété en 1935, vivait au château avec sa famille depuis 1975. Dès 1991, les propriétaires ont investi dans la « Cour des Artisans », comprenant un nouveau cuvier, le laboratoire d'œnologie associé, la tonnellerie et le chai à barriques. À l'époque, l'accent avait porté sur la fonctionnalité, plutôt que sur l'apparence. Les cuves en acier inoxydable nouvellement introduites constituaient une innovation remarquable. Volonté d'innover, constance et excellence sont, d'après Jean-Philippe Delmas, la griffe du domaine.

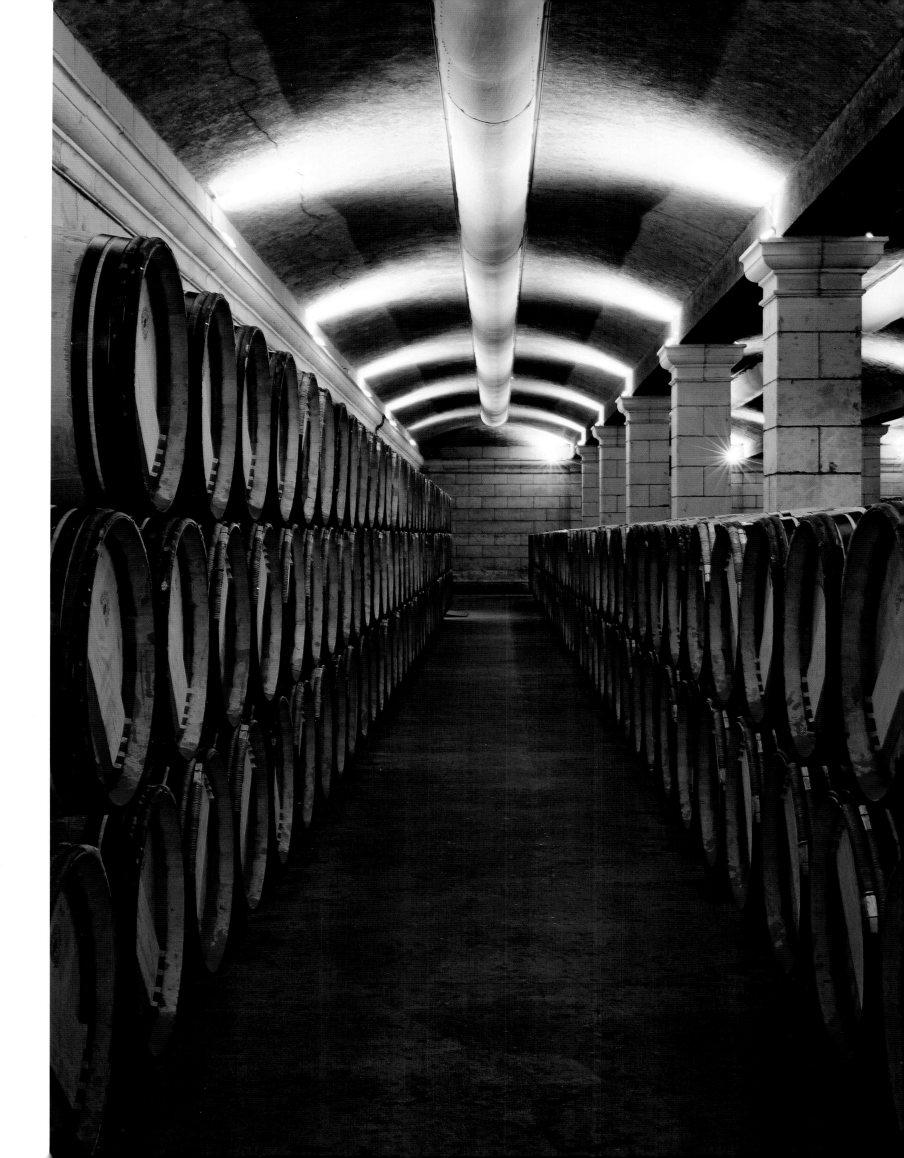

Haut-Brion ist die Bezeichnung für die kiesige Kuppe zwischen den Bächen Serpent und Peugue, südwestlich von Bordeaux. Die Parzellen haben kiesig-sandige Böden, zum Teil mit tonigen Aspekten. Die Rebfläche beträgt heute etwa 51 Hektar. 41 % Cabernet Sauvignon, 48 % Merlot, 10 % Cabernet Franc und 1 % Petit Verdot sind die roten Rebsorten. Für den in limitierten Mengen erzeugten Weißwein sind auf drei Hektar zu 53 % Sémillon und 47 % Sauvignon Blanc angepflanzt. Das

Gut war schon in der ersten Médoc-Klassifikation von 1855 unter die vier Premiers Crus eingestuft worden – obwohl es nicht im Médoc liegt, sondern eigentlich zu Graves gehört. Und so wundert es nicht, dass Haut-Brion im Graves-Klassement für Rotweine von 1959 ebenfalls genannt wird.

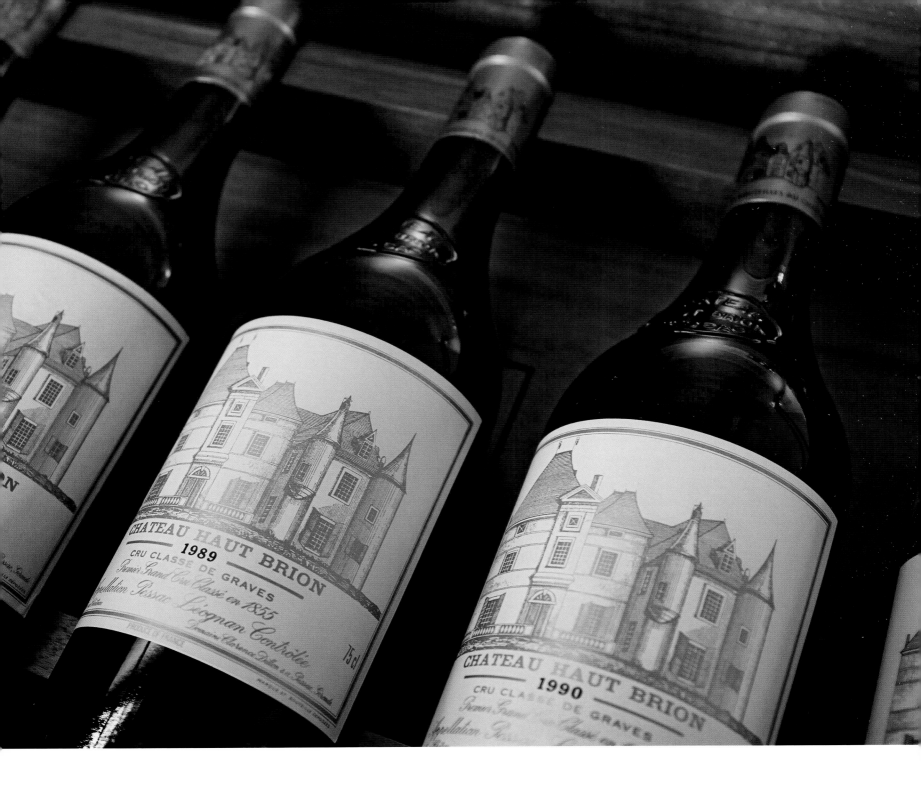

The gravelled terrain between the Le Peugue and the Le Serpent rivers, south-west of Bordeaux, has been called Haut-Brion since the fifteenth century. The soil consists of small stones of gravel, including various kinds of quartz, with a sub-soil of clay and sand. The vineyard covers an area of 51 hectares. Around 48 hectares are planted with red grape varieties (41% Cabernet Sauvignon, 48% Merlot, 10% Cabernet Franc and 1% Petit Verdot), while just under three hectares are planted with 53% Sémillon and 47% Sauvignon Blanc for its limited white wine. The estate was rated one of four Premier Crus in the first Medoc Classification of 1855—even though it is not located in Medoc, but rather in the north of the wine-growing region of Graves—so it was no surprise when Haut-Brion was also named a Premier Cru in the 1959 Graves Classification for red wine.

Haut-Brion est le nom de la croupe de graves enserrée par les ruisseaux du Serpent et du Peugue, au sud-ouest de Bordeaux. Ce vignoble d'environ 51 hectares bénéficie de sols légèrement argileux mêlant sables et graviers. Le cabernet-sauvignon, le merlot, le cabernet franc et le petit verdot représentent respectivement 41 %, 48 %, 10 % et 1 % de l'encépagement en rouge. Les trois hectares de vignes dédiés à la production de vin blanc en quantité limitée sont plantés pour 53 % de sémillon et pour 47 % de sauvignon blanc. Le domaine figurait déjà parmi les quatre premiers crus classés du Médoc en 1855, bien que n'étant pas situé dans le Médoc mais dans les Graves. La mention de Haut-Brion pour son vin rouge dans le classement des vins de Graves de 1959 n'a donc rien d'étonnant.

JOAN DILLON LAG DIE AUSSTATTUNG DES SCHLOSSES SEHR
AM HERZEN. DIE AUF DEN KAMIN UND NICHT AUF EINEN FERN-
SEHER AUSGERICHTETE SITZGRUPPE WIRKT AUS HEUTIGER
SICHT SYMPATHISCH.

JOAN DILLON WAS VERY PASSIONATE ABOUT THE CHÂTEAU'S FURNISHINGS. THE SEATING AREA, WHICH IS ARRANGED AROUND THE FIREPLACE AND NOT A TELEVISION, COMES OFF AS VERY COZY FROM TODAY'S POINT OF VIEW.

JOAN DILLON AVAIT TRÈS À CŒUR L'AMÉNAGEMENT INTÉRIEUR DU CHÂTEAU. LES SIÈGES TOURNÉS VERS LA CHEMINÉE, ET NON VERS UN TÉLÉVISEUR, ONT QUELQUE CHOSE DE CONVIVIAL POUR L'OBSERVA-TEUR CONTEMPORAIN.

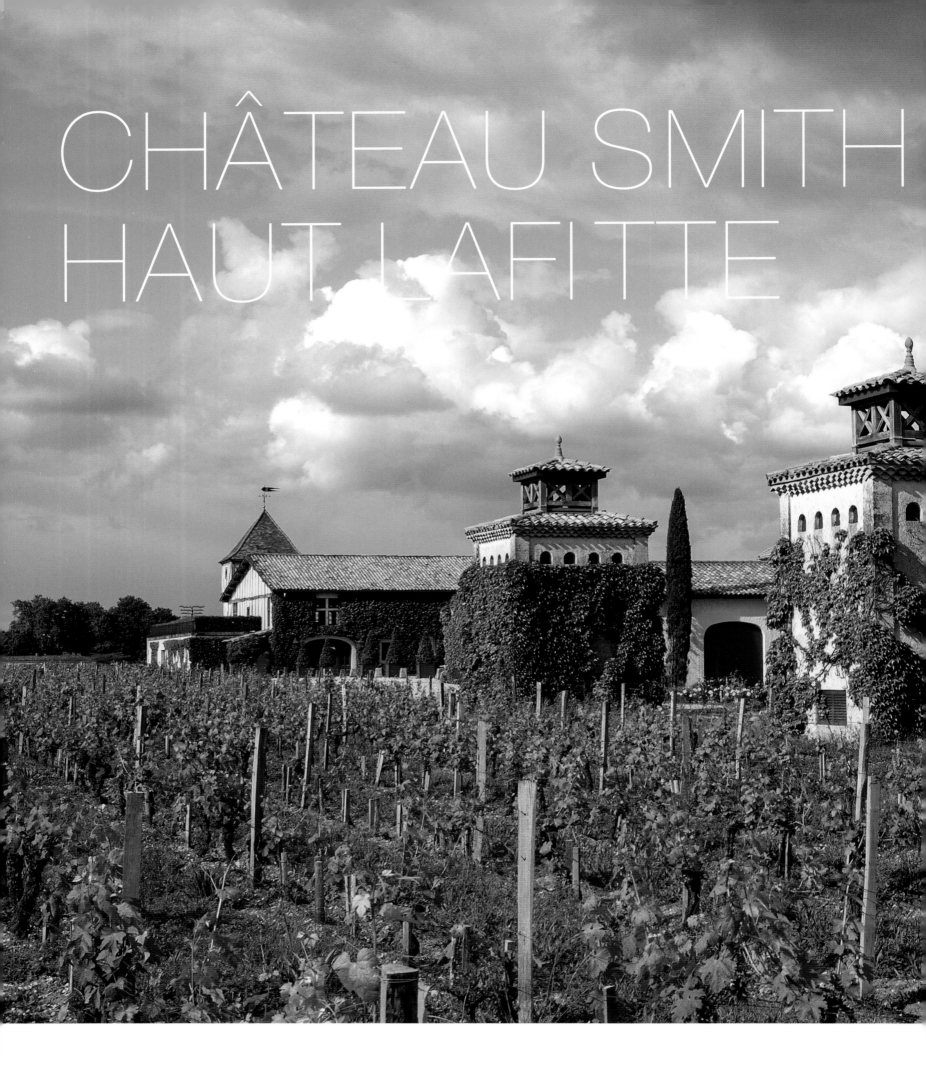

# CHÂTEAU SMITH HAUT LAFITTE

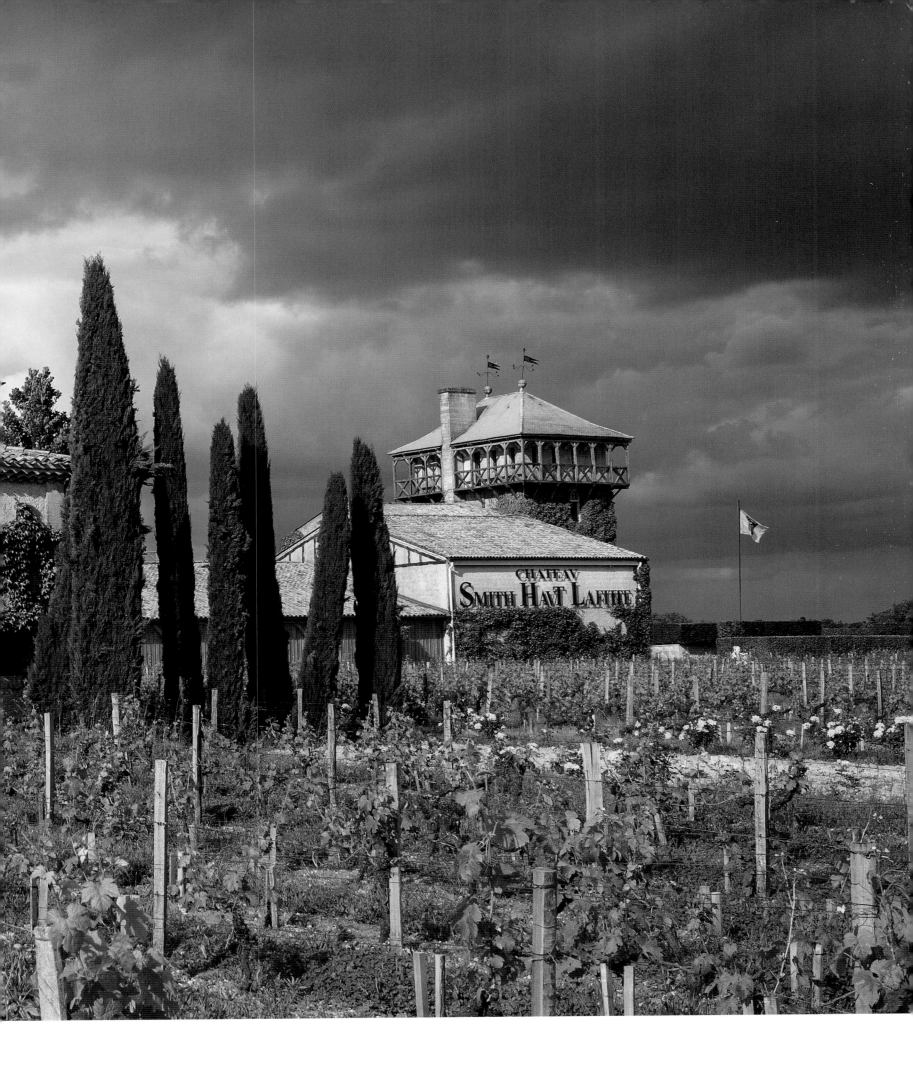

WINNING WITH COMPETITIVE AMBITION

Zwei alpine Skirennläufer erwarben 1990 das altehrwürdige Château Smith Haut Lafitte, Grand Cru Classé in der Appellation Pessac-Léognan. So weit die nüchternen Fakten. Daniel Cathiard und seine Frau Florence, ab Mitte der 1960er Jahre im französischen Skiteam, hatten sich schon zwei Jahrzehnte nach ihrer aktiven Laufbahn mit Lebensmittel- und Sportgeschäften unabhängig gemacht. 1989 verkauften sie alles und erfüllten sich ihren Traum. Mit Enthusiasmus und Durchhaltevermögen, den stärksten Motoren nicht nur im Sport, investierten sie substanziell – und wurden zunächst von einer Reihe schlechter Bordeaux-Jahrgänge arg gebeutelt. Doch selbst in diesen schwierigen Jahren waren die Weine bereits besser als zuvor. Fabien Teitgen (links) als technischem Direktor und Kellermeister Yann Laudeho gelingen Weine mit großer Ausdruckskraft.

Two Alpine skiers purchased the venerable Château Smith Haut Lafitte, with its Grand Cru Classé, in the Pessac-Léognan appellation in 1990. So much for the sober facts. Daniel Cathiard and his wife Florence, who were both on the French Olympic ski team in the mid-1960s, sold all of their business interests in their supermarket and sporting goods stores after two decades in 1989 and fulfilled their dream of owning a winery. They invested heavily with enthusiasm and perserverance and were initially rewarded with a number of poor vintages; however, even in these difficult years the wines were already better than they had been before. Fabien Teitgen (left) as technical director and cellar master Yann Laudeho turn out great, expressive wines.

Achat en 1990 par deux champions de ski du vénérable Château Smith Haut Lafitte, grand cru classé dans l'appellation Pessac-Léognan. Voilà pour les faits bruts. Daniel Cathiard et son épouse Florence, tous deux dans l'équipe de France à partir du milieu des années 1960, s'étaient reconvertis depuis une vingtaine d'années dans l'alimentation et les articles de sport quand, en 1989, ils ont tout vendu pour réaliser un rêve : avec enthousiasme et endurance, des qualités primordiales pas uniquement dans le domaine sportif, ils ont procédé à de gros investissements. Les mauvais millésimes de Bordeaux s'enchaînant, ils ont commencé par perdre gros. Mais même pendant ces années difficiles, leurs vins ont été meilleurs que jamais auparavant et d'une grande expressivité grâce au directeur technique Fabien Teitgen (à gauche) et au maître de chai Yann Laudeho.

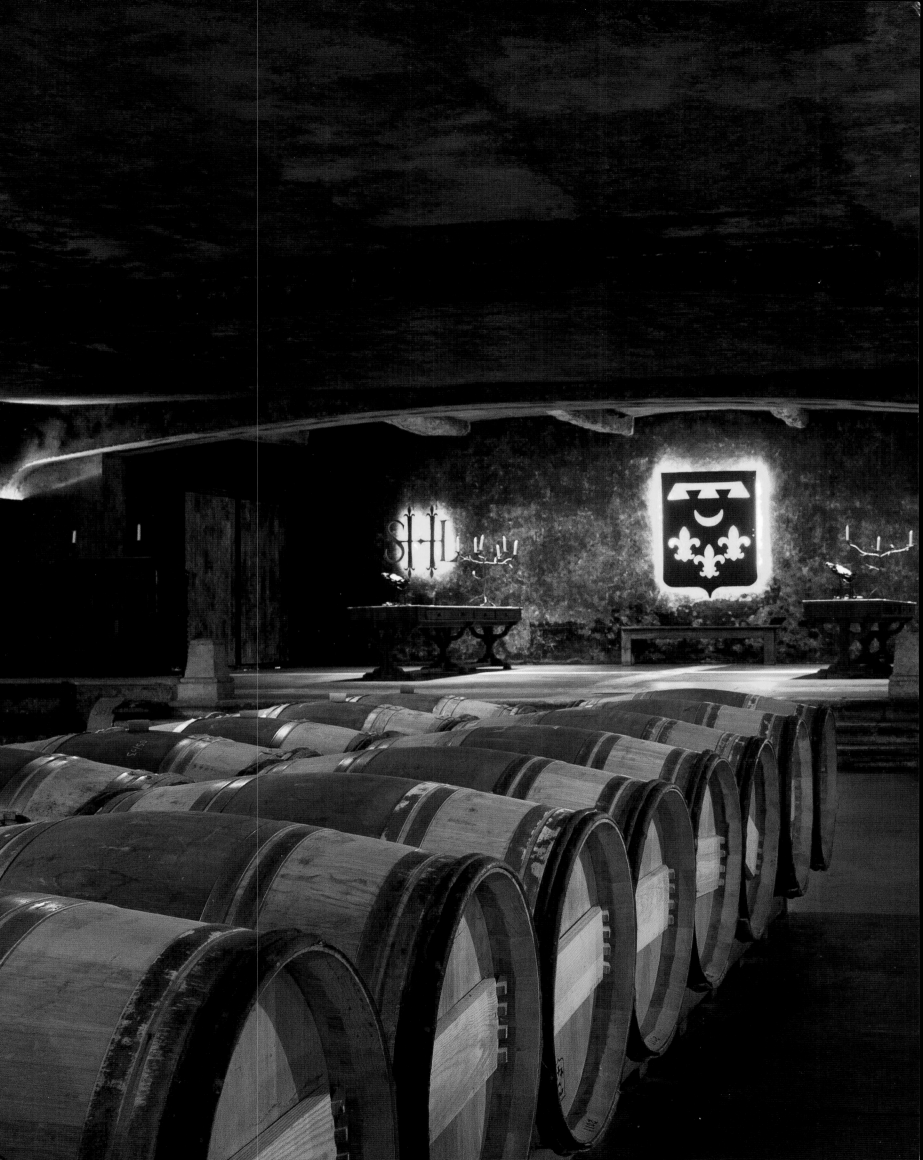

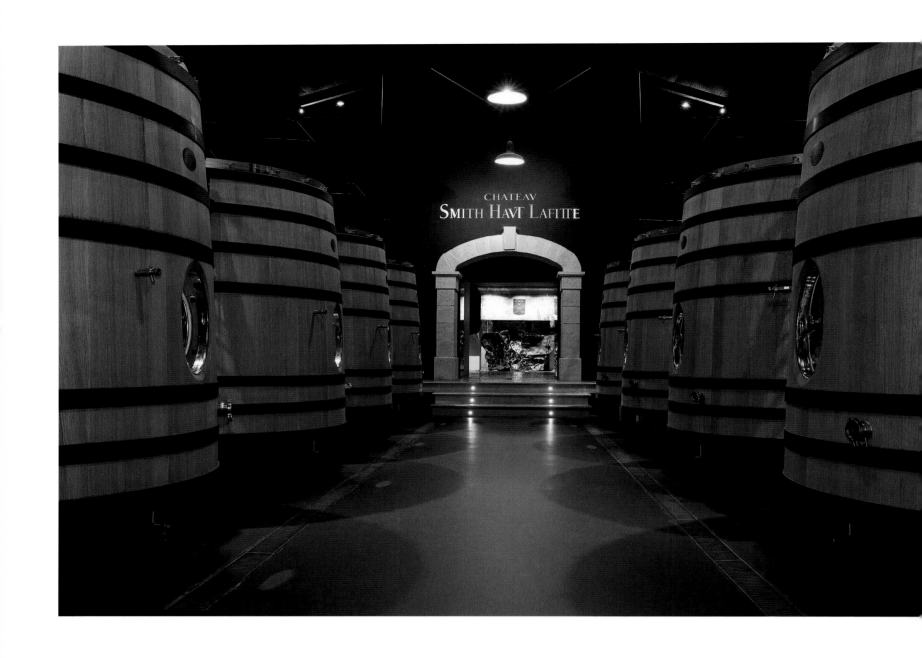

Die ungewöhnliche Architektur des Hofs mit seinen Türmen, der Chartreuse und weiteren Fachwerkgebäuden geht auf den Schotten George Smith zurück, der sie im 18. Jahrhundert erbauen ließ. Das Gut erstreckt sich über 78 Hektar, davon 11 Hektar Rebflächen für Weißwein. Ein Drittel ist mit Merlot, etwas mehr als die Hälfte mit Cabernet Sauvignon und ein Zehntel mit Cabernet Franc bestockt; ein Fingerhut Petit Verdot darf nicht fehlen. Die technische Ausstattung ist auf dem neuesten Stand. Nur intakte, mit einer optischen Sortiermaschine verlesene Beeren gelangen in die Fässer. Die sanfte Verarbeitung dient der optimalen Integration der Tannine. Die Böden sind durch silexhaltige Kieselsteine geprägt. Sie verleihen den Weinen Minaralität. Markante Fülle, Eleganz, Finesse und Komplexität sind Attribute, die Verkoster ihnen zumessen.

The courtyard's unusual architecture with its towers, chartreuse and half-timbered buildings can be traced back to Scotsman George Smith, who built them in the 18th century. The estate covers over 78 hectares, 11 of which are cultivated with white wine varieties. The remaining hectares are planted with 55% Cabernet Sauvignon, 35% Merlot and 10% Cabernet Franc with just a hint of Petit Verdot. The technical equipment is state-of-the-art. Only intact berries that have been run through an optical grape sorter make it into the vats. The gentle handling ensures optimal integration of the tannins. The terroir is characterized by fine gravel with a high iron oxide content that give the wines their minerality. Experienced tasters note attributes such as striking fullness, elegance, finesse, and complexity.

Cet ensemble architectural inhabituel, réunissant des tourelles, une chartreuse et divers autres corps de bâtiment à colombages, a été construit par l'Écossais George Smith au XVIIIᵉ siècle. Le domaine s'étend sur plus de 78 hectares, dont 11 plantés en cépages blancs. L'encépagement est constitué pour un tiers de merlot, pour plus de la moitié de cabernet-sauvignon et pour un dixième de cabernet franc, sans oublier un doigt de petit verdot. Les équipements techniques sont à la pointe de l'innovation : seules les baies intactes, sélectionnées par trieuse optique, sont mises à fermenter dans des cuves. Elles y sont soumises à un traitement doux qui permet l'intégration des tanins. Les graves günziennes du terroir confèrent une grande minéralité aux vins, auxquels les dégustateurs reconnaissent charpente, élégance, finesse et complexité.

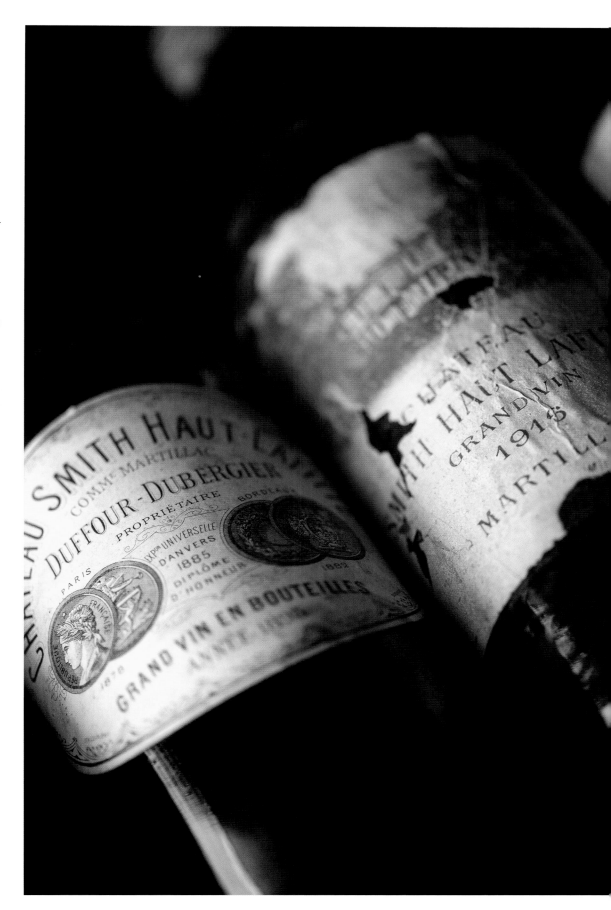

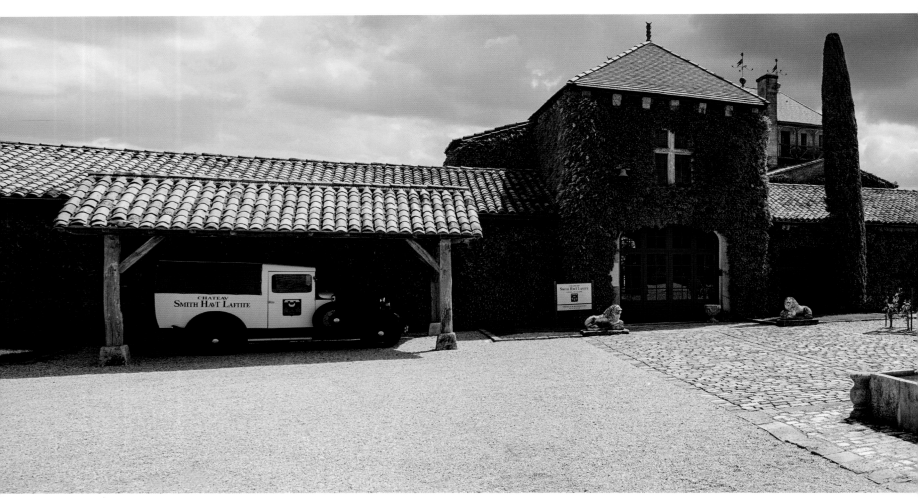

SKULPTUREN ALLENTHALBEN. FLORENCE UND DANIEL CATHIARD INSZENIEREN DIE VERBINDUNG VON WEIN UND KUNST AUF HÖCHSTEM NIVEAU.

SCULPTURES EVERYWHERE—FLORENCE AND DANIEL CATHIARD ILLUSTRATE THE SYMBIOSIS BETWEEN WINE AND ART.

SCULPTURES DE-CI, DE-LÀ. FLORENCE ET DANIEL CATHIARD METTENT EN SCÈNE L'UNION DU VIN ET DE L'ART AU PLUS HAUT NIVEAU.

SAUTE

ERNES

# CHÂTEAU D'YQUEM

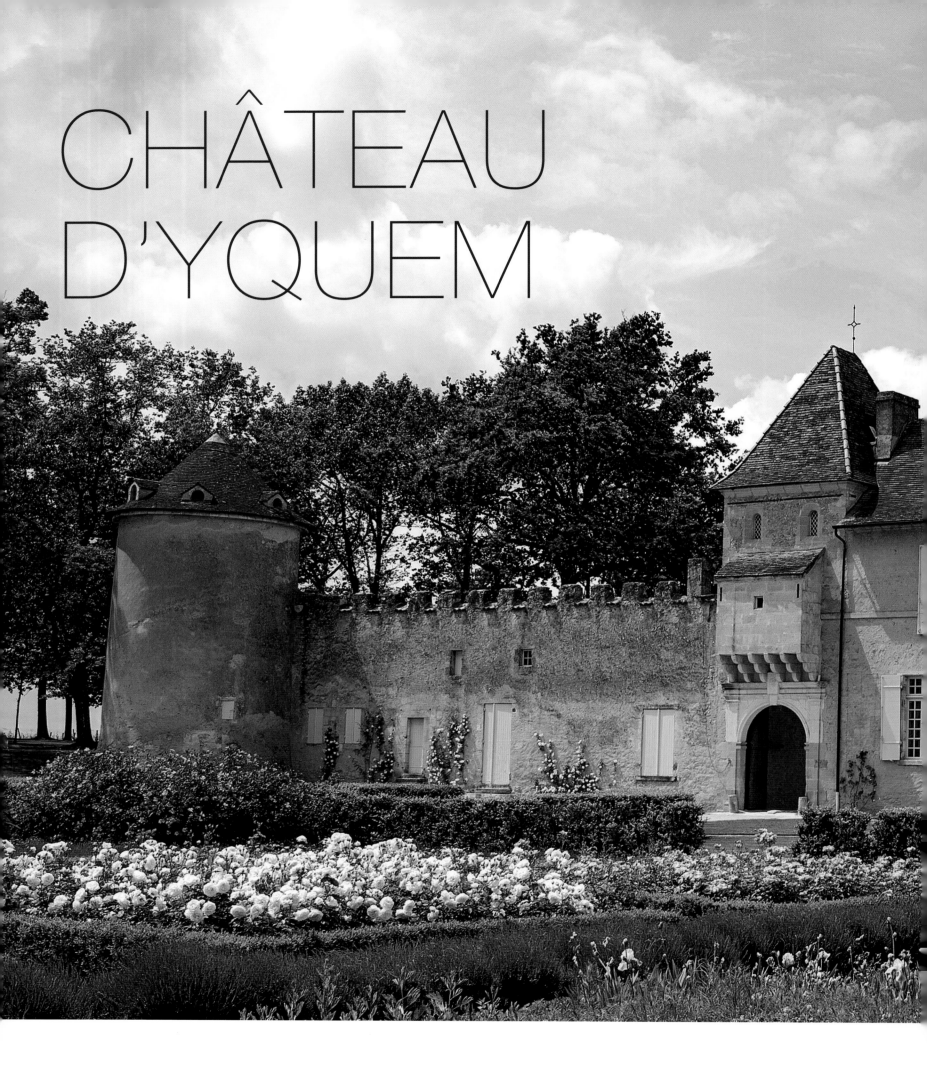

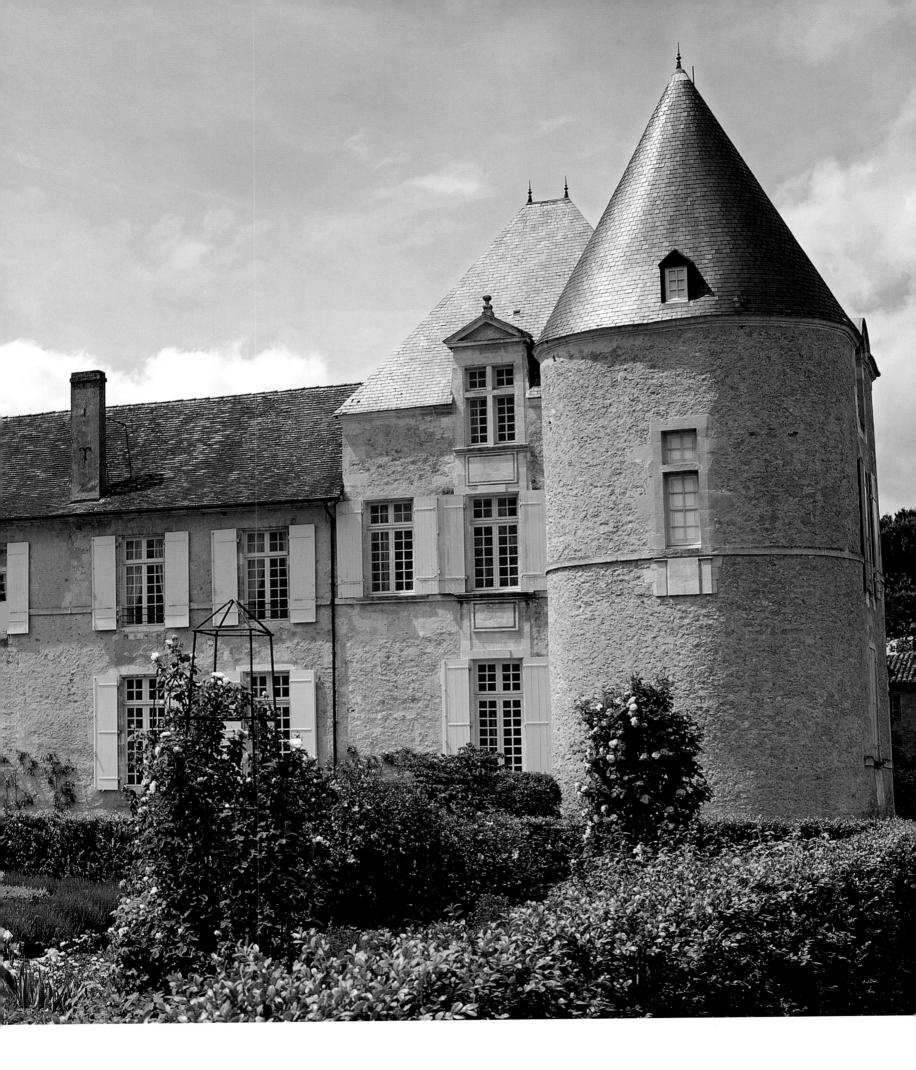

WATER AS A BASIC ELEMENT

Das an mittelalterliche Architektur erinnernde Schloss mit Teilen aus dem zwölften Jahrhundert thront stattliche 86 Meter über dem Meer auf der höchsten Erhebung des Sauternais, mit seiner großzügig strukturierten Hügellandschaft voller Anmut und mit schönen Schlössern am Fluss Ciron. Auf über 100 Hektar lehmdurchsetzter Böden wachsen zu vier Fünftel Sémillon- und zu einem Fünftel Sauvignon Blanc-Reben. 2012 kam es nach zwanzig Jahren zum Äußersten: Das zehnte Mal nach 1900 brachte Château d'Yquem keinen Premier Cru Supérieur heraus. Der Leiter des Guts, Pierre Lurton, konstatierte eine „excellence insuffisante" die es nicht erlaube, den Jahrgang in den Verkauf zu bringen. Laut Sandrine Garbay, seit vierzehn Jahren Kellermeisterin, kam der Regen schon zu Beginn der Lese und machte alle Hoffnungen zunichte.

The château's Medieval-style architecture, with areas originating from the 12th century, sits an impressive 280 feet above sea level atop the highest elevation in Sauternes, with its lush, hilly landscape and beautiful châteaux along the Ciron River. The over 100 hectares of clayey soil is planted with four-fifths Sémillon and one-fifth Sauvignon Blanc vines. Things came to a head after twenty years in 2012 when Château d'Yquem did not produce a Premier Cru Supérieur for the tenth time since 1900. The estate's managing director, Pierre Lurton, verified the "excellence insuffisante" that made it unworthy of bearing the Château's name. According to Sandrine Garbay, who has been the cellar master for fourteen years, it started to rain when they began harvesting, which dashed all of their hopes.

Ce château, dont certains éléments architecturaux remontent au XIIe siècle, trône à l'altitude non négligeable de 86 mètres au-dessus du niveau de la mer, sur la plus haute éminence du Sauternais. Cette région offre au regard un généreux modelé de toute beauté, qui est traversé par la rivière Le Ciron bordée de superbes châteaux. L'encépagement des plus de 100 hectares de sols à affleurement argileux est constitué de quatre cinquièmes de sémillon et d'un cinquième de sauvignon blanc. En 2012, le domaine a tranché dans le vif, comme 20 ans auparavant et pour la dixième fois depuis 1900 : Château d'Yquem n'a pas produit de premier cru supérieur, le directeur du domaine ayant jugé « l'excellence insuffisante » pour envisager la commercialisation de ce millésime. Comme l'explique Sandrine Garbay, maître de chai depuis 14 ans, la pluie tombée dès le début de la récolte avait anéanti tous les espoirs.

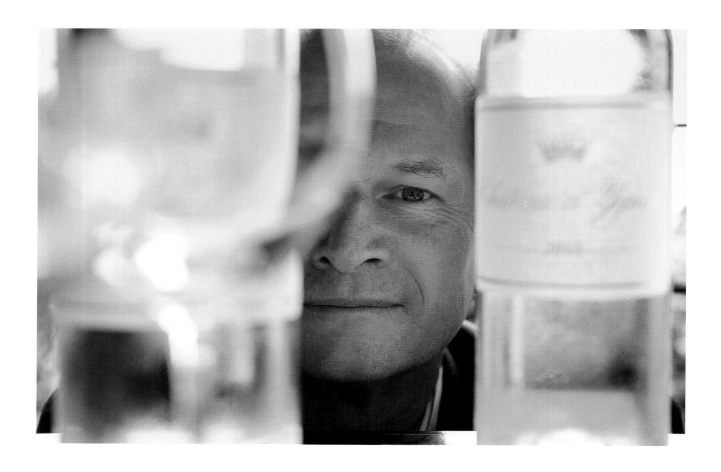

Dem Fluss Ciron verdankt der hier erzeugte Süßwein viel. Besonders in kühlen Herbstnächten kommt es an seinen Gestaden sehr zuverlässig zu einer intensiven Nebelbildung. Das sind Bedingungen, unter denen der Edelpilz Botrytis Cinerea die Trauben befällt. Die Beerenhaut wird dünn und – nur für Wasser – durchlässig. In den Sonnenstunden trocknen die Beeren ein, Süße und Aromen konzentrieren sich. Es entstehen Weine mit hoher Viskosität und einem substanziellen Restzuckergehalt, nahezu ewig haltbar. Ihr Geschmack wird getragen vom typischen Botrytis-Ton und der Fülle überreifer gelber Früchte. Doch leider funktioniert die Wasserdurchlässigkeit auch in entgegengesetzter Richtung. Regen in der Erntezeit, die sich über Wochen mit nahezu einem Dutzend Erntedurchgängen einzeln gelesener Beeren hinziehen kann, kann die Trauben vollständig verwässern.

The sweet wine produced here owes much to the Ciron River. The shores of the river regularly experience intense fog, especially on cool autumn nights, conditions that promote infestation by *Botrytis cinerea*. The grape skins become thin and permeable (allowing water to permeate the grape). The grapes dry in the sunshine, which concentrates the sweetness and flavors. This produces wines with a high viscosity and a substantial residual sugar content that will keep for a century or more with proper care. The wine is characterized by its typical botrytized flavor and the fullness of overripe yellow fruit. Unfortunately, water permeability also works in the opposite direction as well. Rain during the harvest, which may last weeks with almost a dozen successive selections of individual grapes, can completely dilute the grapes' flavor.

Le vin liquoreux produit dans le Sauternais doit beaucoup à la rivière Le Ciron. À l'automne, quand les nuits fraîchissent, des brouillards épais se lèvent immanquablement sur ses rives, favorisant l'action du champignon Botrytis cinerea sur les raisins : les pellicules des baies s'affinent et deviennent perméables, mais uniquement à l'eau. Sous l'effet du soleil, les baies se dessèchent alors, permettant aux sucres et aux arômes de se concentrer. Cela donne des vins liquoreux dont la teneur en sucres résiduels est si élevée qu'ils se conservent presque éternellement. Leur saveur se caractérise par une note botrytisée typique et la plénitude de fruits jaunes à surmaturité. Mais la perméabilité joue hélas aussi dans l'autre sens : s'il pleut pendant les vendanges, qui peuvent durer des semaines car il faut une bonne dizaine de passages pour récolter les baies une à une, les raisins peuvent se gorger d'eau.

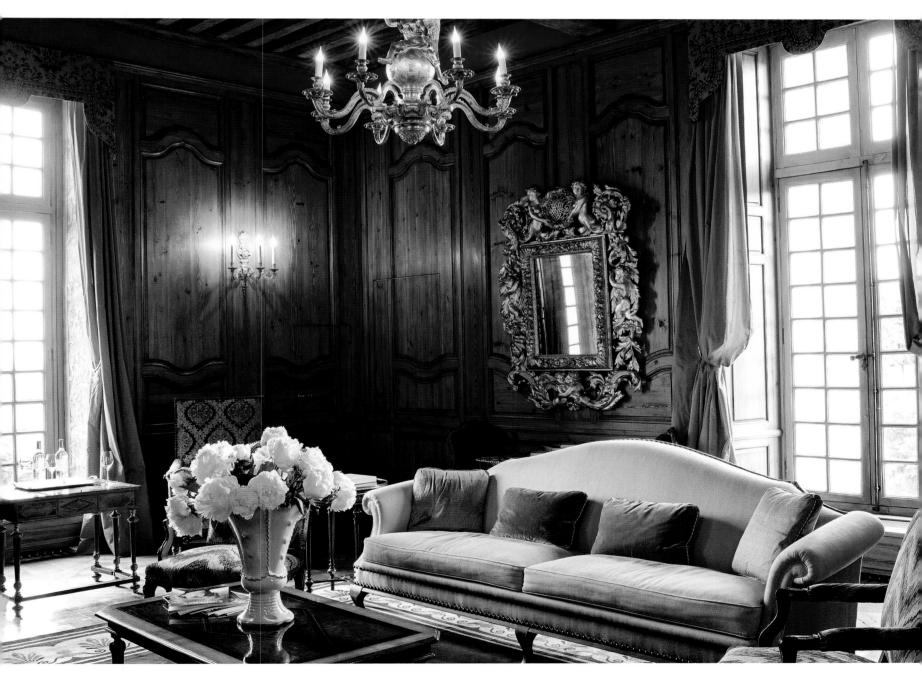

205

Der 1959 von Château d'Yquem kreierte trockene weiße Bordeaux wird seit zehn Jahren „Y" genannt. Er entsteht zu gleichen Teilen aus Sémillon und Sauvignon Blanc und wurde nur unregelmäßig produziert. Das beabsichtigte Pierre Lurton zu ändern, der seit ebenfalls zehn Jahren für den Eigentümer LVMH arbeitet. Er wünschte sich eine einfache und elegante Cuverie nur für diesen Wein, die nicht wie eine Molkerei aussehen möge. Olivier Chadebost suchte lange nach einem endgültigen Material. Er fand es in einem zertifizierten Edelstahl aus der pharmazeutischen Industrie, der aufwendig zu einer unvergleichlichen Spiegeloberfläche gebürstet wurde. Installiert wurden die Cuves 2012, just in dem Jahr, als der Premier Cru Supérieur ausfiel. Ein bedauerlicher Zufall.

The dry white Bordeaux produced by Château d'Yquem since 1959 has been called "Y" for the last ten years. It is made from an equal blend of Sémillon and Sauvignon Blanc grapes and is only produced at irregular intervals. Pierre Lurton, who has worked for owner LVMH for ten years as well, decided to change that. He wanted a simple and elegant vat just for this wine that did not look like a dairy vat. Olivier Chadebost made every effort to find the finished material, which turned out to be a certified stainless steel from the pharmaceutical industry that was brushed to an incomparable reflective surface. The *cuves* were installed in 2012, when no Premier Cru Supérieur was produced. An unfortunate coincidence.

Depuis 1959, Château d'Yquem produit un blanc sec, nommé « Y » à partir de 2004. Obtenu à partir de sémillon et de sauvignon blanc à parts égales, il a longtemps été produit de manière discontinue. Pierre Lurton, également depuis 10 ans dans ce domaine appartenant à LVMH, a décidé d'y remédier. Pour ce faire, il souhaitait un cuvier élégant réservé à ce vin et qui ne ressemble pas à une laiterie. Au terme d'une longue quête, l'architecte Olivier Chadebost a trouvé le matériau de finition adéquat, un acier inoxydable certifié de la qualité de ceux utilisés dans l'industrie pharmaceutique, dont le poli miroir obtenu par brossages successifs est sans pareil. Par un hasard regrettable, les cuves ont été installées en 2012, précisément une année où le domaine a renoncé à la production du premier cru supérieur.

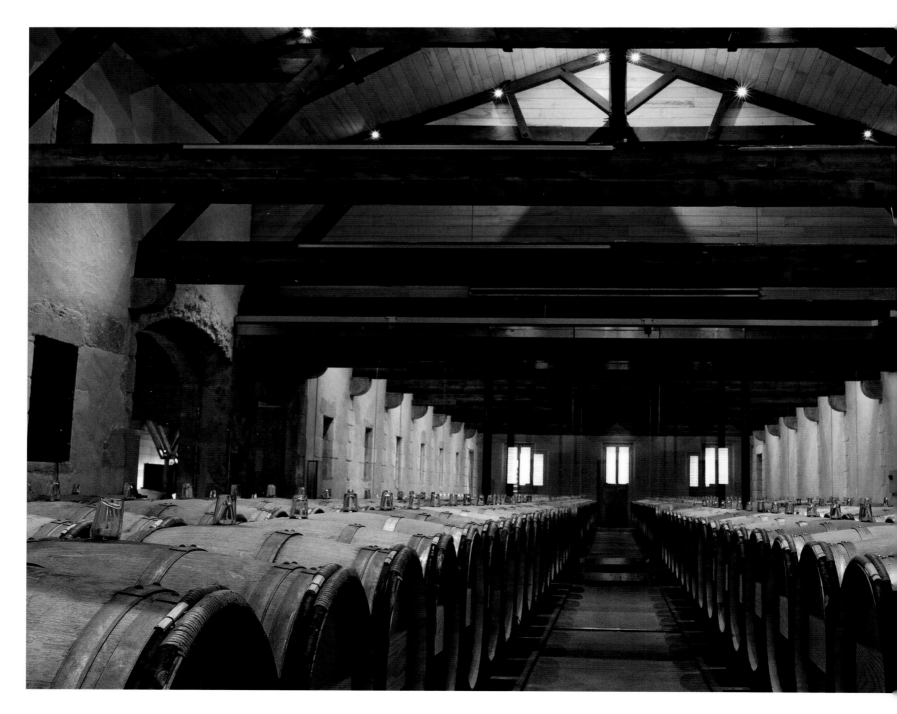

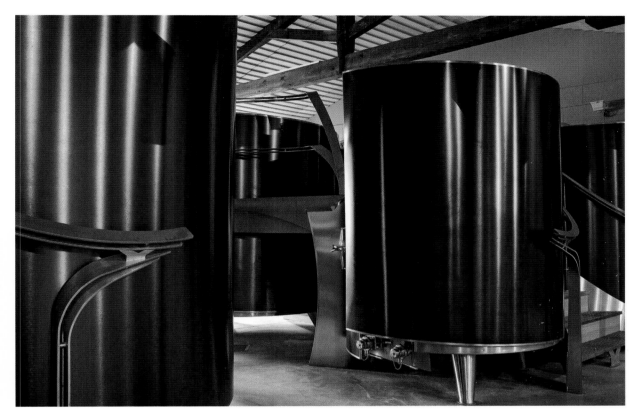

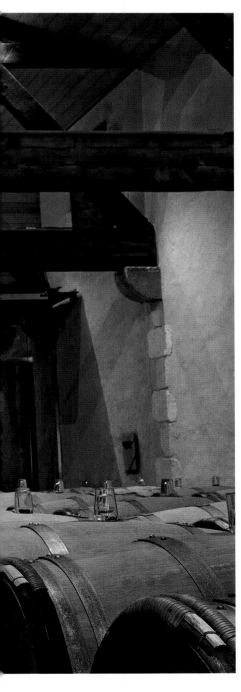

GLEICH GALOPPIERT EIN RITTER DURCHS TOR, ERFRISCHT SICH AM BRUNNEN, BRICHT EINE ROSE UND BRINGT SIE DEM BURGFRÄULEIN IN DER HOFFNUNG – AUF EIN GLAS D'YQUEM.

IT LOOKS AS IF A KNIGHT WILL SOON BE GALLOPING THROUGH THE GATE, REFRESHING HIMSELF AT THE FOUNTAIN, PICKING A ROSE AND BRINGING IT TO THE LADY OF THE CASTLE IN THE HOPE—OF A GLASS OF D'YQUEM.

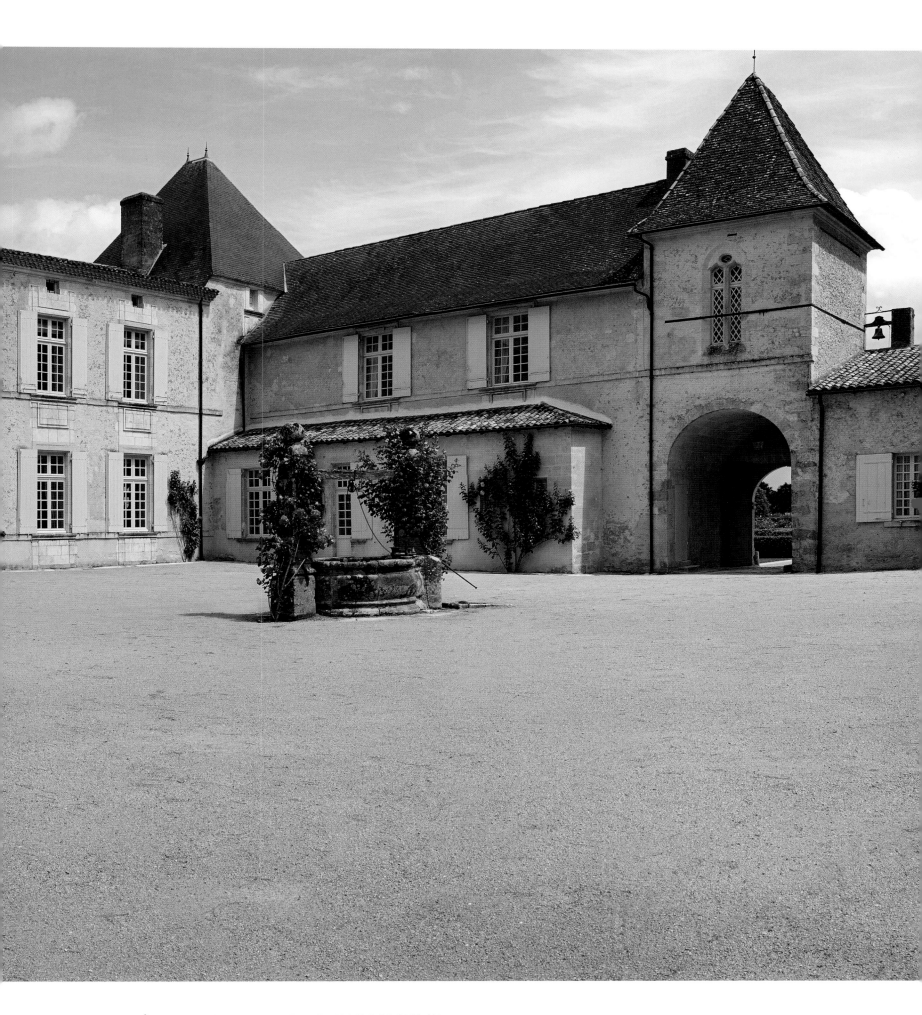

ON S'ATTEND À VOIR UN CHEVALIER FRANCHIR LE PORCHE AU GALOP, SE RAFRAÎCHIR AU PUITS ET CUEILLIR UNE ROSE POUR L'OFFRIR À LA CHÂTELAINE, DANS L'ESPOIR D'OBTENIR EN RETOUR UN VERRE D'YQUEM.

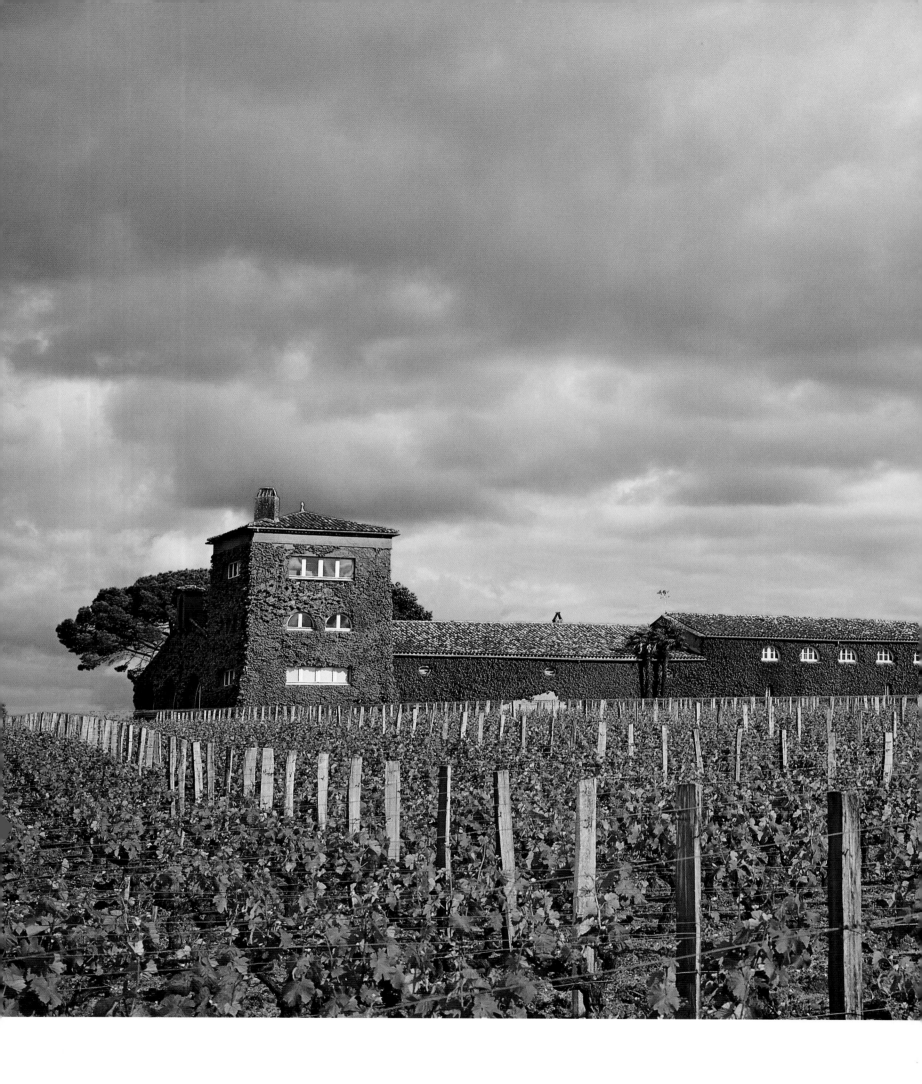

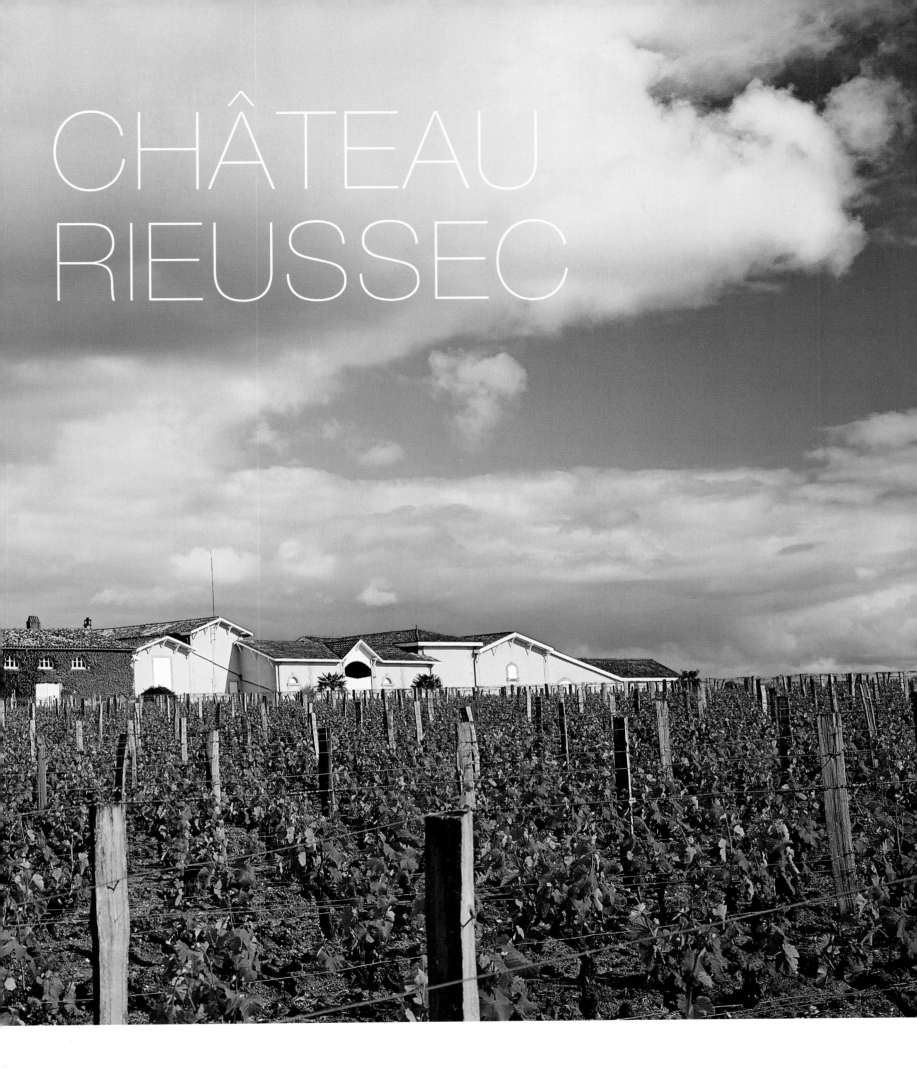

# CHÂTEAU RIEUSSEC

## A QUESTION OF TIME

Der stämmige, quadratische Turm des Château Rieussec blickt stoisch von den Hügeln von Fargues ins Tal des Ciron. Einstmals zum Karmeliterkloster von Langon gehörend, wurde es 1855 als Premier Grand Cru Classé eingestuft. Seit 1984 zählt es als drittes zu den heute vier Bordelaiser Châteaux der Domaines Barons de Rothschild. Charles Chevallier kennt sich hier aus wie in seiner Westentasche. Er war 1984 Teil der Gründungsmannschaft und blieb, bis er 1993 zum Direktor aller Rothschildschen Châteaux berufen wurde. Die selektive Ernte an aufeinanderfolgenden Tagen habe ihn die Bedeutung des richtigen Erntezeitpunkts und die Art der Lese gelehrt. Er schätzt den feinsüßen Wein mit seinem dezenten botrytiswürzigen Aroma, dem Geschmack nach getrockneten Früchten und Honig und dem mineralischen Nachhall.

Château Rieussec's stout, square tower juts stoically over the rolling hills of Fargues into the Ciron valley. The estate, which once belonged to the Carmelite monks in Langon, earned the ranking of a Premier Grand Cru Classé in 1855. Rieussec was bought by Domaines Barons de Rothschild in 1984 and is the third of Rothschild's four Bordeaux châteaus. Charles Chevallier knows the property like the back of his hand. He was one of founding team members in 1984 and remained at the château until he was named technical director of the Rothschild Châteaux in 1993. Selective picking on consecutive days taught him the meaning of the right time to harvest and the nature of the harvest. He loves the sweet white wine with its subtle spicy, botrytized flavor, dried fruit and honey notes, and mineral edge.

Solidement campée dans les collines de Fargues, la tour carrée de Château Rieussec surplombe stoïquement la vallée du Ciron. Jadis propriété du couvent des Carmes de Langon, le domaine a obtenu le statut de premier grand cru classé au classement de 1855. En 1984, il a été le troisième des quatre châteaux du Bordelais à entrer dans le giron des Domaines Barons de Rothschild. Charles Chevallier est ici en terrain connu : il y a travaillé de la fondation du domaine en 1984 jusqu'à sa nomination, en 1993, au poste de directeur de tous les châteaux Rothschild. Il sait par expérience combien il est important de vendanger à point nommé sur plusieurs jours d'affilée et de trier les grains méticuleusement. Et il apprécie dans ce vin liquoreux l'arôme légèrement botry-tisé, la saveur de fruits secs et de miel et la longueur en bouche minérale.

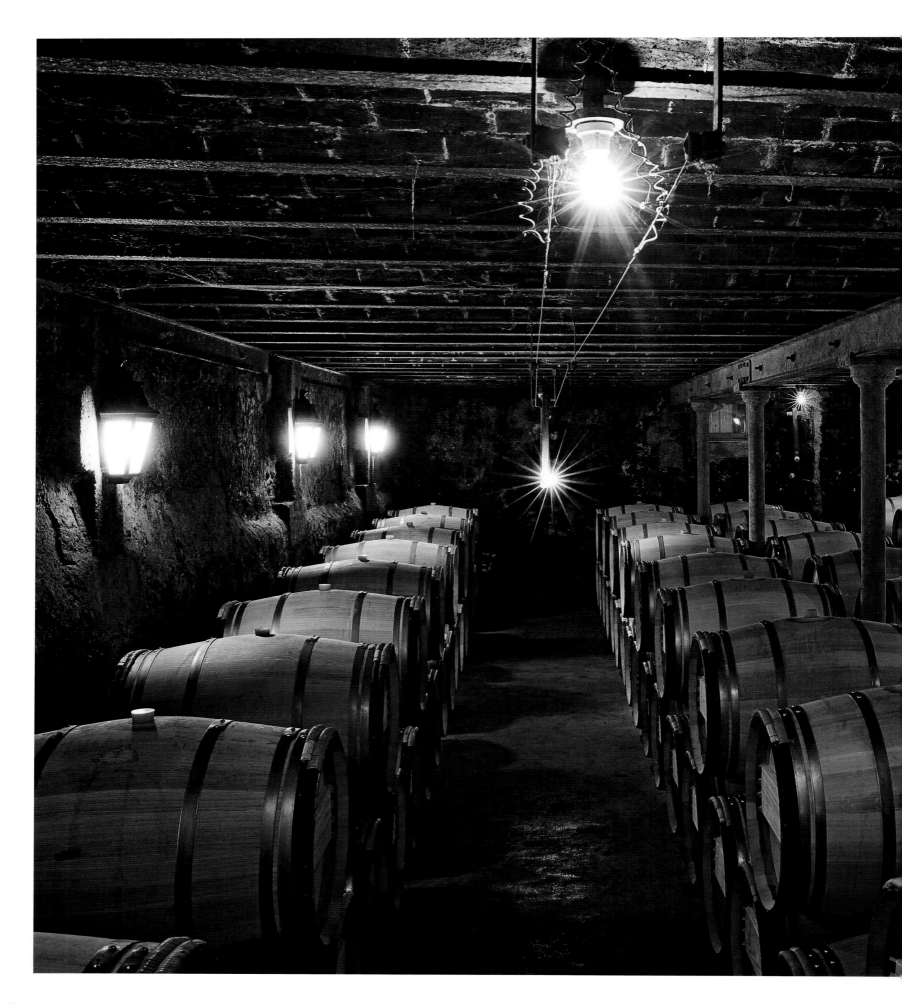

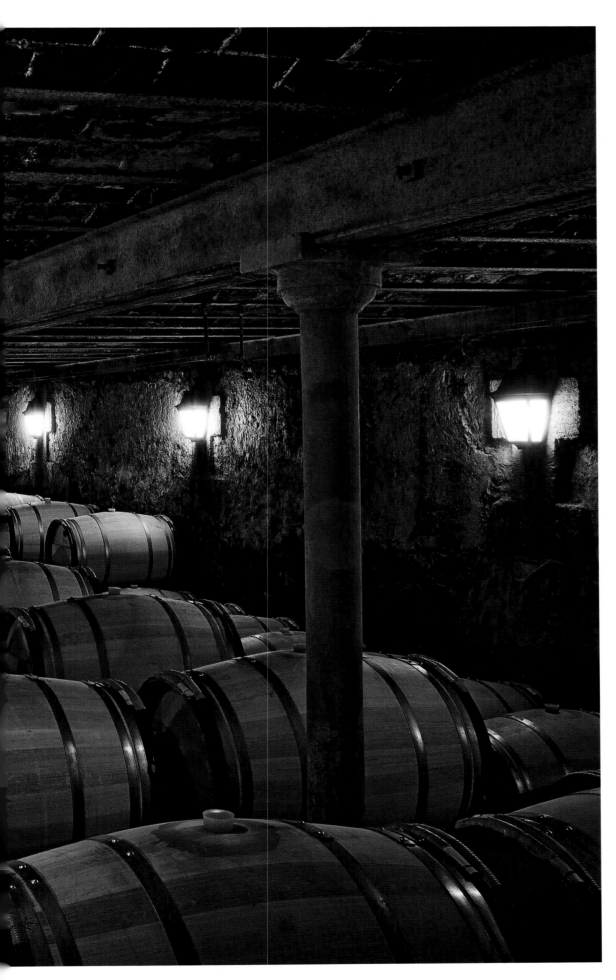

68 Hektar Rebfläche sind mit 90 % Sémillon, 7 % Sauvignon Blanc und 3 % Muscadelle bestockt. Die Weinberge auf kargen Schotter- und Kalksteinböden liegen zwischen Fargues und Sauternes und grenzen im Osten an das Château d'Yquem. Vergoren wird in Barriques, nach Parzellen und Erntezeitpunkt getrennt. Auf diese Weise kann bei der Assemblage sorgfältiger ausgewählt werden. Auch der Ausbau erfolgt in Eichenfässern aus der eigenen Küferei, jedes Jahr hälftig erneuert. Er dauert bis zu zwei Jahre und darüber hinaus. Sukzessive wurden die technischen Einrichtungen erneuert: Weinkeller, Gärkeller und Traubenannahme. Doch bei allen Anstrengungen hat niemand Einfluss auf das Wetter. Und so musste auch Rieussec für die Jahrgänge 1977, 1993 und 2012 auf die Produktion seines Grand Vin verzichten.

The vineyards cover 68 hectares of gravelly soil layered with alluvial deposits and are planted with 90% Sémillon, 7% Sauvignon Blanc and 3% Muscadelle. The Château Rieussec vineyards extend to the border of Fargues and Sauternes and adjoin Château d'Yquem to the east. The wine is fermented in barrels and sorted by parcel and harvest date in order to judge whether or not it can be used in the Grand Vin after fermentation. Each vintage ages in oak barrels produced at the winery's cooperage, and half of them are renewed every year. The wine is aged for up to two years or more. The technical production facilities have been gradually renovated, including the maturing cellar, fermentation room, and reception and pressing areas. However, despite all of these efforts, no one can influence the weather, so Rieussec was unable to produce its Grand Vin in 1977, 1993, and 2012.

Sémillon (90 %), sauvignon blanc (7 %) et muscadelle (3 %) sont cultivés ici sur 68 hectares de sols calcaires et graveleux entre Fargues et Sauternes, aux confins de Château d'Yquem à l'est. La fermentation a lieu en barriques, par parcelles et dates de récolte, ce qui permet davantage de rigueur dans l'assemblage. L'élevage, pendant deux ans ou davantage, se pratique aussi en barriques de chêne provenant de la tonnellerie interne, qui sont renouvelées par moitié tous les ans. Les locaux techniques, à savoir chai à barriques, cuvier et salle de réception des vendanges, ont été rénovés les uns après les autres. Mais tous ces efforts peuvent être anéantis par les caprices de la météo : Château Rieussec n'a-t-il pas dû renoncer aux millésimes 1977, 1993 et 2012 de son grand vin.

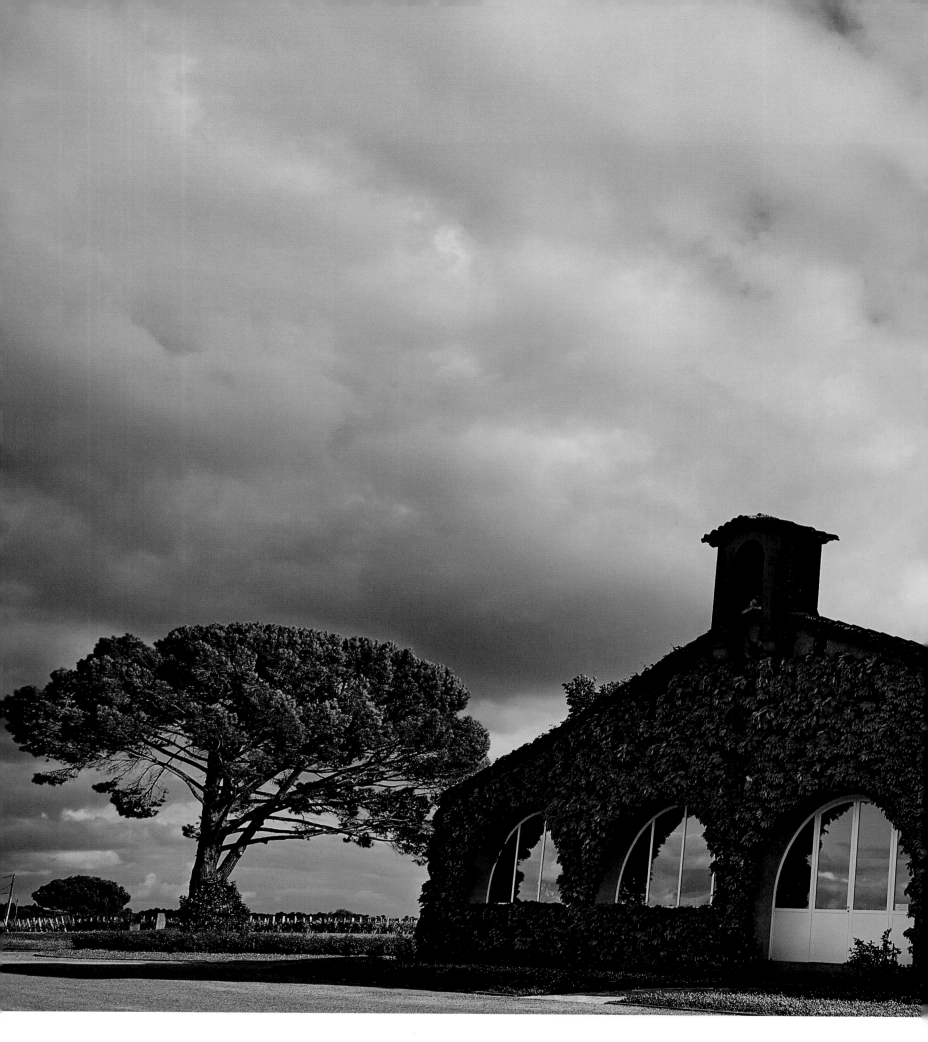

AUS VIELEN FENSTERN BIETET CHÂTEAU RIEUSSEC AUSSICHT AUF DAS WETTER. ES IST DER LETZTLICH ENTSCHEIDENDE, NICHT BEEINFLUSSBARE FAKTOR IN EINEM RISIKOREICHEN SPIEL.

CHÂTEAU RIEUSSEC'S MANY WINDOWS ALLOW PEOPLE TO VIEW THE WEATHER OUTSIDE. IT IS, AFTER ALL, THE DECISIVE FACTOR THAT CANNOT BE INFLUENCED IN THIS RISKY GAME OF CHANCE.

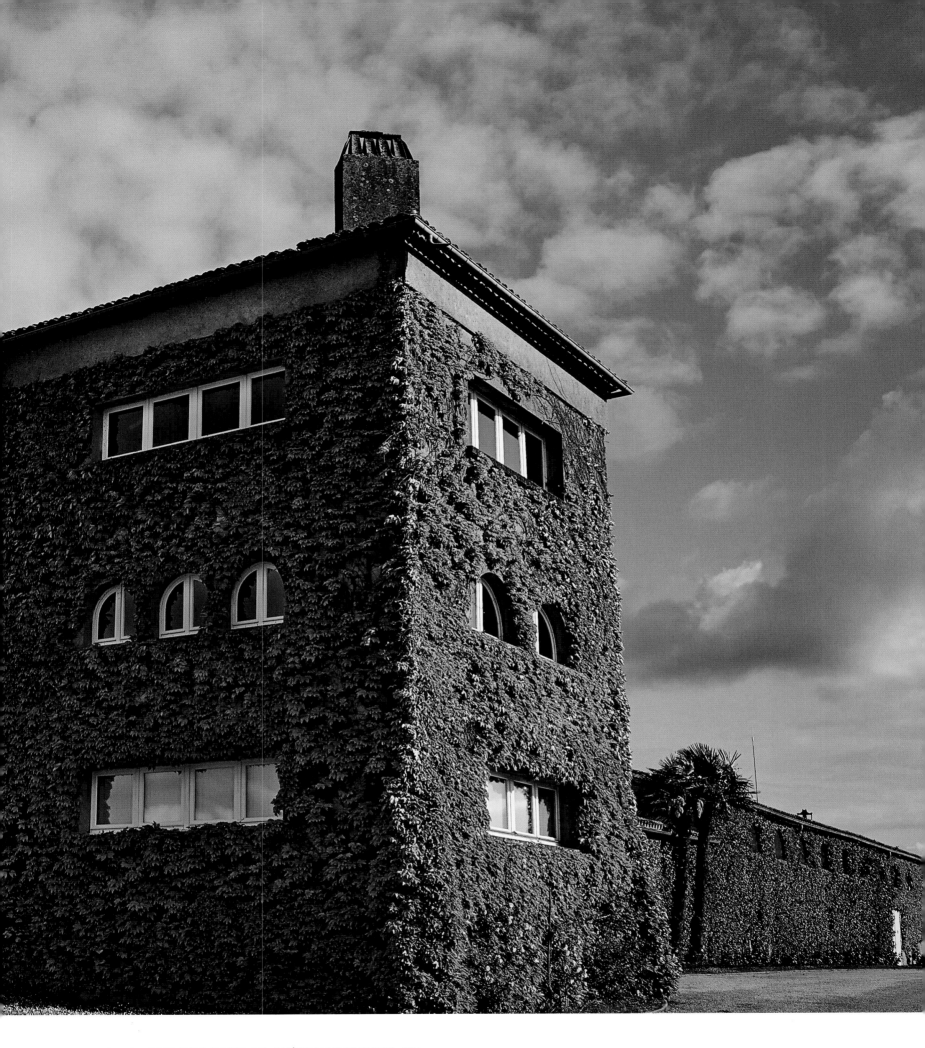

PAR LES NOMBREUSES BAIES DE CHÂTEAU RIEUSSEC ON
PEUT SUIVRE LA MÉTÉO, L'IMPONDÉRABLE DANS UN JEU À
HAUTS RISQUES.

# INDEX

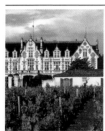
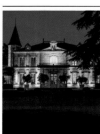

## CHÂTEAU DUHART-MILON   Seite/page/page 56

Gründung des Weinguts: zwischen 1830 und 1840
Klassifizierung: Quatrième Grand Cru (1855)
Rebfläche: 76 Hektar
Erstwein: Château Duhart-Milon
Zweitwein: Moulin de Duhart
www.lafite.com/de/unsere-chateaux/chateau-duhart-milon/

Founded: between 1830 and 1840
Classification: Quatrième Grand Cru (1855)
Vineyards: 76 hectares
Wine name: Château Duhart-Milon
Second wine: Moulin de Duhart
www.lafite.com/en/the-chateaus/chateau-duhart-milon/

Création : entre 1830 et 1840
Classement : quatrième grand cru (1855)
Vignoble : 76 hectares
Grand vin : Château Duhart-Milon
Second vin : Moulin de Duhart
www.lafite.com/fr/les-chateaux/chateau-duhart-milon/

## CHÂTEAU FIGEAC   Seite/page/page 152

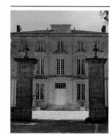

Gründung des Weinguts: 18. Jahrhundert
Klassifizierung: Premier Grand Cru Classé B
Rebfläche: 40 Hektar
Erstwein: Château-Figeac
Zweitwein: Petit-Figeac
www.chateau-figeac.com

Founded: 18th century
Classification: Premier Grand Cru Classé B
Vineyards: 40 hectares
Wine name: Château-Figeac
Second wine: Petit-Figeac
www.chateau-figeac.com

Création : XVIIIe siècle
Classement : premier grand cru classé B
Vignoble : 40 hectares
Grand vin : Château-Figeac
Second vin : Petit-Figeac
www.chateau-figeac.com

## CHÂTEAU GRUAUD LAROSE   Seite/page/page 64

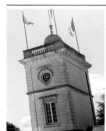

Gründung des Weinguts: 1757
Klassifizierung: Deuxième Grand Cru (1855)
Rebfläche: ca. 84 Hektar
Erstwein: Gruaud Larose
Zweitwein: Sarget de Gruaud Larose
www.gruaud-larose.com

Founded: 1757
Classification: Deuxième Grand Cru (1855)
Vineyards: approx. 84 hectares
Wine name: Gruaud Larose
Second wine: Sarget de Gruaud Larose
www.gruaud-larose.com

Création : 1757
Classement : deuxième grand cru (1855)
Vignoble : env. 84 hectares
Grand vin : Château Gruaud Larose
Second vin : Sarget de Gruaud Larose
www.gruaud-larose.com

## CHÂTEAU HAUT-BRION   Seite/page/page 180

Gründung des Weinguts: 1533
Klassifizierung: Premier Grand Cru (1855)
Rebfläche: 51 Hektar
Erstwein: Château Haut-Brion
Zweitwein: Le Clarence de Haut-Brion
www.haut-brion.com

Founded: 1533
Classification: Premier Grand Cru (1855)
Vineyards: 51 hectares
Wine name: Château Haut-Brion
Second wine: Le Clarence de Haut-Brion
www.haut-brion.com

Création : 1533
Classement : premier grand cru (1855)
Vignoble : 51 hectares
Grand vin : Château Haut-Brion
Second vin : Le Clarence de Haut-Brion
www.haut-brion.com

## CHÂTEAU LA CONSEILLANTE   Seite/page/page 126

Gründung des Weinguts: 1734
Klassifizierung: Pomerol, nicht klassifiziert
Rebfläche: 12 Hektar
Erstwein: Château La Conseillante
Zweitwein: Duo de Conseillante
www.la-conseillante.com

Founded: 1734
Classification: Pomerol, no official classification
Vineyards: 12 hectares
Wine name: Château La Conseillante
Second wine: Duo de Conseillante
www.la-conseillante.com

Création : 1734
Classement : – (appellation Pomerol)
Vignoble : 12 hectares
Grand vin : Château La Conseillante
Second vin : Duo de Conseillante
www.la-conseillante.com

## CHÂTEAU LAFITE ROTHSCHILD   Seite/page/page 20

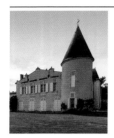

Gründung des Weinguts: 1670
Klassifizierung: Premier Grand Cru
Rebfläche: 107 Hektar
Erstwein: Château Lafite Rothschild
Zweitwein: Carruades de Lafite
www.lafite.com

Founded: 1670
Classification: Premier Grand Cru
Vineyards: 107 hectares
Wine name: Château Lafite Rothschild
Second wine: Carruades de Lafite
www.lafite.com

Création : 1670
Classement : premier grand cru
Vignoble : 107 hectares
Grand vin : Château Lafite Rothschild
Second vin : Carruades de Lafite
www.lafite.com

## CHÂTEAU LA GAFFELIÈRE   Seite/page/page 170

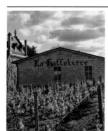

Gründung des Weinguts: 17. Jahrhundert
Klassifizierung: Premier Grand Cru
Classé B (1955)
Rebfläche: 22 Hektar
Erstwein: Château La Gaffelière
Zweitwein: Clos La Gaffelière
www.chateau-la-gaffeliere.com

Founded: 17th century
Classification: Premier Grand Cru
Classé B (1955)
Vineyards: 22 hectares
Wine name: Château La Gaffelière
Second wine: Clos La Gaffelière
www.chateau-la-gaffeliere.com

Création : XVIIe siècle
Classement : premier grand cru classé B (1955)
Vignoble : 22 hectares
Grand vin : Château La Gaffelière
Second vin : Clos La Gaffelière
www.chateau-la-gaffeliere.com

## CHÂTEAU L'ÉVANGILE   Seite/page/page 116

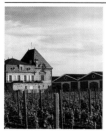

Gründung des Weinguts: 1741 (unter dem
Namen „Fazilleau")
Klassifizierung: Pomerol, nicht klassifiziert
Rebfläche: 15 Hektar
Erstwein: Château L'Évangile
Zweitwein: Blason de l'Évangile
www.lafite.com/de/unsere-chateaux/
chateau-levangile

Founded: 1741 (under the name "Fazilleau")
Classification: Pomerol, no official classification
Vineyards: 15 hectares
Wine name: Château l'Évangile
Second wine: Blason de L'Évangile
www.lafite.com/en/the-chateaus/
chateau-levangile/

Création : 1741 (sous le nom de « Fazilleau »)
Classement : – (appellation Pomerol)
Vignoble : 15 hectares
Grand vin : Château l'Évangile
Second vin : Blason de L'Évangile
www.lafite.com/fr/les-chateaux/
chateau-levangile

## CHÂTEAU LATOUR   Seite/page/page 30

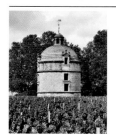

Gründung des Weinguts: 1331
Klassifizierung: Premier Grand Cru (1855)
Rebfläche: 78 Hektar
Erstwein: Château Latour
Zweitwein: Les Forts de Latour
www.chateau-latour.com

Founded: 1331
Classification: Premier Grand Cru (1855)
Vineyards: 78 hectares
Wine name: Château Latour
Second wine: Les Forts de Latour
www.chateau-latour.com

Création : 1331
Classement : premier grand cru (1855)
Vignoble : 78 hectares
Grand vin : Château Latour
Second vin : Les Forts de Latour
www.chateau-latour.com

## CHÂTEAU MARGAUX   Seite/page/page 74

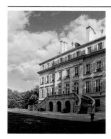

Gründung des Weinguts: 16. Jahrhundert
Klassifizierung: Premier Grand Cru
Rebfläche: fast 100 Hektar
Erstwein: Château Margaux
Zweitwein: Pavillon Rouge du Château Margaux
www.chateau-margaux.com

Founded: 16th century
Classification: Premier Grand Cru
Vineyards: almost 100 hectares
Wine name: Château Margaux
Second wine: Pavillon Rouge du
Château Margaux
www.chateau-margaux.com

Création : XVIe siècle
Classement : premier grand cru
Vignoble : près de 100 hectares
Grand vin : Château Margaux
Second vin : Pavillon Rouge du
Château Margaux
www.chateau-margaux.com

## CHÂTEAU MOUTON ROTHSCHILD   Seite/page/page 10

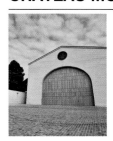

Gründung des Weinguts: 1853
Klassifizierung: Premier Grand Cru (1973)
Rebfläche: 84 Hektar
Erstwein: Château Mouton Rothschild
Zweitwein: Le Petit Mouton de Mouton
Rothschild
www.chateau-mouton-rothschild.com

Founded: 1853
Classification: Premier Grand Cru (1973)
Vineyards: 84 hectares
Wine name: Château Mouton Rothschild
Second wine: Le Petit Mouton de Mouton
Rothschild
www.chateau-mouton-rothschild.com

Création : 1853
Classement : premier grand cru (1973)
Vignoble : 84 hectares
Grand vin : Château Mouton Rothschild
Second vin : Le Petit Mouton de Mouton
Rothschild
www.chateau-mouton-rothschild.com

## CHÂTEAU PALMER   Seite/page/page 90

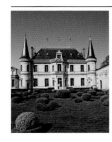

Gründung des Weinguts: 1814
Klassifizierung: Troisième Grand Cru
Rebfläche: 55 Hektar
Erstwein: Château Palmer und Alter Ego
www.chateau-palmer.com

Founded: 1814
Classification: Troisième Grand Cru
Vineyards: 55 hectares
Wine names: Château Palmer and Alter Ego
www.chateau-palmer.com

Création : 1814
Classement : troisième grand cru
Vignoble : 55 hectares
Grands vins : Château Palmer et Alter Ego
www.chateau-palmer.com

## CHÂTEAU PICHON BARON  Seite/page/page 40

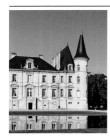

Gründung des Weinguts: 1851 (Weinbau seit dem 17. Jahrhundert)
Klassifizierung: Deuxième Cru (1855)
Rebfläche: 73 Hektar
Erstwein: Château Pichon Baron
Zweitwein: Les Tourelles de Longueville
www.pichonbaron.com

Founded: 1851 (viniculture since the 17th century)
Classification: Deuxième Cru (1855)
Vineyards: 73 hectares
Wine name: Château Pichon Baron
Second wine: Les Tourelles de Longueville
www.pichonbaron.com

Création : 1851 (viniculture depuis le XVIIe siècle)
Classement : deuxième cru (1855)
Vignoble : 73 hectares
Grand vin : Château Pichon Baron
Second vin : Les Tourelles de Longueville
www.pichonbaron.com

## CHÂTEAU PICHON LALANDE  Seite/page/page 48

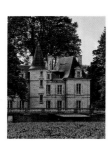

Gründung des Weinguts: 1688
Klassifizierung: Deuxième Grand Cru
Rebfläche: 78 Hektar
Erstwein: Château Pichon Longueville Comtesse de Lalande
Zweitwein: Réserve de la Comtesse
www.pichon-lalande.com

Founded: 1688
Classification: Deuxième Grand Cru
Vineyards: 78 hectares
Wine name: Château Pichon Longueville Comtesse de Lalande
Second wine: Réserve de la Comtesse
www.pichon-lalande.com

Création : 1688
Classement : deuxième grand cru
Vignoble : 78 hectares
Grand vin : Château Pichon Longueville Comtesse de Lalande
Second vin : Réserve de la Comtesse
www.pichon-lalande.com

## CHÂTEAU LE PIN  Seite/page/page 134

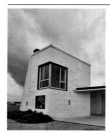

Gründung des Weinguts: 1979
Klassifizierung: Pomerol, nicht klassifiziert
Rebfläche: 2,7 Hektar
Erstwein: Le Pin
www.thienpontwine.com

Founded: 1979
Classification: Pomerol, no official classification
Vineyards: 2.7 hectares
Wine name: Le Pin
www.thienpontwine.com

Création : 1979
Classement : – (appellation Pomerol)
Vignoble : 2,7 hectares
Grand vin : Le Pin
www.thienpontwine.com

## DOMAINE DE PUY REDON  Seite/page/page 168

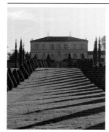

Gründung des Weinguts: 2005
Appellation: Vin de Pays de l'Atlantique
Rebfläche: 5 Hektar
Erstwein: Puy Redon
www.puyredon.com

Founded: 2005
Appellation: Vin de Pays de l'Atlantique
Vineyards: 5 hectares
Wine name: Puy Redon
www.puyredon.com

Création : 2005
Appellation : Vin de pays de l'Atlantique
Vignoble : 5 hectares
Grand vin : Puy Redon
www.puyredon.com

## CHÂTEAU RAUZAN-SÉGLA Seite/page/page 84

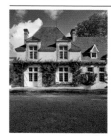

Gründung des Weinguts: 1661
Klassifizierung: Deuxième Grand Cru (1855)
Rebfläche: 52 Hektar
Erstwein: Château Rauzan-Ségla
Zweitwein: Ségla
www.rauzan-segla.com

Founded: 1661
Classification: Deuxième Grand Cru (1855)
Vineyards: 52 hectares
Wine name: Château Rauzan-Ségla
Second wine: Ségla
www.rauzan-segla.com

Création : 1661
Classement : deuxième grand cru (1855)
Vignoble : 52 hectares
Grand vin : Château Rauzan-Ségla
Second vin : Ségla
www.rauzan-segla.com

## CHÂTEAU RIEUSSEC Seite/page/page 210

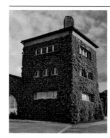

Gründung des Weinguts: 1790
Klassifizierung: Premier Grand Cru
Rebfläche: 68 Hektar
Erstwein: Château Rieussec
Zweitwein: Carmes de Rieussec
www.lafite.com/de/unsere-chateaux/
chateau-rieussec/

Founded: 1790
Classification: Premier Grand Cru
Vineyards: 68 hectares
Wine name: Château Rieussec
Second wine: Carmes de Rieussec
www.lafite.com/en/the-chateaus/
chateau-rieussec/

Création : 1790
Classement : premier grand cru
Vignoble : 68 hectares
Grand vin : Château Rieussec
Second vin : Carmes de Rieussec
www.lafite.com/fr/les-chateaux/
chateau-rieussec/

## CHÂTEAU SMITH HAUT LAFITTE Seite/page/page 190

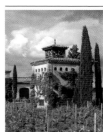

Gründung des Weinguts: 1365
Klassifizierung: Grand Cru
Rebfläche: 78 Hektar
Erstwein: Château Smith Haut Lafitte
Zweitweine: Les Hauts de Smith und Le Petit
Haut Lafitte
www.smith-haut-lafitte.com

Founded: 1365
Classification: Grand Cru
Vineyards: 78 hectares
Wine name: Château Smith Haut Lafitte
Second wines: Les Hauts de Smith and Le Petit
Haut Lafitte
www.smith-haut-lafitte.com

Création : 1365
Classement : grand cru
Vignoble : 78 hectares
Grand vin : Château Smith Haut Lafitte
Seconds vins : Les Hauts de Smith et Le Petit
Haut Lafitte
www.smith-haut-lafitte.com

## CHÂTEAU D'YQUEM Seite/page/page 200

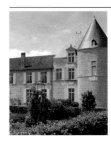

Gründung des Weinguts: 1593
Klassifizierung: Premier Grand Cru Supérieur
Rebfläche: 113 Hektar
Erstwein: Château d'Yquem
www.yquem.fr

Founded: 1593
Classification: Premier Grand Cru Supérieur
Vineyards: 113 hectares
Wine name: Château d'Yquem
www.yquem.fr

Création : 1593
Classement : premier grand cru supérieur
Vignoble : 113 hectares
Grand vin : Château d'Yquem
www.yquem.fr

IMPRINT

© 2015 Tre Torri Verlag GmbH, Wiesbaden
© 2015 teNeues Media GmbH + Co. KG, Kempen

Edited by Ralf Frenzel
Concept and realization:
FINE Das Weinmagazin. A publication of the Tre Torri Verlag
Editorial coordination: Kristine Bäder for FINE Das Weimagazin
Texts: Martin Wurzer-Berger, Münster
Photography: Johannes Grau, Hamburg and Marco Grundt, Hamburg
for FINE Das Weinmagazin
Design: Gaby Bittner, Wiesbaden
Cartography: Jochen Fischer, Aichach

www.tretorri.de

Translations by
Jill R. Sommer (English)
Christèle Jany, Mireille Onon (French)
Production by Dieter Haberzettl, teNeues Media
Color separation by ORT Medienverbund

English edition: ISBN 978-3-8327-9807-9
Édition française: ISBN 978-3-8327-3249-3
Deutsche Ausgabe: ISBN 978-3-8327-3248-6

Library of Congress Number: 2014958712

Printed in Italy

Bibliographic information published by the Deutsche Nationalbibliothek.
The Deutsche Nationalbibliothek lists this publication in the
Deutsche Nationalbibliografie; detailed bibliographic data are
available in the Internet at http://dnb.d-nb.de.

Published by teNeues Publishing Group

teNeues Media GmbH + Co. KG
Am Selder 37, 47906 Kempen, Germany
Phone: +49-(0)2152-916-0
Fax: +49-(0)2152-916-111
e-mail: books@teneues.com

Press department: Andrea Rehn
Phone: +49-(0)2152-916-202
e-mail: arehn@teneues.com

teNeues Publishing Company
7 West 18th Street, New York, NY 10011, USA
Phone: +1-212-627-9090
Fax: +1-212-627-9511

teNeues Publishing UK Ltd.
12 Ferndene Road, London SE24 0AQ, UK
Phone: +44-(0)20-3542-8997

teNeues France S.A.R.L.
39, rue des Billets, 18250 Henrichemont, France
Phone: +33-(0)2-4826-9348
Fax: +33-(0)1-7072-3482

www.teneues.com

**teNeues Publishing Group**
Kempen
Berlin
London
Munich
New York
Paris

teNeues